•学术经典导读丛书•

一本书读懂
30部艺术学经典

郭泽德　宋义平　关佳佳　编

清華大学出版社

北　京

图书在版编目（CIP）数据

一本书读懂 30 部艺术学经典 / 郭泽德，宋义平，关佳佳编 .
北京 : 清华大学出版社，2025. 4. -- (学术经典导读丛书).
ISBN 978-7-302-68724-5

Ⅰ . J0-49

中国国家版本馆 CIP 数据核字第 2025UE3083 号

责任编辑：顾　强
装帧设计：方加青
责任校对：王荣静
责任印制：刘海龙

出版发行：清华大学出版社
　　　　　网　　址：https://www.tup.com.cn，https://www.wqxuetang.com
　　　　　地　　址：北京清华大学学研大厦 A 座　　　　邮　编：100084
　　　　　社 总 机：010-83470000　　　　　　　　　邮　购：010-62786544
　　　　　投稿与读者服务：010-62776969，c-service@tup.tsinghua.edu.cn
　　　　　质 量 反 馈：010-62772015，zhiliang@tup.tsinghua.edu.cn
印 装 者：三河市东方印刷有限公司
经　　销：全国新华书店
开　　本：148mm×210mm　　　印　　张：10.625　　字　　数：245 千字
版　　次：2025 年 5 月第 1 版　　　印　　次：2025 年 5 月第 1 次印刷
定　　价：68.00 元

产品编号：104299-01

前　言

与经典对话的艺术之旅

一花一世界，一树一菩提。

当我们在博物馆观察青铜器上的繁复纹饰，在美术馆驻足于抽象绘画前，内心常会产生某种难以名状的共鸣。这种共鸣根植于人类对美的天然感知。本书旨在以简明的方式，搭建艺术经典与大众之间的认知通道，使艰深概念回归可被理解的语境。本书是学术志团队倾力打造的人文社科必读经典系列之一，邀请知名高校教授与博导遴选书单，精选艺术领域的经典之作，希望能够为广大学人及艺术爱好者带来经典学习的全新体验。

理解艺术的过程，本质上是与历史上伟大头脑对话的过程。黑格尔在《美学》中将艺术定义为"理念的感性显现"，这个略显抽象的概念其实扎根于我们的生活经验——就像商周青铜器上的饕餮纹，既是威权的象征，也是工匠对天地神灵的想象。李泽厚先生在《美的历程》中梳理并发展的贝尔"有意味的形式"，恰好为这种理解提供了钥匙：当我们凝视敦煌壁画中飞动的线条，不仅看到美的表象，更能触摸到盛唐时期的文化脉动。这些经典著作不是高悬的明月，而是可以握在手中的火把，照亮艺术长河

中的思想航标。经典文本的价值，在于它们构建了理解艺术的坐标系。席勒在《审美教育书简》中讨论的"游戏冲动"，在今天看来依然具有解释力：当年轻人用数字绘画软件自由创作时，那种超越功利的愉悦感，正是审美教育的当代印证。本雅明关于"机械复制时代"的预言，则为我们理解社交媒体时代的图像狂欢提供了历史视角。这些跨越时空的思想对话，证明经典不是尘封的古董，而是常读常新的智慧之源。

本书精选的 30 部经典，如同 30 位风格各异的向导，带领我们走进多元而驳杂的艺术世界，领略艺术之美。希望这本导读能成为读者开启艺术之门的钥匙。当经典走下学术圣坛，以更温润的方式与当代对话，或许我们会在某个展柜前突然领悟：原来艺术从未远离，它始终在等待与我们的目光相遇。

鉴于解读人学科背景与学识水平的差异，解读经典需要极大的勇气与自信，也难免出现一定程度上的偏颇与不足，编写团队对此文责自负，也欢迎广大学友一起批评指正，讨论交流。

宋义平

2025 年 3 月 9 日

目　录

探究美学的思维方式

01　《美学》：黑格尔的艺术哲学 / 2

02　《西方美学史》：西方 2000 多年的美学发展历程 / 11

03　《美的历程》：美是人类历史的伟大成果 / 28

04　《审美教育书简》：席勒的美学教育理论 / 43

提高审美的方法途径

05　《审美经验现象学》：如何提升艺术修养 / 56

06　《艺术的故事》：手把手教你如何欣赏艺术 / 68

07　《中国艺术史》：西方汉学家心中的中国艺术全景图 / 77

艺术本质的探索之路

08　《艺术及其对象》：艺术源于生活又表现生活 / 90

09　《艺术即经验》：让供奉在橱窗中的艺术融入生活之中 / 98

10　《艺术与错觉》：视觉艺术从业者必读之书 / 107

11　《艺术与视知觉》：如何"用眼睛看艺术作品" / 117

人类如何用"符号"表达情感

12 《人论》：以人类学哲学视野透视人的本质 / 128

13 《艺术力》：当代舞台上艺术与政治的角力 / 140

14 《艺术的语言》：作为艺术语言的音乐与舞蹈 / 149

15 《情感与形式》：从符号论的角度理解艺术的本质 / 159

古典与当代艺术的魅力

16 《古典艺术》：走进 16 世纪意大利盛期文艺复兴的世界 / 174

17 《罗丹艺术论》：罗丹"真善美"的艺术观 / 183

18 《论艺术里的精神》：现代抽象艺术的启示录 / 190

19 《当代艺术之争》：对传统艺术的消解与颠覆 / 201

20 《机械复制时代的艺术作品》：本雅明是机械复制时代艺术作品
的忠实拥趸吗 / 208

不同艺术表现形式的风格和特征

21 《诗学》：来自爱琴海的文艺指南 / 218

22 《文学理论》：什么是真正的文学 / 229

23 《音乐中的伟大性》：能够孕育伟大的，不止平凡 / 243

24 《古典风格》：古典音乐，原来并不枯燥 / 253

25 《摄影哲学的思考》：光影与色彩的魔法世界 / 264

26 《视阈与绘画：凝视的逻辑》：从绘画出发的新艺术史 / 274

作为第七艺术的电影

27　《电影的本性》：什么是"真正的电影" / 288

28　《电影是什么？》：巴赞对电影本质的探索 / 297

29　《电影美学与心理学》："第七艺术"的魅力 / 308

30　《电影语言的语法》：影视行业入门的第一本书 / 322

探究美学的
思维方式

01

《美学》：
黑格尔的艺术哲学

德国古典哲学集大成者
——格奥尔格·威廉·弗里德里希·黑格尔

格奥尔格·威廉·弗里德里希·黑格尔（德语：Georg Wilhelm Friedrich Hegel，常缩写为 G. W. F. Hegel；1770—1831）是 19 世纪德国伟大的哲学家、思想家，德国古典哲学集大成者，唯心论哲学的代表人物之一。1780 年，就读于斯图加特文科中学。1788 年 10 月，进入图宾根神学院学习，主修神学和哲学。1816 年起，担任海德堡大学哲学教授、柏林大学哲学教授、柏林大学校长、政府代表等职务。1801—1831 年期间，完成了《逻辑学》《法哲学原理》等著作。他的思想对后世哲学流派，如存在主义、马克思的历史唯物主义等都产生了深远的影响。

《美学》是第一本系统性地论述审美和艺术的经典著作，原本是黑格尔 19 世纪 20—30 年代在海德堡大学和柏林大学授课的讲义，在他死后由他的学生根据笔记编辑成书，于 1835 年出版。黑格尔的《美学》包含了唯心论哲学关于美学和艺术的系统性论述，思想博大精深，作为研究美学的必读书目之一，由中国美学大师朱光潜先生翻译，中译本第 1 卷首版由人民文学出版社于 1958 年出版。

一、为什么要写这本书

黑格尔是西方哲学史上具有代表性的客观唯心主义者，也是一位伟大的辩证法家，其美学思想是扎根在他的哲学理论体系土壤之中开花结果的。

（一）黑格尔的客观唯心主义

哲学的基本问题是思维和存在的关系问题，也就是精神和物质的关系问题。这两个对立面中，究竟哪个是第一性、哪个是第二性？是思维产生存在，还是存在产生思维？围绕这个问题，不同的答案就形成了两种不同的哲学派别：唯心主义和唯物主义。

唯心主义认为精神是第一性的，唯物主义认为物质是第一性的。而唯心主义又分为主观唯心主义和客观唯心主义。主观唯心主义认为主体认识造成了客观世界，所谓"存在就是被感知"；而客观唯心主义则认为客观世界是客观存在的"真理"（或神）的具体化。在黑格尔看来，这个客观存在的真理就是"绝对精神"。黑格尔认为，人类的本质是意识，是精神，因此，世界历史属于精神的领域。打个比方来说，有"一双看不见的手"在制约着人类历史的发展。

（二）黑格尔的辩证法

辩证法是黑格尔哲学的方法论，经过马克思等哲学家的批判

性继承，辩证法广受认可。黑格尔认为，辩证法是现实世界中一切运动、一切生命、一切事业的推动原则。同样，辩证法又是知识范围内一切真正科学知识的灵魂。黑格尔的辩证法的主要逻辑框架是：人只能通过与其他事物的对照才能认识"自我"，比如自己与他人的对照、人与物的对照等等。因此，人类认识世界的过程就是认识自我的过程，自然的、历史的和精神的世界都可以被描述为一个处在不断的运动、变化和发展之中的过程。在这个过程中，只有人类的思维才能深入事物的实质、形成思想。

黑格尔认为，能够作为哲学的思维逻辑，必须是自由的，而哲学史的起点，也在自由思维，是从古希腊哲学开始，代表人物是苏格拉底、柏拉图等。人类的历史以自由为基本和起始。世界精神的内核是自由，而自由的实现手段则是个体的欲望、兴趣、活动。由于国家和民族是人类存在的总体方式，所以自由精神的演进就在法律、道德、伦理和民族精神之中展开，以此制约和教化、导引个体的欲望、兴趣、活动，使之依循自由精神原则。

二、黑格尔的美学思想总论

黑格尔的美学思想可以被归结为一个核心观点：美是理念的感性显现。所谓理念，是指真理，事物的本质；所谓感性显现，是指以感性的形式表达出来。这句话蕴含着两个基本层面的理解。

第一，美的本质是真，真是美的前提。只有真实地表现了事物本质的作品，才是美的，美和真是一致的，不真，则不美。举个例子来说，文学里经常有个比喻："这姑娘长得像花一样美"。在这里，并非是说姑娘长得跟花一模一样才算美；反而，如果姑娘真的长得跟花一样，就是恐怖故事了。人之所以美，首先得符

合"人的本质"，花之所以美，首先得符合"花的本质"。

第二，美是"显现"。真不是美，美是真的本质（理念）显现为具体的感性形象。这个"显现"是与"存在"对立的概念。比如，人在石头上画了一只羊，这个绘画作品中的"羊"是"显现"，也就是人用感性的形式表达出来的东西，也就是"艺术"。

那么，人为什么要"显现"呢？黑格尔打了一个很经典的比方：一个小男孩把石头抛入河水里，水中浮现了一圈圈涟漪。他惊奇地看着，觉得这涟漪是他的作品，因为在这个作品中他看出了自己活动的结果。也就是说，人创造艺术作品是一种内在必然性。因为人和草木不同，人有自觉意识，能够意识到自己的存在。理念之所以要显现为感性形象，是因为人需要从现实世界中认识自己。这就是人的自由理性，是艺术和一切行为、知识的根本和必然的起源。

黑格尔的美学思想是建立在"美"和"真"，即形式和本质的辩证关系的前提之上的，这就是黑格尔美学的闪光点所在。在这个基础之上，关于黑格尔美学思想的三个重要观点如下。

（一）美是无限的、自由的

黑格尔认为，人和现实世界的关系可分为以下三种。

第一种关系是"欲望关系"。比如，人看到羊，会吃掉它来填饱肚子或者养起来等以后再吃。在这种关系中，主体消灭了客体的存在和自由（羊被人消灭和占有），而主体的感性又过分依赖于客体（快乐取决于羊能不能吃、好不好吃），所以主体和客体都是不自由的。

第二种关系是"认识关系"。比如，人看到羊，会去研究羊

具有哪些特点、羊是如何进化的、羊对人类而言有什么价值等；也就是说，在这种关系中，主体也可以作为观照的对象，通过客体来认识普遍性的规律。因为规律通常是客观的，主体的认识不一定能真正符合客观规律，所以主体是不自由的。

第三种关系是"审美关系"。比如，人创造关于羊的绘画、雕塑等。黑格尔认为，在审美关系中，主体和客体是和谐的，主体不再被对象的具体功效和客观规律所束缚；也就是说，人实现了自由。从这个角度来说，审美具有人类解放的性质。

（二）美学是艺术哲学，艺术美高于自然美

黑格尔认为，一切心灵性的东西都要高于自然产品。艺术可以表现神圣的理念，这是任何自然事物所不能做到的。在艺术里，感性的东西经过心灵化了，而心灵的东西也借感性化而呈现出来。因此，艺术美高于自然美。

简单来说，人们在看到一只羊的时候，固然可以感叹"这只羊真美"，但艺术家通过自己的心灵和创造活动，呈现出来关于羊的艺术品，具有更高的审美意义。因为艺术是人类心灵活动的形式，艺术的职责是帮助人认识到心灵的最高旨趣。黑格尔也认为，艺术还远不是心灵的最高形式，哲学才是。从这个角度来说，美学只能是艺术哲学，它研究的是人的感性的精神活动，即艺术创造活动。

（三）成功的艺术品是思想和形式的统一体

黑格尔认为，艺术的首要因素是理念，因此他的艺术研究的思路就是理念是如何出现于艺术之中的。什么是理念？黑格尔称

之为"神"，就是一个时代中大多数人所共有的宗教、道德、政治等方面的准则或人生理想。

理念，反映在文学中，就是作品的"意蕴"，也就是通常所讲的"内容"；感性显现就是形式。只有这两方面统一起来，才形成真正的艺术。对创作者而言，理念就是他的思想，一幅作品只有圆满地表达了他的思想才是美的。在这里，思想和形式是辩证统一的。没有思想的作品，失去了灵魂，是空洞的，人们会认为"看不懂"；没有形式的呈现，思想也无法表达出来。只有思想和形式高度统一、协调的时候，美的艺术品才能成功。在真正的艺术作品中，深刻的思想往往不露痕迹，与感性的外在形式融为一体。甚至可以说，这样的思想恰好需要这样的形式，而这样的形式恰好需要这样的思想。这种统一就是艺术美的最高境界，也就是艺术的自由。

三、黑格尔论艺术美：起源、巅峰和终结

美的理念呈现出不同的差异，体现出来就是艺术的不同类型。黑格尔根据理念和形式之间的辩证关系，将艺术美归纳为三种不同类型：象征型艺术、古典型艺术和浪漫型艺术。

（一）象征型艺术：理念和形象的互不相符

原始人类对自然世界产生一种"惊奇感"，也就是人被自然事物所感动。比如，人看到日月星辰的时候，一方面会将客观世界看作是与自己对立的巨大威力来崇拜，另一方面又把日月星辰作为一种客体去感受，将它上升为一种观念（如自然之力等）。于是，艺术就从这里开始了：人们将事物的本质通过一定的形式

表达出来。单纯的崇拜不是艺术，但将事物作为观照的对象，并通过某种形式呈现出来的，就是艺术的开端。但由于在人类早期的艺术作品中，理念本身是不成熟的，经常找不到适合的表现形式，也缺乏高超的表达技巧，所以只能通过简单质朴的方式去呈现。比如，人们以太阳、星星、老虎、火、眼睛等具体事物来象征自然之力，将这些"图腾"符号崇高化。这些形式不是由心灵产生的，而是直接从大自然中"摘取"的。例如，在古代印度人的诗歌和建筑中，充满着对猴子、牛、生殖器的崇拜；埃及人创造木乃伊和金字塔表达对死亡的观念等，这些形象感性、人格化但又漫无边际，人们的想象力既没有创造出丰富的独立形式，也没有创造出更深刻的意义。形式只是内容的"象征"，因此，象征型艺术是"艺术之前的艺术。"

（二）古典型艺术：理念和形式的高度统一

黑格尔认为，若理念和完全适合理念的形式达到独立完整的统一，就是真正的艺术，也就是古典型艺术。古典型艺术的完善在于精神意义与自然形象之间的互相渗透。如果说象征型艺术的形象不完善且理念不确定，那么古典型艺术克服了这双重的缺陷，例如希腊的人体雕像，精湛的雕刻技艺和人文理念实现了形式和理念的完美统一。人体雕像作为心灵的感性表现，是表现人的蓬勃生机或者悲欢离合的最好形式。在这种艺术中，形式与理念是统一的，人性和神性是统一的。古典型艺术通常体现着伦理、宗教和政治的普遍理念，表现出一种静穆和悦的气象，一般避免去表现罪恶、痛苦、丑陋之类的消极形象。因此古典型艺术是真正的艺术，达到了最高度的优美。但是，黑格尔作为客观唯心主义哲学家，认为整个宇宙都有一种绝对的永恒的心灵，古典型艺术

的形式只能表达出特殊的心灵，而绝对的永恒的心灵只能作为哲学思考的对象，不能表现于古典型艺术。也就是说，绝对的永恒的心灵超越了具体的形象。这是古典型艺术的缺陷，而这个缺陷导致古典型艺术的瓦解，而且要求艺术转到更高的第三种类型，即浪漫型艺术。

（三）浪漫型艺术：理念超越形式

浪漫型艺术超越了古典型艺术，艺术的对象是自由的具体的心灵生活。浪漫型艺术是人类思维发展到一定阶段的产物：人类开始意识到了客观世界的偶然性，因此能够直接面对自己的心灵世界。也就是说，人们开始意识到"世事无常"，即事物发展往往充满随机性，不是由所谓"神""命运"等规律安排的。因此，人们开始直接面对心灵的问题，而不是笃定地坚信"绝对精神"的存在。也就产生了近代的各种怀疑主义、虚无主义等。这是黑格尔客观唯心主义的逻辑。这种思维表现在艺术上，就呈现为不拘泥于有限的、具象的形式，解构、歪曲、颠倒各种具体形象，理念从形象中脱离，理念溢出了形象。浪漫型艺术的典型是近代的绘画、诗歌、音乐等。简单地理解，就是艺术表现形式越来越抽象了，越来越不拘泥于现实，艺术创作距离"美"越来越远，倾向于直接表达理念。

总之，黑格尔认为，象征型艺术、古典型艺术和浪漫型艺术的区分是用来概括艺术中理念和形象的三种关系。这三种类型分别对应的是人类艺术美的三个阶段：追求、到达，以及终于超越，也就是艺术美的起源、艺术美的巅峰和艺术美的终结。

黑格尔本人并未明说"艺术终将死亡"，但他对艺术的未来是极其悲观的，他认为艺术和哲学虽然都是人类认识世界的方式，

但是艺术是通过感性方式到达理性的，即通过艺术品的形式到达理念；而哲学是直接的抽象的理念思辨，不需要借助具象化的艺术形式。

因此，艺术只是人类精神发展的一个阶段，艺术终将被宗教和哲学取代。也就是说，人类终会放弃艺术，通过哲学的方式去认识世界了。

他的原话是这样说的：

"我们尽管可以希望艺术还会蒸蒸日上，趋于完善，但是艺术的形式已不再是心灵的最高需要了。我们尽管觉得希腊神像还很优美，天父、基督和玛丽在艺术里也表现得很庄严完美，但是这都是徒然的，我们不再屈膝膜拜了。"

02

《西方美学史》：
西方 2000 多年的美学发展历程

中国现当代美学奠基人——朱光潜

　　《西方美学史》的作者是中国现当代美学奠基人、文艺理论家、教育家、翻译家朱光潜（1897—1986）先生，他于 1922 年毕业于香港大学文学院。1925 年留学英国爱丁堡大学，致力于文学、心理学与哲学的学习与研究，后在法国斯特拉斯堡大学获哲学博士学位。1933 年回国后，历任北京大学、四川大学、武汉大学教授。1946 年后一直在北京大学任教，讲授美学与西方文学。主要著作有《悲剧心理学》《文艺心理学》《西方美学史》《谈美》等。

　　《西方美学史》作为首部由中国学者撰写的西方美学巨著，全书行文通俗易懂，是了解西方美学的入门必读经典。这本书首次出版于 1963 年，介绍了一些主要流派、代表人物的美学论点，对从公元前 6 世纪到 20 世纪的西方美学思想发展历史做了简明扼要的、系统的梳理。

一、为什么要写这本书

朱光潜以时间为线索，对各个时期具有代表性的哲学家、画家、音乐家、文学家的主要观点进行了提炼、归纳和总结，介绍了他们观点产生的政治、经济、文化背景，串联起各个观点之间继承和创新的关系，并给出了个人的评价。这本书在保持不同时期学者观点客观性的基础上，针对观点中的神学思想、唯心主义等不合时宜的内容进行了历史唯物主义的批判。

二、古希腊、古罗马时期的美学思想

（一）古希腊时期的美学思想

根据可查的历史记载，古希腊的美学思想发源于公元前 6 世纪，极盛于公元前 5 世纪到公元 4 世纪，也就是柏拉图和亚里士多德所处的时代，它与古希腊社会的经济基础和文化情况有着密切的联系。古希腊早期的经济部门主要是农业，随着交通的发展，主要经济部门由农业日渐转到了工商业，这引发了农业贵族奴隶主和新型工商业奴隶主之间的矛盾，古希腊时期的美学思想也正起源于这个时期。

1. 希腊文化概况和美学思想的萌芽

（1）毕达哥拉斯学派。毕达哥拉斯学派的代表人物大都是

数学家、天文学家和物理学家，他们都主张从自然科学的角度去看待美学问题，主要观点有以下三个。

第一，美就是和谐。

第二，提出了在欧洲有长久影响力的"黄金分割"。

第三，人体的内在和谐可以受到外在和谐的影响。

（2）赫拉克利特。赫拉克利特是西方早期朴素唯物主义和辩证观点的最主要代表，他认为世界是不断变动和更新的，他提出了"比起人来，最美的猴子也还是丑的"，这是美的标准相对最形象化的、最简短的说明。

（3）德谟克利特。德谟克利特是古代唯物思想的重要代表、原子论的创始人，他主张从社会发展的角度看待艺术的起源问题，肯定"类物质"的第一性和意识的第二性原则。

（4）苏格拉底。苏格拉底在西方哲学发展史上有着深刻的影响，他主张从社会科学的角度去看待美学问题，认为美必定是有用的。古希腊早期的美学是自然科学的一部分，而苏格拉底是古希腊时期美学思想转变的关键，他把关注点从自然界转到了社会，这也影响了他的学生柏拉图和徒孙亚里士多德的思想。

2. 柏拉图的美学思想

柏拉图出身于雅典的贵族阶级，早年受到过很好的教育，20岁跟随苏格拉底求学，他的美学思想主要集中在早年所写的《大希庇阿斯》中。柏拉图涉及美学问题较多的著作还有《伊翁》《会饮》《理想国》《高尔吉亚》等。

柏拉图的美学观点主要有以下三个。

第一，文艺与现实的关系。柏拉图提出了模仿说，模仿说又被他称为"影子的影子""模仿的模仿"。他认为客观现实世界是文艺创作的蓝本，文艺是模仿现实世界的，而现实世界是对理

式世界（理式世界是真理，艺术是真理的影子的影子）的模仿。所谓"理式"，在他看来就是感性世界的根源，却又不受感性客观世界的影响。可以看出，柏拉图的思想属于客观唯心主义，是一种关注一般美学而忽略具体事物的形而上美学思想。

第二，文艺的社会功用。 柏拉图认识到艺术对社会的影响，他认为诗和艺术模仿的是现实生活中的负面，这给社会和政治带来了不良影响。他强调文艺必须对人类社会有用，必须服务于政治。柏拉图是西方第一个明确把政治教育效果作为文艺评价标准的学者，对法国思想家卢梭和俄国作家托尔斯泰的思想观点产生了影响。

第三，"灵感说"。 柏拉图对艺术家创作的灵感来源有两种解释：一种是神灵附体，把灵感输送给艺术家；一种是不朽的灵魂从前世带来的回忆。柏拉图竭力维护自身所处的贵族阶级的统治，借维护神权而维护贵族统治。他的观点带有明显的客观唯心主义色彩和神学倾向，要结合他所处的时代对他的思想进行辩证地吸收。

3.亚里士多德的美学思想

亚里士多德的美学成就无疑是古希腊时期最高的，对后世的影响也是最为深远的。亚里士多德是欧洲美学思想的奠基人，是第一个以独立的体系阐明美学概念的人，他的美学思想雄霸西方2000余年。亚里士多德是古希腊美学思想的集大成者，不但直接受到苏格拉底和柏拉图思想的影响，也受到了古希腊早期唯物主义哲学的影响。他的美学著作有《诗学》和《修辞学》，在《形而上学》《伦理学》《政治学》等书中也谈到了美学问题。

亚里士多德的美学观点主要有以下三个。

第一，艺术是对现实的模仿。 在文艺与现实的关系问题上，

亚里士多德放弃柏拉图的"理式"，认为艺术就是对现实生活的模仿；他还进一步指出艺术比现实世界更真实，因为艺术模仿的是现实世界的必然性和普遍性，也就是现实世界的本质和规律。

第二，艺术门类的划分。亚里士多德从媒介、对象和方式三个方面区分不同的艺术门类，认为不同的艺术门类模仿对象不同、呈现媒介不同、表达的方式也不同。比如，画家是对现实世界的模仿，采用的媒介是画笔、颜料和画布，画是用点线面的形式组合起来的。

第三，"悲剧"和净化说。戏剧，尤其是悲剧在古希腊时期受到大众瞩目，也是哲学家们绕不过的话题。亚里士多德也对悲剧和悲剧的效果进行了阐释。古希腊悲剧主要是命运悲剧和英雄悲剧。亚里士多德认为悲剧是对人类行动的模仿，目的在于组织情节，模仿行动，通过行动表现人物性格。悲剧的主角，应该是好人而不是坏人，主角遭受的灾难并不是完全自取的，而是由主角的过失或某种弱点造成的。悲剧有教育作用，悲剧的审美效果是净化，是"激起哀怜和恐惧，从而导致这些情绪的净化"，观众从激烈的剧情中再次回归平静，心灵由此得到了洗涤。

（二）古罗马时期的美学思想

古罗马时期的美学思想可以看作是对古希腊时期美学思想的继承和发展。在公元前 4 世纪，由于奴隶制不能适应当时的生产水平，所以国家政治中心从古希腊雅典转移到北方的古罗马，而古罗马的繁荣很快吸引大批从古希腊而来的学者。在这一时期，开始了西方崇拜古典的风尚，古罗马人把古希腊的成就看作是不可逾越的高峰，前期十分推崇亚里士多德的思想，后期又逐渐推崇柏拉图的思想。

盛行于文艺复兴时期的古典主义，就是在古罗马时期形成的。在这一时期，比较重要的美学家有贺拉斯、朗基弩斯和普罗提诺。

1. 贺拉斯

贺拉斯是一个有才能的抒情诗人，他的观点主要集中在《诗艺》一书中，主要包括四个方面的内容。

第一，他认为艺术模仿自然，文艺要真实，他劝诗人"向生活和习俗里寻找真正的范本"，在模仿之外提出了"创造"和艺术的类型说。

第二，他强调古希腊旧题材的意义，但并不反对新题材。他提出的"勤学希腊典范"成为新古典主义运动中的一个鲜明的口号。

第三，文艺创作要"合式"。所谓合式，就是妥帖得体，既涉及形式的整一，又涉及审美意义，要符合道德准则。

第四，文艺的社会功用是寓教于乐，艺术作品应该是理性与感性、内容与形式、教育作用与审美作用相统一的。

贺拉斯的《诗艺》对西方文艺理论的影响很大，仅次于亚里士多德的《诗学》。总的来说，贺拉斯总结了古典作品中最好的内容，为古典主义奠定了基础。

2. 朗基弩斯

朗基弩斯意图找出崇高的特征，是第一个把崇高作为审美范畴提出的学者。他所谓的"崇高"包括"掌握伟大思想的能力""强烈深厚的热情""修辞格的妥当运用""高尚的文词"，以及"把前四种联系成为整体的""庄严而生动的布局"五种特征，而崇高的效果就是提高人的情绪和自尊感。

3. 普罗提诺

普罗提诺是新柏拉图学派的领袖，中世纪宗教神秘主义的始

祖，是站在古代与中世纪交界线上的一个思想家。他把柏拉图的客观唯心主义、基督教的神学观念和东方神秘主义的思想熔为一炉。他把柏拉图的理式看作神或"太一"，认为它是宇宙一切之源，并且认为真善美是三位一体的。美不能离开心灵，心灵对于美之所以有强烈的爱，是由于心灵接近神和理式。美是有等级的，感官接触的物体美是最低级的，其次是"事业、行动、风度、学术和品德"的美，最高的是真善美合一的、脱去物质负累的、纯粹的、理式的美。

在普罗提诺死后，从 4 世纪到 13 世纪这 1000 年左右的漫长时期中，欧洲文艺思想和美学思想都处于停滞状态。如果说还有些活动的话，那也只是把普罗提诺建立的新柏拉图主义附会到基督教的神学上去。一直到但丁的出现，这种停滞的局面才开始转变。但丁是意大利中世纪诗人，欧洲文艺复兴时代的开拓者，是近代第一位伟大的诗人。他提出了"诗为寓言说"，认为一切文艺表现和事物都是象征性的或寓言性的，背后都隐藏着一个意义。

三、文艺复兴时期的美学思想

文艺复兴是中世纪转入近代的枢纽，是西方美学思想发展过程中重要的转折时期。西方从此摆脱了封建制度和教会的束缚，精神和生产力得到了解放。资本开始原始积累，工商业日渐发达，新兴资产阶级日益发展。精神文化方面，自然科学进一步发展，唯物主义哲学日渐兴起，文化的世俗化和对古典的继承，都标志着这个时代的欧洲文化达到了古希腊以后的第二个高峰。文艺复兴运动发源于意大利，后逐渐向北传播，最终席卷了整个欧洲。

在文艺与现实的关系上，文艺创作是对现实的模仿。文艺复兴时期的文化本身就是对古典文化的批判和继承，17—18 世纪法、

英、德各国的新古典主义就源自 16 世纪意大利文艺复兴时期的文化。作者和文艺复兴时期的思想家持相同的观点，都坚持"艺术模仿自然"这个传统的现实主义观点。剧作家、诗人莎士比亚在《哈姆雷特》里劝演员要"拿一面镜子去照自然"。画家达·芬奇也认为画家的心应该像一面镜子一样，认为画家应该是"自然的儿子"，但是达·芬奇所指的是"普遍的自然"，就是说要按照自然规律来进行创造。

在对艺术技巧的追求上，意大利绘画能在文艺复兴时期达到欧洲的第一次高峰，很大程度上是因为科学的发展。当时一些重要的艺术家同时也是科学家，比如建筑师和建筑理论家阿尔伯蒂，画家、科学家、发明家达·芬奇等。要把自然逼真地再现出来，在技巧和手法上须有自然科学作为基础。艺术家对艺术技巧十分重视，因为他们认为艺术技巧需要长期训练才能获得。

四、新古典主义运动、启蒙运动时期的美学思想

到了 16 世纪与 17 世纪之交，文艺复兴运动在意大利就已衰退，西方文化中心和领导地位也由意大利转移到了法国。法国在 17 世纪领导了新古典主义运动，在 18 世纪领导了启蒙运动，文艺创作和美学讨论的重心也逐渐转移到法国、英国、德国等国家。

（一）法国新古典主义时期的美学思想

1. 笛卡尔
笛卡尔承认了物质世界和精神世界的并存，却没有认识到精

神世界对物质世界的依存性，他的二元论始终为"神"留了一个位置。他认为善恶美丑的分辨标准是主观的，认为所谓的美和愉快都是我们的判断和判断的对象之间的一种关系。

2. 布瓦洛

布瓦洛是新古典主义的立法者和发言人，代表作品是《诗的艺术》。他的美学观点主要有以下三个。

第一，艺术创作应该遵循理性，理性是美的最高标准。满足理性的东西必然带有普遍性和永恒性，所以美也必然是普遍的、永恒的。

第二，历经时代磨炼的艺术作品才是最经典的，而古希腊罗马的"古典艺术"就符合这个条件。

第三，艺术遵循的是典型理论。艺术不应描写真人真事，而是以现实为原型进行加工，创造出理想化的形象。

（二）英国的经验主义美学

英国的经验主义美学在自然科学的影响下建立了一套完整的体系。英国自从 16 世纪战胜了西班牙，夺取了海上霸权，便一跃成为西方最先进的资本主义国家。英国哲学在自然科学的影响下，建立起一套经验主义的思想体系，强调感性经验是一切知识的来源。

1. 培根

哲学家培根强调科学知识的作用，突出认识的实践功能。从培根的名言"知识就是力量"就可以看出，他主张哲学家应该从感性经验，而不是从概念出发。他把人类学术分为历史、诗和哲学三门，把人类理解力分为记忆、想象和理智三种活动；他明确

地把诗纳入了想象的范畴内。他还认为诗比历史更能引起美感，更能产生巨大的教育作用。

2. 休谟

经验主义的集大成者休谟的美学观点主要有以下四个。

第一，关于美的本质，他认为美是纯主观的东西，否认美的客观性。

第二，文艺离不开想象。

第三，审美趣味主要涉及情感，是一种新的创造。

第四，审美标准是相对性的，不同的人对美丑的理解不同。

3. 伯克

伯克的美学观点主要有以下三个。

第一，审美趣味虽然受到主客观因素的影响，但是具有一定的客观规律，因此可以找到普遍共同的客观标准。

第二，崇高与美的起源完全不同，崇高源于"自我保全"的欲望，美源于人们"社会交往"的需求。

第三，一切崇高的对象都有一个共同点，都是令人害怕的，比如宗教艺术中"神"的绝对力量。

（三）法国启蒙运动时期的美学思想

法国启蒙运动是文艺复兴运动的继续，也为 1789 年爆发的资产阶级革命做了一定的思想准备。当时工商业的发展、自然科学的进步、古典文化的复兴，动摇了宗教神权的统治，并让理性主义和人道主义的思想基础得以建立。法国启蒙运动的三大领袖是伏尔泰、卢梭和狄德罗。其中，狄德罗的美学思想是最进步和

最丰富的，伏尔泰也对美学的发展做出了一定的贡献。

1. 伏尔泰

伏尔泰的美学观点主要有以下三个。

第一，美是能够引起惊叹和快乐这两种情感的东西。

第二，审美趣味是一种分辨美丑的感受力，审美趣味有高低好坏之分。

第三，强调艺术的教育功能，把文艺当作维护人性和文明的利器。

2. 狄德罗

狄德罗对文艺的兴趣极为广泛，其美学观点主要有以下四个。

第一，美在关系，美包括外在于我的美和关系到我的美。

第二，自然是文艺的源泉和基础，文艺的本质是对自然的模仿。

第三，在戏剧方面，他意图打破新古典主义对喜剧和悲剧的束缚，建立符合资产阶级需要的严肃喜剧或市民剧。

第四，在造型艺术方面，他意图扭转法国绘画的风气，把新古典主义的浮华纤巧的风格，扭转到符合资产阶级要求的浪漫主义风格。

（四）德国启蒙运动时期的美学思想

在西方的美学发展进程中，德国的美学思想是不能被忽略的，但是德国的美学思想发展相对较晚。在 17—18 世纪，德国在欧洲的几个主要国家中还是最落后的，资产阶级的力量相对薄弱。德国启蒙运动是从一个新古典主义运动开始的，在文艺理论方面

代表性的人物有鲍姆嘉通、温克尔曼和莱辛。

1. 鲍姆嘉通

鲍姆嘉特因为美学命名而被称为"美学的父亲"，其美学观点主要有以下三个。

第一，他认为美学是作为一种认识论而被提出的，同时也是研究艺术和美的科学。

第二，他对"艺术模仿自然"的传统原则有了新的认识，认为艺术模仿自然，美学也是感性认识的科学。

第三，他十分强调美学对艺术创作的指导意义。

2. 温克尔曼

哲学家温克尔曼是最早对古希腊造型艺术进行认真研究，并且加以热情赞赏的学者，还掀起了崇拜古典艺术的风尚。他在1755年发表了论文《关于绘画和雕刻中模仿希腊作品的一些意见》，盛赞希腊艺术"高贵的单纯和静穆的伟大"，并且把希腊艺术标准作为最高的艺术理想。除此之外，温克尔曼写的《古代艺术史》虽然不那么完美，但是带动了后人对艺术史的关注。

3. 莱辛

德国启蒙运动发展到莱辛所处的时期才算达到高潮。就美学领域而论，莱辛的贡献主要有以下两个方面。

第一，通过他的著作《拉奥孔》指出了诗和画的界限，纠正了温克尔曼把诗偏向静穆风格的片面看法，把人放到了首位，建立了美学人本主义的观点。

第二，通过他的《文学书简》和《汉堡剧评》，和法国的狄德罗互相呼应，建立起了市民戏剧的理论和一般文学的现实主义的理论。

五、18世纪末到20世纪初的美学流派

从18世纪末到20世纪初，美学思想中最具代表性的是德国古典美学、俄国革命民主主义和现实主义时期美学、德国费肖尔等人的"审美的移情说"和意大利克罗齐的"艺术直觉"等美学观点。

（一）德国古典美学

1.康德

哲学家康德的美学观点集中在《判断力批判》一书中，主要包括以下六个观点。

第一，美的分析。他认为美是主观的，是无利害的，美不涉及概念，普遍让人愉快。

第二，美只涉及对象的形式，而与内容无关。

第三，美感是直接、单纯、积极的快感。

第四，美的对象的形式带有一种合目的性，恰好符合审美者想象力与理解力的统一。

第五，艺术与天才的关系。艺术是人类创造美的活动，美的艺术是天才的艺术。

第六，艺术分为语言的艺术、造型的艺术（雕塑和建筑）、感觉游戏的艺术（音乐艺术和色彩艺术）。

2.歌德

作家歌德的美学思想丰富但零散，主要可以概括为以下四点。

第一，美是自然的一种"本源现象"或自然规律的表现。

第二，文艺要忠实地模仿自然，但要模仿现实中富有特征的东西，在特殊中可以看出一般性。

第三，关于古典主义与浪漫主义的区别：古典主义是客观的，浪漫主义是主观的；古典主义是健康的，浪漫主义是病态的。

第四，歌德最早提出"世界文学"的概念，世界文学与各民族文学要互相交流、相互借鉴。

3. 席勒

席勒作为歌德的好友，他的美学观点也有四个方面。

第一，关于美的本质。他认为美的概念表现上源于经验，实际上植根于人性，他把人性分为理性和感性两部分。

第二，艺术产生于自由的审美游戏，审美活动和艺术的本质是游戏。

第三，他在《论素朴的诗和感伤的诗》中区别了现实主义和浪漫主义两种文艺创作方式。他认为两者的区别在于素朴的诗是模仿现实，感伤的诗是表现理想，两者并不是简单对立的，而是各有缺点，并且两者可以统一。

第四，他的"游戏说"对后世影响也很大，他认为游戏与艺术活动一样，都是人在有过剩精力时才会从事的活动。

4. 黑格尔

黑格尔作为德国古典唯心主义美学的集大成者，他的美学思想极其丰富，主要汇集在他的著作《美学》一书中，其三个重要美学观点。

第一，美是理念的感性显现。美或艺术应当是理性内容和感性形式的辩证统一，理念必须要用感性事物的具体形象表现出来，成为可以供人观照的艺术作品。这句话中有三个概念需要介绍，

理念、感性显现和二者的统一。理念，也就是绝对精神，就是真，是最高真实和普遍真理。感性显现指的是理念一定要表现为客观的感性事物的外形，才能诉诸人的感官和心灵。理念和感性显现二者的统一，说的是美和艺术的理性内容和感性形式还必须结合为彼此相互融贯、完全吻合的统一整体。

第二，自然美和艺术美。自然美，是存在的，但不是真的美，不能成为美学研究的对象。自然美是理念发展的低级阶段，也是理念的表现，但是不完善、不充分的。艺术美，是人的精神的产物，是艺术家所创造的艺术作品。艺术美充分显现了理念，表现出无限和自由，是真正的美，所以艺术美高于自然美。

第三，艺术史的发展。黑格尔认为，人类历史发展的各主要时期都有自己独特的艺术类型。按时间顺序分为象征型艺术、古典型艺术和浪漫型艺术。象征型艺术，是最初的艺术，人们只能借助客观事物的物质外形来暗示和模仿，形象和意义只是一种拼凑，黑格尔认为象征型艺术的代表是印度、波斯等东方民族的艺术。古典型艺术，是人认识到具体的理念，并为其找到正确的表现形式，达到了形象与意义、形式与内容的完全吻合，高度统一，典型代表就是古希腊的雕塑。浪漫型艺术，打破了古典型艺术的形式与内容的完美融合，诉诸主体内心世界，突出特点是表现自我的主观性。与之对应的艺术种类主要是绘画、音乐和诗歌。

（二）俄国革命民主主义和现实主义时期美学

俄国的现实主义美学是较容易理解的，也是最早进入中国的西方美学思想。俄国的文艺理论家别林斯基和车尔尼雪夫斯基活跃在 19 世纪 30—60 年代的俄国，他们都把政治斗争与美学斗争

紧密地结合在一起。

1. 别林斯基

别林斯基认为文艺生活是社会生活的表现、反映或复制。艺术的目的是为社会、为人类服务。他认为艺术是一种形象思维，并反对议论式、说教式的艺术创作。情致是艺术创作的根本动力和艺术作品的灵魂，情致是推动诗人创作的动力，是一种忘我无私地对真理的爱。关于典型，他认为艺术创作的首要目的就是塑造典型形象，艺术家运用典型化的方法，揭示生活的本质，通过平凡的日常生活，表现重大的社会问题。关于艺术创作中主客观的关系问题，相较于理想诗，他更倾向于现实诗。别林斯基是把典型化提到艺术创作中首要地位的第一人，强调"一切作品都须在精神和形式上带有它那个时代的烙印"。

2. 车尔尼雪夫斯基

车尔尼雪夫斯基认为"美是生活"。对于这个观点，主要有三层意思。

第一，生活是最富于一般性和多样性的。

第二，并非一切生活都是美的，美是应当如此的生活，也就是理想的生活。

第三，美是令人想起生活的东西。关于艺术的社会作用，他认为艺术的价值源于生活的价值，艺术能再现生活，能赋予事物以活生生的形式，从而帮助人们理解生活。

俄国现实主义美学的影响是把黑格尔派客观唯心主义统治的美学，转移到了唯物主义的基础上，为现实主义文艺奠定了美学基础。

（三）审美的移情说

"审美的移情说"是非常重要的西方美学观点，主要代表人物有费肖尔父子、立普斯、谷鲁斯、浮龙·李和巴希等。近百年德国的主要哲学家和心理学家，几乎没有人不涉及美学，而在美学家中也几乎没有人不讨论到移情作用。

所谓移情作用，就是指在观察外界事物时，设身处在事物的境地，把原来没有生命的东西看成是有生命的东西，仿佛它也有感觉、思想、情感、意志和活动，同时人也会受到这种错觉的影响，会和事物发生共鸣。中国的古典美学也有类似移情的观点，比如诗歌中的"兴"，所谓"兴者，托事于物……取譬引类，起发己心"。最典型的就是唐代文学家司空图的《二十四诗品》以及南宋盛行的咏物词。

（四）意大利哲学家克罗齐的"艺术直觉"

克罗齐继承了黑格尔的客观唯心主义，把精神世界和客观世界等同起来。他的所有美学观点都从一个基本概念出发，即"直觉即表现"。

直觉源于客观现实，但克罗齐否定了客观现实，认为直觉表现主观感情，也就是直觉即艺术。艺术的内容可以千变万化，但形式却只有一个，那就是直觉活动。克罗齐肯定了语言就是艺术，认为语言学就是美学。克罗齐的美学观点可以看作19世纪以来消极浪漫主义理论的回光返照，克罗齐让我们认识到唯心主义美学是怎样走上了这条死胡同的。

03

《美的历程》：
美是人类历史的伟大成果

中国现代著名哲学家——李泽厚

　　《美的历程》的作者李泽厚（1930—2021），湖南长沙宁乡县道林人，毕业于北京大学，哲学家。他生前为中国社会科学院哲学研究所研究员、巴黎国际哲学院院士、美国科罗拉多学院荣誉人文学博士，德国图宾根大学、美国密歇根大学和威斯康星大学等多所大学客座教授，主要从事中国近代思想史和哲学、美学研究。

　　《美的历程》首次出版于 1981 年，是 20 世纪 80 年代"美学热"现象中涌现的代表著作之一。李泽厚不单单以深邃的目光回望了上下五千年的中国美学史，更怀着展望的心情表达了当时知识分子对美、对自由的强烈诉求。中国著名哲学家冯友兰在与李泽厚的对谈中评价道："它是一部大书，是一部中国美学和美术史，一部中国文学史，一部中国哲学史，一部中国文化史"，这本书的难能可贵之处就在于将死的历史讲活，将断的门类讲通。

一、为什么要写这本书

《美的历程》不同于一般的中国美学史教材，通篇没有明确的时间点、条分缕析的门类区隔，而是如数家珍地将历代中国美学代表作品随着李泽厚的思绪呈现在读者面前，体现了李泽厚独特的风格、设计的巧思与学术的素养。

在与李泽厚的美学对谈录中，刘再复这样评价李泽厚著述的特点："您的'史'，与以往的编年史不同，是纲要史；论也不同于逻辑，有您的独到的审美感受，史、诗、识三者融合为一，可读性很强。"这本书的写作特点可以总结为连贯性、规律性、比较性和社会性。

（一）连贯性

李泽厚大体上按照历史发展的顺序划分了章节，概括了各时代艺术萌芽、兴起、发展、衰落的简要过程，但在章节内部、章节之间并没有明显的时代变化标志，甚至让人感觉像在故意化解时代之间的隔膜。李泽厚写至兴起会将前后朝代融汇于一个章节，通过比较时代之间的区别，加深读者对某一美学问题的理解。

比如"佛陀世容"一节中对魏朝、唐朝前期、唐朝后期、五代、宋朝的"佛陀"形象做了横向比较，将佛教艺术审美标准从理想世界走向现实生活、从天上人间的对比走向天人合一的趋势勾勒

出来，让读者能够更充分地理解相邻时代之间的历史联系和区别。正如钱穆在《国史大纲》中所说："绵延不断"是中国古代历史发展的一大特点。李泽厚正是自觉意识到了这一点，才拒绝为中国美学史划分明确的阶段。

（二）规律性

李泽厚展示的中国美学史并不是一片杂乱无章、混乱无序，也不是偶然个别事件的堆积或罗列，而是呈现为一种有机的、有序的动态演变系统，一种凸显着"逻辑"的历史阐释和描述。在看起来是杂乱、偶然、个别的事件的历史现象背后，潜藏着、贯穿着一种内在的秩序和走向，研究者的工作就是让内在的逻辑从历史尘埃的遮蔽中凸显出来，使逻辑更加清晰、有序。这种内在的秩序和走向正是李泽厚坚持马克思主义实践观，从"自然的人化"和"实践的主体"出发所探讨的美与人类、与自然、与社会之间的必然关联。自然的人化是李泽厚哲学体系中的重要概念，在他的另一本重要著作《美学四讲》中的《美的本质》一节有集中论述，李泽厚认为，实践使人类掌握了自然的规律，比如在制造工具的过程中，知道木头可以削尖、石子可以磨圆，尖的东西自然用来钻和刻，圆的东西可以舒适地抓在手里捶砸。正是在这种合目的性与合规律性中，人渐渐掌握了自然存在的"美"：对称、重复、比例、均衡……美需要满足主客观两方面的条件：客观指的是要承认审美对象具备可以引起美感的性质；主观是指人的实践活动，如果没有人类主体的社会实践，光是由自然必然统治的客观存在，这存在本身便与人类无关，不具有价值，不具有美。

（三）比较性

李泽厚学贯中西的理论素养，使他对中国传统美学中蕴含的共通点非常敏感。这本书中最精妙的例子就是对英国文艺批评家克莱夫·贝尔"有意味的形式"的化解与化用。贝尔提出"美"是"有意味的形式"这个著名观点后，通过否定再现、强调纯形式的审美性质，为后期印象派绘画提供了理论依据，但李泽厚却发现贝尔对"意味"的理解陷入了一种循环论证，就是说"意味"在于形式能否引起不同于一般感受的"审美感情"，而"审美感情"源于"有意味的形式"。

李泽厚结合大量中国古代陶器纹样的考古资料，指出了由内容到形式、由写实到抽象的积淀过程，正是美作为"有意味的形式"的原始形成过程。比如，现在看来无比抽象的螺旋形纹样，最早是由鸟纹变化而来的，从半坡期、庙底沟期、马家窑期的鸟纹，到半山期、马厂期的拟日纹都代表着不同氏族对鸟、对太阳神的图腾崇拜，具有浓厚的宗教意味。

由此可见，看起来是纯形式的几何花纹，实际上是从写实的形象演化而来的，原始的内容、意义、感受、象征早已溶化在其中，成为好像不可用概念言说、不能被表达穷尽的深层情感。这样的"历史积淀说"不仅跳出了贝尔"审美感情"的循环论证，更破除了瑞士心理学家荣格提出的"原型"理论的神秘玄妙，将人类心理共同结构呈现为人类历史文明的浓缩，美与人性一样都是人类历史的伟大成果。

（四）社会性

对审美趣味和社会历史的思考贯穿《美的历程》全书。中国

著名人文学者刘再复评价道：这本书最关键的是首次把"审美趣味"作为史学研究的对象，这不仅有改变艺术史框架的创造力度，而且有准确捕捉不同时代审美心理变化的创造密度。李泽厚认为，审美趣味的转变并非艺术本身所能决定的，决定它们的归根到底仍然是现实生活，故而考察一个时代的文艺，必先考察那个时代的社会经济、政治情况，寻找那个时代历史文化土壤和美学风格的成因。

一方面，每个时代都有自己时代的新作，从而多姿多彩；另一方面，人的心理结构具有继承性、统一性，所以今人仍然会与古典作品产生共鸣。同时，他还指出，不同时代心理结构的差异有可能正是美的来源，也许当时不被视作艺术的东西随着时代的积淀，被后人奉为神作，这是因为两个时代的人们心理活动的差异，决定了艺术能够脱离生活、宗教的桎梏，达到特定而纯粹的审美高度。比如，恰恰只有在物质文明高度发展，宗教观念已经淡薄、残酷凶狠已经成为陈迹的文明社会里，体现出远古历史前进力量和命运的艺术，才能被人们理解、欣赏和喜爱，才成为真正的审美对象。这也解释了为什么当后人怀着崇古的心态去模仿或假造前人艺术珍品时，往往流于不伦不类、一眼能被人看穿，正是因为创作者时代的精神心理特征已经完全不同了。

《美的历程》宏观地描述了中华民族审美意识发生、形成和流变的历程，更指出背后是以实践理性为特征的民族审美意识的积淀过程。书中对各时期艺术门类的审美把握既灵动恰切，充满个性体验与感悟，又理性思辨，洞悉艺术发展的内在联系与规律，同时李泽厚注重考察艺术品所在的历史文化语境，书中每一章都大致遵循这一思想架构展开。

二、美的潮流：不同朝代孕育美的内容与形式

为什么在特定的时代会出现某一艺术门类占主导的潮流呢？李泽厚认为这与当时人们的社会生活、心理结构是分不开的，他在开篇就提到，我国所有艺术作品背后都是中华文明的心灵历史，时代精神的火花在这里凝练、积淀下来，流传和感染着人们的思想、情感、观念、意绪。

（一）原始社会

从史前文明开始，各种装饰品、神话、图腾、巫术仪式、原始歌舞等浓缩、积淀着原始人强烈狂热的情感思想，最终形成了活泼愉快的美学风格。

（二）夏朝

夏朝时期，我国进入文明时代所必经的血与火的野蛮年代，原始的全民性的巫术礼仪变成了部分统治者垄断社会的等级法规，具有浓厚宗教性质的巫术文化开始了，一些超现实的动物形象被构想出指向一种权威、神秘、深沉的历史力量，构成了青铜艺术狞厉的美的本质。而同时，由于早期宗法制与原始社会毕竟不可分割，所以这些吓人的饕餮纹样仍然保留着原始、天真、拙朴的气象。倘若将时代比作人的话，李泽厚认为夏朝仍然代表了人类早期的童年气质。

（三）先秦和春秋战国时期

先秦和春秋战国时期是中国古代社会最大的急剧变革时期，也是意识形态最活跃的开拓创造时期，百家争鸣背后所贯穿的总思潮、总倾向便是理性主义，开始奠定了汉民族特有的文化—心理结构，形成了以孔子为代表的儒家、以庄子为代表的道家对立互补的基本线索。在这一时期，孔子把服务于神的原始歌舞转变为服务于人的礼乐传统，把神秘狂热的宗教，用实践理性精神引导和消融在以亲子血缘为基础的伦理关系和现实生活中。而道家则给了我们另一条出世的道路，避开被功利束缚的社会，以浪漫不羁的形象想象、热烈奔放的情感抒发、独特个性的追求表达为中国艺术发展提供新鲜动力。

（四）楚汉时期

在楚汉时期，尽管人世、历史和现实越来越占据了社会生活的重要位置，但在南国仍然沿袭着巫术的文化体系，把由神话向历史的过渡包裹在层层交织的情感和想象中，仍然是一个混沌而丰富、热烈而粗豪的浪漫世界，由此在屈原作品、神话故事、汉赋、工艺品、隶书等艺术作品中都呈现出了气势与古拙的基本美学风貌，蓬勃旺盛的生命感是后代艺术所难以复制的。

（五）魏晋时期

魏晋时期的社会背景更加复杂，面临先秦之后第二次社会形态的变异，分裂割据、等级森严的门阀士族阶级登场，中国正式进入前封建社会时期。此时占据统治地位的两汉经学崩溃，以"玄

学"为代表的新的世界观、人生观被重新确立，理论思维迎来又一次空前解放。人的才情、气质、格调、风貌、品性超过了道德、操守、儒学、气节的品评，内在的觉醒和潜能取代了外在的烦琐和迂腐，成为人的最高标准和原则，一种真正思辨的、理性的、纯粹的哲学诞生了。阮籍与陶渊明便是魏晋风度的典型代表。

（六）唐朝

唐朝时，科举考试为普通百姓创造了便利的晋升渠道，对有血有肉的人间现实的肯定、感受，对美好前景的憧憬和执着成为时代的主旋律。而随着时间的迁移，唐朝的初盛中晚四个时期也隐喻了中国后期封建社会的历史走势，由早期的清新活力，走向盛唐的豪情壮志，再堕入中唐退缩萧瑟的境地，至晚唐细腻复杂的心绪都可以在唐诗、书法中显现。士人文化也从初唐、盛唐崛起，经中唐、晚唐巩固，到北宋的经济、政治、法律文化等方面取得全方位的统治，但有一个深刻的矛盾却在其中酝酿。那就是兼济天下和独善其身。

（七）宋元时期

在宋元时期，士大夫满怀热血却报国无门，面对上下倾轧的官场，士大夫退避社会、沉溺自然风景的心态逐渐抬头，别无可求的韵味、境界成为士大夫们关注的对象，这种进取与隐退的双重矛盾心理在苏轼的身上体现得淋漓尽致，他将朴实无华的趣味、厌弃人世的态度提升到了某种透彻了悟的哲理高度，甚至暗含了对封建秩序潜在的破坏性。与之相适应的哲学思潮——禅宗战胜了其他佛教派别，在士大夫阶层广为流行，要求人与自然合为一

体，获取心灵的解放。无论是山水画还是宋词，都表现出了对这种物我合一境界的追求。

（八）明清时期

随着封建制度走向衰弱，庞大腐朽的官僚骨架轰然倒塌，逐渐浮现的却是一个更加广阔热闹的底层世界，在冲破封建礼制、追求自由平等的解放思潮下，多姿多彩的风俗人情、庸俗浅薄的男欢女爱都成了明清小说中的重要主题；与此同时，以李贽为代表的上层阶级也开始反抗伪古典主义，提倡讲真心话，反对一切虚伪矫饰，以"童心"为标准，反对一切传统束缚；然而，当这种浪漫天真的幻想被提倡复古禁欲的律令所压抑，底层文学开始发展批判现实主义，讽刺揭露社会的黑恶，而上层阶级也以虚无空幻的感伤调子为封建社会的彻底解体唱起了挽歌。

中国古代美的历程更像一个人生命的历程，从未开化的远古到童年的夏朝，再到初学礼义的先秦、春秋战国，以及仍保留少年气势的楚汉，再到青年风流的魏晋、意气风发的盛唐、中年颓丧的宋元及回归世俗的明清。文学分类不过是对特定时代精神的体现罢了，李泽厚在最后一章也精准地论述了艺术和时代的映射关系："汉代文艺反映了事功、行动，魏晋风度、北朝雕塑表现了精神、思辨，唐诗宋词、宋元山水展示了襟怀、意绪，以小说戏曲为代表的明清文艺所描绘的却是世俗人情。"

三、风格演变：不同艺术门类的美学特征

在《美的历程》中，李泽厚关注的艺术对象主要有书法、建筑、

宗教雕塑、绘画、文学（包括诗词歌赋小说）等，不同艺术门类随着时代发展演变出了不同的美学特征。

（一）书法

早期书法艺术如甲骨文，在"象形"的同时蕴含有"指事""会意"的功能，使书法艺术逐渐向抽象艺术发展；篆书书法家更加注意对客观世界各种对象、形体的模拟和吸取，具有更大的灵活性、概括性，追求曲直适宜、纵横合度、结体自如、布局完满；金文艺术大多章法讲究，笔势圆润；小篆更追求笔画均匀的结构美；汉隶则破圆而方，更强调一笔一顿的严肃性。直到魏晋时期，书法艺术才真正走向自觉，"骨法用笔"的原则被凸显出来，在进入唐朝后达到书法艺术的最高峰，一笔一画中都蕴含着丰沛的情感。而从颜真卿开始，那种不可捉摸的天才灵感得以被归纳为更加平易近人、通俗易懂、公正规矩的世俗风度，让人人都能在尺墨间寻求美、开拓美和创造美，书法更加追求浑厚刚健、方正庄严，为宋朝开辟了统一的艺术标准，从我们常见的"宋体"字里便能感觉出这种字体非常适合标准化。而进入宋元之后，书法越来越成为抒发文人内心感受的手段，书法与绘画都越来越强调笔墨传达出的情感、力量、意兴和时空感，自得其趣成为文人书法的最高标准。总的来看，书法的历程便是在"上下左右之位，方圆大小之形"的结构和"疏密起伏""曲直波澜"的笔势中向前发展的。

（二）建筑

李泽厚认为，中国建筑最大限度地利用了木结构的可能和特

点，并不以单一的独立个别建筑为目标，它重视的是各个建筑物之间的整体安排。与西方高耸昏暗的教堂带给人恐惧压迫的心理感受不同，中国的园林建筑通常是九曲十八弯的，让人能够在慢慢游历的过程中，感受到生活的安逸和环境的和谐，这种由建筑平面铺开的有机群体把瞬间就能直观把握的空间感受转化成长久漫游的时间历程，让空间上的连续转化成时间中的绵延。明清园林的兴起则更加追求场所的自然化，使人生活的环境与自然界融为一体，建筑群落和自然山水沟通会合，形成了更加自由、更加开阔的整体的美。

（三）宗教雕塑

李泽厚大体上按朝代做了三种划分：魏晋崇尚佛陀理想世界，比如麦积山的雕塑大多眉清目秀、衣袂飘飘、神采奕奕，带着一抹睿智的微笑，似乎洗净了人间烟火，寄托了人们所有的希望、美好和理想，像是思辨的神；宋朝以世俗现实取胜，雕塑完全是人的形象，如大足北山的观音神像大多面容柔嫩、秀丽妩媚、文弱动人，与晋祠的侍女像没有太多区别；而唐朝则将理想和现实结合起来，雕塑呈现出一种主宰命运、关照人世的神的形象，甚至不同的神有不同的分工职能和与之相适应的神情面相、体貌姿势，佛祖一定是严肃祥和的，菩萨一定是文静矜持的，天王威武强壮，力士凶猛残暴，魏晋时期那种捉摸不定的神秘微笑早已消失不见。李泽厚更加推崇魏晋时期的雕塑风格，认为这种静态人像却能传达灵动和飘逸的动态感，更好地体现了雕塑这门艺术高度抽象的种类特征。

（四）绘画

李泽厚将对绘画艺术的论述与"意境说"结合在一起，重点论述了山水画的流变。最早在六朝文艺理论家宗炳的《画山水序》中就有山水画的论述；到隋唐时期，宗教画家吴道子将"吴带当风"这种重线条而不重色彩的绘画倾向扩展到山水领域，对后世产生了重要影响；到中唐以后，山水自然才成为独立的审美对象，并被宋元画家用来表达"隐逸"的生活态度。

宋元山水在北宋、南宋、元朝也呈现出三种不同的面貌和意境，李泽厚将其概括为由"无我之境"迈向"有我之境"的历程。

北宋时期的山水画通过客观而整体地描绘自然，使观赏者能够自由而宽泛地在画作中漫游，是高度发展的"无我之境"。这里的"无我"不是说没有艺术家个人情感思想在其中，而是说这种情感思想没有直接外漏，主要通过纯客观地描绘对象，间接传达出作家的思想情感和主体思想。

南宋画家对细节真实的追求成了宫廷画院的重要审美标准，马远、夏圭等画家对"剩水残山"的刻意取舍、对诗意的极力提倡，使北宋时浑厚整体全景的山水变成南宋精巧诗意特写的山水，开始逐步进入"有我之境"。

以元四家之首倪云林为代表的文人画家更加突出文学趣味，绘画的美不仅在于描绘自然，更在于描画本身的线条色彩，笔墨本身的审美意义超越了自然山水的客观存在。"有我之境"的重点不在于对客观对象的忠实再现，而在于从笔墨中传达精练隽永的意趣，自然山水不过是寄托之物罢了。

与山水画"意境说"类似的还有文学上的"境界说"。李泽

厚指出唐诗宋词元曲各代表了一种境界，诗境深厚宽大、词精工细巧，但两者均重强调含而不露，神余言外，让人一唱三叹，回味无穷；元曲则不然，它往往酣畅淋漓，直率痛快地表达作曲者的想法。因此诗更像"无我之境"，曲则大多是非常突出的"有我之境"，词则在过渡中更偏向"有我之境"。诗境厚重，词境尖新，曲境畅达，各种境界皆有其美，不过是用不同形式传达了不同的意味。

李泽厚认为雕塑的三类型、诗词曲的三境界、山水画的三意境确实有某种近似而相通的普遍规律在，正如欧洲的著名美学家席勒等人提出的古典的与浪漫的、悲剧的与喜剧的区分一样，艺术在演化过程中可能呈现出某种发展规律。但李泽厚强调这些区分都只是相对的、大体的，不可当作绝对刻板的公式，并不是任何作品或作家都能纳入某一类中，不是任何时代都只有这一种突出的艺术类型，以上种种特征的归纳是为了帮助而不是对艺术品的欣赏和研究。

四、美学特点：线的艺术和抒情文学

李泽厚认为，中国美学区别于西方美学的最独特的规律在于任何艺术都能归结为"线的艺术"和"抒情文学"，二者的出现正是中国美学"自觉"的开始。

（一）线的艺术

线的艺术，发展最为纯粹的首当"书法"艺术。

早在青铜时代，汉字就已定型确立，成为中国独有的艺术部

类和审美对象。早期汉字以"象形""指事"为本源，不仅强调超越被模拟对象的符号意义，更将这种符号寄居于字形本身，比彩陶上的抽象几何纹饰更具有自由、多样的曲直运动和空间构造的可能性，更能表现出情感意味和气势力量。书法最重要的审美特征是具有音乐性，与音乐能够根据特定的规律从声音世界中抽取提炼出独立的旋律一样，书法也能够把现实中存在的象形图画逐渐净化为抽象的线条和结构，并通过笔法的流动为这种纯粹的形式赋予活力，像在纸上的舞蹈一般表现出富有生命力和力量感的美。因此运笔的轻重缓急、虚实强弱、转折顿挫都有着强烈的节奏感，成为后来中国各类造型艺术的灵魂。

尽管早期书法如甲骨文、金文、小篆既能状物又能抒情，兼具造型和表现两种因素，但随着时间的推移，到魏晋时期，人们越来越重视书法自身的创作规律和审美形式，线条在书法中的地位越发凸显，"骨法用笔"超越了再现对象、模拟仿制、随类赋彩、空间构图在书法理论中占据最为重要的位置。自此，书法蕴含的笔意、体势、结构、章法变得更加丰富，演变出了真、行、草等各种书体。随之受到重视的还有书法的抒情功能。唐代著名文艺理论家孙过庭的《书谱》中"达其情性，形其哀乐"的表述就明确强调了书法作为表情艺术的特性，张旭的狂草便是将一切再现都化为表现，一切模拟都变为抒情，一切自然、一切物质都变为动荡的情感的典型代表，成为中国书法艺术上不可逾越的高峰。

进入宋元时期，书法和绘画的结合不仅强调形式美、结构美、情感美，更强调在这种形式结构中传达出的主观精神境界，对"气韵""兴味"的追求把中国的线的艺术传统推上了它的最高阶段，传递出一种净化后的审美趣味和美的理想。

（二）抒情文学

谈到抒情文学，不得不提的便是中国诗歌。李泽厚将《诗经》视作中国文学作品的起源，正是因为在《诗经》中，原始文字的功能从记事、祭祀等功能中解脱出来，能够传达出或喜悦，或沉痛的真挚情感，能够塑造生动真实的艺术形象。后人从《诗经》中抽象出的"赋、比、兴"美学原则更是影响长达 2000 年之久。

赋指的是直接叙事铺陈来说明道理；比是暗示一件事物时一定要拿其他事物来相比；而兴则是先说其他事物做引子，再让人联想到接下来要说的事物。与"赋"不同，"比"和"兴"往往要通过外物、景象来寄托传达不能言明的情感和观念，是中国人独有的理解世界的方式。运用"比""兴"的方式能够使外物、景象不再是自在的事物自身，而染上一层情感色彩；情感也不再是个人主观的情绪自身，而成为融合了一定理解、想象后的客观形象；后来的文艺理论、文学批评中不断出现的"意象""意境"都是在追求这种非概念所能穷尽、非认知所能囊括的"物我合一"思考状态。

中国美学中"线的艺术"和"抒情文学"背后都呈现的是由状物到抒情，由再现到表现，重线条、轻色彩的发展规律。

04

《审美教育书简》：
席勒的美学教育理论

德国启蒙文学的代表人物——**约翰·克里斯托弗·弗里德里希·冯·席勒**

约翰·克里斯托弗·弗里德里希·冯·席勒（Johann Christoph Friedrich von Schiller，1759—1805）是德国 18 世纪著名诗人、作家、哲学家、历史学家和剧作家，德国启蒙文学的代表人物之一。席勒是德国文学史上著名的"狂飙突进运动"的代表人物，也被公认为德国文学史上地位仅次于歌德的伟大作家。

《审美教育书简》，与一般的学术著作不同，是由席勒在 1793—1794 年写给丹麦奥古斯滕堡公爵的 27 封信组成的，1795 年经整理出版，书信体的格式通俗易懂地传达了席勒对于什么是美、为什么需要进行审美教育的思考。

《审美教育书简》又名《美育书简》。1984 年，徐恒醇翻译的《美育书简》由中国文联出版社出版，是国内第一部正式出版的以《美育书简》为名的翻译版本。

一、为什么要写这本书

席勒提出的审美教育理论是建立在众多前人思考的基础之上的。事实上，随着 18 世纪启蒙运动和人的主体意识的觉醒，对人的本性和人的教育问题的探讨成为当时人们普遍关注的课题之一。

早在古希腊时期，大数学家和哲学家毕达哥拉斯就提出与动物相比，只有人才有心灵，心灵就是人的灵魂的理性部分；最早提出"逻各斯"（logos）的古希腊哲学家赫拉克利特也认为，人与动物之所以不同，就在于人有认识自己的能力和思想；著名思想家、教育家亚里士多德也强调人的灵魂中除了具有和动物相同的能感觉的部分之外，还有能进行理论思考的理性，因此人是理性的高级动物。这些探讨共同导向了启蒙运动时期由法国哲学家笛卡尔等人提出的理性主义，理性主义学派认为人类的知识来自人自身的理性。

17—18 世纪英国的著名哲学家洛克、休谟等人则提出了经验主义，他们认为人类对世界的认识与知识来自人的经验。

因此，在教育思想上，洛克也在《教育漫话》一书中提出了一种绅士教育理论。他认为绅士必须具有四种特质，那就是德行、智慧、礼仪和学问。他把教育的内容划分为体育、德育和智育三个方面，形成了一种较为完备的教育体系。法国启蒙哲学家卢梭也十分重视人性教育，他在教育哲理小说《爱弥儿》中指出，如

果顺应自然本性，我们需要三种教育模式，分别是自然的教育（我们的才能和器官的发展是自然的教育）、人的教育（别人教我们如何利用这种发展是人的教育）和事物的教育（我们从影响我们的事物中取得良好的经验是事物的教育）。只有让这三种教育圆满结合、方向一致，才能培养出保持人的本性的自然人。法国启蒙思想家伏尔泰则提出要培养健全理性的自由人的教育，他认为只有自由人的生活，才是符合自然规律的、真正的、人的生活。法国哲学家爱尔维修则认为人是环境的产物，教育包括个人的一切生活条件、人周围的一切环境，强调人要全面且终生地接受教育，他把经验教育看作是变革社会的万能手段。

康德的先验哲学融合并超越了经验主义和理性主义，他认为人在具体的认识活动之前已经具有了认识对象的能力。

他依据人的心理机能的认知、情感和欲求，即知、情、意三方面提出了它们的先验原理和应用场合。

认知的先验原理是合规律性，应用于自然界。

情感的先验原理是合目的性，应用于艺术。

欲求的先验原理是最后目的，属于自由的范畴。

他还区分了"感性""知性"和"理性"三个关键词。

感性是指心灵的感受能力，它能接受外部刺激而产生表象。

知性是指主体认识的主动性，它能思考感性直观的对象。在这里，感性不能思维，知性不能直观。

理性则是一种理念，它规范引导着知性，而知性作用于感性才能构成知识。

康德在《实用人类学》中将人规定为"自由行动的存在"，"自由"也成为康德纯粹理性体系的奠基石，成为一切其他概念的最高标准。他认为，自由的人既不会受外物所限，也不会被自身的

动物性所限。追求自由将是审美的主观条件和一切审美活动的前提。作为理性存在的人也就不再是工具而是目的。

席勒美学思想的出发点正是康德的古典哲学，他沿用了康德在理解人性时的基本观点和先验式的思考方法，将"感性""理性"和"自由"等关键词纳入自己的美学框架中。

美的本质是与人的本质直接相关的，美的根源也就存在于人的活动和需要中。康德引入了费希特"纯粹自我"和"经验自我"的概念，把人加以抽象。在人身上区分出一种持久的因素和另一种不断变化的因素。前者被称为人格（即人的自我），后者被称为状态（即人的自我规定）。他认为在理想的人性中人格和状态是统一的。

康德认为人之所以有感觉、思维和欲念，正是因为在人之外还存在着一个对象世界，人的感性冲动希望把一切内在于我们自身的东西变成实打实的外在对象；人的理性冲动却想要让自身之外的现实对象服从必然的规律。在通常状态下，这两种冲动相互对立，各行其是，我们或是受制于感性内容，或是受制于理性形式，因而都是不自由的，只有一种"游戏冲动"才能将二者有机地统一起来，达到物质现实的实在性与理性秩序的形式性相统一、必然性与偶然性相统一的状态。这里所说的"游戏"不同于一般的嬉戏玩闹，更不是说天天打游戏的人就会自然而然地达到完美的人性。游戏冲动是指人在摆脱了物质欲求的束缚和道德高压的强制之后所从事的一种真正自由的活动，它的对象是活的形象，是主体与对象相统一的外在显现，也就是最广义的美。这种游戏冲动能让我们的心灵排除规律和需要的强制，体现出感性和理性的交替统一。由此，席勒把对外观的喜悦和对装饰与游戏的爱好看作人摆脱了动物状态而达到人性的一种标志，把美和精神自由

联系在一起了。

康德哲学中的另一重要概念"自由"，在席勒看来就是一种理性的观念，美的特性与自由在现象上是同一的，赋予事物以美就是消除素材，通过形式使事物表现出自由。他提出："在真正美的艺术作品中，内容应该不起作用，而要靠形式完成一切，因为只有形式才能作用到人的整体，而相反地，内容只能作用于个别的功能。"

总而言之，从席勒美学的思想基础来看，对美的定义可以浓缩成一句话，那就是：美是自由的形式。

二、美学教育理论的核心：恢复被分裂的人性

席勒认为人必须通过审美状态才能由单纯的感性状态达到理性和道德的状态，审美是人达到精神解放和完美人性的先决条件。他的审美教育思想并不是依靠"掉书袋"式的凭空推演得来的，而是基于他对时代变革和社会变化的敏锐洞察。他在《审美教育书简》的第 2 封信中就指明："这个题目不仅关系到这个时代的审美趣味，而且更关系到这个时代的实际需要。我们为了在经验中解决政治问题，就必须通过美育的途径，因为正是通过美，人们才可以达到自由。"

所以席勒美学教育理论的核心就是通过美的教育，恢复被时代所分裂的完整人性，他从人的本性的历史演进中确立了美学的地位，更从对社会现状的分析中提出了美育的必要性和紧迫性。

法国大革命的自由与悲剧促使席勒提出用审美替代政治的教育手段。18 世纪 90 年代，正是法国大革命如火如荼的岁月，走

上政治舞台的法国资产阶级正以革命暴力推翻封建王朝的统治，实现自身的革命理想。最初，席勒对于民众追求解放的革命要求是完全理解和支持的，他赞扬道："人们已经从长期的麻木不仁和自我欺骗中觉醒过来，要求恢复自己的不可丧失的权利，而且已经起来用暴力取得他们认为是被无理剥夺了的东西。现在应该让法律登上王座，把人最终当作自身的目的来尊崇，使真正的自由成为政治结合的基础。"但随着时间的推移，他越来越表现出对法国大革命进程的疑虑、不满和失望。他发现带有革命力量的个人欲求占据了统治地位，人类脱离神的控制反而拜倒在欲望的桎梏之中，利益成了时代的伟大偶像，"一切力量都要服侍它，一切天才都要拜倒在它的脚下"。哲学家和社会名流都含着期待的目光注视着政治舞台，相信人类最后的命运将在那里审议，却忽略了在高扬理性旗帜、放大自身利益的同时，丧失感性能力的文明人只会建立起比以往更粗暴的统治社会。

因此，席勒最终选择了回归唯心主义的立场，认为通过政治途径无法变革社会，只有确立感性在人性构成中的本体地位，用美育的手段恢复人性的完整，提高社会整体道德水准，才能达到政治上的自由。

社会不同阶层的人性分裂和缺陷，更深刻地揭示了这种分裂正是由不断发展的现代文化自身所导致的。席勒发现现代人存在着两种性格堕落的极端：下层阶级表现出粗野的无法无天的本能，而有教养的阶级则表现出懒散和性格腐化的景象，甚至因为它的根源是教养本身而更需要警惕、令人厌恶。他进一步把批判的矛头直指正在形成和发展的资本主义生产方式及劳动分工，他在第6封信中指出，在这种分工模式下："享受与劳动脱节、手段与目的脱节、努力与报酬脱节。永远束缚在整体中一个孤零零的断

片上，人也就把自己变成一个断片了。"这句话的意思是随着劳动分工的一步步复杂化、机械化，人的本性中原本和谐的天平将在职业的重压下倒向理性的一面，人变成职业化的奴隶后，就会丧失个人全面发展的可能，仅仅成为一个可有可无的螺丝钉固定在社会机器上。

他将希腊人和现代人进行了对比，发现在希腊时代美的觉醒中，感官和精神还没有被严格地区分为界限分明的不同领域。因此希腊人的性格融合了艺术的魅力和智慧的尊严，他们既有丰满的形式，又有丰富的内容，既能从事哲学思考，又能进行艺术创作。在他们的身上我们看到的是感性和理性结合成的一种完美人性。席勒并不否认从整体水平比较，现代人比古代世界最优秀的人物都更具有优势，但没有一个现代人敢说自己比雅典人的人性更具有价值。他从精神领域找到了造成这一现象的根源：希腊人所获得的教养形式来自把一切联合起来的自然本性，而现代人所获得的教养却来自把一切分离开来的知性。

因此，席勒的教育理论十分关注现代文化重理性、轻感性的弊病，他认为对于感性、知性和理性的过度区分，将造成人的精神能力的分割，会导致人的活动被局限在某一领域，只能被动地受人支配，从而无法发挥多方面的素质。现代职业教育中片面式、分割式的能力培养或许会给整个人类文明带来诸多好处，但对个人来说却要蒙受精神紧张带来的痛苦。他强调知性启蒙不能脱离人的感性现实，即使理性可以发现事物的规律，从而为现代社会提供法则，但是要完成人所从事的事业，仍要靠勇敢的意志和活跃的情感去实施。感性并不总是消极被动的，它和理性一样可以成为改造现实生活的能动力量，其实感性的潜能才是人身上所有伟大和卓越的最有效的原动力。席勒向世人发出警告：为了培养

人的个别能力而牺牲人的整体是完全不可取的，我们有责任通过更纯洁的教养来使理性与感性相协调，而在这个时代最纯粹的教养就是审美的教育。

三、核心问题：美育是手段还是目的

尽管法国大革命和资产阶级劳动分工是引发席勒思考的现实语境，但他所提出的美育问题远远超出了政治范围，更突破了个人职业教育和艺术教育的狭小天地，涉及的是人类文明发展进程中人性和谐以及个人全面发展的问题。他把美育的目标放在了如何消除现代文明给人带来的生存危机和确立感性在人性构成中的本体地位上，让审美教育问题具有了既迫切又永恒的意义。

席勒首次将德、智、体、美四种教育并列，构成了人才培养的完整教育体系。他提出了有促进健康的教育，有促进认识的教育，有促进道德的教育，还有促进鉴赏力和美的教育。美的教育不仅能增强我们的道德和理性，更能让我们整体的精神力量尽可能地和谐。也就是说，美育不仅是更好地培育理性人的手段，更是教育所要达到的最终目的和最高标准。

席勒在第 19 封信中写道："美可以成为一种手段，使人由素材达到形式，由感觉达到规律，由有限存在达到无限存在。"他认为从感觉的受动状态到思维和意志的能动状态的转变，只有通过审美自由的中间状态才能完成。在这种心境中，感性和理性同时起作用，精神既不受物质的强制，也不受道德的束缚，人们能够达成自由的能动状态，不再被动地觉察现象，拥有主动获取真理的可能性。

美育作为具有独立目标的一项教育时，席勒认为美是我们的

第二造物主，其能使我们恢复日益分裂的人性。他在第 23 封信中写道："如果人要从每一有限存在中找到通向无限存在的道路，从依存状态迈向独立和自由，他就要设法使自己不再限于单纯的个体，只服务于自然规律……还要从某种精神自由，也就是按照美的规律完成他的自然使命。"从这段话可以看出，席勒把人的精神自由看作是美的规律，把审美的王国视为最高人生境界。他认为在以权力度量一切的力量王国中，只能通过用自然去驯服自然的方式使社会成为可能，在以道德度量一切的伦理王国中，只能通过使个人意志服从公共意志的方式使社会成为必要。只有在以美为最高标准的审美王国中，我们才能通过个体的本性去实现整体的意志，从而使社会成为现实。也就是说，其他境界都需要人们服从一种外在条件的约束，或是武装暴力的管制，或是群体利益的恪守，而只有在审美的境界下，人无须以损害别人的自由来保持自己的自由，也无须牺牲自己的尊严来表现优美。审美王国的基本法则就是用自由去给予自由，最终使人获得精神的解放，实现平等的理想。

席勒的审美教育方法需要通过美的艺术来实施，那么为什么艺术能发挥美育作用呢？席勒用了一个形象的比喻来说明艺术和自然、艺术和真理的关系："在真理把它的胜利的光亮投向心灵深处之前，形象创造力截获了它的光线，当湿润的夜色还笼罩着山谷，曙光就在人性的山峰上闪现了。"

艺术具有感性直接性，它比自然更有教育和警醒的规律，但又比真理更直接作用于人的内心。他还指出了艺术教育与智育、体育、德育之间的不同，学习科学只需要思维的运转，进行运动只重视身体的感觉，培养道德只要煽动情感的起伏，而在欣赏和创作艺术的过程中，思维、感觉和情感是交织在一起的，它实现

了永恒的物质材料与瞬息的形式状态、受动性与能动性的统一和
交替，从而在有限中展现出无限的可能，使我们能够直接地感受
到理性的形式。

因此，美育的实施能够潜移默化地让民众从享乐中驱散任性、
轻浮和粗俗，让生活充满在高尚、伟大和精神丰富的形式之中，
达到将知性的明晰、情感的活跃、行为的庄重和思想的自由连接
在一起的效果。席勒在钻研了历史的经验后表明：在任何一个
民族中，审美文化发展到普遍的高度后，将与政治的自由和公
民的道德、美的习俗与善的习俗、行为的优雅与行为的率真携
手同行。

四、席勒美学的历史地位

席勒关于"审美教育"的论述在美学史、心理学史和教育学
史上都具有非常重要的历史地位。

（一）黑格尔"美是理念的感性显现"

席勒关于美的本质的理论向客观唯心主义方向发展，催生了
黑格尔"美是理念的感性显现"的美学理论。黑格尔在《美学》
一书中指出：席勒的大功劳就在于克服了康德学说的主观性与抽
象性，敢于设法超越这些局限，从现实性上认识到美就是理性和
感性的统一，而这种统一就是真正的真实。黑格尔把席勒"游戏
冲动"的说法延伸得更加具体，提出审美的冲动就是人要在直接
呈现于他面前的外在事物之中实现他自己。

（二）"席勒 – 斯宾塞游戏说"

席勒关于"游戏冲动"的理论向生理机能方向发展,产生了"席勒 – 斯宾塞游戏说"。赫伯特·斯宾塞在《心理学原理》中指出,席勒的游戏说对他产生了深远的影响,他认为审美的快感和游戏的快感一样,都不能以任何直接的方式让我们维系生存,但却能给物质极度丰富的人提供一条剩余精力的出口;他认为从服务于生存的生物学功能中分离出来是审美能够激起心理愉悦的一个必不可少的条件。

（三）马克思的教育思想

席勒关于人性分裂的理论向辩证唯物主义方向发展,影响了马克思的教育思想。马克思从资本主义导致人的异化的角度,对人的本质和现代人的解放进行了探讨。他指出,只从精神领域来说明异化是不够的,只有在经济领域中才能发现人的异化的真正秘密。他抓住了异化劳动与私有制的关系这一线索,认为在资本主义制度下存在四种异化。

在劳动的对象化中的异化,即工人生产的劳动产品成了与工人对立的敌对力量,工人生产的东西越多,他就越陷入他的产品的统治之下。

在劳动过程中的自我异化,即劳动只是工人谋生的手段,是从外部强加给工人的。所以,他在自己的劳动中不是肯定自己,而是否定自己、约束自己,不是自由地发挥自己的体力和智力,而是使自己的肉体受折磨、精神遭摧残。

异化劳动使人失去了作为人类的整体生活而只成为个人的生存。

资本家与工人的对立愈发激烈，导致了人同人相异化。

马克思和恩格斯在《德意志意识形态》中对异化劳动的根源做了更加科学的回答，指出劳动异化的根源是生产力得到了一定的发展而又相对发展不足所引起的分工，但生产力的高度发展又将是消除劳动异化、克服人的本质的异化以及实现人的彻底解放的物质前提。因此，获得精神解放和完美人性单纯依靠美育是不可能完成的，需要变革社会生产关系来彻底消除劳动异化的现象。

马克思从共产主义革命的历史高度提出了在各种社会实践，而不仅仅是艺术实践中培养完整的人的任务。他认为过去人们仅仅把宗教、政治、艺术这些抽象的历史看作人类精神的产物，却没有把产品、工业和其他劳动成果看作人对象化了的产物。实际上，这是一个更为直接、更为普遍的领域，它也是人的本质力量的体现。正是劳动塑造了美，人也按照美的规律塑造着物体。美是客观必然性与人的自由的统一。这与席勒提出美育背后的深层逻辑是相同的，都是召唤一个整体的全面发展的新人，但又不仅将美育停留在艺术教育的层面，而是拓展出了一个更为广阔的实践天地，让人在一切多样的劳动形态中去寻找美、发现美，寻找自由、发现自由。

因此，席勒的《审美教育书简》不仅是德国古典主义美学由康德向黑格尔过渡的一座桥梁，更从实践的角度揭示了"美"在现实中更广阔的天地，从而扩大了审美教育的范畴。

提高审美的
方法途径

05

《审美经验现象学》：
如何提升艺术修养

法国美学代表人物——杜夫海纳

　　《审美经验现象学》的作者是法国美学家杜夫海纳（Mikel Dufrenne,1910—1995），现象学美学的主要代表之一。他的基本美学思想是肯定审美感知是人与大自然创造力的独一无二的接触。杜夫海纳自幼就天资聪颖，1929年高中毕业后顺利入读法国的著名学府、巴黎高等师范学院，1932年获得哲学学士学位。毕业后不久，杜夫海纳又由于"二战"原因而被困德国。囚禁于德国的那段时间，他学习了保罗·利科的解释学和卡尔·雅斯贝尔斯的哲学。20世纪50—70年代，他先后在普瓦提埃大学和巴黎第十大学等高校任教，后来又成为法国《美学评论》杂志社社长。

　　杜夫海纳的代表作包括《审美经验现象学》《诗学》《为了人类》《美学与哲学》。其中，《审美经验现象学》首次出版于1953年，是他最重要的一部作品。在这本书中，杜夫海纳以艺术作品和审美对象为分析的起点，强调美感知觉的重要，最后再由审美对象和美感知觉的相互关系，建立了审美经验的现象学。中译本在1992年首次出版。

一、为什么要写这本书

杜夫海纳的审美经验现象学深受德国哲学家胡塞尔的影响。胡塞尔是现象学的先驱，他以一种"筚路蓝缕，以启山林"的姿态，通过现象来研究人类的意识。他将意识活动本身称为意识自我呈现的现象。胡塞尔认为，世界上的任何事物，不管是真实存在、可感可知的，还是存在于想象中、虚无缥缈的，只要它能使自身显现于人的意识，那么这个事物，就是现象学中所研究的"现象"。然而胡塞尔的现象学，没有触及文艺学和美学的问题，完全局限在形而上的哲学思辨之中。杜夫海纳则将现象学的理论运用到了艺术和美学领域，创造性地提出了"审美经验现象学"的概念，追本溯源地去探索艺术的特质和本质。

杜夫海纳的审美经验现象学是研究审美经验的科学，它不是只注重经验中的客体或者经验中的主体，而是集中探讨客观物体与主观意识的交接点，研究的是审美意识的意向性活动以及意识通过意向性活动所构成的世界。

西方学者（比如说美国心理学家威廉·詹姆斯）喜欢将意识比拟为一条绵延不断的河流，这条河流的名字叫作意识流。既然是川流不息的江河，那么它一定就朝着某个方向流淌。也就是说，意识流的运动是有方向性的，现象学把意识流的带有方向性的活动，称为意向性活动。

正因为我们人类的意识活动是具有方向或者说意向的，意识

总是流向除意识本身以外的事物，所以说，意识自身反而被忽视了。现象学提倡将研究"回归事物本身"，也就是我们不仅仅要关注意识所流淌的方向，还要将视角聚焦于意识本身。例如，在谈论江河的时候，人们一般会习惯性地谈论这条河的发源地和流淌的方向，关心河流都经过了哪些大城市、哪几个省份，它最终又在哪个地方汇入大海。其实，人们关注的仅仅是河流的外部因素，却很少亲眼去看一看那条河，很少去关心那条河本身。比如说，这条河的水清澈不清澈，泥沙多不多，在旱季和雨季的变化有多大。现象学提倡的"回归事物本身"，指的就是我们不仅要关心河流的流淌方向，还要关心这条河本身；不仅仅要关心河流经过的两岸青山与都市繁华，还要关心河流的水，河流的成分与元素，河流的洁净与污浊。

因此，杜夫海纳研究审美的现象，是从艺术作品本身出发，进而推敲艺术的存在方式。他不仅关心艺术的起源与目的，更关系艺术本身。

二、理论创新：审美对象是感性

杜夫海纳认为，审美对象是感性。那么"感性"，指的是什么呢？杜夫海纳在这本书中使用了他去剧院看戏的亲身经历来解释。有一天，杜夫海纳去了巴黎歌剧院观看《特里斯坦和伊索尔德》的演出，他看到舞台上那些载歌载舞的演员，陷入了沉思。舞台上的演员将角色表演得栩栩如生，就好像现实生活中真实的人。杜夫海纳赞赏这种逼真的表演，他强调角色扮演的重要性，认为演员不是作为演员，而是作为他所演出的作品而被人感知。

杜夫海纳从剧场的虚拟性中感悟到了审美的真谛，进而指出

剧场里的观众在欣赏表演之时，他所看到的现象，包括乔装打扮的演员、精致逼真的布景以及舞台上所展现的栩栩如生的故事，其实都不是真正的现实。杜夫海纳认为：观众在看剧的时候，心里其实知道舞台上看似逼真的虚构世界，全都是假的，但是观众还是会不由自主地对舞台上的演员产生一种代入感，情不自禁地进入戏剧所创造的世界里去，并使自己从中得到感受。此时，戏剧艺术中那个非现实的、让观众情不自禁地产生代入感的东西，就是杜夫海纳说的"感性"。也就是说，在戏剧艺术中，审美活动的对象既不是戏剧剧本所讲述的故事、舞台上的造型细节，也不是演员的演技、灯光的设置、服化道的华丽与亮眼，更不是导演的场面调度或者是具有建筑美学的剧场装修；审美对象指的是观众在欣赏戏剧的过程中所获得的感性，是那种意识中的代入感和精神体验。

杜夫海纳充分认可了感性的价值与意义，但他也进一步强调，感性要想成为审美对象，还必须满足一个条件，那就是承认它是审美对象的知觉。杜夫海纳再一次举了他在剧院看演出的例子。杜夫海纳表示，如果在剧院他心猿意马地被邻座的女子吸引，只瞩目于邻座女子的妩媚或耽于个人幻想，那么歌剧对他而言就是一个背景音。他身处剧院中，虽然直面艺术作品，可是"一叶障目，不见泰山"，依然看不到审美对象。因为他没有发挥知觉去感受和欣赏艺术的美，以至于眼前的艺术作品就自动丧失了它作为艺术作品的意义。

因为审美对象，也就是感性，它具有主观性。这种主观性表现为它要求观众去主观地知觉艺术的鲜明形象。当我们坐在剧院里看戏的时候，如果我们只是被动地看，被动地听，而没有"真听真看真感受"，那么我们是无法产生代入感、无法获得戏剧艺

术的审美经验的。再比如说，如果我们在画廊和博物馆里看展，只是走马观花地将挂在墙上的作品浏览一遍，那么我们就无法通过作品与艺术家的灵魂产生共鸣，也无法收获审美经验与精神力量。也就是说，艺术的审美经验，只有在知觉中才能完成。杜夫海纳将这种知觉称为审美知觉。

杜夫海纳在《审美经验现象学》中还提出了一个看似矛盾的论断：审美对象虽然是非功利的，但它本身是有意义的。现实生活中，当我们谈到某个东西具有功利色彩的时候，潜台词是这个东西的存在是为了获取某种功效和利益。然而杜夫海纳却认为，审美是不具备且不应该具备任何功利心的。创造和欣赏艺术的目的不是让一个人赚多少钱，获得多高的社会地位和声望。艺术的作用是启迪、陶冶和升华我们的精神世界。审美对象的价值不是经济的价值，而是情感的价值。无论是梵高的《向日葵》、莎士比亚的《哈姆雷特》，还是巴赫的《勃兰登堡协奏曲》和李白的《静夜思》，这些作品都具有某种特定的价值，创造了某种风格的美的感受。所以说，非功利的东西依然具有重要的作用和价值，这就是所谓"无用之用"。

通俗地说，杜夫海纳认为审美的对象不是艺术作品的某个构成元素，而是欣赏艺术作品所带来的某种情感共鸣和感动。这种共鸣和感动不具备现实意义上的功利色彩，但对于我们心灵的成长和启迪，具有不可替代的作用。

三、重要论断：艺术批评的三大功能

杜夫海纳认为艺术批评具有三大功能，即说明功能、解释功能和判断功能。

（一）艺术批评的说明功能

所谓"说明"，意思是由批评家指导大众去领会和理解艺术作品的意义。杜夫海纳在这里的潜台词是，他推测普通的大众读者和观众并没有批评家的专业才能和艺术修养，单靠他们自己，是无法真正理解艺术作品的内涵与深意的。杜夫海纳承认文艺作品是具有意义的，但这种意义往往暧昧不明或者隐晦不彰，所以批评家的任务就是用比较清晰简单的语言、通俗易懂的词汇，将艺术作品的意义说明出来。

（二）艺术批评的解释功能

杜夫海纳表示，解释就是将艺术作品视为创造活动的产物、看作文化世界中的成品。批评家们需要运用自己的想象力对作品进行解释，使得作品能够发展出不同的面向与维度，在批评中丰富自身的内涵与意义。艺术批评的解释功能不但提供了审美经验再现的可能与材料，也增添了作品本身的艺术价值，从而丰富了作品的内在生命。

（三）艺术批评的判断功能

杜夫海纳将批评家定性为鉴别作品价值的专家。然而，批评家以什么身份去评判艺术作品的价值呢？批评家应该以证人的身份去进行价值判断。在杜夫海纳看来，艺术作品可以自证价值，自作评判。批评家只是证人而已。所以批评家应该要有开放的心态，接受一切艺术形式的创新，他们要尽心尽责，做个公正而有见识的好证人，使得美学判断能在他们身上达到康德所要求的普

遍性。对于社会上的普通读者和观众来说，一个新的艺术作品问世以后，他们无法判断这个作品是否值得看，艺术价值有多高。此时，批评家们能够发挥自己的学识和权威性，向读者和观众去"证明"和判断艺术作品的价值。

在艺术批评的这三个功能之中，杜夫海纳最看重的是说明功能。因为现象学把世间万物都当成所谓现象。现象学批评也把艺术作品当成现象。批评家在阅读或观看一部作品时，他首先应该持有的审美态度是，不能把作品以外的世界，即批评家自己的记忆和经验等带入阅读或观看的进程。有的批评家和读者喜欢花费很多的精力，在作品之外去搜集有关作者的生平事迹的资料，认为这样才能对作者有更真实的了解。现象学并不否认这些资料的价值，杜夫海纳也承认记录了艺术创作者有关生活实况的资料的确能帮助我们更好地理解作品。但现象学强调作者并不在那些关于他们生平事迹的资料里，而就在他们的作品本身。

比如说，荷马的生平不详，至今都充满了各种谜团。但是荷马却是几个世纪以来，人们都非常熟悉的古希腊诗人。杜夫海纳用荷马的例子来说明：读者在作品之前，作者却在作品之中。艺术创作者们在创作的过程中会竭力把自己隐藏起来，而现象学批评家的任务就是把隐藏在作品中的作家显露出来，从而使读者能清楚地见到作品中呈现出来的那个独特的世界。因为作者就在作品中，所以现象学文学批评不鼓励也不提倡在作品以外去了解作者，也无须费心费力去打听作者的私生活和八卦逸事、去阅读他的私人信函和日记。现象学关注的是想象中的作者，是藏身在作品的形象中的作者，这样的作者，被杜夫海纳称为真实的作者。

四、核心概念：艺术作品的意义与载体

根据现象学的原理，一切现象都具有意义。既然艺术作品是一种现象，那么它们理所当然地都包含一定的意义。艺术作品的意义不是外加的，也不是批评家赋予的，而是天生的、内在具有的。根据艺术的门类不同，作品意义的表达方式和载体也不一样。文学的意义是通过语言文字表达出来的，舞蹈的意义是通过演员的肢体动作表达出来的，音乐的意义是通过音符和旋律表达出来的，绘画的意义是通过色彩、线条和造型表达出来的。但不管表达载体如何变化，艺术作品的意义都必须具有充沛的感情色彩，必须激发起观众和读者的内心的某种感受，让人感到意味无穷。

杜夫海纳还指出：并不是所有的以艺术之名而制作或形成的东西都能被称为艺术品。我们所生活的世界上，充斥着很多滥竽充数的、缺乏艺术应有之义的物品和东西。这些"作品"无法被称为艺术，因为它们无法产生审美价值。比如说，一幅蹩脚的画不美，因为那不是真正的绘画。低俗的诗歌也不美，因为那不是真正的诗歌。

根据杜夫海纳的观点，真正的艺术作品就是审美对象未被感知时留存下来的东西。艺术作品是一种潜在的或抽象的存在，是一种充满感性、可供下次演出的符号系统的存在。这些符号不是寻常的符号，它们预示着审美对象的产生。杜夫海纳在书中使用了音乐艺术来进行讲解。比如说，市井音乐不美，因为它的庸俗和缺乏思想，无法产生审美价值，无法成为审美对象。但并不是说高雅的交响乐就一定是真正的艺术作品。当交响乐以乐谱和音符的形态，安静地待在纸上的时候，它无法被称为真正的艺术作

品。只有这些乐谱和音符得到演奏，只有创作者加上表演者，这一个交响乐的音乐艺术作品才算真正完成和诞生。

一个作品只有实现了它自身的审美价值，才能产生感性，从而成为真正意义上的审美对象，成为真正的艺术品。杜夫海纳强调：音乐，是听觉艺术，是用耳朵来欣赏的。所以说，如果一首曲子只是以音符的纸质形态而存在，那么普通观众是无法从中获得审美经验和精神共鸣的。只有当这些音符通过演奏家的艺术技巧和艺术修养转换成悦耳的声音之时，它才能被称为真正的音乐和货真价实的艺术作品。

杜夫海纳还进一步指出，在众多的艺术门类中，舞蹈是最需要表演的。没有舞台的创作，舞蹈将无法获得和实现自己的艺术身份。因为舞蹈没有十分明确的符号系统，它只能通过舞台上演员的形体动作去展示，从而将艺术之美呈现于知觉。艺术之美必须呈现于知觉，必须经过表演才由潜在存在过渡到显性存在。也就是说，对于艺术，尤其是以音乐、戏剧和舞蹈为代表的舞台艺术来说，用来呈现作品的表演同时也是作品借以成为审美对象的手段。

艺术品不是商品，它是一种精神能量的载体和美学理念的表现手段。演员在舞台上角色扮演的时候，要感同身受地去理解人物的内心世界，要将剧本中的文字变成有血有肉的人。画家用颜料或水墨进行绘画的时候，也要发挥主观能动性，将自己内心的真情实感倾泻于帆布或者宣纸之上，让自我意识与绘画所创造的那个艺术世界产生链接。这样创作出来的作品，才能真正被称为艺术，而不是商品。

五、独特贡献：将表演提升到形而上的哲学 高度

杜夫海纳对于表演情有独钟，他从审美经验的角度出发，将表演从形而下的技艺提升到了形而上的哲学高度。在《审美经验现象学》一书中，他用了大量的篇幅去讨论和分析表演的美学与哲学，形成了一整套逻辑严密、自成体系的表演方法论。

（一）表演的方法论

杜夫海纳首先引用亚里士多德的说法，认为表演者的意志在艺术作品之中就好像奴隶的意志在主人身上。表演者被一种外来的意向所左右和束缚，他必须服从这个意向。杜夫海纳引用了法国哲学家萨特在其《想象心理学》第二章中论述表演的观点，即演员是作为角色的化身从而在舞台上实现自身的非现实化。也就是说，演员在舞台上的表演，本质上都是即兴表演。

剧本和排练都只是用来使得演员处于能够真正即兴表演的状态，因为即兴表演并非轻而易举的事情，所以需要剧本的指导和排练的熟能生巧。对于演员来说，问题不在于完成某些规定动作，听从一系列命令，而在于演员用自己的表演去赋予角色以生命，去传达一种理念和思想。杜夫海纳认为：人，是最佳的能指对象。表演者的作用在于将作品通过人的方式呈现给观众。比如说，戏剧的台词只有念出来才有充实的意义。在舞台上，戏剧语言恢复了自己真正的用途。词的意义与音调、语调、手势等一切加在词语之上的形体组成部分，通过演员的声音得到展示，艺术作品所蕴含的符号从而承担起自己的真正职能。这就是现象学所说的表现物质不但表现内容还表现意义本身。

（二）在音乐表演方面

杜夫海纳认为乐器之于演奏者就好比歌喉之于歌手，乐器是演奏者身体的延伸，所以演奏者通过人体和乐器的结合，共同创造了音乐。演奏者的身体是经过乐器规训的人体，人体不得不进行长期训练使得自己成为乐器的工具。艺术作品在演奏者的身上找到了自我实现的路径。演奏者借助乐器使得音乐从潜在状态转变成显势状态，从而将作为审美对象的感性变为观众们可以看得见听得清的东西。

杜夫海纳认为：表演要求演员全身心地投入。艺术创作者们的主动投入度，在极大程度上影响着一个作品的优劣度。比如说，在音乐演出的舞台上，演奏家在演奏的时候越投入，作品的效果就越佳。投入就意味着忘我，作为审美对象的感性应该自然流露而不落雕琢的痕迹。这样的话，舞台上演员的表演就具备一种本能的优美，而不是缺乏创造的艺术规则的展示。

杜夫海纳提倡表演还应该张弛有度，收放自如。杜夫海纳用舞蹈艺术的例子进行了解释和说明。比如说，双人国标舞的难处在于动作的连接和双方的默契。这就要求舞蹈演员在两个一瞬间轻松完成的动作中间不应该有停顿，舞蹈起势的时候要缓慢抒情，舞步转换的时候要有力量和律动，舞蹈收势的时候，又要再次松弛，这样舞蹈的表演也就有了起承转合的节奏感和层次感。一般来说，张弛有度的表演，能够创造更多的感性，从而带给观众更多的审美经验。

杜夫海纳承认文本作品有一种先于表演的真实性，这里的作品指的是戏剧的剧本、音乐的乐谱和舞蹈的编舞。文本作品是观众和评论家们在讨论舞台表演时暗中参照的对象。它的意义在于它让演员上台以前知道自己被要求表演的内容是什么。文本作品

的真实性是指它想要成为而通过表演恰恰成为的东西。也就是说，作品必须通过表演才能把自己呈现为审美对象。

文本作品是很重要的，但是演员不应该被先验的剧本、乐谱和编舞所束缚，演员应该具备创造力。创造力，不是抛弃传统，而是在继承传统的基础上进行有选择地扬弃，从而让艺术作品的内涵与意义随着时代的变化而发展。杜夫海纳在书中举了很多知名艺术家的例子来说明这一观点。比如说，法国著名的舞蹈家塞尔日·利法尔在表演舞剧《天鹅湖》和《火鸟》的过程中对芭蕾舞古典风格程式加以创新，将哑剧的表演技巧引入舞蹈的表演，提高了男性在舞台上的比重和地位，从而打破了芭蕾舞"阴盛阳衰"的刻板印象。利法尔对于芭蕾舞的改革与创新，放宽了古典舞蹈的某种过于狭窄的概念，而又不与传统决裂。杜夫海纳认为表演也有境界高低之分，判断一个艺术家是否优秀的标准之一，就在于他对于自己所从事的这一行，是否做出了创造性的贡献。

艺术的审美，也是与时俱进的，就好像杜夫海纳所处时代的莫里哀（法国喜剧作家、演员、戏剧活动家）戏剧，大概不像莫里哀时代那样被人理解和欣赏。每个时代都偏爱某些审美对象，就算是对于同一个剧本，不同时代的舞台表演也会随着人们关注点和偏好的不同而进行自我更新和自我改造。这也从另一个角度说明，为什么戏剧演员不应该拘泥于剧本，歌唱演员不应该受限于乐谱，舞蹈演员不应该拘束于编舞。表演，是演员用自己的二度创作，赋予作为先验而存在的剧本、乐谱和编舞以崭新的、与时俱进的生命力。

杜夫海纳重视表演的作用与价值，他认为表演不仅是艺术的技巧，更是艺术的哲学。对于音乐、舞蹈和戏剧等舞台形式的审美对象来说，表演还是让艺术之所以成为艺术的关键。

06

《艺术的故事》：
手把手教你如何欣赏艺术

英国美学家、艺术史学家——E.H. 贡布里希

《艺术的故事》的作者是英国美学家、艺术史学家恩斯特·贡布里希（Sir E. H. Gombrich，1909—2001）。作为一部在世界范围内获得巨大且长久影响的艺术史经典，《艺术的故事》教会了无数的人如何去欣赏艺术，卢浮宫博物馆的前馆长皮埃尔·罗森伯格甚至评价此书"就像蒙娜丽莎一样，享誉世界，把知识和享受传给人们"。

《艺术的故事》自1950年首次出版以来，已经被翻译成30多种语言在世界范围内传播。在欧洲，凡是爱好美术的人，几乎没有不知道这部书的，它也被誉为"西方艺术史的圣经"。中译本1997年由三联书店出版后，也同样受到欢迎，2020年4月，这本书更是被列入《教育部基础教育课程教材发展中心中小学生阅读指导目录》。

一、为什么要写这本书

每个人的成长环境、教育程度各不相同，由此催生的艺术审美也会不同，人们对于艺术作品的理解程度，自此便产生了差异。艺术虽然生而平等，但人们的审美却不尽相同，因此艺术在面向大众传播的时候，难免会有知音难遇的尴尬，这是艺术普及的过程中无法避免的问题。如何找到艺术普及和大众审美的平衡点，可以说是艺术能否广泛传播的关键所在。

贡布里希创作《艺术的故事》的初心，正是为了教会人们该如何欣赏艺术，而想要达成这一目的，找到艺术普及和大众审美的平衡点就尤为重要。对此，贡布里希采取的方法是让自己的语言尽可能的"接地气"，尽量以通俗易懂的语言来讲述这些艺术的故事。如果通过晦涩且高深的论述来解析艺术，只会使读者对艺术更加难以理解。只有先让读者读懂，才具备普及艺术的可能。为了让书中的语言显得浅显易懂，贡布里希甚至表示"哪怕自己看起来像随便一谈的外行也在所不惜"。《艺术的故事》绝不是一本看起来由外行撰写的著作，而通俗平实的语言，也成了这本书最大的特点之一。

《艺术的故事》的魅力还不仅于此。除了语言平实外，书中还蕴含着贡布里希富有洞察力和创见的艺术史观，这使全书结构清晰完整，内容环环相扣，读者在阅读时甚至能拥有近似于小说的阅读体验。《艺术的故事》在具有极强可读性的同时，内容上

还十分生动深刻，这正是此书在世界范围内大受欢迎的原因。

二、写作手法：通过比较的手法，将"艺术的故事"串联起来

尽管贡布里希创作《艺术的故事》的初心，是为了教会人们如何欣赏艺术，但在书中他却没有急于说教，而是通过"讲故事"的方式，迂回地给出提示。在讲故事的过程中，贡布里希通过说明艺术家可能怀有的创作意图，来使我们理解一件艺术作品所体现的艺术成就，从而让我们渐渐学会如何欣赏艺术。

为了让读者能够更加全面地认识到艺术作品的特色，贡布里希在分析的时候并没有拘泥于当前主讲的艺术作品，而是通过比较的方式，将在此之前或同时期的艺术作品联系了起来，由此来深挖艺术作品背后的意义和价值。在比较的作用下，就连一些人们再熟悉不过的作品，贡布里希都能讲出新意，不免令人拍案叫绝。

贡布里希在分析世界名画《蒙娜丽莎》时，就结合分析了意大利15世纪文艺复兴的其他艺术作品。在当时，受意大利文艺复兴绘画奠基人马萨乔的影响，艺术家们从哥特式美术阴暗怪诞的艺术风格，逐渐扭转到反映现实的方向中来。哥特式艺术盛行于12—15世纪的欧洲，意大利文艺复兴学者认为这一风格野蛮怪诞，缺乏艺术趣味，故用"哥特"，即"蛮族"一词代称。尤其随着透视法的兴起，艺术家们开始尽力在画作中反映现实世界的真实场景。

但奇怪的是，当时效仿马萨乔的艺术家大都存在同样的问题，那就是作品的形象看起来有些僵硬，就像是木制品一般。贡布里

希对相关艺术家进行分析后，认为问题的关键与艺术家的绘画水平无关，主要是因为他们太想写实了。当我们以一根根线条去临摹人物时，临摹得越认真，我们就越不太可能想到他是活生生的人，明明应该有着动作和呼吸的模特，却仿佛被施展了"定身咒"一般一动不动，反映到画作上自然就如同木雕一般了。

其实那时也有不少艺术家认识到了这个问题，他们都在试验各种办法来突破这个难关。例如桑德罗·波提切利，就曾在他的画作中尝试突出人物卷曲的头发和飘逸的衣衫，从而使人物的轮廓看起来不那么生硬。其中，达·芬奇的解决办法最为有效，那就是画家必须要给观众想象的空间。如果我们在绘画的时候，轮廓画得不那么明确，让人物形状有些模糊，仿佛像是在阴影之中，那么枯燥生硬的问题就能避免。这就是达·芬奇发明的著名技巧——渐隐法，而《蒙娜丽莎》就是这一技法的完美体现。

通过回顾比较过去或同期的艺术作品，来让读者体会作品的伟大之处，这是贡布里希在《艺术的故事》中惯用的写作手法。在《艺术的故事》中，贡布里希总是在让我们回顾历史，因此会给人一种"进三步退两步"的迂回之感，仿佛每一件作品在它的背景故事中，都能映射过去，又导向未来。尽管写作手法如此单一，但读者却并不会感到乏味，这或许就是《艺术的故事》的魅力所在。

三、核心理念：贡布里希的艺术史观

《艺术的故事》之所以被誉为"西方艺术史的圣经"，不仅是因为这是一本出色的艺术史入门读物，也是因为在这本书的字里行间，蕴含着贡布里希富有洞察和创见的艺术史观。毫不夸张地说，贡布里希的艺术史观足足影响了一代的艺术工作者，曾任

英国国家美术馆馆长的尼尔·麦格雷戈就曾表示："正如我这一代的每一位艺术史家一样，我考虑绘画的方式在很大程度上是由贡布里希造成的。"因此相对于书中娓娓道来的艺术故事，其中蕴含的艺术史观或许更值得我们关注。

（一）没有艺术这种东西，只有艺术家而已

在《艺术的故事》导论的开篇，贡布里希写了全书被引用最多，也是最具争议的一句话："实际上没有艺术这种东西，只有艺术家而已。"贡布里希的原意指的是艺术不应该有具体指代的内容，在不同的时代和不同的族群，甚至不同的人眼中，艺术都会有不同的含义，我们不应该用一种单一标准来判定衡量。

从远古的岩石壁画到当代的先锋艺术，艺术的创作形式和创作重点发生着翻天覆地的变化，想要使用一个单一的标准去涵盖一切艺术形式，肯定是不现实的。比如印象派绘画（依靠瞬间的印象作画的画法，画家只考虑画的总体效果，较少顾及细枝末节）刚出现的时候，就受到了艺术界的严重非议，但随着时间的推移，印象派绘画却被证明是视觉艺术的一次巅峰，这也说明了用特定标准来衡量艺术是不合理的。

在贡布里希看来，我们面对艺术作品的时候，应该更多地去关注当时的时代背景和艺术家的创作动机，而不是单纯地凭空讨论。比如对于抽象艺术，不少人都不能理解，但要知道在 19 世纪初期，随着摄影技术的出现，传统的学院派绘画受到了极大的冲击，当时基本没有画家还会主张描摹自然，因为技巧再高超的画家也比不上一台廉价的照相机。在这样的时代背景下，抽象艺术的出现可以说是必然的。

然而，贡布里希的这一观点似乎无法解释，为什么很多不同

年代、不同背景的艺术作品，明明有着截然不同的创作目的和艺术倾向，观众却可以在对这些内容毫不了解的情况下欣赏这些作品。就像前面提到的《蒙娜丽莎》，即便观众对渐隐法的意义一无所知，也丝毫不会影响人们对它的喜爱。对此，贡布里希在后面的内容给出了他的答案。

（二）艺术是一颗包裹在沙砾外的美丽珍珠

一颗完美的珍珠在形成之初，需要一粒沙砾作为基础，在沙砾的刺激下，蚌分泌出珍珠质将其层层包裹，经过长时间的累积，最终形成了光彩夺目的珍珠。在《艺术的故事》第27章"实验性美术：20世纪前半叶"中，贡布里希以珍珠的形成过程为例，表达了他对艺术创作的看法。

贡布里希认为，正如珍珠的形成需要以沙砾作为核心一样，艺术的创作也同样需要一个核心，那就是艺术家最初的创作目的。如果珍珠在形成之初没有沙砾作为核心，那么最终只会形成一团不规则的东西。艺术也是如此，艺术家想要创作出一个深受观众喜爱、充满形式和美感的作品，就必须在一开始的时候拥有一个明确且有意义的创作目的，如此他才能充分地发挥自己的才智。由此我们可以看出，贡布里希眼中的艺术，是由"创作目的"和"合适的外观"组成的，其中"创作目的"是"合适的外观"的核心，而"合适的外观"则是"创作目的"的最终体现。

之所以观众可以在对艺术作品一无所知的情况下被打动，原因就在于一个成功的艺术作品就如同一颗珍珠一样，我们无须看到珍珠核心的沙砾，就能够欣赏珍珠光彩夺目的外在，而在欣赏艺术作品的时候，我们也同样不需要看到艺术家的创作目的，就能够感受到艺术作品展露在外的美感。

　　纵观人类艺术史上的艺术瑰宝，欣赏者在不知道作品创作含义的情况下，就能够被打动的情况数不胜数。如此看来，从一般欣赏者的角度来说，似乎"合适的外观"比"创作目的"更重要。谈及如何欣赏艺术，贡布里希也曾在他的著作《秩序感》中提出过类似的看法："既然艺术是一种美，那么欣赏艺术，就不应该着重于'艺术学'或'艺术史'所关注的东西，而应该去欣赏一种美，从艺术作品中寻求共鸣。"

　　在历史上的某些阶段，艺术家创作时围绕的核心，是社会给予他们的任务，例如建主教堂、为社会名流画肖像画等。相对欣赏者而言，我们没有必要非得了解、赞同那些创作目的，不管这些艺术最初是来自宗教还是巫术，最终它都以"合适的外观"呈现在了我们面前，那颗艺术的珍珠已经把核心完全掩盖住了。比如意大利雕塑家乔凡尼·洛伦佐·贝尼尼在 1622 年完成的雕像《普路同和珀尔塞福涅》，表现的是冥王普路同强娶谷神女儿珀尔塞福涅为妻的场景。客观来讲，这个故事题材无论从宗教、思想、道德等各个方面都没有可以值得我们称道的地方，但这件作品身体细节之精彩，在艺术史上绝对是登峰造极的。单纯出于欣赏的角度，它就足以使观众为之倾心。

　　而实现这一切的奥秘，就在于艺术家本身。他们通过不断打磨、研究，将艺术作品创作得无比美好，从而让我们在单纯欣赏的过程中，忘记去问一问他的作品打算做什么用。如此，我们就又回到了"没有艺术这种东西，只有艺术家而已"的讨论中。这些极富天资的艺术家，通过平衡形状和色彩的运用，以及极端的挑剔，反复尝试追求让整个画面达到极端和谐的境地，以至于人们忽略了他们的创作初衷。

（三）艺术是在不断解决问题的过程中诞生的

贡布里希在其他著作中曾这样表示："艺术被认为是逐增的过程，一个问题解决了，总会有新的问题出现。"这一观点在《艺术的故事》中也同样有所体现。

从远古的史前壁画到最近的后现代艺术，背后都是在面对宗教限制、技术革新、观念变迁等创作上的新问题时，艺术家们凭借才华及智慧，不断求索最终得出恰当答案的过程。比如，当人们觉得印象派的画法似乎已经抵达人类视觉的顶峰时，法国后印象主义画派画家保罗·塞尚不惜牺牲客观的真实，排除烦琐的细节描绘，着力于对物象的简化、概括的处理，以摆脱千百年来西方艺术传统的再现法则对画家的限制，并进而引发了后来的现代艺术风暴。塞尚的行为，便是对当时艺术问题的一种解决。

从某个层面上来说，正是在历史上这些实实在在需要解决的问题，吸引着艺术家们奉献自己的才智和精力，并依靠他们在解决问题过程中的刹那闪光，汇聚成了我们如今看到的艺术世界。

与此同时，贡布里希又强调艺术问题的解决并不是孰优孰劣的较量，尽管他承认在艺术中确实存在着某种意义上的进步，但他不希望读者误认为进步本身就是艺术的价值。在《艺术的故事》中，贡布里希一方面肯定了艺术家们超越前人的努力，另一方面又竭力地阐明艺术的发展变化总是有得有失的。比如意大利画家桑德罗·波提切利在创作他的代表作《维纳斯的诞生》时，为了顺应画面的美感，直接改变了脖颈的真实比例，这就是一种艺术发展存在得失的体现。

从当前的艺术现状来看，贡布里希的艺术问题论其实是评价当代艺术的极佳方式。如今，艺术的变化发展已经快到可以用眼

花缭乱来形容，人们对于艺术的关注点也逐渐转移到了猎奇之上，而对于某件艺术品是否真正优秀，却丧失了判断力。在这基础上，分析这些艺术品是否解决了某些艺术问题，就是一个很好的判断艺术品历史价值的手段。

07

《中国艺术史》：
西方汉学家心中的中国艺术全景图

二十世纪系统介绍中国现代美术的西方第一人
——迈克尔·苏立文

　　《中国艺术史》的作者是迈克尔·苏立文（MichaelSullivan，1916—2013），他是牛津大学荣休院士、著名汉学家，也是中国人的"女婿"、名副其实的"中国通"。苏立文毕生致力于中国艺术研究，被称为"20世纪系统介绍中国现代美术的西方第一人""艺术界的马可·波罗"。

　　《中国艺术史》原作是出版于1959年的《20世纪中国艺术》，曾是牛津大学、耶鲁大学、普林斯顿大学等世界著名大学沿用了40年之久的经典艺术史教材，也是世界公认的中国艺术史入门书。对中国广大的艺术爱好者来说，也是一本不可多得的、通俗而全面的入门级好书。这本书于2014年由上海人民出版社引进，翻译者是徐坚教授。

　　这本书梳理了从远古时代开始，历经先秦、秦汉、三国六朝、隋唐、五代与两宋、元明清，直至20世纪的中国艺术发展历程，将艺术的不同门类——建筑、雕刻、绘画、书法、陶瓷等，在不同时代的形式与特点进行了介绍和评论，较为全面、细致地描述了中国艺术发展的历史全貌和演进脉络。

不同于一般的艺术史研究，这本书依据不同朝代变迁的框架来描述中国艺术发展的过程，将文化史纳入政治史的视野，并结合了政治生态、文化背景来评论当时的艺术风貌。

一、为什么要写这本书

1940 年，20 岁出头的英国青年苏立文以国际红十字会志愿者的身份来到中国贵阳，为红十字会开卡车运输药品到重庆。在此期间，他和一位美丽的厦门姑娘吴环一见钟情，二人开始了长达 60 多年的甜蜜爱情与婚姻生活。在吴环的影响下，苏立文认识并结交了中国艺术家张大千、黄宾虹、吴作人、刘开渠、庞薰琹、关山月、叶浅予、丁聪等人。抗战胜利后，苏立文回到英国，重新进入牛津大学本科，学习艺术史，为研究中国艺术做准备。1959 年，当他的西方同行还认为现代中国艺术不是一个值得严肃对待的课题时，苏立文就出版了简略的《20 世纪中国艺术》一书。由此，苏立文成为西方首位系统研究 20 世纪中国美术的学者，并开始建立起自己的研究体系。

1997 年，又经数十年的潜心研究，凝聚苏立文毕生心血的《20世纪中国艺术与艺术家》英文版正式出版。2014 年，在他去世后的第二年，《中国艺术史》（译名）在中国出版。在苏立文著作的扉页上，有一行字"献给环"。从中不难看出，这位蜚声国际的学者对妻子吴环以及对中国艺术怀着持久的、深沉的、浪漫的爱。

就 20 世纪中叶西方艺术界对中国艺术的态度来说，世界艺术史研究有着鲜明的欧洲中心主义倾向，比如英国学者恩斯特·贡布里希的经典著作《艺术的故事》，把绝大多数的篇幅都留给了

对欧洲艺术的描述，在亚洲艺术方面只是寥寥几笔，而美国著名艺术史学者 H.W. 詹森大名鼎鼎的著作《詹森艺术史》中，几乎就没有东方艺术的容身之地。这一方面是因为西方艺术研究者的意识形态偏见，另一方面也是因为当时的西方学者普遍缺乏与中国艺术家平等、深入交流的机会。中国艺术虽然历史悠久，但在以西方学者为主的世界艺术史研究视野中，却几乎是"看不见的"存在。当然，随着 20 世纪后期东西方艺术交流的增多，越来越多的西方研究者开始转变了这种漠视的态度。大家逐渐相信：东西方文化之间的相互影响，是世界历史上自文艺复兴以来意义最为重大的事件之一。因此，了解中国艺术就成为世界艺术史研究的重要任务。

在这种背景下，和中国艺术家渊源颇深的"中国女婿"苏立文成为向西方学界全面推介中国艺术的第一人，因此也被誉为"艺术界的马可·波罗"。苏立文坚持认为，东西艺术交流是自然而然的事情，欧洲艺术对东方艺术的影响不一定就是积极的，中国艺术具有独特的审美价值和文化价值。也就是说，苏立文研究中国艺术史的立场是反"西方中心主义"的，并由此开启了以东方人的视角看东方艺术的研究视野。

二、研究思路：不戴"艺术理论"的有色眼镜

一般来说，研究者在叙述艺术史时会依据一定的艺术理论、审美观念，比如，中国人在研究非洲艺术时，必然会带着中国人的艺术价值评判标准去审视非洲的艺术品。所以，艺术史中哪些艺术家值得提及，哪些艺术品值得分析，必然会受到研究者本人

意识形态的左右。以西方艺术标准来看待中国艺术，就好比是戴着"有色眼镜"去观看大自然的风景，看到的所谓"真相"并非真实、客观的。

因此，苏立文批评了这种研究方法，他主张以文献材料为核心，保持价值中立，尽量避免意识形态的偏见，要客观、全面地介绍中国艺术史。他的研究方法和思路具体体现在以下两个方面。

第一，以中国人最熟悉的朝代变迁为时间节点，来讲述中国艺术发展史。

本书以史前、商周、春秋战国、秦汉、三国六朝、隋唐、五代与两宋、元、明、清以及现当代等中国朝代的变迁历史为线索，分别介绍了不同时代的政治文化特征以及主要艺术特征，并将政治文化作为艺术发展的社会背景，阐释了艺术的时代性特点。比如，苏立文认为，六朝时期是中国政治上的大分裂时代，由于没有强有力的中央集权统治，在当时的特权阶级中就产生了"自由主义"的文化倾向，而这种文化上的自由主义体现在艺术创作中，就诞生了文人画、私人艺术收藏以及以文学价值为首要评判标准的文艺理论。在六朝时期，艺术爱好者们倾向于远离政治斗争，也就不会为艺术创作施加额外的政治道德标准，而单纯以审美为标准进行创作，以及评价绘画、书法、青铜器或者瓷器收藏。体现在具体的美术创作中，就诞生了文人画这种特殊的艺术形式。文人以绘画的方式来表达内心世界，充满了各种神异的幻想与曼妙的趣味。而在随后的唐代，国家强盛而统一，人民富裕而自信，这个时期的艺术就充满了无与伦比的活力和乐观主义精神，艺术表现不再倾向于玄妙的意趣，而是着眼于当下丰富的现实世界，艺术意象丰富且贴近生活。

苏立文认为，恪守传统的朝代框架，既尊重中国人认识自身

历史的习惯，也能根据不同王朝的政治文化状态来阐释它们独特的艺术特征。

第二，以精确的文献资料来客观地呈现艺术事实，放弃"艺术理论"。

资料丰富是苏立文《中国艺术史》一书的重要特点。如果将这本书比喻成一张捕捞中国艺术的大网，那么朝代变迁就是经线，艺术门类（建筑、雕刻、绘画、书法、陶瓷等）就是纬线，经纬联合，将中国艺术的不同表现形式置于宏大的历史叙述之中，书写出了纵贯 5000 年的中国艺术演进的脉络。书中采用了数百张不同时代的艺术品图片，大部分来自世界各地的博物馆，小部分是苏立文亲自采风拍摄的成果，图片清晰度高、拍摄效果好，具有很高的观赏价值，以至于读这本书时就如同在世界各地博物馆畅游。

苏立文的中国艺术史研究摒弃了西方学者的有色眼镜，也就是放弃了使用西方艺术理论来评价中国艺术价值的做法，而是从中国文化研究的角度出发，将艺术价值评判置于中国文化的大环境中去呈现。打个比方来说，不是将鱼儿捞出来，用尺子去测量、用放大镜去分析；而是将鱼儿置于水中，去欣赏它活泼的姿态。比如，苏立文对楚国艺术给予了很高的关注，对楚国墓葬中出土的各种刻制艺术品、彩绘艺术品、纺织艺术品、帛画、铜镜、玉器等进行了全面的考察，认为楚国所处的历史时期是中国艺术史上的一个伟大时代。苏立文敏锐地发现：在古代具有象征意义的符号，如饕餮等，经过不断的人性化改造，最终转化为装饰艺术的元素，成为后代工艺发展取之不尽的设计源泉。同时，苏立文毫不掩饰对楚国艺术的欣赏和赞美，甚至在书中直接抒情："我们假想，如果公元前 233 年获胜的不是来自西方的凶猛的秦国，而是这些相对来说文化程度更高、更开化的人们的话，中国文化

的轨迹将会发生何等变化！"这些抒情的文字显然并不符合严肃学术的态度，但却将苏立文炙热的情怀表露无遗。

三、主要观点：中国艺术具有极高的审美价值

作为一本资料丰富、内容全面的中国艺术史著作，《中国艺术史》中的观点也十分丰富：苏立文对优秀艺术品不乏精彩的"点评"，对不同时代的艺术特征有整体上的"概括"，对不同艺术门类发展的规律也有"总结"。

第一，中国艺术最可贵的理念是"与自然的和谐"。

苏立文认为，从中国艺术的起源来看，中国人有一个亘古不变的信念：人不是创造的终极成就，人在世间万物的规则中只占据了一个相对无关紧要的位置。与壮观瑰丽的山川、风云、树木、花草相比，人是微不足道的。这种人与自然的和谐之道是其他任何文明都不具备的，并且中国艺术从一开始就体现为：重视大自然的形态，并以线条勾勒表现出来，中国艺术的独具之美就在于人与自然的和谐感的表达。也就是说，擅用线条而不是色块，这是中国艺术的特点之一。这个特点就源于中国人尊重自然、向往和谐的"天人合一"的思想智慧。自然流畅、变幻无穷的线条之美，从最早期的艺术品，比如陶器、青铜器、绘画等文物上就有鲜明的体现，这也是中国艺术品无穷魅力的来源。

第二，佛教对中国文人艺术具有极大影响。

佛教传入中国虽然历史很久远，但直到东汉覆亡之前，佛教还只是众多民间信仰之一，占据官方正统地位的是儒学思想。在汉代，身怀技艺的有用之才都集中在宫廷之中，包括画家、星象家、

杂耍艺人等，这些人随时可能被传唤，在宫廷内表演才艺。其中，画家通常被称为"画工"，地位并不高。到了东汉时期，随着文人官僚阶层的出现、宫廷儒家秩序的衰败，画工这个职业群体开始日渐没落。整个社会的才艺人士也逐渐分裂成知识贵族阶层和草根工匠阶层，两者之间隔着一道不可逾越的鸿沟。对于知识贵族阶层而言，思想上占统治地位的是儒家学说，但儒家学说对文人士大夫阶层的艺术想象力却没有多大刺激。到了宋代以后，儒家在得到佛教形而上思维的充实之后，就产生了源源不断的灵感，才有了后来文人艺术的兴起。所以，研究中国艺术史，就应该重视研究佛教文化在中国的影响。

第三，中国古代建筑艺术的发展与时代的政治文化变迁息息相关。

斗拱，是中国古代建筑梁架结构的主要特色。相较于西方建筑中常用的三角形架构支柱，中国建筑采用了斗拱的形式，这能让屋顶檐角起翘（飞檐），既能分散重量、防止梁柱倾塌，又具有形式的美感。斗拱的运用在隋唐时代大放光彩，到了宋元时期又有了进一步发展，增加了"昂"的构件，更加充满动感。然而到了明清时期，斗拱和昂却退化为仅有装饰性的繁缛细节，丧失了原有的真实功能。苏立文认为，唐代的大明宫建筑与北京的紫禁城相比，尽管规模上小很多，但建筑趣味却明显胜出。与明清时期的大规模孤立而严肃的礼制性建筑（紫禁城）相比，唐宋宫殿不仅具有建筑的愉悦性，也更加亲近自然。建筑的特征也暗示了唐宋时代的统治更具有人性化的倾向。显然，苏立文对中国唐宋时代的建筑艺术赞赏有加，并且认为当时宽松开放的政治文明对建筑艺术产生了良好的影响。

第四，中国绘画采用了迥异于西方的"多点透视"构图法。

苏立文用"多点透视"来概括与阐释五代与北宋时期中国传统绘画所体现出来的视觉样式——"具身观看"。苏立文以张择端的《清明上河图》为例进行了重点分析："（这幅画）显示出画家对房屋、商铺、旅舍、舟船，以及形形色色、身份各异、穿梭于街上的行人的百科全书式的知识。他的视角几乎是电影化的：他穿行于河岸上，就好像一台移动的摄影机。在所画舟船中，他显示出一种娴熟的阴影和远近透视关系的技法，这种技法在 12 世纪之前的中国画中别无他例。"苏立文认为，西方绘画采用的是"单点透视"，好比是一个人站在一个固定的地方去观看，一幅画中描绘的景物是固定的、静止的；而中国画采用的"多点透视"就像是一个人边走边看，看的角度是变化的，景物也是流动的，因此，欣赏一幅中国画就好比是看一部微电影。

第五，魏晋南北朝时期，产生了最具中国特色的艺术：山水画与书法。

山水画作为中国画乃至中国艺术的一种特殊门类，也有一个发展的过程。在汉代的时候，山水画还只是用于装饰宫殿和宗庙壁画中的次要部分。直到东晋时期，山水画才正式诞生，代表人物是佛教学者、画家宗炳。宗炳热爱游山玩水，年老时就绘制山水画挂在书房四壁。同时，宗炳也是最早撰文讨论这种新艺术形式的人。大约同时期的另一位山水画大师是顾恺之，他不仅擅长人物画，更擅长将人物与山水融合在一起，产生了一种类似连环画的形式，最典型的莫过于他的《洛神赋图卷》。与西方风景画不同，中国山水画是一种象征语言，是画家用来表达一种超越时间和空间范畴的通则性真理，而不是目之所及，只能在特定的时间通过特定的视角可以见到的自然景观。

书法最早可以追溯到新石器时代陶器上的符号，到了汉代逐渐形成了各种风格。随着造纸术的发明与应用，书法得到了大力推广，"字如其人"的观念已经深入人心。人们对书法的评判不再是字体的区别，而是认为一个人的书法能够反映出他的性格、修养甚至人品。也就是说，从东汉开始，书法就成为一种独立的艺术形式了。而且，书法的评价标准不是书写内容，而是书写本身的美感。

也正是在魏晋南北朝时期，中国画家和诗人第一次发现了自己，于是美学出现了，代表作是陆机的《文赋》、谢赫的《古画品录》等。《古画品录》提出的"六法"，一直是后世中国艺术批评的关键：气韵生动、骨法用笔、应物象形、随类赋彩、经营位置、传移模写，分别从气韵、笔法、造型、色彩、构图、临摹这六个方面确定了对绘画作品的评价标准。这个审美评价标准几乎成为后世书画艺术审美评价的"通用指标"。

总之，在魏晋南北朝时期，已经建立了以毛笔语言为基础的本土山水画及书法艺术，人们对艺术的要求从功能性评价转为审美性评价，中国的美学思想也由此确立，这个时期也可以被视为中国艺术的"觉醒"时期。

第六，中国艺术从来不缺少外来文化的影响，但最有成就的还是本土艺术。

对人物画影响深远的不仅有来自印度的佛教艺术，还有来自西亚的文化，可以从敦煌石窟艺术中看出这种鲜明的"混搭风"。但唐代画家吴道子开创的纯粹中国风格的人物画，是中国人物画的代表。吴道子的画作虽然没有流传下来，但根据当时人的评价来看，他的画不仅线条极具感染力，人物画像也有阴影和立体感，具有写实主义特点，显得格外栩栩如生。另一位唐代宫廷画家阎

立本更是如此，他的《历代帝王图》中，人物形象饱满、线条流畅，使用了散点阴影，让人物面部产生了质感，衣服褶皱上的阴影也十分显著。唐代一幅名作《捣练图》也是宫廷画家所作，但已经失传，目前流传的是宋徽宗的摹本，这大概是现代中国人最为熟知的古画了。《捣练图》描述了唐代妇女捣丝、纺线的工作场景。画面中既没有地面，也没有背景，却表现出了人物之间的微妙空间感，这也说明唐代的宫廷画家具备了相当的写实主义构图意识和创作方法。

到了宋代，由于哲学思想达到了新的高度，并且随着工商经济、印刷技术的发展与成熟，中国艺术迎来了最伟大的时期。北宋朱熹创立了理学，这是新儒学，强调"格物致知"，也就是通过直观的研究，不断深化对世界的知识和对理的法则的理解。新儒学的理念体现在艺术上，北宋绘画就表现出了浓郁的现实主义风格：不论是各种山水画的皴，还是花鸟形式，或是舟船结构，都是细致而深刻的描绘。同样的理念也体现在了建筑艺术上，宋朝的木构建筑将结构的宏大与细节的精致完美地结合起来。

中国画并没有走向西方绘画的那种高度写实主义，究其原因，苏立文认为，中国本土的艺术精神并不以追求具体形态为目标，而是想要表达自然形态的精髓，并以内心的情感和娴熟的笔法来实现。北宋山水画大师郭熙的代表作品《早春图》是北宋绘画的高峰，他在《山水训》一文中形象地表达了中国画家的艺术理念："山以水为血脉，以草木为毛发，以烟云为神彩。"也就是说，在中国艺术家的眼里，一草一木皆有生命，绘画就要将这种"气"表达出来。通过画卷，我们可以追随画家，移步换景，让心灵遨游于方寸之间。中国绘画，尤其是山水画，被认为是人们精神慰藉和自我更新的源泉。士大夫阶层一方面要接受对社会和国家的

责任，另一方面又有精神上超脱的需求，既然不能"高蹈远引，为离世绝俗之行"（郭熙语），那么就通过欣赏或者创作一幅浓缩自然之美、融壮丽和静寂于一体的山水画，来一段精神旅行，以实现心灵的净化，为重新处理俗务积蓄能量。元代及以后的画家继承和发扬这种艺术特点，以赵孟頫、黄公望、倪瓒、吴镇和王蒙等人为代表的山水画堪称中国艺术的典范，其中最著名的是黄公望的《富春山居图》。对于中国山水画的这种独特的艺术魅力，即使是现代人，在欣赏北宋画家范宽的名作《溪山行旅图》时仍然能够深切地感受到。

苏立文并不认为中国绘画在技法或者理念上比西方绘画更弱；相反，他认为中国山水画恰恰是中国艺术的典型代表，体现了中国传统文化的精髓，具有极高的审美价值。他高度肯定了中国绘画，并反对"中国绘画应该借鉴西方绘画技法"的观点。

艺术本质的
探索之路

08

《艺术及其对象》：
艺术源于生活又表现生活

英国当代著名的美学家、哲学家
——理查德·沃尔海姆

　　《艺术及其对象》的作者是理查德·沃尔海姆（Richard Wollheim, 1923—2003）。理查德·沃尔海姆是英国当代著名的美学家、哲学家、文艺理论批评家和精神分析学家。沃尔海姆思维敏捷，治学严谨，在数十年的学术生涯中致力于艺术和精神分析相互关系的研究。由于沃尔海姆在美学领域，特别是与视觉绘画艺术相关方面的成就极其突出，因此 1992 年他被选任为英国美学学会主席，直到 2003 年去世。

　　沃尔海姆的一生，是成果丰硕的一生。他所创作和出版的著作无论是在质量上还是在数量上，都明显超出同时代的学者。在这些世界闻名的学术作品中，影响力比较大的有 1959 年出版的《布拉德雷》、1961 年出版的《社会主义和文化》、1968 年出版的《艺术及其对象：美学的引介》、1972 年出版的《艺术和思维》、1980 年出版的《艺术及其对象：六篇补充论文》、1981 年出版的《西格蒙德·弗洛伊德》、1987 年出版的《绘画作为一门艺术》、1993 年

出版的《思想及其深度》，以及 1999 年出版的《情感》等。在中文学术界的语境中，专业的翻译家们基于归纳整理的思路，将《艺术及其对象：美学的引介》和《艺术及其对象：六篇补充论文》这两本书合并成为一本书。由北京大学出版社于 2012 年出版的《艺术及其对象》就是以上两本书的归纳与组合。

一、为什么要写这本书

　　沃尔海姆 1923 年出生于伦敦的一个艺术世家。他的父亲是一位戏剧剧院的经理，他的母亲是一位富有天赋的演员。优渥的家庭环境和浓厚的艺术氛围，让沃尔海姆赢在了起跑线上，属于父母口中常说的"别人家的孩子"。他曾就读于精英式的贵族学校，比如说威斯敏斯特大学和牛津大学。第二次世界大战爆发后，他踊跃报名参军，在纪律严明的英国军队中获得了充分的锻炼与洗礼。"二战"结束以后，他回到牛津大学继续深造，并于 1949年获得了哲学和政治学的硕士学位。毕业后，沃尔海姆回到家乡伦敦，在伦敦大学思维与逻辑系任教。在伦敦大学任教期间，沃尔海姆完成了《艺术及其对象》著作两部曲，凭借着这一重大成果，他获得了伦敦大学的教授职称并成为该系的系主任。

　　1982 年以后，沃尔海姆的学术重心开始转移到大西洋彼岸的美国，他先后在纽约的哥伦比亚大学（1982—1985）、加州大学伯克利分校（1985—2002）等地担任教授。他在 1998—2002 年期间还担任过加州大学伯克利分校艺术史系的系主任。此外，他还曾在哈佛大学、明尼苏达大学、纽约市立大学、加州大学戴维斯分校以及其他世界著名学府担任访问教授和讲席教授的职位。

　　回顾沃尔海姆漫长的一生，他出生于艺术世家，毕生都热爱

艺术、欣赏艺术和研究艺术，他对艺术的态度是很严肃和崇敬的。不过，不同于很多人以为的"艺术高于生活"的观点，沃尔海姆认为生活高于艺术。这里的高，可以理解为更重要。沃尔海姆觉得艺术不是一种单纯的印象，艺术是表现和再现生活的，艺术对于生活具有依赖性。缺乏生活的基础，艺术将失去诞生的土壤。也就是说，沃尔海姆认为现实世界是第一位的，艺术所创造的美学世界是第二位的。这一观点，也是他从事学术研究几十年来不变的基石。

正因为承认生活高于艺术，所以沃尔海姆在他的研究中，以艺术为工具和媒介，去探讨人的精神和情感。他认为艺术的意义在于它可以传达和表现某种情感和精神。艺术品既是艺术家本人情感和精神的寄托，又是观众去领悟和体会艺术家情感状态和精神世界的载体。

二、理论难点：艺术品是表现的

沃尔海姆在《艺术及其对象》一书中指出艺术品是表现的，因为它们是按照艺术家部分的特定心灵或者感受的状态而产生出来的。而且还有附加内容，那就是艺术家所要表现的精神或者情感的条件。

艺术品的表现性还体现在它们能够产生出一种特定的心灵感受状态。通俗地说，艺术家进行艺术创作不是凭空想象，躺在床上拍脑袋想出来的。艺术的诞生必须基于特定心灵或者感受的状态，也就是人们经常说的"有感而发"。艺术家们通过各种艺术的表现形式，将内心的情感和精神状态向外抒发和扩散。这种情感和精神的抒发最终形成了观众们所看到的艺术品。

艺术品就相当于一个情感和精神的载体和中介，或者我们可以将其想象成科幻小说里的"魂器"和"灵魂球"。艺术家们将自己的情感和精神通过色彩、线条或其他方式导出来，然后将其灌注进艺术品之中。于是，艺术品就成为某种看不见又摸不着的精神能量的载体。这些精神能量平时存在于艺术品中，处于休眠的状态。想要再次激活它们，是有附加条件的。这个附加条件就是观众的在场。只有当艺术品处于一个被关注和被欣赏的视野中时，它内部所蕴含的情感和精神才能被激发，从而再次获得新的生命力。这就是沃尔海姆所说的"条件"。

沃尔海姆又进一步论述，艺术家"有感而发"的这个情感的产生，是非常偶然的，它不以艺术家本人的意志为转移。沃尔海姆认为，人类的情感是偶然和难以控制的。因为情感是一种心灵的本能，它是自发的、随性的，符合人性自然规律的。并不是说你想悲伤就悲伤，你想快乐就快乐。所以艺术家们在创作艺术作品的时候，也要听从自我内心的声音。情感上来了，自然挥毫泼墨，下笔如有神助。如果内心明明还没有产生某种情感或精神状态，硬要进行创造，那就是"为赋新词强说愁"。沃尔海姆认为艺术创作应该顺势而为，有感而发，而不是绞尽脑汁地去完成一件工作。

艺术创造过程中的有感而发，被沃尔海姆归纳总结为"艺术本能"。所谓艺术本能，是沃尔海姆根据人类的性本能和饥饿本能的类似性加以设想的。只不过性本能和饥饿本能不分男女老少，人人都有。但是艺术本能却不具备普遍性，并不是每个人都具有进行艺术创造的天赋。但对于那些具备此天赋的艺术家来说，艺术本能就好像性欲和食欲那样正常存在，就好像人的肚子饿了，就要吃东西一样。艺术本能，也是需要被释放的。艺术家们如果

灵感来了，就要进行创作。否则他们内心炙热的情感和精神无法得到抒发。也就是说，艺术本能，是艺术家创造艺术品的动力之所在。

三、研究对象：假设所有的东西都是艺术品

在《艺术及其对象》一书中，沃尔海姆旗帜鲜明地给"艺术"下了一个定义。他认为，所谓艺术，就是艺术品的总和或整体。艺术品的内涵随着时代的发展而得到不断丰富，比如说从远古时期的绘画、雕塑、舞蹈和音乐到两次工业革命以后才诞生的电影、电视和新媒体等。艺术品的分类纷繁复杂，但沃尔海姆提出了一个假设理论：假设所有的东西都是艺术及其对象，除非它们明显不是艺术品，那么它们就是艺术品。也就是说，沃尔海姆认为在合适的场所、合适的时间，在美学之眼的凝视下，任何东西都有机会成为艺术品。

比如说，艺术家杜尚从家具商店里买来的男用小便池放在纽约现代艺术博物馆以后，就成为后现代艺术的代表作品《泉》。对于杜尚而言，他是借用这样一个充满颠覆性的作品，去批判当时的艺术家普遍缺乏想象力。通过杜尚的《泉》，就能更好地理解沃尔海姆所论述的艺术及其对象。如果把小便池只当成小便池，那么它永远都只是一件生活用品。可是，若从另一个维度审视它，将其放置在博物馆，让其成为被观赏和被分析的对象，那么小便池也能成为艺术品。这就是沃尔海姆所说的假设理论。他的这一观点，模糊了艺术与非艺术的界限。

沃尔海姆指出：艺术品存在于艺术家的内在状态当中，这被称为一种知觉。这种状态并不是直接给定的，而是一种过程的产

物，它是艺术家独有的。因此，对于艺术品和非艺术品的判断，存在于艺术家本人的知觉当中。继续使用杜尚的小便池的例子，当杜尚将小便池当成用于排放男性尿液的工具时，小便池就属于生活用品。可是如果杜尚在心中将小便池当成《泉》，将其放置在博物馆的展览柜里，如果他能从小便池中获得某种审美经验并通过他的美学话语去说服更多观众，那么杜尚的小便池就成为艺术品。也就是说，艺术家作为艺术的创作者，拥有创造艺术和解释艺术的能力与权利。

沃尔海姆认为艺术品创作要具有一种内在精心构造的图像或者直觉，进而要具有一种按照某种方式进行构造和提炼纯化的艺术天赋，这恰恰就是另一种努力。尽管这或许是一种看似有理的努力，按照这种方式去构想，艺术并不会间接地关系到生活。

判断艺术品和非艺术品有一个重要因素，那就是"艺术没有目的"，即艺术的本质，是不直接服务于生产和生活的。比如说，小便池被制造出来的目的，是收集和排放男性的尿液，它被放在男厕所里，从而实现了自身的使用价值。可是，当原本用于废物清洁目的的小便池，脱离了男厕所的语境，那么它就瞬间失去了本身的目的性。一个被放置在博物馆展览柜中的小便池，是无法使用的。它变成了观众们欣赏的客体，变成了游客们注视的对象。因此在杜尚的搬运和阐释之下，小便池摇身一变，成为艺术品。

杜尚对小便池的美学意义进行了构造和提炼纯化。杜尚对于小便池的符号解读、象征化和艺术化处理，就是之前理论中所说的"努力"。这种努力看上去是有理的，是能自圆其说的，因此能够得到业内其他人士的认可并产生共鸣。其实除了小便池，当代艺术中还有很多类似的、看上去不是艺术品的艺术品，这就是沃尔海姆所说的假设所有的对象都是艺术品。

四、研究思路：再现属性的内涵与局限

沃尔海姆在《艺术及其对象》中将以绘画为代表的视觉艺术称为再现艺术。因为他认为这些视觉艺术的作品都具有明显的再现属性。绘画作品能够让人们获得对于现实世界中某个物品、人物或者景色的感知。

再现属性指的是艺术作品可以再现和反映真实世界里的图景。比如，拿破仑生前特别喜欢让画师给他画像。如法国画家雅克·路易·大卫就曾经在拿破仑发动马伦哥战役之前，创作出五幅油画，也就是西方美术史上著名的《跨越阿尔卑斯山圣伯纳隘道的拿破仑》。沃尔海姆认为，画家笔下的图像栩栩如生，充分展示了拿破仑在人生的全盛时期作为一个政治人物的飒爽英姿和领袖气质。油画上的人物虽然不是拿破仑的实体，但是观众在欣赏画作的时候，却能直观地感受到拿破仑的人物形象，包括他的长相、身高、神态和气质。

再现属性的本质是相似性。A之所以可以再现B，是因为A和B长得非常像。也就是说，绘画之所以能再现现实，是因为它可以逼真地反映现实。此外，他还强调，由于相似的关键是具有约略性的或者语境依赖性的。对那些完全无视于再现的惯例或实践的人们来说，是难以看到某一幅绘画所要明示的东西之间的相似之处的。简单来说，约略性可以理解为省略的。也就是说，人们看到A就想起了B，认为A和B相似，是因为A是对B的省略。举个例子来说明一下，著名画家齐白石先生特别擅长画虾。现藏于上海博物馆的《齐白石虾图》以水墨的浓淡和线条的设计，生动形象地表现了虾的外形与动态。观众们在欣赏这一幅画的时候，感觉宣纸上的虾似乎正在水中游动，栩栩如生。但是，齐白石画

中的水墨虾之所以和现实世界的虾具有相似性，能够再现真实的虾，是因为他在创作绘画的过程中抓住了虾的特点。也就是说，齐白石画中的虾并不是对现实中虾的克隆，他省略了真实的虾的很多细节。这就体现了沃尔海姆所说的约略性。齐白石在创作过程中的约略性让他的画作能够更为逼真地再现现实。

语境依赖性指的是 A 并不是在所有的情况下都可以再现 B，只有在某些特殊语境之下，我们才会在看到 A 的时候想起 B。比如，当代画家罗中立先生曾于 1980 年创作出著名的油画作品《父亲》。画中的父亲是一个面庞黝黑、饱经风霜的农村老人形象。虽然这幅画的题目就叫《父亲》，但并不是每一个观众在欣赏它的时候都能联想到自己的父亲。因为并不是所有的观众都具有农村生活的经验，并不是所有观众的父亲都是贫苦农民。对于那些家境富裕、衣食无忧的观众来说，他们看到油画里那个农村老人形象，很难联想到"父亲"这个词。对这部分观众而言，罗中立先生的油画《父亲》无法指向他们脑海中那个"父亲"的概念，因此也就不具备再现属性。这就是沃尔海姆所说的语境依赖性。

09

《艺术即经验》：
让供奉在橱窗中的艺术融入生活之中

二十世纪最伟大的教育改革者之一
——约翰·杜威

约翰·杜威（John Dewey，1859—1952）是美国著名哲学家、教育家、心理学家，实用主义的集大成者，也是机能主义心理学和现代教育学的创始人之一。他的著作很多，涉及科学、艺术、哲学、宗教伦理、政治、教育、社会学、历史学和经济学诸方面，使实用主义成为美国特有的文化现象。约翰·杜威在学术生涯中，曾先后于美国密歇根大学、芝加哥大学、哥伦比亚大学长期任教，并在哥伦比亚大学退休。杜威一生推崇民主制度，强调科学和民主的互补性，民主思想是他众多著作的主题。

约翰·杜威被视为20世纪最伟大的教育改革者之一，作为20世纪上半叶美国最著名的学者之一，2006年12月，被美国知名杂志《大西洋月刊》评为"影响美国的100位人物"第40名。

《艺术即经验》是杜威在美学领域中的代表作品，于1934年首次出版，2005年由商务印书馆出版首个中译本。

一、为什么要写这本书

20 世纪 30 年代，随着分析哲学在欧美地区的流行，分析美学也开始崭露头角。所谓分析哲学，指的是一种以语言分析为哲学分析方法的现代西方哲学流派，他们主张用尽可能客观的方法对哲学语言进行逻辑分析，并阐明哲学语言的具体意义。而作为一种脱胎自分析哲学的美学思想，分析美学自然也继承了分析哲学的分析方法，并且开始通过语言分析的方式来解析和厘清美学的概念。

随着时间的推移，分析美学的思想理论日趋成熟，尤其到了 20 世纪中期，以纳尔逊·古德曼、理查德·沃尔海姆为代表的美学家，相继构建起了较为完善的艺术语言体系，从而为当时的艺术作品评价提供了一套相对完备的方案，使分析美学从"解构"的时期过渡到了"构建"的时期。到了 20 世纪中后期，分析美学凭借着自身严密的逻辑，成功地统治了西方美学界，成为当时最为主流的美学理论。

到了 20 世纪后期，分析美学在国际美学界的统治地位却开始动摇了。许多学者开始思考，在分析美学的视角中，我们有时似乎很难得到真正的审美经验，就好像一幅画摆在我们面前，无论我们用怎样的语言去描述分析这幅画作，它的本质都是不会变的，我们最后得到的，很有可能就只是一堆添油加醋的"谎言"。在这样的趋势下，许多学者开始对分析美学进行反思和解构，并且以各种"走出分析美学"的理论思路，来对分析美学的统治地位发起了挑战。《艺术即经验》的作者杜威就是挑战者之一。

事实上，杜威在 1934 年就已经出版了《艺术即经验》一书，只不过这本书在当时并没有引起太大的反响。美国学者理查德·舒斯特曼曾对杜威在 20 世纪初的遇冷做出过分析，他认为脱胎于分析哲学的分析美学在逻辑论述上存在着天然优势，这就导致分析美学无论是在观点阐述中还是在课堂传授中，都能凭借自身易于阐明的优势受到人们的欢迎。而杜威美学理论的出发点并不在语言层面，这就导致它会在传播层面与分析美学存在差距。

直到 20 世纪后期，人们开始对分析美学进行反思时，杜威的美学观点才再次引起人们的关注，而他的美学代表作《艺术即经验》自然就成为关注的焦点。在当时，许多知名的美学家都将杜威的《艺术即经验》视为 20 世纪最重要的美学著作之一，舒斯特曼甚至认为，在西方美学界，没有一本著作能在涉及范围的广泛度、观点论述的细致度等方面与《艺术即经验》相比。

二、理论基础：杜威的经验理论

在传统的经验论中，经验指的是一种感官知觉，是我们对事物产生的一种主观感受。当我们拥有一种经验时，也就意味着我们通过自身的感官感受到了某一个对象。比如，当人们看到一个苹果的时候，心中就对这个苹果产生了一个印象。从这个角度来说，经验其实只是表象性的，它并不能反映我们与世界的直接联系，而只能充当一个"中介"的角色，让事物在我们的精神世界里留下痕迹。这样的经验概念存在一个问题，那就是它很有可能是靠不住的。还以刚刚的苹果为例，凭借经验认为这个苹果一定是甜的，但当吃过一口后却发现，其实这个苹果还没成熟，味道又酸又涩，一点都不好吃。由此就产生了一个悖论，因为经验靠不住，所以我们不能通

过经验来证实那些现实中的事物，但这些事物却又能够在我们思维世界中产生经验。也就是说，"物质世界"与"精神世界"产生了冲突，经验在其中似乎可有可无，这样的经验似乎并没有存在的价值。

杜威认为经验是同时进行的行为和经历的统一体，它并不是一种孤立的感觉，而是一种人与环境相互作用的方式和结果。这种经验概念，被杜威称为"一个经验"。举例来说，依旧是呈现一个苹果，但面对它时并不是随意地揣摩，而是把苹果拿起来咬了一口。这次与上次的区别在于，经验并不是表现为许多各自为政的感官意识，而是表现为一系列连续的行动。通过"看""闻""尝"等一系列实践，最终在吃苹果这个单一的行动中，得到了视觉、嗅觉、味觉等许多相互协调的经验。

杜威的经验理论，从某种程度上受到了达尔文进化论的影响。在达尔文看来，事物的基本特征是由过程构成的，而过程则体现为生命体与其生存环境之间相互作用的活动，这其中身为认识主体的我们不是旁观者，而是参与者。在达尔文的影响下，杜威也将生命体的概念引入了他的经验理论。他认为，自然界中的动物拥有与生俱来的行动本能，它们会时刻保持着锐利的目光、灵敏的嗅觉以及警惕的听觉，这就是一种与周围环境相互作用的体现。而人类本来与动物一样，具有这些本能，但我们却在追求一些所谓高级事物的过程中，逐渐将这种本能忽略了。从动物的身上，人们应该学会利用环境所赋予的本能，与环境进行更深入的交流，从而在人与环境的冲突和协作中获取经验。

三、核心内容：作为经验的艺术

杜威的艺术理论在《艺术即经验》中主要概括为以下几点。

（一）艺术的本质

提到艺术，人们首先想到的常常会是存放在博物馆或画廊中的艺术品，它们大多是以建筑、绘画、书籍、雕塑等形式存在的。然而杜威却认为，这样的艺术理解其实是片面的。

在杜威看来，艺术并不是某种凌驾于日常经验之上的事物，真正的艺术都是源于日常生活的，所有包含审美因素和条件的日常经验，都有可能发展成为艺术。就拿博物馆中的艺术品来说，很多精美的瓷器在生产之初，只是作为锅碗瓢盆等生活用品而存在的，这些瓷器经过花纹、工艺等审美因素的加持，便在百年后的现在成为艺术品；又如戏剧和音乐，在古时候也常常是祭祀、战争、播种和收获等仪式的组成部分，同样也是古人日常生活的一部分。

这本书的主题"艺术即经验"，就是在这样的理论基础上提出的。杜威所说的"艺术即经验"，指的并不是艺术等同于经验，而是说艺术是从日常经验中发展而来的。在这个基础上，杜威又对艺术和经验的关系做了进一步的说明。在他看来，艺术在本质上其实是一个形容词，与其说"艺术"，不如说"艺术的"其实更为适合。杜威之所以这么说，是因为我们如果把艺术当作名词去理解，就很容易陷入常规的艺术理解之中，就像前面我们所说的"艺术就是博物馆中的艺术品"这种观念一样。而如果我们更多地从形容词的角度去讨论艺术，那么我们就会将艺术理解为一种完美的经验所具有的性质，比如我们在说唱歌、跳舞、运动等活动是艺术时，其实就是在说这些运动是"艺术的"。

尽管杜威在阐述理论的时候，常常会用"博物馆中的艺术品"来做反例，但这并不意味着他忽略了那些世代积累下来的艺术品。

相反，杜威强调的是只有将这些艺术品融入经验之中，才能使它们发挥出真正的艺术价值。所以，在杜威的艺术理论中，经验除了包括那些由日常生活中的一般经验发展后而获得的审美经验以外，同时也包括以艺术品为核心的审美经验。

（二）艺术的原则

如果说艺术是从日常经验中发展而来的，并且所有包含审美因素和条件的日常经验，都有可能发展成为艺术，那么为什么在日常生活中，日常经验没能显现出艺术特征的情况会这么普遍呢？为了解决这一问题，杜威在经验哲学理论的基础上，对在艺术的发展过程中所涉及的一些重要原则进行了分析和论述。

1. 冲动的表现化

冲动指的是一种有机体积极向前和向外的运动，相对的则是有机体面对特殊刺激的消极反应。简单来说，冲动就是积极主动地去做某些事情，而消极反应则是在遇到特殊情况后，不得不做出的反应。在这基础上，杜威又解释了冲动对艺术的影响。杜威认为，当有机体在积极地与环境相互作用时，其冲动的发展会遇到障碍，而为了突破这些障碍，有机体便会开始有意识地寻找手段，从而将受本能和习惯支配的冲动行为，转化成有目的、有计划且有意义的表现行为。而这一从冲动行为转变成表现行为的过程，正是艺术行为开始产生的标志。

杜威还顺便表达了他对"艺术的本质是临摹还是表现"这一问题的看法。杜威认为，艺术是一种表现行为，因为这种行为是一种主动进行的，且有目的、有方法、有意义的行为，这正是表现行为的特点。比如，当一个孩子通过主动哭泣来吸引母亲的注

意时，他的行为才算是一种表现行为；相反，如果孩子在外界干预下哭泣，那么就不能算作表现行为了。也就是说，只有我们知道自己的行为可能会带来怎样的结果，同时我们所做的事情也具有一定的意义时，我们的行为才算是真正的表现行为。

2. 情感的客观化

在表现行为的发展过程中，有机体会对经验中的各种因素进行选择和组织，其中起决定性作用的就是情感。杜威认为，喜悦、悲伤等情感并不是在人们身体内部完成的，而是当人们与某种客观事物联系在一起时，由具体的、独特的情境所激发出来的。由此杜威得出结论，情感和客观环境不是彼此外在的关系，而是在相互作用的过程中，逐渐实现"情感的客观化"，这同样也是艺术发展的重要标志。

对于情感对艺术发展产生作用的具体过程，杜威描述如下：

在客观材料的发展过程中，情感就像黏合剂或磁铁那样选择、组织着客观材料，它将所选上的材料都染上了自己的色彩，为现实中可能截然不同的材料赋予了质的统一，从而使艺术这一表现行为的发展变得有序起来。

情感在作用于客观材料的同时，也会受到客观材料的反作用，一开始相对粗糙的自然情感在与材料的作用过程中，也会渐渐变得完善和清晰。在杜威看来，艺术中的审美情感，就是在这样的过程中发展而来的。当然，单纯的情感发泄是无法产生美和艺术的，比如一个发怒的人通过打砸的方式直接将怒气发泄了出来，这样具有消极影响的情感当然是不美观的，但如果这个人将愤怒的情感转移到收拾房间等行为中，那么他的情感也就得到了整理，这样客观化的情感才是具有审美价值的。

3. 形式的过程化

在传统的艺术理论中，形式被视作一种静止的空间关系，它是能够被我们直观感受到的，比如绘画、雕塑、书法等。古希腊思想家亚里士多德认为，任何事物都包含形式和质料（构成存在物的不变载体，比如铜像的质料就是铜）两种因素，其中形式是先于质料而存在的；也就是说，只有先有了雕像的概念，人们才会使用铜这种质料制作铜像。

杜威认为，形式是在经验推向圆满的过程中逐渐形成的，它不是一个外在的独立个体，而是一个经验获得完美发展时所呈现出的抽象名称。在他看来，艺术作品不是通过将实体性的形式外在地附加在质料上创作出来的，而是通过质料的形式化完成的。举例来说，假设有这样一个房间，里面的桌椅、沙发、橱柜等家具都没有拆封，只是随意地靠墙摆在一起，这时房间的形式和质料都已经具备了，却并不能说它是富有美感的。但假如房间中的家具都摆放在恰当的位置，那么这些家具就组成了一个和谐的整体，在这个形式化的过程中，这个房间就成为一件艺术品。

因此，杜威得出结论，艺术创作的关键不在于质料，而在于个性化的形式化过程。尽管艺术作品的材料都来自日常生活，但因为艺术家以一种独特的方式吸收、组织了材料，并且社会大众在欣赏艺术作品时，也同样以个性化的方式对艺术作品进行了解读，所以一般材料就变成了独一无二的艺术品。

（三）艺术的价值

为了说明艺术的价值，杜威对艺术和科学这两种概念进行了比较。杜威认为，科学的价值在于外在的指示和参照作用，其往往是通过抽象的符号来向人们进行"陈述"的，拿生活中的例子

来说，用一个箭头来为人们指示方向，或者用一张地图来向人们说明各个区域的相对位置；而艺术的价值则是对自身的直接呈现，并且其往往是通过具体的形象来呈现的，比如一座建筑或者一个花园。

杜威认为，科学和艺术在经验的发展中发挥着不同的作用，其中科学是指向并导致了一个经验，而艺术则是构成了一个经验。如果用一座城市来举例，那么科学就是一个旅行者按照地图的指示来到了这座城市，而艺术则是旅行者对这座城市的切身感受。

基于科学和艺术的不同作用，杜威认为科学的概念是一般化的，所以科学能够广泛地、重复地被运用于生活中；而艺术的概念却是个性化的、不可重复的，所以艺术品往往非常珍贵。

尽管如此，杜威却不认为艺术的意义是狭隘的和缺乏普遍性的。在他看来，艺术的意义虽然在于"表现"个性化的经验，但这并不会折损艺术的普遍性意义，甚至这种个性化的表现，本身就具有普遍性意义。这是因为在艺术个性化的经验深处，有着共同的、一般的因素，而这些共同的、一般的因素能够通过艺术的交流被人们所共享，艺术的普遍价值就在艺术的交流中获得了实现。

交流使原本独特的、孤立的艺术变得普遍起来，众多独特的个体在保留着其独特性的同时，也因为交流联结成了一个共同的整体。杜威认为，在人与人之间的众多联系方式里，艺术是现存的、最普遍且最自由的交流方式，在艺术交流的过程中，人们对艺术的意义进行共享，而这种共享和联结甚至可以跨越地区、跨越国家、跨越时代。比如，我们在听到外国歌曲的时候，虽然不知道歌词是什么意思，但我们依然能够从旋律中感受到歌曲想要表达的情感，这就是艺术在交流的过程中表现出普遍价值的体现。

10

《艺术与错觉》：
视觉艺术从业者必读之书

英国著名的艺术史家和艺术理论家
——恩斯特·贡布里希

恩斯特·贡布里希（Sir. Ernst Gombrich，1909—2001）是英国著名的艺术史学家和艺术理论家，他的研究领域十分广泛，包括音乐、绘画、雕塑和电影等多个艺术学门类，被誉为"20世纪最具影响力的学者和思想家之一"。贡布里希出生于1909年的奥地利，在维也纳大学获得博士学位。"二战"爆发后，他又移居英国并在伦敦大学任教，同时担任众多学术机构的院士与理事。贡布里希笔耕不辍，一生都致力于艺术学的学习与研究，发表了众多具有影响力的学术著作。这些著作包括《艺术的故事》《艺术与错觉》《木马沉思录》《象征的图像》《图像与眼睛》等。

《艺术与错觉》是贡布里希极负盛名的代表作，于1960年由美国的普林斯顿大学首次出版。在《艺术与错觉》一书中，贡布里希详细地论述了视觉艺术，尤其是绘画的美学技巧与艺术特征，被誉为他毕生艺术理论之精华的集中体现。

一、为什么要写这本书

贡布里希出生在欧洲名城维也纳的一个书香世家，他的父亲是一位声望显赫、能言善辩的律师，他的母亲则是一位德艺双馨的钢琴家。父亲的律师工作为贡布里希提供了富裕的家境和衣食无忧的生活，母亲在钢琴表演上的成就则在无形之中培养了贡布里希对艺术的兴趣和热爱。贡布里希从小就在父母的鼓励下学习艺术，无论是绘画还是音乐，都有所涉猎。

贡布里希小时候尤其喜欢音乐，他所生活的维也纳被誉为"世界音乐之都"，曾经诞生过包括小约翰·施特劳斯、海顿、莫扎特、舒伯特、雨果·沃尔夫等人在内的诸多音乐家。耳濡目染之下，贡布里希将音乐当成了自己最大的兴趣爱好。他对于音乐怀揣敬仰之心，在某种程度上，他甚至将音乐当成了一种人生的信仰与精神寄托。贡布里希曾表示：对于绝大多数维也纳人来说，音乐无疑是最重要的，演奏古典乐曲在精神上和信仰上都近乎宗教仪式。

贡布里希长大后，以优异的成绩考入了奥地利的名牌学府维也纳大学，大学期间，他师从朱利叶斯·冯·施洛瑟教授。施洛瑟出生于 1866 年，是 20 世纪欧洲数一数二的艺术史研究专家，贡布里希称赞他是"艺术史上最杰出的人物之一"。施洛瑟认为艺术家应该保持自己思想的独立性，不要总想着去依附某个机构或组织。施洛瑟认为优秀的艺术家应该是不合时宜的，艺术家的

独立性和艺术的独创性紧密相连。施洛瑟毕生都用德语写作，他对于学术的严谨态度、对于艺术史的毕生追求，深刻地影响了贡布里希。

贡布里希的思想还受到了他的好朋友卡尔·波普尔的影响。卡尔·波普尔也是一位出生在奥地利的犹太人，被称为20世纪最伟大的哲学家之一。波普尔哲学理论，属于典型的批判理性主义。批判理性主义是一种主张证伪的科学哲学思潮。例如，科学家在探索太空的时候，发现了一颗有智慧生命的地外行星。在这个地外行星上面，科学家通过检测和侦查手段，发现了很多外星人部落。这些外星人都长着绿色皮肤和大大的眼睛。所以科学家们得出了这个星球上的所有外星人都是绿色皮肤这一结论。然而，检测之外，只要有一个其他颜色皮肤的外星人存在，即可证明前面的理论错误。宇宙这么广袤无垠，谁又能无穷无止地检测外星人呢？谁又能保证一个陌生世界的智慧生物，一定都是绿色皮肤呢？这一"可错性"原则所推演出的真伪不对称性，是波普尔哲学思想的核心。波普尔是贡布里希多年的好朋友，他的哲学，影响了贡布里希对艺术与错觉（尤其是绘画艺术）的思考与思辨。在《艺术与错觉》一书中，贡布里希在分析作品的时候，经常会阐释图像中的符号和象征不是什么，而不是去论证它们是什么。

二、分析对象：绘画是错觉的艺术

贡布里希认为，西方世界的绘画艺术，尤其是自然主义绘画，本质上是一种错觉的艺术。在贡布里希的绘画理论中，线条、图形与色彩都是图像的修辞手段。色彩的叠加、对比和渲染，操控绘画世界里的明暗关系与空间效果，造成了光线与阴影的错觉。

光线和阴影的相伴相生，让静止的绘画栩栩如生。一幅画越是逼真，它就越接近错觉。

透视法则是创作错觉的重要技巧与关键。无论是意大利的达·芬奇，还是荷兰的维米尔，这些文艺复兴时代的欧洲画家，都致力于用色彩和线条去创造出某个虚幻又真实的世界。画家们在作品中力求模仿和再现真实，从而让观赏者有身临其境之感，用审美的方式去体验自然的精彩与人性的丰富。要做到这一点，这些欧洲的画家们就必须要像最严谨的科学家那样，去探索光影的变化和视觉的真实，甚至还要学习人体解剖学、动物学、植物学等其他学科的知识。在这些门类繁多的知识点和技能点中，贡布里希在《艺术与错觉》中认为透视法是最重要，且是所有西方画家必须掌握的一个，因为它是在二维的平面中创造出三维错觉的秘诀与关键。

所谓透视法，就是指导我们在二维平面的材质中表现出三维的立体感和空间感的技能与方法。绘画中的透视法可以分为以下两种。

第一种是焦点透视，或称为线性透视。焦点透视的特点是画面中所有角度的线条都向画面的中央聚拢，最后在画面中心形成一个消失点，这个消失点有时候也被叫作灭点。从绘画技巧上来看，焦点透视的特征是画面上的物体呈现出视觉的"近大远小"，从而形成一种纵深的立体感，给观看者带来一种错觉，好像人能走进画中。现存于西班牙马德里普拉多美术馆的油画《五月三日的枪杀》，是西班牙画家弗兰西斯科·戈雅的代表作。在这幅世界闻名的画作中，戈雅将士兵们的冲锋枪化为画面中的线条。一排身穿戎装的士兵列阵出现在画面的右边，他们高举银光闪闪的长枪，坚硬锐利的线条直指画面中心那位身穿白色睡衣、神情惊

恐的受害者。戈雅通过焦点透视的方法，引导着观赏者的视线，使得观赏者的注意力都集中到了白衣受害者的身上，从而淋漓尽致地展现了战争的残酷和战争对于人性的迫害。

第二种是色彩透视，或称为空气透视。如果说焦点透视是利用画面中的线条来营造立体的空间感，那么色彩透视则是运用光影和色彩的组合叠印来形成立体的空间感。西方美术史上，运用色彩透视的方法进行创作的画家有很多，19世纪法国著名画家卡米耶·柯罗就是其中翘楚。柯罗于1864年画的代表作之一《孟特芳丹的回忆》现藏于法国巴黎卢浮宫。在这幅油画中，柯罗使用了墨黑、靛蓝、深灰等大量的冷色调来描摹森林、湖泊和草地。但是在画面左侧的三分之一处，他使用了粉红色来表现少女的长裙。在成片成团的冷色调中，唯一的一抹艳丽吸引着观赏者的目光，这也无形中更加对比和反衬出少女的明媚与婀娜。

不管是焦点透视，还是色彩透视，西方绘画在千百年的发展历程中，都尤其注重于二维的平面中创造出三维的错觉。线条与色彩所产生的立体感与空间感，给观赏者营造出了一种符合人类审美心理、类似客观真实的视觉幻象。

三、核心概念：图式与矫正

图式指的是构成图像的基本结构和样式。就好比金字塔是由一块又一块砖石垒砌而成的，画家笔下的作品也是由一个又一个结构和样式组合而成的。图式，其实就是一整套简化版的绘画符号，通过它，画家们可以将脑海中的艺术理念转换成可知可感的图像与景观。比如，在卡通画或者动漫作品中，画家们在画卡通狗的时候，会用大圆圈表示小狗的脑袋，小圆圈表示小狗的

眼睛和鼻子，椭圆形表示小狗的身子，四条线表示小狗的腿等。这里的大圆圈、小圆圈、椭圆形和四条线就是贡布里希所说的"图式"。

贡布里希认为，图式是画家进行艺术创作的起点。图式虽然简单，是绘画技巧与艺术中最基础的手法，但是万丈高楼平地起，再高超伟大的绘画作品都离不开最基础的图式。一位经过系统美术学训练的绘画者，可以掌握大量图式。依照这些既定的图式，他可以在纸上或者其他平面材料上迅速地画出一个人、一条鱼或一城山水，这些图式可以成为他再现视觉记忆的支点。

学过中国画的朋友想必都知道，不管是花鸟画，还是山水画，都有着固定的"套路"。比如说竹叶的画法，我们有撇叶法、个字法、介字法、分字法和双勾法五种套路。这五种竹叶的基本画法或者说套路，就是贡布里希口中笔下的图式。掌握了这些图式，人们就能随手画出中国画里的竹叶。但是，要想成为一名优秀的画家，单单掌握图式的画法还不够。因为千篇一律的图式，无法体现作品的艺术独创性。

所谓矫正，指的是画家在图式组合的基础上，进行的带有个人色彩的艺术化改编。如果图式是绘画艺术的基础技能，那么矫正则是绘画艺术的提升与进阶路径。图式，保证了绘画作品艺术风格的一致性，使得绘画有规可循。当一个画家用个字法或者介字法在纸上画出图像的时候，有素质的观赏者一眼就能判断画家所画之物是竹叶。也就是说，图式告诉了绘画者和观赏者，某个东西或者事件，在二维的平面中是应该如何表现的。

只有图式的绘画作品，千人一面，很难被称为真正的艺术品。贡布里希认为图式之后还有更重要的功夫，那就是矫正。矫正，是让一件作品区别于另一件作品的关键，体现的是艺术家的奇思

妙想，能够赋予作品以灵魂。矫正，是艺术品区别于流水线上的工业产品的关键。贡布里希在《艺术与错觉》中批评了机器复制的、带有观赏性的工业商品，包括宣传画和海报等。贡布里希指出，以往的任何时代也不像我们现在这样，视觉物象的价值竟然如此低廉。海报、广告画、漫画和杂志插图，把我们团团围住，纷至沓来。通过电视屏幕与电影，通过邮票与食品包装，现实世界的种种面貌被再现在我们眼前。贡布里希认为，这些商品虽然赏心悦目，具备观赏性和观赏价值，但是没有灵魂。因为它们没有经过艺术家的人工矫正。

希腊人曾说知识始于惊奇。如果人类不再惊奇，那么人类的知识也许就有停止进展的危险。贡布里希虽然认可了机器复制时代图像再现技术的成功，但在另一个层面上，他也批判图像再现技术由于只有图式的组合而缺乏矫正所产生的庸俗感。

贡布里希在《艺术与错觉》中进一步指出，视觉艺术的一个重要的价值，在于它可以恢复人类的惊奇感，使得人们再次为人类竟能用形、线、影、色呈现那些被我们称为"图画"的视觉现象的神秘幻想而感到惊奇。在此基础上，贡布里希创造性地提出了"图式加矫正"的公式，他用这个公式来指代视觉艺术创作的完整过程。

如果说图式代表的是艺术的理性精神，那么矫正代表的就是艺术的感性精神。只有当理性和感性这两者相结合，艺术家才能创作出真正具备独创性又能引起共鸣的艺术作品。

四、创新论点：观赏者也是艺术的创作者

在《艺术与错觉》这本书中，作者贡布里希提出了一个创新

论点，那就是："一件艺术品是艺术家和观赏者的共同作品。"

艺术的欣赏与解读，其实是观赏者和艺术家进行精神交流的过程。一件艺术品，如果缺少了观赏者的在场，那么它是不完整的。卢浮宫和大英博物馆里的油画，需要"观光客的凝视"。因为缺少观赏者，艺术品的审美价值就无法传播。这一点，在戏剧、曲艺、舞蹈和音乐这种表演性艺术的领域中，更为明显。比如说，一台京剧演出如果没有观众，演员在台上怎么还有心情表演呢？即使是同样的一出剧目和同样的演出班底，座无虚席的剧场和门可罗雀的剧场，肯定呈现出两种不同的演出效果。

观众对于艺术品的欣赏不仅是目光的注视和记忆的存储，还是一种积极的、发挥主观能动性的再创造。艺术作品的生命力不在于外表的真实，而在于符合观赏者的心理要求和心理期待。观赏者在博物馆欣赏一幅油画时，需要发挥自己的想象力对艺术品进行创造性解读，通过释放作品中蕴含的潜能为自身服务。观赏者在大剧院观看音乐会的时候，也需要调动自身的情感经验从而产生审美的心理投射。从这个角度来说，观赏者在欣赏艺术品的同时，也是在解读自己，通过对伟大艺术的解读，进一步认识自己、改造自己。

贡布里希认为艺术品的观赏者不是被动的接受者，而是艺术的再创作者。在美术馆欣赏画作的时候，眼里所看到的，不仅是线条的叠加与色彩的组合，还有自己的情感与经验。正所谓"一千个观众心中有一千个哈姆雷特"。文艺复兴时代的人所观看的《哈姆雷特》和现代人所观看的《哈姆雷特》是不一样的。一个美国人眼中的《蒙娜丽莎》和一个日本人眼中的《蒙娜丽莎》肯定也是不一样的。不一样的产生，是由于观赏者所处的时代立场和文化背景不一样。贡布里希认为，每一个观赏者在欣赏艺术作品的

时候，都会带着某种理解和感触去解读。

当带着"某种理解和感触"去观赏一件艺术作品时，在心理上其实就会难以避免地带上一些预测和期待，而这个寻找期待、验证预测的过程，就是心理投射的过程。贡布里希认为心理投射在艺术的欣赏过程中具体分为两个类别。

第一种心理投射是现实性投射。人们会把眼前所看到的艺术作品同自己之前在现实生活中看到的其他物象相联系。比如说，西班牙画家毕加索的代表作《格尔尼卡》采用了象征性的手法和几何图形的拼贴组合，整幅画只有黑、白、灰三种色彩。一眼看过去，看不出具体的人物形象和自然景观。正如贡布里希在《艺术与错觉》一书中所表示的那样：艺术作品不是镜子，然而它们和镜子一样，都有那种令人捉摸不定、难以言传的变形魔术。所谓难以言传的变形魔术，就是观赏者用联想的方式去理解作品的意蕴。《格尔尼卡》这幅画作让我们在看到那些抽象的几何图形的时候，能"自行脑补"，然后联想到现实世界里看过的公牛、愤怒的女人、顶灯和门窗等，进而联想到横尸遍野的战场和战争的残酷。

第二种心理投射是情感转移。艺术家在创作过程中，会赋予艺术形象强烈的个人情感，而观赏者要做的，就是发现艺术品背后的这份神秘而伟大的情感。艺术品的欣赏也会由于探索视觉物象的情感而日益得到丰富完善。视觉艺术中所蕴含的物象有寓意和象征的功能，它们以模仿与再现真实的方式指称着"不可见的观念世界"。举个例子，德国表现主义运动的关键人物之一、著名画家弗朗兹·马克于 1914 年创作了一幅名叫《格斗形式》的油画，现藏于德国慕尼黑国立现代美术馆。这幅画以浓墨重彩的红色与黑色进行渲染，试图将未来主义与表现主义结合在一起，

显得杂乱无章又模棱两可。红色指代的是战争中守护者与正义的力量,黑色隐喻的是战争中侵略方与邪恶的力量,红色又让我们联想到鲜血与革命,黑色让我们联想到夜晚与死亡。这幅画用色彩和线条去探索着那个"不可见的观念世界",试图从中挖掘出反战意识的文化内涵。虽然看不出画中之物的具体面貌,但能够从激烈的色彩对比中感受到弗朗兹·马克内心深处对于战争的厌恶。

11

《艺术与视知觉》：
如何"用眼睛看艺术作品"

格式塔心理学美学的代表人物
——鲁道夫·阿恩海姆

 《艺术与视知觉》的作者鲁道夫·阿恩海姆（德语 Rudolf Arnheim，1904—2007）是格式塔心理学美学的代表人物。1943—1968 年，阿恩海姆任教于莎拉·劳伦斯学院，1968 年后任哈佛大学艺术心理学教授，1974 年退休后又任密歇根大学艺术史系访问教授，1976 年获"全美艺术教育协会突出贡献奖"。他的研究重点是人的视知觉，以及这种视知觉与艺术的关系。他1954 年的《艺术与视知觉》及 1969 年的《视觉思维》都体现了这一研究方向。他批判了传统理论中关于"视知觉只能接收到外在的信息，大脑才是处理信息、认识事物的区域"的思潮，重新阐释了视知觉在认识事物中的作用，提出视知觉本身具有问题的处理能力。阿恩海姆也弥合了古希腊以来在知觉和思维之间划出的裂隙，为现代西方美学的发展做出了突出的贡献。中国改革开放后，20世纪 80 年代学习美学的思潮重新兴起，阿恩海姆因其在现代西方美学史上的重要地位而引起中国学者的极大兴趣。

一、为什么要写这本书

《艺术与视知觉》概括性地讲述了阿恩海姆提出的用视知觉分析艺术的方法。全文共分 10 章，主题分别为平衡、形状、形式、发展、空间、光线、色彩、运动、张力和表现。在这 10 章的内容里，阿恩海姆阐述了视知觉相关的理论，列举了相关实验的结果对视知觉的作用进行证明，并针对具体绘画、建筑等案例进行分析，详细地解读了每一章的主题，能够让读者了解视知觉在欣赏艺术中的应用，同时也为美学、心理学、艺术教育等学科提供了新的研究思路。

阿恩海姆书写《艺术与视知觉》这本书的初心，就是找到一种"人们认为是'艺术'的东西"的分析方法。

在 20 世纪 50 年代，与艺术研究日渐增多这一趋势相反的是，人们对于艺术作品理解力的下降。大量的书籍、文章、学术演讲、报告会和发言等都试图帮助人们弄清楚什么是艺术、什么不是艺术。人们学习了很多理论，懂得如何通过作者的创作意图、作品的绘画年代等许多资料去分析一幅作品，但到头来只沦为单纯的情报收集，而不是真正地欣赏艺术。

阿恩海姆指出，出现这个问题的原因，是人天生具有的通过眼睛来理解艺术的能力沉睡了。

人们忽视了通过感觉到的经验去理解事物的天赋，这是传统的心理学和哲学对人造成的影响。在传统心理学中，"知觉"和"思维"存在着明确的界限：知觉是一种低层次的认知心理现象，

是人们对于客观事物的直接反映；而思维是一种高层次的认知心理现象，它能够对接触到的客观事物进行概括和抽象，是对于客观事物的间接反映。这种分歧也导致了"知觉心理学"和"思维心理学"两个不同的分支学科出现。而在哲学的发展史上，虽然从古希腊时期起，赫拉克利特、柏拉图这样的先哲就在强调知觉和思维之间存在着相互渗透的关系，但总体的西方哲学史上，知觉和思维仍然是不容混淆的两个概念。一般认为，知觉是获取经验知识的感性认识，思维则属于理性认识；知觉直接收集客观世界中各个物体向主体传达的信息，而思维则负责对知觉提供的信息在脑内进行再加工。

知觉和思维长期被分属于两个不同的学术派别，最终导致两者的割裂。阿恩海姆认为，人们的思维脱离了知觉，只是在抽象的世界中运动，而眼睛也正在退化为纯粹度量和辨别的工具，这对于欣赏艺术品这类主要基于视觉向人传达信息的作品来说，是非常不利的。

阿恩海姆撰写《艺术与视知觉》的目的，就是要弥合这种割裂，他希望通过对视觉的效果与能力进行系统的分析，以便指导人们的视觉，并使它的机能得到恢复，最终让视知觉重新成为分析艺术品的方法。

二、核心问题：如何用视知觉分析艺术作品

阿恩海姆强调了"眼睛的观看"对于欣赏艺术作品的重要性，因此，这整本书涉及的艺术作品形式也是绘画、雕塑等侧重视觉表现的艺术，而不是戏剧、音乐、电影这类还会调动到其他感官的艺术品。

《艺术与视知觉》在唤醒人们视知觉的技能后，要面对的核

心问题就是，如何用视知觉分析艺术作品。用视知觉分析艺术作品，意味着要承认视觉不单纯是一种对于客观世界的直接感知，而是能够对客观世界中各种信息进行概括和整合的理性功能，最终逐渐形成"视觉思维"，也就是从观看客观世界中收集信息，通过想象概括信息，最终重新构造整合信息的全过程。

视知觉对艺术作品的分析可分为两部分（以绘画为例）：第一部分为直接的、对于画面元素的分析，即画家为什么要用某种方式组织画面中出现的各个物体、使用不同的颜色等；第二部分则为间接的、对于画面表现力的分析，即观众在看到一幅绘画作品时，为什么能用自己的眼睛"看出"画家想要表达的、隐藏在画面背后的感情。

视知觉对于艺术作品的直接感知，也就是对于作品中各个元素的认知。在视知觉对于艺术作品的直接感知方面，阿恩海姆主要讲述了两点：第一点是"什么样的作品看起来更和谐"；第二点是"什么样的作品看起来更真实"。

什么样的作品看起来和谐？一般来说，"和谐"的作品在构图上是稳定的，不会让人感到一边重一边轻，也不会看起来像是缺了一块。在《艺术与视知觉》中，阿恩海姆主要从平衡和形状两个方面分析一个看起来和谐的艺术作品是如何构成的。

在"平衡"一章中，他提到，画面中的各个部分只要不存在于图像的中心，实际上都存在着一种运动的趋向，并且根据它们和中心的相对位置不同，这种运动的趋势也不一样。比如，一张画如果只有顶部画了内容，下面却是空白一片，就会显得摇摇欲坠。而要实现作品的"平衡"，就需要让这些运动的趋势相互抵消。

在"形状"一章中，阿恩海姆指出，基本的几何形，比如三角形、圆形等，是人通过视觉能抽象出的最简单的形式，也是人们对于世

界的初步认知。这一方面会导致人们对艺术作品中看到的形状进行简化，比如文艺复兴巨匠米开朗基罗的《创造亚当》中，上帝和他身后的一群天使会被看成一个巨大的近似椭圆的形状；另一方面则会导致人对于"不完整"的形状进行补完，比如意大利心理学家盖塔诺·卡尼萨（Gaetano Kanizsa）提出的著名图形"卡尼萨矩形"（Kanizsa Square），白色的画布上放置了四个黑色圆，每个圆缺失四分之一，让这些缺口的直角边相互对齐，在人的眼中看来就会呈现为四个完整的圆和遮挡了它们各自一部分的一个白色矩形。

什么样的作品看起来真实？在二维的画布上描绘三维的物体，直接抽离物体的厚度，本来就是最大的"不真实"，但人们在观看作品时，视知觉却能从中读取出属于三维空间的立体感。阿恩海姆分析的，正是这种真实感的来源。为了将物体画得真实，从古至今，不同时代、不同地区的画家想出了各种办法。

埃及人为了将人物画得真实，选择描绘每个身体部位最有代表性的样子，因此埃及《亡灵书》中的人物会呈现出侧面的脸、正面的身体与侧面的手脚结合的姿势，也就是著名的"正面侧身律"。

欧洲文艺复兴时期，画家们开始使用透视法来创造具有真实感的画面，将画面中各个物体抽象成长方体，这些长方体会呈现近大远小的特点，而且各个长方体的轮廓线延长会聚焦于一点。

19 世纪法国的印象派画家们则使用明度和饱和度不同的色彩来模仿现实中的景象，其中最著名的就是法国画家莫奈的《日出·印象》。

阿恩海姆还讨论了为什么小孩子的绘画只有最基本的几何形而没有透视变形，也就是人在创作艺术作品的过程中，如何一步步发展出具有真实感的描绘方式。阿恩海姆认为，儿童对世界的认知是从普遍的形状开始的，屋顶和圣诞树都是"三角形"，而

这两种三角形之间的区别则是随着儿童对世界的认识加深而逐渐认识到的；同时，就像成年人也经常会用手指比画形状来形容某件事物一样，人的知觉偏爱用事物的轮廓线来再现事物，这也是小孩子下意识选择用轮廓线来绘画的原因，这些都是符合格式塔心理学中人对形状的认知的。

阿恩海姆还提到了视知觉如何感知画面中的光和色。人通过在现实生活中对光线的观察去理解画面中的光。比如，一个灰色的矩形单看时显得昏暗，但当它被放在黑色的背景中时，观看者就能意识到画面中灰色的地方实际上是一个亮面。而不同的色彩则会带给人不同的感受，比如更明亮的、饱和度更高的色彩会更吸引人的眼睛，同时，不同的色彩还和不同的情感相连，譬如红色时常让人感到温暖和热烈，蓝色则感到稳定和冷静。

无论是形状、颜色还是光线，这些都是画面中真实存在的，也就是人们能够直接从画面中看到的，是艺术作品给人的直接感知。

视知觉对于艺术作品的间接感知，也就是画面带给人的那些看不见摸不着的感受。当看到一件艺术作品时，我们不仅会感到它很和谐或是很真实，还能够感受到作品的表现力，也就是画面背后能带给人的感受。比如，我们在看到十字架上伤痕累累的耶稣时会感到痛苦和悲伤；在看到红磨坊中的舞会时则会感到欢乐和热闹；在看到毕加索《格尔尼卡》中漂浮的灰白灵魂时会感到恐惧与冰冷……

如果一幅画能够引起人的感受，这幅画就是具有表现力的作品。阿恩海姆主要从运动和张力两个方面讨论了一幅画为什么能够具有表现力。当一些相互关联的元素或者画面按照特定的顺序排列时，人们就能从中感受到时间的先后次序和画面中元素的运动；而张力是一种"不动之动"，是说当人在看画面上静止的元

素时，从中感到这些元素有向某个方向运动的趋势，也就是画面促使人的视觉向某些方向的聚焦或倾斜。

阿恩海姆认为，人的视知觉实际上是建立在一种"力"上的，视知觉就是在感受客观事物中存在的力的结构和式样，因此，人在用视知觉分析艺术作品时，实际上是在感受艺术作品中隐藏的"力"，运动与张力都是这种力的表现形式。在观看作品的过程中，观看者的经验能够形成"知觉力"，每一个知觉的式样都是一个力的式样，这些力表现为画面中的某种趋向，可以通过形状、色彩、位置、空间、光线等发挥作用，最终使作品具有"表现性"。比如，一张纸上由无数个圆点组成的正方形，不需要测量，人们就可以大概目测出这个正方形的中心在什么地方，在中心点，所有的力都是相互平衡的。而观众看到的圆点根据其和中心点的相对位置不同，会展现出一种不安定性，也就是朝着某个特定方向运动的趋势，这就是观众所感知到的一种心理上的力，即知觉力。

所有以运动或张力展现的知觉力最终都是为了唤起作品的表现力：一个看起来暗藏悲伤的人，他的动作表现出来应当是软弱无力的，张力较小；而一个狂喜的人的动作会较为夸张，在视觉上展现出更大的张力；甚至于没有意识的自然物也能通过结构展现情感，比如垂柳的枝条表现为拖长的曲线，这让它显得柔软，并且更适合表达某些温柔的情绪。

三、研究方法：把研究对象看作一个整体

阿恩海姆的研究方法最特别的点在于：一般的研究方法倾向于将艺术作品中描绘的每个人物看作不同的对象，并分别提取出来进行分析；视知觉对于艺术作品的直接感知不会将作品划分成

部分，而永远是基于整体进行认识的。正如格式塔心理学所指出的，人的视知觉有将看到的东西处理为一个整体的倾向，因此，创作者会按照形成一个整体的趋势去组织构成艺术作品的各个元素，观看者也会按照一个整体来观看构成艺术作品的各个元素。

阿恩海姆更加看重艺术作品中各个元素之间的相互关系，而不是每个个体。每个个体单独拿出来都不能创造出作品的观看效果，只有它们按照作品的形式组织在一起时，才能传达出远超出形式自身的意义，给观众以艺术品的整体观感。

阿恩海姆认为，艺术作品中各个元素的重力是由构图的位置决定的，正如物理学中的杠杆原理展现的，同一个物体，越是远离平衡中心重力就越大。根据这个原则，位于画面中轴线上的元素能够让观众感知到的"知觉力"比位于画面两侧的元素要小，因此，一张出现了很多人物的绘画中，位于中心的人物往往会在姿势、穿着等方面占据整个画面更大的空间。比如在文艺复兴三杰之一拉斐尔的《西斯廷圣母》中，为了不破坏整个构图的平衡，拉斐尔将圣母描绘为站立姿态，而两侧的教皇和圣女都采取了跪坐姿态，从直观上看来，圣母占画面的体积要大于两侧人物，也就是从视知觉上让圣母显得"更重"。

在画面里，位于上方的事物，其重力要比位于构图下方的大一些，这不仅是由于它同中心之间的距离，也是出于人的视觉习惯。人在观察一种事物时，如果它恰好从中间均分开来，人们会认为上半部分看起来比下半部分重一些。这可能是由于人们习惯了对于建筑物的观察，比如塔这样的建筑物，它的底座是宽大的，而随着高度的提升，它变得越发纤细轻巧，这是为了增加建造时建筑的稳定性，主观上也造就了人的一种心理定势，即稳定的东西应当体现为"上小下大"。因此，一般的画面上，下方的元素

一定是多于上方的。最常见的例子就是风景画，无论是中国北宋画家范宽的《溪山行旅图》，还是英国画家约翰·康斯太勃尔的《干草车》，这些作品都一定会画到坚实的大地，而不是只描绘凌空的山石或者半空中的树冠。正是因为"大地"占据了画面下部的位置，才使得整幅风景画显得稳定。

阿恩海姆还认为，一张看起来"平衡"的作品，往往左右并不完全对称，他引用美术史家沃尔夫林的解释，由于大部分人在看一幅画的时候习惯从左向右看，左边是人首先接触到的信息，是人对于一张画的最初印象，能够包括更多的元素，也就是具有更大的承载重力的能力。而现代的生物学研究中，发现大脑的左半球有着更为充分的血液供应，而大脑的左半球负责的是人的右侧视角，这种优势在画面两侧具有相同元素时，会让人们认为画面右边的元素比左边的更重一些，因此，画家往往会将画面左边的元素有意加重。

构成画面的各个要素往往还会组成形状，有些画中出现的几个人物（譬如抱着孩子的母亲）几乎是没有空间上的距离的，就可以看作一个大而稳定的整体；而如果各个人物之间存在距离，那么这些人物往往会形成一种简单的形状来增加画面的稳定性。比如达·芬奇著名作品《最后的晚餐》中耶稣和门徒们因为共同坐在一张长桌后而形成了一条平行于地面的直线；将《西斯廷圣母》中圣母、教皇、圣女和小天使的位置用一条流畅的弧线连接就会形成蛋形等。

上下平衡，左右平衡，画面中物体组成形状等法则，实际上都是各个要素经由构图的组织之后形成的视觉效果，只有各个要素一起在画面上出现，才能表现出画面整体的和谐稳定。在现代艺术中，还有一些作品为了表达对社会的批判，对某些现象的反

思，会专门让画面表现出向一侧倾斜或者将要倒塌的摇摇欲坠感，通过造成观众的不安来引起反思，这些作品是对我们之前提到的各种构图方式反其道而行之。

在构图之外，形状、色彩等画面的要素也在体现画面的整体性上起到了不可或缺的作用。

观众在看一幅画的时候会将画面中的各个元素组合成一个形状，这种由画面元素构成的整体形状也在影响着观众看画时的感受。比如，同样表现天使这个题材，如果作者想要画一个轻盈的天使，那么作者就会将天使画成站立的姿势。天使和阳光、羽毛等一起构成长方形这类瘦长的形状，这种形状有向上向下伸展的趋势，就会有轻盈的上升感。而如果作者想画的天使是忧郁的、稳重的，比如丢勒的《忧郁I》中表现的那样：画面中的天使蹲坐着，衣服的下摆堆积在地上，身边摆放着看起来像是金属质地的多面体，共同构成一个三角形或者梯形这样底部稳定的图形。由此可见，就算是绘画相同的主题，当画面中的元素构成不同的形状时，观众也能从中得到不同的感受。

画面的光和色也一样能够对观众的心理造成无形的引导。比如达·芬奇的《岩间圣母》，从画面背景到主要人物颜色越来越浅，在观众看来就是画面越来越亮，这使得画面主体呈现出一种向中心和深处聚拢的拉力，使得观看者能够不自觉地集中到画面中心上，这是让画面的主体突出的重要因素。

无论是力的平衡，还是形状的作用，抑或是色彩的表现，都体现了艺术作品元素间整体的作用与联系。它们之间是某种对立的关系，但这种对立并不代表着冲突或矛盾，而是产生了一种相互作用。这些元素通过相互作用共同构成了整个艺术作品，这就是格式塔心理学和视知觉理论所共同强调的"整体性"的研究方法。

人类如何用
"符号"表
达情感

12

《人论》：
以人类学哲学视野透视人的本质

现今思想界具有百科全书知识的学者
——恩斯特·卡西尔

《人论》作者恩斯特·卡西尔（Ernst Cassirer，1874—1945）是德国哲学家，被誉为"现今思想界具有百科全书知识的学者"。他出生于布雷斯劳一个犹太家庭，曾在柏林大学学习文学和哲学，1919年任汉堡大学哲学教师。因为他是犹太人，纳粹上台后被迫离开德国，1933—1935年任牛津大学讲师，1935—1941年任瑞典哥德堡大学教授，1941—1943年任美国耶鲁大学教授，后转到纽约市哥伦比亚大学直到去世。《人论》出版于1944年，是卡西尔生平最后一本著作，也是他影响最大、被翻译成外文最多的作品。

《人论》，是人类学哲学（也称文化哲学）的奠基之作，是20世纪人文学术经典之一，被许多高校列为人文社科类学生的必读书目。这本书1944年在美国首次发表，1985年在国内首次出版发行。本书分为上、下两篇，上篇阐述了"人是符号的动物"这一著名论断，下篇则对人类的"符号世界"即"文化世界"进行了全面的考察，内容包括神话与宗教、语言、艺术、历史、科学等方面。

一、为什么要写这本书

人活在世界上的意义是什么？人与世界的关系是什么？人如何理解世界？人如何认识自身？也许每一个人在仰望星空的时候，脑海里都曾经飘过这样的思绪。这些问题归根到底就是"人是什么"的问题，这也正是古希腊哲学家苏格拉底一生致力于探究的问题。

苏格拉底有句名言："认识你自己。"从苏格拉底时代开始，人类好奇的对象开始由周围世界转变为人自身，并将世界的起源和人类的起源两个问题交织在一起。不过苏格拉底却从未贸然去定义"人"的概念，而是企图通过对话和辩证思想的方法去探究，认为真理并不是先天存在的经验，而是辩证思想的产物。苏格拉底的弟子柏拉图坚持了这种理念，他在《理想国》中说："向一个人的灵魂灌输真理就像赋予天生的盲人以视力一样，是不可能的。"人能够审视自我，凭借着提出问题并回答问题（response）的能力，成为有责任的（responsible）道德主体。

因此，卡西尔认为，苏格拉底、柏拉图对"人是什么"这一问题的回答是：人是一种对理性问题能够给出理性答案的生灵；人是不停在寻找自己的生灵。

后来的斯多葛学派（塞浦路斯岛人芝诺于公元前 300 年左右在雅典创立的学派）继承并发展了苏格拉底"自我审视"的观点，认为自审是人的特权和基本职责，认为凡是从外部世界获得的东西都是虚的和空的；人的本质取决于他赋予自己的价值。并且，

判断力是人的核心力量，是真理和道德的共同源泉。斯多葛学派的代表人物马可·奥勒留（罗马皇帝、"兼职"哲学家）说："莫分心，莫渴求，做自己的主人……困扰皆来自我们自身的判断。"斯多葛学派关于人的概念非常宝贵，是古代西方文化中最强大的精神力量之一，因为它让人们感到：人与自然是和谐的；人在道德上是独立于自然的，这种独立性是人的根本美德。斯多葛学派关于人的这种理论与后来兴起的基督教理论截然相反：基督教理论将人的独立性视为原恶和原罪，认为只要人在这个原罪上执迷不悟，就永无救赎之道；人只有在神（超自然力量）的帮助之下，才能回到原先的纯粹本质。这两种互相冲突的观念之争持续了几个世纪，古希腊的哲学观念在基督教理论的打压之下被视为异端邪说。但总体上，斯多葛学派哲学和基督教神学有相同的基本预设：都认为人是宇宙的终极力量；有一种普世天道主宰着人类命运。

17世纪，从数学家帕斯卡、笛卡尔等人开始的现代科学精神出现在了这个"辩论场"中，关于"人是什么"的讨论就提升到了一个更高的层面：科学家们首先打破了将人类世界和自然世界截然分开的观点，认为要理解人类现象，就需要首先研究宇宙秩序。波兰天文学家哥白尼提出了"日心说"，认为人类生活的地球以太阳为中心环绕；人类不过是浩渺宇宙中的渺小微粒。"日心说"让"人是宇宙中心"的主张失去了基础，这个新的世界观让当时的人们深感震惊和恐惧，但人类也由此真正觉醒了。如果说古代人总是以为他生活的小圈子就是世界中心，总爱把他独有的私人生活当作世界标准，那么人类现在必须摒弃这种自命不凡的、井底之蛙的思维和判断方式。哥白尼学说是人类走向自我解放的第一步，人类不再像囚徒一样生活在世界上，人类的智慧开始随着宇宙走向了无限。

到了18世纪，数学家、物理学家、哲学家对"人是什么"

的问题进行了理性解答。如果宇宙并不是神创造的，那么宇宙是什么？人和宇宙之间的关系到底是什么？这个时候的哲学家们认为，数学理性是人与宇宙之间的纽带，是人类得以理解宇宙和道德秩序的关键。启蒙运动时期哲学的代表人物德尼·狄德罗声称："数学在科学界的优越地位已无可争辩了。"并且，数学已经达到了一种高度完美的状态，再没有可以超越的可能了。狄德罗的观点虽然过于偏激（因为19世纪时仍然有高斯等数学家提出新的理论），但他的判断大致是对的：因为从19世纪开始，生物学思想就超越了数学思想，站在了科学的顶端，典型事件就是达尔文出版了《物种起源》，提出了"人是猴子变的吗"这一问题，让人类再一次被吓坏了。达尔文提出的进化论消除了不同有机生命形式之间的武断界限，自然界不存在绝对分类的物种，只有一种连续无中断的生命脉络。直到这时候，人们才开始意识到：我们人类不仅不是宇宙的中心，甚至也不是地球生命的中心，人类不过是一个为了适应自然而不断进化的物种。

人对自我的认识发展到这里，可以说是石破天惊了。这时的哲学家们就难免开始思考更深的问题了：人类的文明（文化）呢？也是像生物世界一样进化的吗？法国哲学家伊波利特·丹纳提出，人创造哲学和诗歌的原理，与春蚕吐丝或蜜蜂筑巢使用的方法是一样的；法国大革命和"昆虫蜕变"的道理也是一样的。虽然这些观点听起来匪夷所思，但由此打开了人类学哲学研究的一扇大门：去发现那个调动了人类思想及意志运行机制的隐秘推动力。也就是说，达尔文的进化论解释了人类作为生物体的来源及发展机制，但人类思想的运作机制却亟待揭秘。

而围绕这个问题，每个思想家都给出了一幅自己所描述的图画。例如，德国哲学家尼采提出"权力意志"说，认为权力意志

决定着世界本源和人的本质；生活在本质上就是尽力争取超级权力，知识、道德、理智等都是求生存、谋权势的工具。奥地利医生弗洛伊德提出了"性本能"说，强调性本能对人类行为的重大甚至决定性的影响；无论是健康的正常人还是精神疾病患者，思想、情感与行为莫不受到性本能的明显作用。德国思想家卡尔·马克思则推崇人类社会的经济本能，认为生产关系决定上层建筑，只有改变人的生产关系，才能实现人的彻底解放。

卡西尔认为，这些哲学家都只是向我们展示了社会事实，他们对这些事实的解释都源于预设的武断假定，因此，每种理论都成了"普罗克拉斯蒂的铁床"（希腊神话典故，强盗在旅馆中设置铁床，根据铁床的长短，将来投宿的旅客强行拉长或者截短，折磨取乐；和中国典故"削足适履"差不多一个意思），是对人类经验事实的断章取义、牵强附会的解释。各家都是自说自话、自证自夸，讨论进入了无中心、无序状态。因此，关于"人是什么"的问题，就不再从哲学的认识论角度来解释，而是交给了人类学家们来进行解答。

二、核心观点：人是符号动物

卡西尔认为，了解人类本性的线索是符号。这是因为，生物在与周围环境接触的时候只有两套系统：感应系统和反馈系统。比如一棵树会感应到周围温度和湿度的变化，从而做出相应的反馈——开花，生物的这种反馈被称为本能。但人类却有第三套系统——符号系统，这个系统可以让人类对周围的刺激产生延迟反馈。比如，人类会根据温度和湿度的变化，调动一套符号系统来思考：春天来了吗？这个符号系统最直接的表现就是"沉思"。

因此，人不仅生活在自然物质宇宙（也就是自然界）之中，还生活在符号宇宙之中。

语言、神话、艺术以及宗教等，都是这个符号宇宙的组成部分，它们织成一张符号网，人类的每一次思想和经验的进步，都在强化这张网。渐渐地，人不是在和事物打交道，而是在不断地和自己打交道。人不是生活在一个铁板事实的世界里，而是活在虚幻的情感、想象和梦幻中。

因此，卡西尔将人定义为"符号动物"，并从以下三个方面展开了论证。

第一，人类进化出了符号生产的能力。

在人类的符号之中，最重要的是语言。当然也有人指出，动物同样有"语言"，比如蜜蜂的嗡嗡声可以传递信息，它是蜜蜂的"语言"。卡西尔认为，人类世界和动物世界之间真正的界标是命题语言和感性语言之间的区别。这里的感性语言可以用"信号"这一概念来界定，动物对信号非常敏感，但信号只是物理存在世界的一部分，信号是"操作符号"，比如蜜蜂飞翔时画着"8"字，指示着采蜜的方向。而人类世界的命题语言是"符号"，是"指谓称号"，它是意义世界的一部分。比如儿童会对生活里的每个人采用不同的叫法去打招呼，比如爸爸、妈妈、叔叔、阿姨等。只有人类具有这种符号想象力。

第二，卡西尔在时间和空间问题上进一步论证了"人是符号动物"这个观点。

在原始人心智里，空间是由视觉、触觉和听觉等感官媒介构成的，是实际活动的场所，比如河流、草原等。但人类运用符号创造了另一种抽象空间——几何空间。几何空间是我们可以共同拥有的、同质的、普适性的空间，是一种符号空间，比如一个三

角形、立方体等。在几何空间里，人类超越了具体的实际生活范围，获得了一种新的宇宙秩序，这是人类心智获得跨越性发展的一个重大步骤，人类从此具有了一种抽象沉思和纯科学的超脱精神。事实上，人类的每一次巨大进步都取决于一种新的思想工具（符号）的发现和使用。比如，古巴比伦人发现了符号代数，使数学与物理学成为可能；比如现代人类发现了二进制，将人类带进了计算机时代。

同样，时间的发展也经历了类似的过程。德国哲学家康德认为，空间是我们的"外经验"形式，而时间是我们的"内经验"形式。可以理解为，时间是人类对世界的内在体验。过去、现在和将来形成了一个体验的整体，现在包含过去又充满未来。因此，人类的记忆就不是简单的往事重现，而是过往的重生，是一种创造性和建设性的过程。能够运用符号对记忆进行组织和加工，正是人类区别于其他有机生物体的地方。同时，向未来而生也是最基本的人性，预见未来、为未来做准备是人类生活的必需要务。这种未来超越了人的经验生活界限，是符号化的未来。由此可以说，人类创造了时间。看一看各种科幻电影，就可以体会到人类对未来的符号化想象了。

第三，"人是符号动物"还体现在人类对"可能性"的想象上。

符号在自然物质世界中没有实际存在，它具有的是"意义"。人类知识本质上是符号知识。最直接的例子就是数学了。比如，当我们运用"负数""虚数""无理数"等概念时，在实际中是不可能有对应"实在"的，因此可以说数学不是关于事物的理论，而是关于符号的理论；数学也不是关于"实在性"的理论，而是关于"可能性"的想象。除了数学，哲学家同样会进行可能性的想象，柏拉图的《理想国》、托马斯·莫尔的《乌托邦》等都在

描绘不存在的美好社会的构想，是从伦理思想的角度探讨了一种可能性。"理想国""乌托邦"都是符号概念，常常用来作为抨击政治和社会秩序现状的有力武器。乌托邦理念为人类社会的可能性开辟了一方天地，让人们不再只是默认当下的实际现状，正是这种符号思维赋予了人类塑造世界的能力。

三、重要论断：创造符号宇宙是人之所以为人的标志

人作为符号的动物，之所以为人，就在于是人类运用符号进行"创造"（work，原文翻译为"劳作"，但笔者认为"创造"更符合本意）。人类的符号创造了世界（也就是人类的文化），决定了人性的"圆周"，神话、宗教、语言、艺术、历史与科学都是这个圆周上的扇形。有关深入理解"人是什么"，可以从以下几个方面出发。

（一）神话、宗教、巫术

人类学家和民族学家经常惊奇地发现，同样的基本神话思想流传在世界各地不同的文化和社会环境中，比如关于"创世纪""洪水泛滥""末日危机""兄妹通婚"等等。这些神话尽管出现在完全不同的文化背景中，但是故事的"模板"却惊人地相似。法国社会学者涂尔干指出，神话的真正原型不是大自然，而是社会。神话的所有基本主旨都是人的社会生活的投射，大自然只是社会世界的镜像。从这个角度理解神话，就会发现，神话展示的往往是人类文化生活中共有的特点。神话的真正基础不是思想，而是情感。也就是说，人类存在情感的统一性。

尽管各种教义、教规和神学体系各不相同，表面上显得彼此水火不容，但其实宗教情感和内在思想却有着统一性。哲学家和人类学家告诉我们，宗教真正的终极根源是人的依赖感。

巫术同样也根源于人类的情感，人类学家詹姆斯·弗雷泽通过研究世界各地的巫术发现：巫术形式虽然千差万别，但都表达了人类的好奇心以及对自己力量的信心（好胜心），人类不愿意轻易屈服于大自然的力量，而是要凭借自己的力量来调节并控制它。从这点来看，巫术和现代科学思维有相同之处。

（二）语言

关于人类语言的起源有很多种说法，其中一种是"感叹说"，由古希腊科学家德谟克利特提出。他认为语言是人类情感的无意识流露，是感叹，是突然迸发的感性表达。这种观点对语言理论产生了经久不衰的影响，被卢梭等思想家采纳。不过丹麦语言学家奥托·叶斯柏森批评了这种观点，他认为语言是由于交际性的需求而产生的。

德国语言学家威廉·冯·洪堡则指出，人类语言并非仅仅只是"语词"的集合，语言之间真正的差异不在于语言或者记号，而在于"世界观"，它存在于连贯的言语行为之中。语言不是成品，而是一种连续的过程，是人类心灵利用清晰语音来表达思想的、不断重复的劳动。也就是说，语言不是一个"死"的东西，而是一种社会实体，携带着人类的观念不断地发展变化。洪堡的语言学理论开创了语言哲学史上的一个新纪元。比如，我们现在发明的各种"网络语言"（"弹幕"等等）、层出不穷的亚文化词汇（"累觉不爱"等等）等现象都可以用洪堡的理论来解释。

法国语言学家 A. 梅耶通过对各种方言的了解，指出：所有形

式的人类语言都是完美无缺的，它们都以清晰且恰当的方式成功表达了人类的情感和思想。因此，语言并无优劣之分。这就为我们保护方言，提供了最好的理论支持。

对于语言的学习，歌德曾经说："不懂外语的人就不能真正懂得自己的母语。"如果我们不懂一门外语，在某种意义上我们其实就是对自己的语言一无所知，因为我们没有认识到母语特定的结构及显著的特征。抓住一门外语的灵魂，我们就会有进入新世界的感觉，进入一种新的思维结构之中。所以，学习外语并不一定是为了交流、阅读，其实也是为了更好地认识母语。

（三）艺术

一种普遍的观念认为语言源于对声音的模仿，艺术则是源于对外在事物的模仿，而模仿是取之不尽、用之不竭的快乐源泉。16世纪意大利艺术家巴特认为，艺术模仿的是"美的自然"。不过，这种"模仿论"在18世纪遭到了强烈的批判，其中最典型的例子就是法国大思想家卢梭的批判。卢梭否定了艺术理论的古典主义传统，他认为艺术不是对经验世界的模仿或复制，而是人类情感的沛然流露。持类似思想的还有德国文豪、思想家歌德，他认为美并不是艺术的唯一目的。卢梭和歌德开启了艺术理论的新时代。

卡西尔认为，像其他所有符号形式一样，艺术并不仅仅是对特定现实的照搬临摹，而是对事物和人类生活获得认识的途径。艺术不是对现实的模仿，而是对现实的发现。对事物的无穷无尽的面貌进行揭示，就是艺术最大的特权和最深刻的魅力。

如果说伟大的画家向我们展示了外部事物的形式，那么伟大的剧作家则向我们展示了内在生活的形式。戏剧艺术揭示了生活的广度和深度，传达了对人类万象及人类命运的觉知，戏剧唤醒

了人生的无限可能性。因此，衡量艺术造诣的标准不能仅仅只是情感上的感染程度，还要是思想上的启迪程度。

尽管艺术家们的艺术观各种各样，但有一点共识就是：艺术是一个独立的"符号宇宙"。人的本性特点就在于，不局限于仅用一种途径来认识现实，而是可以选择不同的视角，艺术就是其中之一。

（四）历史

历史学家普遍认为，人之所以有历史，就是因为人有一种符号创造的本性。历史学家希望能在时间的流逝之中、人类命运的多姿多彩背后，发现人类本性的永恒特征，这也是历史学的任务。

历史学家面对的就是一个符号宇宙。任何历史事实，无论看起来多么简单，都只能通过对符号进行分析才能被确定和理解。历史研究的原始对象，不是事物或事件，而是文献或文物。这些文献和文物对历史学家而言，是活的东西，能用自己的语言去诉说它们背后的故事。比如，一片莎草纸诉说的是古希腊的历史，一块小瓦片的背后往往隐藏着一个朝代的秘密。这些断章残片被历史学家们整合起来，历史就"复活"了。历史学家的工作就是"还原"：把事实还原到雏形、把成果还原到过程、把静态的制度还原到人的创造力。

我们在历史中寻求的，不是对外在事物的认识，而是对自己的认识。正如瑞士历史学家雅各布·布克哈特所言："历史学是所有科学中最不科学的。"他甚至说："历史在很大程度上仍然是诗，是一系列最美、最别致的创作。"当然，这些话确实反映出了历史研究中的艺术成分，但并不能由此就认为历史是虚构作品。历史研究既要遵循科学、严谨的研究方法，也需要历史学家发挥自己的想象力。

因此，历史学和诗歌一样，是人类自我认识的途径，是建立人类符号世界的必不可少的工具。

（五）科学

卡西尔认为，科学是人类心智发展的最后一步，可被视为人类文化最高、最具特色的成就。科学世界仍然是符号的世界，具体来说，科学就是数学语言体系。

古希腊哲学家毕达哥拉斯及其弟子们发现了一种新的语言——数，这一发现标志着科学概念的诞生。当毕达哥拉斯发现音高取决于振动弦的长度时，他用数学语言对这个事实进行了解释，揭示了宇宙秩序的基本结构。丹麦物理学家尼尔斯·玻尔用纯粹的数的符号体系描绘了原子模型。可见，不管是宏观世界还是微观世界，都可以用这种语言来描述，数的符号开启了一种全新的解释世界的语言体系。

而化学史则是体现科学语言演变最精彩的例子。早期的炼金术士用象征和隐喻来描述化学现象，而到 18 世纪，化学领域就开始发展出一种定量语言，化学也因此开始突飞猛进，最典型的例子就是元素周期表。通过元素周期表可以发现，化学现象看起来奇妙莫测，但究其本质，其实是由原子的序数来决定的，化学家们还能根据数的规律来预测未知的化学元素。除了化学，生物学的世界同样表现为分类系统和连贯的有序性，也是数学思维的体现。现代物理学尤其是量子力学的进步更体现了数学语言的丰富。

所有伟大的科学家，如伽利略、牛顿、普朗克和爱因斯坦等，他们从事的工作不仅是收集现实，而是运用科学语言去阐释世界。有了符号思维，人类在自然世界中不再是被动的，而是能够运用符号体系去建构、去改造世界。

13

《艺术力》：
当代舞台上艺术与政治的角力

当代重要的哲学家、艺术批评家和媒介理论家
——鲍里斯·格罗伊斯

 鲍里斯·格罗伊斯（Boris Groys，1947—）作为当代重要的哲学家、艺术批评家和媒介理论家，有着横跨苏、德、美三国艺术界的传奇经历。1947年，格罗伊斯出生于德意志民主共和国，并在苏联长大。1971年，他取得列宁格勒国立大学的文学学士，1976—1981年间在莫斯科国立大学担任研究员。随后，他离开苏联来到了德意志联邦共和国，并于1992年获得了德国明斯特大学哲学博士学位，写了一本书叫《斯大林主义的总体艺术》，这本书将俄罗斯后现代主义作家和艺术家介绍给西方世界，鲍里斯·格罗伊斯因此闻名于英美艺术界。

 格罗伊斯作品的最大特点是，无论因袭法国后结构主义还是现代俄罗斯哲学的文化传统，他都能牢牢把握住美学和政治的结合点，生发出自己独特的艺术语言。雅克·德里达、让·鲍德里亚、吉尔·德勒兹和瓦尔特·本雅明等后现代哲学家和理论家，给了他非常丰富的理论滋养。

在美学方面，他的代表著作有 1994 年的《莫斯科消失点》、1996 年的《装置艺术》；在哲学方面，代表著作有 1989 年的《哲学家日记》、1994 年的《俄罗斯的发明》。进入 21 世纪后，格罗伊斯的研究成果越来越受到艺术理论界的重视，2008 年的《艺术力》《全面启蒙》，以及 2010 年的《历史成为形式》《走向公众》等都展现了他独特的个人风格与思想魅力。同时，作为一位资深策展人，格罗伊斯曾在德国卡尔斯鲁厄艺术与媒体中心（ZKM）、威尼斯双年展、法兰克福锡恩美术馆等知名美术馆，策划了《当代艺术的私有化》《全面启蒙》《历史之后》等重要展览。

一、为什么要写这本书

格罗伊斯在前言就阐明了他写这本《艺术力》的初心：为当代艺术市场与政治之间不平衡的力量发声。格罗伊斯发现，现在的艺术界大体存在着两种艺术力量：一种是作为商品的艺术，另一种则是作为政治宣传的艺术。显然在物欲横流的现在，前者吸引了绝大多数人的目光，而后者却难重现冷战前的辉煌。因此，他希望能够借这本书，为今日艺术界的力量平衡贡献一分力量，为那些作为政治宣传的艺术谋求更多空间。

他在这本书收录的后五篇文章《战争中的艺术》《"英雄"的身体：阿道夫·希特勒的艺术理论》《教育大众：社会主义现实主义艺术》《私有化，或后共产主义的人造天堂》《欧洲及其他者》中详细阐述了如何实现"为政治而艺术"。其中有很多旗帜鲜明的观点非常有意思。比如，他提出本·拉登不仅是一个恐怖分子，更是一个出色的录像艺术家。照片、录像和电影不仅是当代艺术家常见的媒材，更是恐怖分子发动战争的重要手段。因此艺术不仅在早些时候伴随、描绘、赞美或批判战争，艺术本身

就是在发动战争。越是前卫的艺术家，越会认为自己是否定、破坏、消除一切传统艺术样式的行动者，因此艺术和政治在"都能发动认知斗争"这一根本层面上是相互连接的。而两者的不同就在于恐怖分子制造照片、录像和电影是为了强化偶像的魅力，而激进的艺术家却能够站在历史的高度批判一切偶像，提醒被政治力量裹挟的我们正身处一个什么样的时代。

例如，格罗伊斯将希特勒的政治艺术风格归为一种"英雄艺术"。与常见的、不断变化的商业艺术不同，英雄艺术期待的是一种永久的名声、存在和审美承认。它要求观众和艺术家本人都必须有能经受时间考验的相同品位，因此艺术家需要在创作作品的同时，培养一批即使在遥远的未来也能对这种艺术产生正确反应的观众群体，而这些观众将通过政治改造的方式被纳入"英雄族裔"中来。可以说，真正的政治艺术就是塑造观众、生产英雄。与之相对应的是社会主义现实主义艺术，这种艺术存在的目的是能够教育、启发、指导大众，众多革命宣传画都具有这种社会启蒙功用，因此终极的艺术行动不是为旧公众的旧眼光生产新的图像，而是造就一个具备新眼光的新公众。而现在，大众文化能够借助商业力量不假思索地将观众聚集起来，却没有反思并充分开发启蒙大众的潜能，艺术依靠政治力量实现对他者的改造，已然成了一个不可能完成的笑话，这是政治的悲哀，更是当代艺术的悲哀。

二、核心问题：什么是艺术力

格罗伊斯提出的"艺术力"概念，背后有两大核心问题：现在艺术自身力量发生了什么样的变化？不同的艺术力量之间如何维持平衡？

（一）关于艺术自身力量的问题

格罗伊斯在第1章"平等审美权利的逻辑"中提出，艺术自身力量的根基是当代艺术的独立性与追求平等的审美价值。在此基础上，他给出了自己的"艺术终结论"。与美国著名哲学教授阿瑟·丹托提出的"艺术终结论"、德国古典主义美学家黑格尔的"艺术他律论"不同，格罗伊斯关于艺术终结的思考，沿袭了法国哲学家亚历山大·科耶夫的"历史终结论"，认为在现成品艺术出现之前，由美术馆主导艺术规范、专业人士行使艺术能否名垂青史的裁判权，艺术具有严格的权力等级制，因此，这时艺术创作者多在反抗主流趣味的动力驱使下进行创作。然而，当现成品艺术出现后，所有形式、所有事物在原则上都能成为艺术品，所有艺术家拓展艺术边界的努力都在瞬间失效，艺术只有符合市场需求或政治导向的情况下才能存活下来。直接面向公众的大众媒介也因此取代了美术馆，成了决定艺术好坏的重要途径，人们不再关心当代艺术在源远流长的历史语境中的地位，只关心能否给观众带来颠覆性的、吸引眼球的体验。社会的主流趣味不再由美术馆的专业精英所决定，而在每一位观众的选择之下产生，为追求艺术独立而创作的艺术被终结了。

艺术自身的力量具有偶像破坏的重要功能。这里的"偶像破坏"既指图像对宗教圣像的破坏，又指图像对图像的破坏。自有历史以来便有偶像破坏运动，而艺术的出现显然是对偶像破坏最为彻底的一个。在过去，文艺复兴时期的艺术家通过让现实入画来打破圣像对教民的统治，艺术家也从此拥有了点石成金的魔力，那就是将寻常物变为艺术品，图像取代宗教成为可供崇拜的对象。而在现代艺术中，图像的受难则代替了基督教中受难的图像，被

锯断、切割、粉碎、拆解、饱受嘲弄……

可以说，现代艺术将偶像破坏视为一种生产模式，通过拆毁传统、打破常规、破坏艺术遗产的方式来源源不断地生产新的图像。然而，在现代主义时期，无论哪个具有偶像破坏性质的图像，只要做出来挂上墙或者进入展览空间，就都会变成另一个偶像。究其原因，就是不断去除偶像的宗教因素、反抗图像的解说和叙事功能，让图像自立自足，只会变相巩固图像狂热症的主导地位，加强人们对图像的信仰。因此，在偶像破坏的层面上，格罗伊斯认为，让图像回归图示的策略更加有效。艺术作品不再是艺术的化身，而只是艺术的记录、说明或能指，由此，艺术品就会转变成艺术文献，最终就会实现艺术自律、艺术无神论的彻底回归。在第5章"作为艺术手段的偶像破坏：电影中的偶像破坏策略"中，格罗伊斯总结了所有偶像破坏运动的存在意义，那就是通过不断破坏旧价值，引入新价值取代旧价值的方式，来试图达到消除矛盾、重估价值、创新历史的目的。对于电影行业来说，我们一方面通过电影这种媒介破坏主流的宗教和文化偶像，另一方面又不可避免地发现电影本身就是一种可以建立新偶像的错觉。

（二）关于艺术中力量平衡的维持问题

针对此问题主要涉及经济力和政治力的关系。对于将艺术与市场画上等号而过于弱化艺术界中的政治力量，格罗伊斯早在前言中就表达了不满。并且，经济市场与政治的交锋在第12章"教育大众"、第13章"私有化"、第14章"欧洲及其他者"中达到了高潮，格罗伊斯将社会主义现实主义艺术与以欧洲为代表的资本主义市场艺术相对比，认为社会主义现实主义艺术是非商业甚至反商业的，资本主义市场艺术是无关政治或者说忽视政治的。

尽管格洛伊斯在文中发出了对艺术中政治力量的呼唤，但他在二者之间并没有过度地偏向一方，而只是希望双方力量在艺术的发展中达到一种动态平衡。

三、隐形线索：艺术品、艺术机构和艺术接受的转变

从古代、现代到当代艺术的变化，《艺术力》全书暗含了很多相关的隐形线索，尤其以艺术品、艺术机构和艺术接受的转变最为重要。

第一条线索是艺术品文献化的趋势。

格罗伊斯认为，从艺术品到艺术文献的转变是艺术追求自律的需要。在当代艺术的舞台上，商品、政治都遮蔽了艺术本身的光芒。而艺术文献却通过对绘画、照片、录像、文本、装置、事件等众多艺术形式忠实地记录着，不重演过去，不承诺未来，成为表现艺术实践的唯一形式，装置因为能够完美记录一切艺术实践，而逐渐独立并获得认可，成为当代最受欢迎的一种艺术媒介。在这种情况下，艺术的创作和选择被画上了等号，策展人和艺术家一起决定了艺术品是会被展出，还是只能作为一种艺术文献被收录进美术馆。美术馆也从传统时代记录艺术的永恒，转向了现在记录生命的短暂与注定失败，美术馆成为一个"乌托邦式"的公共文献库。

第二条线索是当代发生了以美术馆和博物馆为代表的艺术机构，从发展艺术到展示艺术的功能转变。

作为这本书中最核心的讨论对象之一，格罗伊斯认为，艺术机构存在的最主要功能，就是提醒观众过去存在过的平等主义事

业，让人们学会如何抵抗当代趣味的独裁统治。除此以外，博物馆又被发展出以下四种功能。

一是艺术的生产功能。格罗伊斯认为，只有比较博物馆收藏品，才能定义什么是"真实"、什么是"新"。因为倘若博物馆一味地向内求索，只是依据原始的藏品来规定"新的艺术"不能是什么样子，那么在这种情况下，"新的"艺术只能不断向外、向生活、向真实中寻找。在这里，我们需要非常重视"新"与"不同"的差异：某些物品的"不同"能被辨识是因为它们与曾出现过的事物同性质，而"新"的物品不能被辨识则因为它们与已有结构完全无关，是"超越差异的差异"。博物馆通过为艺术品提供物质支持机制的方式，来延长艺术品的生命周期，最终将艺术品差异纳入历史之中，使"超越差异的差异"凸显出来，实现博物馆生产新艺术的功能。

二是艺术的发展功能。格罗伊斯认为一旦艺术创作者渴望被博物馆收藏艺术作品，这个艺术作品就很容易陷入与原有藏品比较的逻辑中，而在当代想要通过有意识的、模仿性的创造来得到博物馆的承认将会越来越行不通，艺术的发展需要打破博物馆和非博物馆、艺术和生活之间的界限，需要更多像马塞尔·杜尚一样伟大的艺术家，勇于识别那些未被博物馆收编的剩余图像，并将这些图像纳入博物馆的逻辑、历史的参照系和时代的语境中来。

三是艺术的保存功能。在艺术文献化的趋势之下，现在的博物馆越来越接近于文献库，功能不过是对艺术记录进行良好的、有历史脉络的存放。

四是艺术的展示功能。在数字化的时代下，它不仅能够让观众在博物馆的高墙之内遇到比高墙外的无限世界更加无法企及的无限，更能解决德国哲学家瓦尔特·本雅明所担忧的问题，就是

艺术品复制导致的传统艺术原真性也就是"光晕"消逝的问题。

那么，格罗伊斯是如何用自己的研究挑战本雅明的观点的呢？

格罗伊斯对这一问题的论述是建立在数字复制品能够完全替代原作的基础之上的。格罗伊斯认为，在现在，数字化消解了原作与复制品之间的区别，不可见的图像档案文件和数字图像复制品之间再无任何差别，甚至美术馆会用数字复制品来替代原作进行展出，以更好地达到教育公众的目的。

格罗伊斯相信在当代，并不存在完全脱离生活的艺术品。过去艺术为生活提供了艺术产品，现在艺术却渴望成为生活本身，生命成了数字技术和艺术争相介入的对象，并且在技术的改造下，真实生命体的生活与人造生命体的艺术作品之间唯一的区别就是"叙述差异"。也就是说，当我们用文献的方式将艺术品写入历史时，艺术品就将获得某种生命。这一逻辑为复制品重新获得"光晕"打下了基础。格罗伊斯指出，尽管机械复制技术通过让原作脱离原始语境的方式进入了大众流通渠道，成为无场所、无历史的艺术虚拟物，从而消解了复制品的光晕；但艺术文献构成的装置，却能够通过为复制品提供新的语境和历史叙事，让复制品重新获得"光晕"。如果说复制品是让原作走到了大众面前，观众失去了凝神静观的可能，那么艺术文献就能让观众用闲逛者的姿态走到艺术品面前，使当代艺术的"光晕"不被破坏。

第三条线索是艺术接受方式的转变，使观众角色从被控制变成了被塑造。

格罗伊斯认为，在录像、电影与装置兴起后，艺术观看方式的变化，伴随着新关系的出现和控制权力的重构。

这种重构的第一种情况便是光的控制权的转移。过去博物馆

中的光源，能够作为收藏家和策展人目光的象征，来发挥控制观众视线的作用，而当录像装置进入博物馆后，光源则依赖录影图像自身，图像必须自己为自己说话，策展人对周围精心布置的一切环境都沦为背景。

第二种情况是观赏时间的控制权，从观众转移到了艺术品。在传统文化中，有两种可以控制观看图像时间的方式：第一种是图像在展览空间上的静止；第二种是观众在电影院中的静止。

对于第二种方式来说，不同学者对电影的运动性和观众的静止性有着不同的认识。苏联著名文艺理论家巴赫金认为，巨大的影院世界孤立于真实的生活，而运动的画面则为被压抑的观众提供了"狂欢"的可能。法国思想家居伊·德波却认为，电影中任何提高速度、增强移动性、情感刺激、美学震惊、政治宣传的策略，在静止的观众面前都不奏效，只有废除电影才能打破这种运动错觉对观众的统治。现象学奠基人梅洛-庞蒂则主张，让观众用眼睛跟随世界转动，从而达到让观众与电影一样"运动起来"的目的。然而，格罗伊斯通过让录影图像进入艺术展览空间的形式，连接了运动的影像和运动的观众，彻底破除了电影的运动错觉。在这种情况下，观众固定静止的眼光有了漂移的可能，从而更容易从过去单一的艺术欣赏方式中摆脱出来。观众不再是麻木地被大众媒介愚弄、控制，而成了一些前卫艺术家渴望塑造的对象，他们希望通过自身的艺术创作来造就一批具备新眼光的新公众，从而达到改造缺乏明确思想的无意识群众的目的。这其实与"英雄艺术"理念暗暗相合，都是致力于塑造一种具有与艺术家相同的永恒品位的观众，从中我们可以看出，格罗伊斯对这种非被动的艺术接受方式是持肯定态度的。

14

《艺术的语言》：
作为艺术语言的音乐与舞蹈

美国当代著名的分析哲学家、逻辑学家、科学哲学家和美学家——**纳尔逊·古德曼**

纳尔逊·古德曼（Nelson Goodman,1906—1998）是美国当代著名的分析哲学家和美学家，现代唯名论、新实用主义的主要代表之一。古德曼 1941 年在哈佛大学获得哲学博士学位，1951 年起，先后任宾夕法尼亚大学、布兰迪斯大学和哈佛大学教授。在他数十年如一日的学术生涯中，一直致力于艺术理论和分析哲学方面的研究。

古德曼借其以《表象的结构》《事实、虚构和预测》《艺术的语言》《构造世界的多种方式》《心灵及其他问题》为代表的一系列著作，以及他博宏的学识、睿智的思维和天才的洞察力成为 20 世纪哲学诸多领域的大师级人物。

《艺术的语言：通往符号理论的道路》（全名）首次出版于 1968 年，是古德曼的代表作，也是他在艺术学理论方面的集大成之作。在这本书中，古德曼对不同艺术形式的符号组成方式和表达方式，都进行了细致的分析。

一、为什么要写这本书

古德曼于 1906 年出生于美国东北部马萨诸塞州萨默维尔市的一个传统犹太人家庭。古德曼的家教严格，自幼就是"别人家的孩子"。他在父母的教育和影响之下饱读诗书，是一名名副其实的"学霸"。高中毕业后，他以优异的成绩考入了世界顶级学府哈佛大学，并以优等生的身份顺利毕业，这样辉煌的学术背景，即使在美国学术界也算得上凤毛麟角。

"学霸"古德曼在学术方面顺风顺水，且成就突出。他也是一位全面发展、兴趣广泛的全才。除了在艺术理论和哲学思辨方面的学术贡献，古德曼还具有非常深厚的艺术功底和艺术鉴赏力。哈佛大学毕业之后，古德曼在波士顿地区经营一家艺术画廊。他凭借着独特的艺术鉴赏力，搜集和收购了大量具有高超艺术技巧和艺术水平的作品，从而吸引了来自全美的艺术爱好者，使得原本名不见经传的画廊，成为整个马萨诸塞州的文化高地。

古德曼不仅在绘画艺术方面的造诣很深，而且对音乐和舞蹈学也是如数家珍，拥有着极其深厚的学术功底。他不仅对音乐理论和舞蹈理论尤其熟悉和热爱，对音乐艺术与舞蹈艺术的实践创作也颇具心得。在哈佛大学任教期间，古德曼创建了一个夏季舞蹈课程，专门给哈佛大学的学生教授舞蹈。此外，在 20 世纪七八十年代，古德曼还亲自导演了三部著名的舞剧，分别是 1972 年的《看曲棍球》、1973 年的《兔子，快跑》以及 1985 年的《变

奏》。这些作品在美国20世纪的舞蹈史上,都有着举足轻重的地位。虽然古德曼在哈佛大学教授哲学,但他一直都在致力于艺术的美学教学和研究。他还力图将音乐、舞蹈和绘画等艺术形式融合起来,从而创造出一种崭新的多媒体艺术。

二、研究思路:记谱系统是最精确的符号 系统

所谓记谱系统,指的是音乐学理论中,用于记载音乐的符号系统。在《艺术的语言》一书中,作者古德曼引用了德国音乐理论家厄尔哈德·卡尔科斯卡对记谱系统的分类。卡尔科斯卡对现代作曲家发展起来的许多记谱系统进行了描述、说明和分类。具体来说,记谱系统包括精准记谱、范围记谱、暗示记谱和音乐图标四大类。

精准记谱指的是乐谱中的每个音符,都有其特有的名称和固定的位置。

范围记谱指的是乐谱只确定音符范围的边界,不给出音符的特有名称,也不限定音符的固定位置。

暗示记谱指的是乐谱中只给出音符之间的关系。

音乐图标指的是用图标的方式,而不是音符的方式,去记录音乐。

古德曼认为,精准记谱和范围记谱都可以具有记谱系统的资格。他还指出,暗示记谱在本质上也具有记谱系统的资格,因为暗示记谱包括了对音乐速度的描述,比如说热烈的快板、波兰舞回旋曲、优雅的小行板,等等。因此,古德曼认为一个只规定音符之间关系的符号系统,比如一个音符是前一个音符的两倍音量

或者低一个八度，也具有记谱系统的资格。

古德曼认为音乐图标，由于缺乏音乐句法上的清晰性，又缺乏艺术语义上的清晰性，因此无法具备语言的表述功能，也就无法被称为艺术的语言，不能被认作是一种记谱系统。但是音乐图标在实际上的音乐表演中，又能指导乐手和音乐家进行演奏，所以我们只能将其定义为一种提供草图而不是提供记谱的非语言系统。

古德曼认为，记谱系统，也就是通常所说的乐谱，是给音乐家使用的工具，因为乐谱在演奏之后就可以不用了。音乐是听觉的艺术，主要借助耳朵来创作、倾听和演奏。所以，即使观众看不懂乐谱，也照样能欣赏音乐。但无论是否用作音乐表演的指导，乐谱都具有记录音乐符号（也就是音符）的功能。在一次又一次的演奏中，乐手和音乐家通过阅读乐谱上的音符，就可以将抽象的音乐进行具象的再现与表演。

古德曼还认为，记谱系统是最精确的符号系统，所以乐手和音乐家应该忠实于乐谱。因为乐谱上记载的是音乐的符号，乐谱中蕴含着音乐这一门艺术语言的文法。就好比我们在日常生活中，如果说话时出现了语法错误，就会造成表达上的问题，显得不得体和不美观。同理，乐手和音乐家如果在现场演奏的时候，出现了音乐语法上的错误，弹错了音符，那么就会产生不悦耳的噪音。此外，古德曼还进一步指出，在同一个音乐作品的不同演奏之间，有些版本具有强大的审美感染力，有些版本则缺乏审美感染力。一般而言，具有审美感染力的演奏可能是在某个地方，乐手和音乐家在现场演奏的过程中，犯了不遵从乐谱的小错误，而缺乏审美感染力的演奏则可能没有出现这种错误。但即便如此，古德曼还是会欣赏那个毫无审美感染力而不犯错误的演奏，因为对古德曼而言，相比于审美经验，他更加注重对音乐作品的认识。

　　古德曼强调记谱系统的重要性和正确性，强调作为艺术语言的音乐的规范性。古德曼的这种想法，其实是违背音乐学界共识的。因为音乐学界普遍认为，音乐中的审美经验应该胜过对音乐作品的认识。在现场的音乐表演中，正是那种不经意之间的变动和差异性，体现了艺术家的个性与特色。如果每一场音乐的演奏都是一模一样的，都是完完全全忠实于乐谱的，那这样的演奏和CD、磁带里播放的音乐又有什么不同呢？同样的一首贝多芬钢琴曲，不同的钢琴家在表演的过程中，会呈现出不同的风格，而这种不同是由于钢琴家在现场演奏的过程中，对贝多芬创造的曲谱进行了个人化的改造。但是，古德曼却反对这种改造，不过目前越来越多的音乐理论家和批评家，都支持和欢迎这种艺术家对曲谱的个人化改造。

三、理解难点：记谱系统的功能与特色

　　古德曼认为，乐谱对于音乐具有指代的功能，乐谱能够且应该定义音乐作品的风格、流派和作者。比如说，音乐专业的人看到《拉达曼图斯的回声》这个乐谱时，就能定义出这首音乐作品属于圆舞曲，是奥地利作曲家约翰·施特劳斯的代表作。这是因为乐谱上所记载的艺术符号，也就是音符，具有指代的功能。乐谱将属于《拉达曼图斯的回声》的演奏与那些不属于圆舞曲的音符区别开来，从而将其定义为圆舞曲。同样地，乐谱将《拉达曼图斯的回声》的演奏，同贝多芬与巴赫等其他音乐家的创作风格区别开来，从而将其定义为约翰·施特劳斯的作品。

　　古德曼也指出，记谱系统不仅能指代和定义音乐作品本身，还能要求和控制乐手和音乐家的演奏方式。例如，对于大提琴和

小提琴之类的弦乐来说，乐谱还记载了琴弓的各种方法。提琴艺术里的弓法，包括持弓法和运弓法。持弓法指的是音乐家的手握住提琴琴弓的不同方法。目前最常见的方法有以下三种。

第一种是德国式。德国式持弓法的特点是食指的第一和第二指节平压在弓弦上，其余手指以同样的方式紧密贴合、平压弓杆。

第二种是法国式。法国式持弓法的特点是食指第二指节后端部位斜压弓杆，各个手指间距离较近，拇指、中指和无名指都能控制到弓尾库。

第三种是俄罗斯式。俄罗斯式持弓法用食指第二、三指节间斜压弓杆，并用第一、二指节包围弓杆，运用食指引导方向，拉到下半弓时以小指压着弓杆，拇指一部分则顶在弓尾库过桥处。除了持弓法，还包括运弓法。运弓法是小提琴演奏中非常重要的技巧之一，它涉及如何使用弓杆在琴弦上产生声音，并控制声音的音量、音质和音色，比如记谱系统里的分弓、连弓、波弓、顿弓、冲弓和跳弓等。乐手和音乐家需要根据记谱系统的提示，在演奏时采取合适的弓法，才能获得理想的艺术效果。

古德曼还指出，虽然音乐艺术是无国界的，但是记谱系统却是有国界的，记谱系统是各具民族特色的。比如，中国的民乐和西方的西洋乐由于诞生的背景不同，形成了两种完全不一样的记谱系统。西洋音乐采用的是五线谱，而我们国家传统的民族音乐采用的是工尺谱。

古德曼在《艺术的语言》一书中指出，所有记谱系统的符号概型都是记谱概型，但不是所有具有记谱概型的符号系统都是记谱系统。例如，工尺谱是我国传统民族音乐的记谱系统，它具有我们本民族的特色。根据音乐史的文献资料记载，在不同的朝代，由于乐工和艺术家的演奏风格发生了变化，因此工尺谱的记谱系

统也相应地发生着演变。

目前市面上，我们见到的最多的工尺谱一般都是使用"合、四、一、上、尺、工、凡、六、五、乙"等字样来表示音高的艺术符号，分别对应的是音阶里的 so、la、si、do、re、mi、fa、so、la、si。以"合"字为代表的音阶符号，就是古德曼在书中所说的"记谱系统的符号概型"。当"合"字出现在工尺谱中时，它代表的就是 so，在这种情况下，我们可以说符号概型都是记谱概型，前提是它出现在记谱系统中。但是反过来，我们不可以说，所有出现了"合"字这个符号概型的符号系统都是记谱系统。比如"合同"里的"合"，虽然出现了"合"字，但很明显，合同虽然是法律意义上的、由文字组成的符号系统，但合同不是音乐艺术里的记谱系统。也就是说，不同的记谱系统具备不同的特色，而且记谱系统里的符号必须存在于记谱系统当中，它才能够指代和定义音乐，才能成为艺术语言的符号。

四、核心观点：记谱系统记载的是艺术的语言

古德曼所说的"艺术的语言"，指的是艺术就像语言一样，有一套完整的符号系统。他在书中以西洋乐中的五线谱为例进行了说明。在某些中世纪早期的音乐手稿中，记号被放在一首歌曲的音阶的上方或下方来显示音高。只是到了后来，乐手和音乐家才开始将水平的线条加上去。最初，这些线条只是起到了判断绝对音高基准的作用。当这些人为加上去的线条和它们之间的间隔，变成了系统的字符、音阶或者音符记号的时候，现代意义上的五线谱就诞生了。五线谱的大多数字符，无论是数字还是拉丁字母，

在音乐句法上都是不相交的。

五线谱中有 7 个调，分别是 C 调、D 调、E 调、F 调、G 调、A 调、B 调。我们在命名音乐作品时，一般都是基于它的调型命名的。对于不同的调型，我们会使用不同的符号进行代替。比如乐谱开始位置有 2 个升号，就代表是 D 调；乐谱开始位置有 4 个升号，指代的则是 E 调。D 调和 E 调的字符，不出现在同一张乐谱上，因此，我们可以说它们是不可能相交的。另外，即使在同一个音乐调型中，作为艺术语言符号的乐符也不可能重叠和相交。比如，在这 7 个调型当中，C 调是以最基础和最标准的 do、re、mi、fa、so、la、si 来进行演唱或者演奏的，因此 C 调又被称为原调。我们以 C 调为例，C 调中的 do 和 re，以及 re 和 mi，虽然都是相邻的音阶，但是它们在五线谱上所处的位置和区间都是不一样的。

音乐学理论规定，五线谱上的每一个音阶，都要处于固定的位置。同样地，五线谱上的每一个固定的位置，都代表着一个音阶。乐理，就好像是语言中的文法一样，它规定了某一个音符应该出现在什么位置，以及应该在什么情况下使用。这样就使得音乐成为一门语言，即艺术的语言。音符就好像汉字，乐谱就好像由汉字写成的小说或者散文。因此五线谱上的字符，在音乐句法上是不相交的。这就好比汉语中某句话里的谓语和宾语不可能出现在同一个词身上。

五、创新要点：舞蹈艺术也有着完整的记谱系统

古德曼认为，舞蹈艺术也可以且应该用符号来代表和记录。

舞蹈也是一门艺术的语言，也具备完整且成熟的记谱系统。古德曼在书中重点介绍了舞蹈学中的"拉班记谱法"。

鲁道夫·拉班，是匈牙利舞蹈艺术理论家、舞蹈艺术批评家，他还是表现派舞蹈的创始人和先锋。鲁道夫·拉班依据自己在舞蹈领域的创作实践和教学经验，创造出了一套完整的拉班舞谱，并将其称为人体动律学。在西方的舞蹈研究领域，拉班舞谱的地位就好比牛顿的力学三大定律在物理学中的地位一样。拉班将人体的动作分为了 12 个不同的方向，这些方向包括东、西、南、北、东南、东北、西南、西北、上、下、前、后。这些方向来自一个想象的二十面体，而这个只存在于想象中的二十面体带有不同的线条和层次，它们组合在一起，共同构筑出了一个最接近舞者动作的球体。这个球体是四维的，它除了三维的立体空间的长、宽、高，还要加上时间这个第四维。在这个想象的四维体中，舞者通过空间、时间、方向、用力关系的改变，产生动作的戏剧性、表情性及各种可能性。

通俗地说，拉班把舞蹈看作是一种艺术的语言。他认为，舞蹈同时具有抒情和叙事的功能，因此舞蹈也就具有与人类语言相同的组合结构。人们跳舞时的肢体动作，就是一个个类似于乐谱中音符的艺术符号，是可以借用艺术的语法结构进行分析的。鲁道夫·拉班把舞蹈定义为通过身体的姿态、动作以及非语言沟通等方式，所表达的艺术语言。我们可以把舞蹈者的身体想象成一支写字的笔，把表演所在的舞台想象成一张白纸。舞蹈者在舞台上移动和做出身体反应的行为，就相当于一支笔在一张白纸上写字。

就好像写字有不同的笔画（比如说横钩竖撇），舞蹈的"写字"也有不同的笔画。舞蹈作为一门艺术语言的"笔画"，应该称为动作冲动。鲁道夫·拉班在拉班记谱法中归纳了舞蹈艺术中 8 种

不同的动作冲动，它们分别是砍、压、冲、扭、滑、闪烁、点打和飘浮。

砍，指的是舞蹈演员的手臂或者胳膊做出向下的，类似于砍柴之类的动作。

压，指的是舞蹈演员的身体向下压。

冲，指的是舞蹈演员在舞台上从一侧冲向另外一侧。

扭，指的是肢体的扭动。

滑，指的是脚不离地的移动步法。

闪烁，指的是舞蹈演员身体的抖动。

点打，指的是舞蹈演员之间身体的撞击与触碰。

飘浮，指的是舞蹈演员的身体离开舞台地板的动作，比如说芭蕾舞中的托举。

就好比我们在写汉字的时候，是一撇一捺、一横一竖地写。舞蹈艺术的"词汇"，也是由这8种不同的动作冲动，也就是舞蹈的"笔画"进行书写和表达的。一撇一捺，一横一竖，组成了汉字。众多的汉字合在一起，就组成了完整的句子和文章。同理，砍、压、冲、扭等这些舞蹈的"笔画"组成了舞蹈的程式和作品，最终起到了抒情和叙事的作用。因此，古德曼认为，拉班记谱法通过将舞蹈拆解为动作冲动的方式，使得舞蹈的创造和研究有了一条通往符号理论的道路。我们可以像分析文学作品的词汇、语句和文章一样，去分析舞蹈的动作、程式和作品。因此，舞蹈也和音乐一样，是一种艺术的语言。

15

《情感与形式》：
从符号论的角度理解艺术的本质

符号论美学代表人物之一——苏珊·朗格

《情感与形式》的作者苏珊·朗格（Susanne K. Langer，1895—1982），是德裔美国人、著名的哲学家、符号论美学代表人物之一，是德国人类学、哲学家恩斯特·卡西尔的弟子，她曾先后在美国哥伦比亚大学、纽约大学等校任教，主要著作有1942年出版的《哲学新解》（1942年）、1953年出版的《情感与形式》等。她的艺术哲学全面继承、发展和完善了卡西尔的符号论，对后世艺术学研究产生了巨大影响。

《情感与形式》首次出版于1953年，是符号论美学的经典著作之一，曾在20世纪50年代风靡一时，也是现在年轻学子进入艺术学领域的必读书目。本书从艺术符号、符号的创造、符号的力量三个部分探讨了作为感情表现符号的艺术问题。作者把艺术问题、艺术符号上升到哲学的角度，着重探讨了音乐，舞蹈，文学，戏剧等艺术符号、艺术符号的表现力以及作品与观众的联系等问题。本书中文版于1986年由中国社会科学出版社出版，翻译者为刘大基等人。

一、为什么要写这本书

恩斯特·卡西尔是德国哲学家，他最脍炙人口的代表作是《人论》。在这本书中，卡西尔提出了一个经典的哲学论断："人是符号动物。"也就是说，卡西尔认为，人与动物的根本区别在于人能够生产符号。人不仅仅生活在自然物质的宇宙之中，还生活在符号的宇宙之中。语言、神话、艺术以及宗教等，都是这个符号宇宙的组成部分，它们共同织成了一张符号网，而人类的每一次思想和经验的进步，都在强化这张网。因此，人不是在和事物打交道，而是在不断地和自己打交道。人类在符号的宇宙里孜孜不倦地探索着，从而创造了灿烂的文明。

卡西尔的符号论至少包含了两个基本命题。

第一，符号创造是人与动物的根本区别。卡西尔认为，生物在与周围环境接触的时候只有两套系统：感应系统和反馈系统。比如一棵树会感应到周围温度和湿度的变化，然后开花，开花就是树做出的反馈，生物的这种反馈也被称为"本能"。但人类却有第三套系统——符号系统，这个系统可以让人类对周围的刺激产生延迟反馈。比如，人类会根据温度和湿度的变化，调动一套符号系统来思考，比如会想到：春天来了吗？这个符号系统最直接的表现就是"沉思"。也就是说，动物不能发明符号，它们的"语言"只能算是"信号"，外在的信号刺激了它们的本能，它们便会依据这种本能行事。而人类则在劳动实践的过程中，发明了各

种符号系统，符号的应用让人类能够反观自身并进行抽象的思考，而每一次实践和思考，又可以进一步丰富和壮大这些符号系统，人类就生产了各种文明。因此，动物掌握的只是信号系统，而人类掌握的却是符号系统；动物只能根据个体的境况做出本能的反应，而只有人类可以发明、学习并运用抽象的符号，从而对人类整体的境况做出判断和反思。

第二，每一种所谓"学科"，其实都是人类创造的不同的符号体系。每种"学科"都是人类发明的不同的符号系统。卡西尔认为，人类的符号创造了人类的文化，决定了人性的"圆周"，神话、宗教、语言、艺术、历史与科学都是这个圆周上的扇形。那么，艺术的本质不也是人类发明的一种符号体系吗？像其他所有符号形式一样，艺术并不仅仅是对特定现实的照搬临摹，而是认识事物和人类生活的一种途径。和科学一样，艺术也是人的一种行为方式和把握世界的方式。艺术是一个独立的"符号宇宙"，是人类为认识世界、认识自身而发明创造的诸多符号中的一种。

作为卡西尔的弟子，苏珊·朗格的艺术理论全面继承了卡西尔的观点，并在"艺术是一个独立的符号宇宙"的基础之上，进一步去探索了"艺术到底是什么样的符号宇宙"。

二、研究思路：顺藤摸瓜谈艺术

这本书以符号论为基础，探讨形式与内容的关系，以及不同艺术门类的符号学特征。

苏珊·朗格想要在卡西尔的基础上回答艺术到底是什么，那么首先绕不开的一个基本问题就是艺术家和观众的关系问题。在

艺术活动中，实际上有两个不同的视角：艺术家视角和观众视角。一般认为，艺术家视角是"表现的视角"，艺术家会从形式中发现美，并保持着平静的心态来欣赏和表达。例如，艺术家如果看到了一棵树的美，就会琢磨着运用什么样的色彩、线条、构图等形式去表现这种美。而观众视角则是"印象的视角"，是对艺术产品的情感刺激所导致的反应。例如，普通观众欣赏一幅画，取决于这幅画能否让他们产生激动、伤感、震惊等主观上的感受。有时，艺术家对他的某个作品自我评价很低，而观众却对这个作品如醉如痴；相反，有时候则是艺术家自我陶醉而观众却无动于衷。那么艺术创作的价值到底体现在哪里呢？如果艺术的目的在于艺术家的自我表现，那么一件艺术品的价值就只能由艺术家自己来判断了。而如果艺术的目的在于刺激观众的情感，那么艺术家就应该研究他的观众，像卖货的广告商一样迎合观众的心理需要。很显然，这两种思路都是荒谬的。艺术既不是艺术家的孤芳自赏，也不是迎合观众的刺激品。但有一点可以肯定的是：人们欣赏艺术的目的，是获得情感体验。

朗格采用了英国哲学家奥托·巴恩斯在《艺术与情感》中的观点：存在一种"客观的情感"，艺术的目的就在于将这种客观情感表现出来，从而引发观众的认识和共鸣。巴恩斯认为，这种客观情感存在于非人格的事物中，是客观物体的属性之一。从这个角度来理解艺术，艺术家就如同科学家一样，都是发现者、探寻者，区别在于科学家发现的是客观事物的规律，艺术家发现的则是客观的情感。

克莱夫·贝尔说，艺术是"有意味的形式"，这个"意味"其实就是"客观的情感"。怎么理解这个"客观的情感"呢？人们能发现科学规律，是因为"客观的规律"本来就存在。人们能

够从客观事物中体验到情感，是因为客观事物中本来就存在一种情感属性，能让人类产生共鸣。打个比方来说，悬崖上的大松树，具有坚强不屈的生命力、不畏艰难的斗争精神等品质，这些品质就具有一种的"客观的情感"属性，艺术家将这种属性表达出来后，就产生了各种艺术作品，观众则在欣赏这些艺术作品的时候，体会到了这些情感，从而产生了审美的愉悦。因此，这种"客观的情感"的存在，就是人类艺术的前提和基础。

有了这个前提和基础，那么所有的绘画、言谈、姿态或各种个人的记录都在表达着某种情感或信念，为什么不是所有的作品都是艺术品呢？

朗格在这本书之前曾出版了《哲学新解》，这是她在卡西尔理论基础之上的思考和探索。在《哲学新解》中，朗格重点区分了"信号"和"符号"。她认为，信号只是为了引起我们对它表示的东西和状况的注意，而符号则承载着概念的描述和呈现。当我们根据信号的提示而注意到某种状况的时候，信号就被理解了，而只有当我们能够想象出符号表现出来的概念时，符号才算被理解。例如，红灯是信号，提示我们注意此时的道路不可通行；而国旗则是一种符号，看到国旗时我们便能想到国家，能产生国家的荣誉感。也就是说，信号仅能起到提示某种情境的作用，而符号则蕴含着抽象的意义。

所谓音乐，其实就是通过一组动态的声音结构，来表现出生命的经验，是"有意味的形式"。也就是说，情感、生命、运动和情绪，组成了音乐的意义。同样地，在视觉艺术中，线条、色彩的各种排列组合也形成了"有意味的形式"。这里的"意味"就是指超越个人的、人类共通性的客观情感。由此可见，艺术是承载人类情感的符号的创造。在区分了信号和符号之

后，我们就能明白为什么记录日常生活的"朋友圈"不能算艺术品了。同样的道理，放在高速路边提醒司机们不要超速的"仿真警察"，也只是和红绿灯一样的信号，而非符号，因此也不是艺术品。

艺术家是如何创造符号的呢？为了和语言等符号系统相区别，艺术家创造的符号，又被称为"意象"。所谓"意象"，就是指艺术家从实际的、因果的秩序中抽取而出的，仅为感知而存在的东西，体现的是艺术家的创造。例如，画家根据一个少女模特绘制了一幅少女的肖像，这个肖像中的女孩不具备实际生活中的社会价值，只是单纯的符号而已。又如，雕塑家根据一个男性模特制造了一尊佛像，这个佛像也是"意象"，是艺术家创造的、用于表现人类共通情感的符号。因此也可以说，一切艺术都是抽象的。艺术作品不是一种事物，而是一种符号。艺术的实质就是从物质中抽象而出的东西，艺术没有实用意义。"艺术的实质是抽象的过程与结果，艺术品只是符号"，所以说艺术是间接地表达情感，具有幻象的特点；人们透过艺术品，看到的是艺术中呈现出来的"客观的情感"，被朗格称为"透明性"。例如，人们买一幅画却体验不到这幅画表现的情感，只是单纯为了装饰家居环境或者卖出高价，那这幅画对这个人而言，就不是"透明的"，变成了家具、商品而已，失去了艺术品的意义。

在不断的追问之下，朗格形成了自己的艺术观，就是：艺术的主要功能和目的是"表现"，它通过富有表达力的符号将概念呈现了出来。也就是说，艺术的目的在于创造幻象，而艺术家的使命就是提供并维持这种基本的幻象，使艺术明显地脱离周围的现实世界，并且明晰地表达出它的形式，直至使其准确无误地与情感和生命的形式相一致。

三、核心观点：艺术是对人类情感符号的创造

苏珊·朗格的主要观点集中在她对不同艺术形式的分析和判断上，比较著名的重要观点如下。

（一）艺术品的情感就是艺术品的思想

在艺术欣赏活动中，人们通常会将形式和内容区分开来，比如在评价一幅绘画作品时，会用"通过什么形式，表达了什么内容"等方式来表达。她认为，从艺术的起源来看，线条就是对生命"生长"情绪的表达。她指出，艺术创作就是将情感意义蕴含于形式本身，而这种蕴含了人类情感的形式就是"活的形式"，是传达生命现实这一概念的符号手段。因此，"活的形式"是所有成功艺术，包括绘画、建筑或陶瓷等艺术的必然产物。这种形式以"生长"的方式活着，表达了生命，比如情感、生长、运动、情绪等。而观众认识这种形式表达，不是通过理性的比较与判断，而是通过直接的认识，通过人类情感的形式，甚至人类特定阶段的感觉来加以认识的。比如，人们在欣赏音乐的时候，也许完全不懂乐理知识，但仍然可以从音乐中获得美妙的感受；同样道理，人们在欣赏绘画的时候，也完全可以不必懂得绘画原理。

从艺术创作的角度来说，艺术是一种逻辑表现而非心理表现。对于创作者而言，作品的情感就是作品的思想。艺术品的"活的形式"就是艺术品的情感，并且这种情感是创作者和欣赏者联系的纽带、沟通的桥梁。例如，当人们在欣赏凡·高的作品《星空》的时候，绚丽的色彩、蓬勃的线条勾起的是人类普遍的情感，表

现的是生命的感觉，打动的是各个不同背景的人；而对于创作者而言，却并非随意的、临时的偶然行为，而是深思熟虑之后的挥洒，是画家对生命感知的喷薄，是精湛技艺的积累，其中的每一根线条、每一处色彩都是"活的形式"。那么形式是如何达到最理想的效果的呢？从这个角度讲，艺术家的创作思维是"逻辑的"。对艺术家来说，创作艺术并不是凭感觉的情感发泄，而是要反复思考用什么样的形式才能完美地表现"客观的情感"，这个过程是逻辑思维的过程。但对观众来说，欣赏艺术就是一个凭感觉的过程，是对艺术品意象中包含的客观情感的体验与共鸣。将观众视角与艺术家视角区别开来，揭示两种视角是完全不一样的思维模式，这是朗格的立论基础。

（二）造型艺术是虚幻的空间

苏珊·朗格认为，造型艺术，比如绘画、雕塑、建筑等，就是创造"虚幻的空间"的过程。为什么说是"虚幻的"呢？这是因为，艺术中的空间不是我们生活中的现实空间，绘画中的空间仅仅是个可见物，并不存在触觉、听觉和肌肉活动。这种空间仅仅服务于视觉，是自成一体、独立存在的。换句话说，虚幻的空间并不是现实空间的某个局部，而是一个独立完整的体系。不管是二维还是三维，均可以在它可能的各个方向上延续，有着无限的可塑性。因此，画家可以用一幅数米长的画卷来表现"千里江山"，用一根线条来描述世界万象。而绘画、雕塑和建筑这三种不同的造型艺术，在虚幻空间的具体塑造上又有不同的特点。

第一，绘画创造了一种虚幻的景致。 绘画中的树、云、水平线、建筑、船舶、各种姿态的人、各类表情的脸等景象，对一个有视觉创造力的人而言，都不是实际存在的，而只是一种表象，

是形式的情感含义。艺术家能够领悟这个含义，而其他人则只能看到现实物体。所谓"艺术家画的是心中的山水"，就是这个道理。举个例子来说，同样一棵在悬崖上的松树，在普通人眼里就是松树而已，而在艺术家的眼里，也许是蓬勃的生命、不屈的意志等等。艺术家能透过事物本身，领略蕴含在事物中的情感。

第二，雕塑创造了虚幻的能动的体积（"能动体积"可以理解为"能动的物体"）。 雕塑的形式是一种生命的形式，由它所形成的可视空间，被赋予了生命。雕塑创造了与绘画一样的可以看的空间，但不是单纯的视觉空间。怎么理解这个观点？以意大利文艺复兴三杰之一的米开朗基罗最著名的雕塑作品《哀悼基督》为例，圣母的悲伤表情、人物的体态等和绘画一样营造了一个可见空间，将人们的情感逼真地呈现了出来；但雕塑与绘画不同的是，雕塑超越了绘画的视觉空间，从不同的角度去看雕塑，观众能获得不一样的体验，而且雕塑还能将疼痛、寒冷、炙热等触觉感受以视觉的方式呈现，是360°的能动物体。对于一个雕塑来说，它就是一个三维空间的中心，是一个支配着周围空间的虚幻的能动体积。作品是一个自我的表象，它形成了自我对象化，也就是说，雕塑是三维空间，更有仿真感。艺术家在雕塑创造的过程中往往将自我意识融入作品之中，而观众也更容易产生代入感，形成了视觉环境。例如，一匹飞驰的骏马雕像就是一个意象，它表现了生命的一种形式，是艺术家自我的外化形式。在以雕像为中心的小小空间里，飞马雕像就是"能动的物体"，左右着人们观看的目光，人们不会认为这匹马能骑、能叫，而是沉浸在由飞马所带来的虚幻的想象空间里，从而获得审美的愉悦感受。

第三，建筑创造了虚幻的"种族领域"。 与绘画和雕塑不同，建筑具有明显的使用价值，如遮蔽、舒适和避险等。因此，建筑

的"幻象"极易消失，也就是建筑所表达的情感容易被忽略，因此很多人倾向于将建筑视为实用艺术，强调建筑的功能第一，以此来迎合实用的低级要求。但朗格认为，建筑其实也是一种造型艺术，正如绘画的基本抽象是"虚幻的景致"，雕塑的基本抽象是"能动的体积"，建筑的基本抽象是"种族领域"。为什么这么说呢？这要从建筑的起源开始分析。早期人类通过建筑的形式来为自己设置了一个独立自在的环境，并且农耕民族的建筑与游牧民族、海洋民族的建筑是不同的。人们通过建筑创造了一个可视、有形、可感的种族领域，并以此为世界的中心。所以，建筑其实就是一个独立自在的感性空间的幻象。举个例子来说，人们可能会认为家乡是心中的世界中心，是生命的起源地，那么最能代表家乡的视觉形式不就是家乡的建筑吗？建筑形成的"场所"本质上就是个表象，尖耸的屋顶、鳞次栉比的青瓦屋檐、爬满花枝藤蔓的庭院围墙等，其实都是表现了不同文化情感的"种族领域"，也就是表现各自民族的风土人情，它们都是建筑家创造出来的意象。因此，有人说，最早的房屋是人们按照自己心目中的天与地创造出来的。

（三）音乐是虚幻的时间

苏珊·朗格认为，与造型艺术不同，音乐创造了一个虚幻的时间序列，音乐的基本幻象是生命的、经验的时间表象。音乐使时间可听、可感。

在传统意义上，音乐和文学、戏剧、舞蹈等艺术形式都被称为"时间艺术"，是针对绘画、雕塑这样的"空间艺术"而言的，但朗格并不赞同这个说法，她认为这样含糊不清的区分是不对的，她强调将艺术分为造型艺术和发生艺术，她认为音乐是一种发生

艺术。也就是说，一部音乐作品的发展，是从它整个活动的最初想象开始，一直到它完全有形的呈现为止，这是一个发生的过程。正是在这个运动的过程中，音乐创造了虚幻的时间。

苏珊·朗格认为，各种音乐，不管是声乐、器乐还是单纯的打击乐，本质都是生命运动的意象，是一个不可分割的整体幻象。此外，生命活动中最独特的原则就是节奏性，所有生命都是有节奏的，如果失去了节奏，生命就不再持续。也就是说，相互没有关系的独立器官不能构成一个完整的肉体生命，同样地，相互没有关系的情感片段也不能构成情感生命；而音乐的作用就在于将人们的情感片段，根据节奏组织成一段完整的情感符号，让人们能够深刻地体验到什么是情感生命。

和造型艺术一样，音乐也是"有意味的形式"，是"客观的情感"的表现。所有艺术都有一定的催眠作用，但音乐则更为迅速和明显。音乐能产生一种"隔绝"的力量，这是由于听觉艺术的独特性所决定的：当我们运用听觉的时候，不需要像视觉那样有焦点，从而更容易让人产生沉浸感。朗格认为，真正欣赏音乐，是全身心投入的；而不会欣赏音乐的人，才会一边做数学题一边听音乐。如果人们在音乐中没有洞察、没有获得新的情感，那么实际上他们什么都没有听到。

（四）舞蹈是虚幻的力

如果舞蹈是一门独立的艺术，那必然也有着自己的"基本幻象"。舞蹈中的动作是姿势，而姿势则是生命的运动，是表达我们各种愿望、意图、期待、要求和情感的动作。舞蹈便是创造各种虚幻的姿势，并以这些姿势作为象征的符号来表达创作者的内心世界。因此，各种舞蹈姿势之间所产生的力，就是舞蹈艺术的

基本幻象。舞蹈的力，不是物理学的力，而是表现生命意识、生命感受的主观体验，是人的自我意识。控制舞蹈的，不是真实的情绪状态而是想象的情感。只有在舞蹈范围内，动作才是姿势；即舞蹈中的姿势，看起来是实在的动作，其实是虚幻的自我表现。有了属于自己的基本幻象，舞蹈就是一门独立的艺术。这本书中有一段比较唯美的语言来赞美舞蹈这种艺术形式："一个真正的艺术幻象，一个各种力的王国，在那里，发散着生命力的纯想象的人们，正通过有吸引力的身心活动，创造了一个动态形式的整体世界。"

（五）诗歌是虚幻的生活或回忆片段

虚幻事件是文学的基本抽象，文学家们则创造了生活的幻象。而在文学中，诗人则会抽取一件孤立而简单的小事，以心理的方式来进行编织，营造出虚幻的生活片段。朗格反对用诗歌来讲道理，她认为，假如诗歌是一种阐明理性思维的工具，那么无论它是直接的还是含蓄的，都会更接近玄学、逻辑和数学，而远离任何艺术。当然，诗歌中也可以有说教，只不过这些说教并非通过严密推理而来的，往往只是表达了诗人的虚幻的经验。

朗格分析了大量的抒情诗，认为抒情诗创造出的虚幻历史，是一种充满生命力思想的事件，是情感的风暴和情绪的紧张感受。从这方面讲，抒情诗表达了人类共同的情感经验。而叙事诗，则更多地表现人类的集体回忆。散文小说则在叙事诗基础上更进一步，构造出了一种完全的、活生生的、可感觉到的生活幻象。朗格尤其推崇法国小说家马塞尔·普鲁斯特的《追忆似水年华》，认为这本小说以诗意的时间为运动方式，创造出了生活的幻象，让人物在时间中展开、成长，有一种音乐的美感。如果说文学是

以"虚幻的回忆"的方式表现生活形象的,那么戏剧的基本幻象就是"虚幻的历史"。而本质上,文学、戏剧都是表现虚幻的生活,和诗歌的本质一样,同属于"诗的艺术"。

总之,朗格认为,艺术的本质就是对情感的处理,而艺术家则创造和运用了各种符号,来对人类的情感进行了详尽叙述和表现。换句话说,艺术家的工作,就是创造情感的符号,当然这种创造需要各种技艺。"让人看得明白",则是评判艺术水准高低的标准。朗格认为,通常来讲,低劣的艺术,就是情感表现得不充分、不适当的艺术;虚伪的艺术,则是根本没有情感表现的艺术。这个观点对于评判艺术品,尤其是鉴别那些装腔作势、形式华丽的所谓"艺术品",提供了明确有力的指导。

古典与当代
艺术的魅力

16

《古典艺术》：
走进 16 世纪意大利盛期文艺复兴的世界

西方艺术科学的创始者之一
——海因里希·沃尔夫林

海因里希·沃尔夫林（Heinrich Wolfflin，1864—1945）出生在瑞士，是著名的美学家、艺术史家，西方艺术科学的创始者之一，曾在慕尼黑、柏林、巴塞尔等大学攻读艺术史和哲学。1893 年接替导师雅各布·布克哈特（研究意大利文艺复兴时代的著名史学家和艺术史家）在巴塞尔大学的艺术史教授席位。不久又接受柏林大学艺术史教授席位，这个位置在当时被视为个人学术生涯的顶点，被《不列颠百科全书》誉为"那个时代以德语写作的最重要的艺术史家"。

沃尔夫林的艺术史研究关注普遍的风格特征，而不是对单独艺术家的分析，他把作品形式分析、心理学和文化史结合起来，力图创建一部"无名的艺术史"。他的主要著作有《文艺复兴与巴洛克》《古典艺术》《艺术史的基本原理》《意大利和德国的形式感》等。沃尔夫林的《古典艺术》和《艺术史的基本原理》，至今仍然是艺术史研究者的必读书。《古典艺术》首次出版于 1899 年。

一、为什么要写这本书

在当代艺术史中，"古典艺术"这个词，既指代古希腊罗马时期的艺术，又指代意大利盛期文艺复兴时期的艺术，而这本书所论述的是后者。为什么同一个词可以指代两类相隔十几个世纪的艺术作品？这是否意味着 16 世纪文艺复兴时期的艺术只是对希腊罗马的简单重复？沃尔夫林撰写《古典艺术》这本书的初心，就是告诉所有人，所谓"古典艺术"并不陈腐，不是重复古希腊罗马时期的老东西，而是在当时意大利文化发展的召唤下而生，具有蓬勃的生机。

"古典"，或者说 classic，听起来就是一个十分严肃的词汇，它从古代流传下来，就好像地下室里积灰发霉的老物件；它是一种典范，又好像是不容置疑、不近人情的权威。无论在沃尔夫林生活的那个年代还是在现代，人们听到"古典"两个字就忍不住要打个哆嗦，仿佛要被从欢乐阳光的生活中拖进结满蜘蛛网的老房子，而"古典艺术"似乎永远死板、永远古老，只值得被学院派研究，而和生动的、现实的生活没有一点关系。在沃尔夫林之前，甚至相当一部分艺术史家都认为，对古代艺术的怀念是文艺复兴出现的决定性因素。正如德国历史学家乔治·沃伊特在 1858 年出版的专著《古典古代的复兴：人文主义的第一个世纪》中，就提到意大利文艺复兴主要源于人们对古代文学艺术的怀念和复兴的期望。

然而沃尔夫林正在力图证明，文艺复兴绝对不是一个复活的

古希腊罗马幽灵。被冠以"古典艺术"之名的艺术品并不是创作出来就要交给学院派去研究，或者被高高地挂在画廊里供人观赏，而是被用来装饰人们每个星期都会去的礼拜堂，深入了当时意大利人的日常生活之中。或许16世纪意大利的艺术作品，确实受到了古代作品的影响，但比起单纯的模仿，它们更像是吸收了古代作品中的表现手法，来满足当代人的审美需求。

二、研究方法：对代表性艺术家的作品进行形式分析

《古典艺术》采用了一种案例分析式的研究思路，它通过展示意大利盛期文艺复兴时期有代表性的艺术作品，来让读者直观地认识到这些作品与其他时期的艺术品相比，都具有哪些不同点。

这本书主要聚焦于盛期文艺复兴的艺术作品，盛期文艺复兴，是整体文艺复兴中的一个时期，区别于15世纪的早期文艺复兴，盛期文艺复兴专指16世纪意大利的文艺复兴，也就是达·芬奇、米开朗基罗和拉斐尔的时代。

随着欧洲经济的发展和人文主义的兴起，中世纪神学对人的压迫逐渐消退，艺术作品中也出现了新的活力。其中，文艺复兴早期的代表性画家乔托，便开始把中世纪僵硬死板的《圣经》插画描绘成了生动的、令人信服的故事画。相比乔托，意大利画家马萨乔在绘画的写实性上更进一步。马萨乔不同于中世纪艺术作品中的千人一面，他笔下的每个角色都长得不一样，而且人物身上的光影也更符合现实。而在雕塑领域，多纳泰罗和韦罗基奥这对意大利的雕塑家师徒，开始从大理石中挖掘出更生动、更具有动感的人类身体。他们塑造的雕像不再是呆板地站在原地，而是

将肢体舒展开来，十分具有运动性。这些艺术家体现了对古希腊罗马艺术的爱好，他们开始从古代艺术中寻找艺术创新的灵感，并将古代艺术作为创新的踏板，逐渐走出了中世纪的艺术形式。

开启文艺复兴盛期的艺术家是著名画家莱昂纳多·达·芬奇，他曾经在韦罗基奥的工作室工作过，可以说是意大利 15 世纪和 16 世纪艺术的承上启下之人。在达·芬奇的作品中，可以看到他打破了一些传统宗教题材的构图惯例，以全新的方式展示了人们熟悉的故事。比如在《最后的晚餐》中，其他艺术家经常会把犹大单独画在桌子的一侧，以此来暗示他背叛者的身份，但达·芬奇却将晚餐的 13 位参与者呈现在了一条直线上。同时，他运用中轴线将耶稣布置在画面的几何中心，并利用耶稣背后的拱门来自然引导观者的视线，以此来增强耶稣在群像中的重要性。这种利用建筑来规划群像画布局的做法，在之后许多艺术家的作品中也有体现。此外，达·芬奇在他最著名的肖像画《蒙娜丽莎》中，呈现出了两个主要特点：第一，这幅画中的女主角显得十分朴素，她的衣服上没有多余的珠宝，而是用深色的大片衣料来表现出庄重和肃穆；第二，蒙娜丽莎虽然安静地坐着，但她的姿态并不僵硬，微微扭转的上半身，以及利用透视法绘制的双手垂搭姿势，都让这幅画透露出动感。

在达·芬奇之后，我们看到的便是雕塑家米开朗基罗的早期创作。早期米开朗基罗描绘的人物都十分强健而富有力量，比如在西斯廷教堂天顶画中，正在创造亚当的上帝虽然是一个老人，但他全身肌肉饱满，显得非常结实强壮。同时，米开朗基罗的艺术作品也开始超越单纯的写实主义。在《圣母怜子像》中，米开朗基罗刻刀下的玛利亚虽然刚刚失去孩子，但她的面容却并没有像现实中悲痛欲绝的人那样扭曲，而是体现出了一种具有节制的悲伤。

如果说达·芬奇有敏捷而微妙的感受力，米开朗基罗蕴含着

无穷的力量，那么文艺复兴三杰中的最后一位——画家拉斐尔，拥有的则是在各种特征之间调和的能力。在拉斐尔的笔下，观众可以从圣母那柔和静谧的面容上，看出他继承了画家佩鲁吉诺的温柔风格。但拉斐尔描绘的圣母和画面中的其他人物又往往会构成一个简单的几何形。比如《西斯廷圣母》中的所有人物共同组成了椭圆，又如在《草地上的圣母》中，抱着耶稣的玛利亚大致可以被看成拥有一个三角形的轮廓，这种简洁、稳定、饱满的形状又体现出了达·芬奇、米开朗基罗等人擅长的结实、稳定的形体风格。此外，拉斐尔还很擅长群像画的布局，譬如在梵蒂冈教皇签字厅里的湿壁画《雅典学派》中，他便利用台阶拉开了画面的纵深，让众多古代哲学家错落地站在台阶上而不显得拥挤，并且背景中的拱门有力地突出了画面的主角——古希腊哲学家柏拉图和亚里士多德。

弗拉·巴尔托洛梅奥是一位修道士画家，拉斐尔的老师佩鲁吉诺的温柔节制和达·芬奇的表现力同样影响了他。他擅长利用光线和色彩的明暗来塑造群像人物，譬如《锡耶纳的圣凯瑟琳的婚礼》就是通过将光线聚焦在新婚夫妇身上的方式，让画面中的所有人都服从于一个统一的主题，就算人很多，也不会显得画面十分拥挤。同时，这幅作品还和《雅典学派》一样绘制了台阶来帮助布局。

安德烈亚·德尔·萨尔托则是一位比较平庸、自甘墨守成规的画家，他的作品或许就是中国传统评价体系中被称为"有匠气"的那一类。萨尔托的作品能够表现那些并非天才的意大利艺术家的平均水平。在他的笔下，人物总是文静而优雅的，符合当时对贵族的评价标准。萨尔托也会利用建筑来绘画群像，他在佛罗伦萨圣母领报教堂绘画的《圣母降生》中便画出了玛利亚出生的华贵卧室，但

他笔下的床铺、帐幔等都显得很大且笨重，没有引领观者想象更广阔的空间，反而把空间缩小了，并且群像中的旁观者也不够生动。

在最后，沃尔夫林又将观者的目光带回到米开朗基罗身上。作为一个长寿者，米开朗基罗在其他人都死后，又工作了一代人的时间，而且好像到了生命的后半期才达到力量的顶点。从那时起，意大利中部地区的人们只知道米开朗基罗所代表的这一种艺术，在米开朗基罗面前，达·芬奇和拉斐尔都被遗忘了。在这个时期，米开朗基罗往往不再重视每个具体的人物。正如《最后的审判》这幅壁画里所体现的那样，人群形成了一个又一个巨大而强有力的团块。也是在这时，米开朗基罗的作品开始突破对称布局，人物的姿态和人群的分布都开始走向不定形，这也暗示了盛期文艺复兴的衰退，艺术将逐渐走向手法主义的阶段，并最终向着巴洛克时期发展。

三、核心思想：盛期文艺复兴艺术具有创新性

沃尔夫林在书中展示了众多艺术家的经典作品，目的就是想让读者在欣赏作品的时候，意识到它们不同于之前艺术品的独创之处。

（一）意大利盛期文艺复兴的作品从崇尚写实走向了崇尚理想

在盛期文艺复兴时期，艺术品从 15 世纪重视写实主义转向了16 世纪的重视理想主义。正如"圣母怜子"这一主题在艺术品中的表现：米开朗基罗雕塑的圣母微蹙眉心、眼帘低垂，观众不能说她不伤心，但她的悲恸是不过分的、节制的。这和现实中失去

孩子的母亲那种毫不顾及自身形象的崩溃，以及因为疯狂的哭泣而面目扭曲的模样毫不相似。为了维持艺术形象的美感，艺术家舍弃了作品的写实性。然而，艺术家创作"不写实"的作品，并不是说这个时期的艺术在远离普通人的生活；相反，这正是当时社会的要求。在16世纪，人的素质普遍提高，对意蕴深远和庄严尊贵的感受力开始明确化，正如意大利文艺复兴时期著名的人文主义者巴尔德萨·卡斯蒂利奥内的《廷臣论》中记述的那样，这本专门的绅士手册表达了宫廷中流行的观点，认为贵族应该表现出"悠闲的冷漠""娴静的庄重"。贵族被要求规范自己的行为，才能体现出他们的高贵身份，而这种对行为规范的风尚也自然会体现在艺术品中。

因此，16世纪的艺术注定不是去发现人的那种震撼心灵的巨大激情，而是要艺术地利用这种激情。例如，在表现一个传统的宗教题材时，盛期文艺复兴艺术家不会像15世纪的创作者，譬如画家基兰达约那样，让故事发生在田园中，从而充满着生活气息，而是会设置庄重的环境，以此来展现戏剧化的画面。正如拉斐尔的《保罗在雅典布道》所展示的那样，在保罗布道时，他的听众不是一些保有面部特征的平静人物，而是每个人都会对主人公保罗的行为有所反应，你甚至可以从他们的表情中看出这些听众对讲道理解的程度。在这幅画中，每一个元素都是为了主题服务的，每一个"配角"都在配合画面主角的行为，而这种场景只有在戏剧的舞台上才会出现。

（二）盛期文艺复兴时期的作品仍然体现着人文主义的光辉

不是说16世纪的艺术不再关注人，盛期文艺复兴描述的内

容仍然是日常生活，只不过不再是真实的生活，而是理想的生活。人们更加注重对美的沉思，例如抹大拉的玛利亚是一位美丽的罪人，而不是形容憔悴的忏悔者；施洗者圣约翰具有在风雨中生长出来的男子汉的阳刚之美，而这种苦行却不会让他邋遢和穷困；圣母从 15 世纪抱着孩子的年轻母亲，变成了盛期文艺复兴那高贵端庄的女王，俯视着虔诚参拜她的人。总之，16 世纪的画家不再像中世纪的画家那样，会用世上所有的财宝堆砌在圣母的宝座周围，他们不会用昂贵的衣物来装饰她，而是会利用人物本身来支配画面。也就是说，16 世纪的画家不再描绘遥不可及的神明的故事，他们描绘的是神化的人本身。

盛期文艺复兴艺术虽然体现了一些古希腊罗马时期的风格，但它实际上是 16 世纪意大利科学、审美等的体现。在 16 世纪的意大利艺术中，当时审美趣味的转变与古代美是吻合的。在这个时期，艺术家塑造的"美的形象"拒绝了过度装饰、生硬造作，而是使用了古代理想的丰满厚重的人体，以此来表现稳重、简单和自然的动作。比如，16 世纪艺术家本韦努托·切利尼的雕塑《珀耳修斯和美杜莎的首级》和米开朗基罗的雕塑《大卫》，虽然它们都表达出了少年的肢体，但前者羸弱柔顺，后者则圆润强壮。沃尔夫林认为，盛期文艺复兴的艺术，体现的是一种匀称而自然的、不矫饰的美，这种美感也同样可以在古代遗存的艺术品中看到。比如，艺术家不会在头发上描绘太多发饰，而是会表现出它们的整体性和光泽；人们认为皮肤的自然色泽比红白脂粉化出来的皮肤更加美丽动人；画中人不再披挂珠宝，而是以质地柔软厚实的衣料来展露人体的美；建筑都变得严肃而庄重了，宽阔的拱券和细长的圆柱全部消失了，取而代之的是庄重而有节制的形式、神圣庄严的比例和严肃的单纯朴素；鲜艳的色彩都被看作不够高

贵，譬如米开朗基罗就坚持只用单色大理石创作，而这种在艺术品中摒弃色彩的意愿，甚至反过来影响了人们对古代艺术品的认知。但沃尔夫林认为，这不是在刻意模仿古代艺术，而是以自己的方法来理解古代艺术。

实际上，15 世纪和 16 世纪的人都在追求古风，但呈现出来的却是不同的结果，因为两个世纪的人在以不同的方式去理解古代艺术，又在根据不同的时代背景去呈现出不同的结果。譬如，16 世纪对描绘真实人体的追求，也和当时解剖学的发展紧密相关：在整个西方医学发展中，没有哪一个时期像文艺复兴时期这样，出现了艺术与解剖学的紧密结合。事实上，在 1500—1510 年，艺术家们的研究超过了大学教授的大部分解剖学知识，因为意大利文艺复兴时期的艺术家只有成为解剖学家，才能让他们得以提炼出更逼真的、雕塑般的人物形象。比如我们提到的《廷臣论》中所记述的那样，克制的情感、朴素厚重的外表本来就是当时社会的流行风格，正因为人们在现实生活中都开始严格规范自身，所以在这一时代的艺术品中，人们更希望它能体现出人的伟大和尊严。人本身存在的不够庄重的举止、人性中无法根除的弱点，都不应当出现在艺术作品中，艺术是贵族的艺术，这才符合 16 世纪意大利的审美。

由此可知，盛期文艺复兴的艺术和以往的所有艺术作品都不一样，它响应了 16 世纪人文主义的思潮和意大利社会中对于贵族礼仪的追求，开始在作品中表现完美的、理想主义的人。为了满足这种需求，16 世纪的意大利艺术家从古希腊罗马的艺术中寻找到了一些灵感，但这种寻找灵感的行为并不是对古代艺术的重复，而是以古代艺术为基础，根据当代的审美进行再创造。

17

《罗丹艺术论》：
罗丹"真善美"的艺术观

法国雕塑艺术家——奥古斯特·罗丹

法国雕塑艺术家奥古斯特·罗丹（Auguste Rodin，1840—1917）出生在法国巴黎，14 岁时进入波提特设计学校学习，从此与雕刻结下了缘分。青年时代的罗丹主要从事着装饰品雕刻与临摹工作，同时研习古代希腊艺术，对意大利雕塑家米开朗基罗等人的作品十分向往。

罗丹于 1880 年开始创作代表作《地狱之门》，这项巨大的工程一直持续到 1917 年。就在他去世的前一年，也就是 1916 年，他把自己的全部作品捐给了法国政府。回顾罗丹的一生，他早期的雕塑作品以风格写实、重视人物性格的刻画为特征，在他后期作品中，则表现出了印象主义、象征主义的色彩。

罗丹一生创作了许多雕塑作品，主要有《思想者》《青铜时代》《加莱义民》《巴尔扎克》《地狱之门》等，同时他也有两本代表性的著作，分别是《法国大教堂》和《罗丹艺术论》。其中，《罗丹艺术论》成书于罗丹的晚年时期，由罗丹口述，葛赛尔记录，书中既有罗丹对艺术创作的看法，也有他对艺术规律的反思，是反映罗丹艺术观和美学思想的一本名著，也是近代西方艺术界较有影响的一本著作。《罗丹艺术论》中译本由傅雷翻译。

一、为什么要写这本书

《罗丹艺术论》一书记录的是罗丹和他弟子葛赛尔两人对谈的内容，主要采用了随机式对谈与深入式参访相结合的研究方法。随机式对谈是指罗丹和葛赛尔并没有刻意地去准备一些谈话内容，而是在边走边聊的过程中提出问题、进行思考、达成共识；深入式参访是指葛赛尔和罗丹的这段对话发生在罗丹的住所里。

罗丹认为，当时所处的这个工业时代，是技师和工厂主的时代，绝不是艺术家的时代。在这样的时代生活中，人们一味追求物质方面的生活，忘却了思想和美梦。罗丹从这一社会现状中，推理出一个令人惊讶的结论：艺术死了！不过，对于葛赛尔的想法，罗丹十分赞赏，因为记录艺术家的所思所想是一种崇高的活动，是功利社会里的一股"清流"。于是，罗丹和葛赛尔就开始了艺术的对谈活动。他们围绕着罗丹的花园、工作室以及工作室里的各种雕塑作品，展开了艺术交流，对什么是艺术、艺术的静态与动态、艺术的思想性等问题进行了讨论。

二、艺术形象：艺术崇高的地位、象征的特征与独特的贡献

艺术形象是指艺术的全部面貌，包括艺术在时代中的地位、艺术的流派、艺术的作用等。罗丹主要是从艺术的崇高地位、象

征的特征与独特的贡献三个方面来说明艺术形象的。

第一，艺术是人类最崇高的使命。 罗丹认为，艺术在人类生活中具有最高的地位，因为艺术让我们不断地认识世界、理解世界、表现世界。罗丹通过将艺术与时代的特征进行对比，更强烈地佐证了这一论点。罗丹提到，在现代，科学每天都会发明出新的方法、制造出廉价的商品，让绝大多数的民众得到了一些不纯粹的快乐，于是人们陷入生活的忙碌之中以及科学技术的不断革新之中，也因此丧失了思想、美梦、精神趣味，而艺术就是为了拯救这些陷入忙碌之中的人，为了将他们的不纯粹快乐变为纯粹的快乐，让他们能感受到生活的幸福与精神的愉悦，所以艺术具有极其崇高的地位和使命。

第二，艺术具有象征的特征。 艺术具有象征的特征是指创作出的艺术品，不是要让它和现实世界中的物体一模一样，而是要在创作过程中融入艺术家的情感和思想。罗丹指出，艺术家的一切创作，都是他们内心的反映，房屋、家具等一切东西都渗入了人的感情和思想的魔力。这和古希腊哲学家柏拉图的艺术观不一样，在柏拉图的眼中，艺术就是对客观世界的模仿与复制，艺术作品必须与客观世界中的物体保持高度的一致，但这种艺术观忽视了人的感情和思想，遭到了罗丹的反对。罗丹在工作室里摆放着许多作品，这些作品都表现出了一种动态的、象征的特征，表现了罗丹本人对于人体及其运动的理解、情感与态度。

第三，艺术具有独特的贡献。 独特的贡献是指艺术具有让人享受生活的作用，能为我们的时代带来新思想和新方向。罗丹提到，艺术通过一种表现美、创造美的形式给人们带来了美的享受。在人们疯狂追求物质的时代，艺术给我们带来了思想、情感、运动与神秘，这是对人们单一枯燥生活的一种反叛，也是对功利社

会的一次拯救，艺术让人们在浮躁的生活中多了一丝恬静与惬意，从而可以让人充分地去享受生活、体验生活。

优秀的艺术作品很难被同时代的人们所理解和接受，这就是说，艺术作品往往具有超前的思想。罗丹指出，能够欣赏好作品的人是不多的，在美术馆里，甚至在广场上的艺术品，也只会引起少数观众的注意。艺术所含有的超前思想在经过时间的沉淀后，便能慢慢地被民众所接受。所以，这些艺术品所包含的前卫思想在未来某一天，一定会引起大多数人的关注。所以，当艺术品被创造出来时，并不一定被同时代的人们所理解，但随着时间的流逝，艺术作品总是能被人们所接受的。

三、核心思想：追求在真善美三者间张弛有度的艺术观

罗丹在书中表示，艺术要追求一种真善美之间的张力。

真是指艺术家在刻画艺术品时的内在真实，艺术作品要能如实地反映出艺术家心灵上的真实情况。

善是指做艺术先得做人，只有做好了一个人，才有资格去做艺术。

美是指艺术要给人带来美的体验。

那么美是从何而来的呢？罗丹认为，要尊崇自然的原则和真实的原则。罗丹由此构建起了自己艺术观上的三种原则：做艺术先得做人的原则、尊崇自然的原则、遵从艺术家心灵的内在真实的原则。

（一）做艺术先得做人的原则

罗丹认为艺术家做艺术首先要做一个具有生命激情的人，这

是"做艺术先得做人"原则的第一条要旨。没有生命就没有艺术，一个雕塑家不论是表现快乐还是悲伤，抑或是其他某种精神情绪，只有在他饱含生命激情的时候去创作，艺术作品才会显示出一种富有生命的状态，而这样的艺术品也才能触及观众的内心世界。不然，即使一草一木画得再逼真，也无法表现出画面中的喜怒哀乐，其原因就在于艺术家缺乏了生命激情。

第二条要旨则是人要习惯一生中的跌宕起伏。就罗丹的求艺之路来说，他曾三次报考巴黎美术学院，都惨遭拒绝。在第三次落选时，一个老迈的主持人在罗丹的名字旁边干脆写上："此生毫无才能，继续报考，纯属浪费。"这对渴望成为雕塑家的罗丹来说是一个沉重的打击，可是这些打击并没有击垮他对艺术的执着追求，反而越挫越勇。正是罗丹一生求学的曲折历程，造就了他偏爱悲壮的主题，让他善于从残破中发掘出力与美，这让他的艺术具备了博大精深的风格。

（二）尊崇自然的原则

《罗丹艺术论》这本书的基本精神是坚持现实主义，而通过自然展示人类的感情则是罗丹现实主义创作思想的一个重要方面。罗丹认为，艺术是人类最崇高、最卓越的使命，艺术要让人的思想去了解宇宙万物。所以，在罗丹看来，艺术的最高使命不在于追求艺术外在的形式美，而是要通过形式表现现实生活本质的真。

19 世纪，新古典主义促使革命的、生动的艺术发展成了内容空洞的、拟古和复古的艺术，让众多的艺术作品重形式、轻感情，充满了矫情与做作，从而掩盖了艺术真实的一面。

罗丹认为，自然即是真，真的就是美的。罗丹在书中的遗嘱部分说道：对于自然，你们要绝对信仰，你们要确信，自然永远

不会是丑恶的，要一心一意地忠于自然。罗丹和葛赛尔两人在花园里散步时，就曾讨论过"自然"这一概念。葛赛尔认为，如果一味地遵从自然的原则、刻画自然的模样，那么自然中的一些丑陋现象难道也要表现在艺术品中吗？罗丹对此说道，自然没有所谓美丑之分，自然的都是美的，自然美不美其实关键在于艺术家的内心想法，也就是说，艺术家应当考虑如何去表现自然的美。

在罗丹的艺术语言里，"自然"这一概念不仅仅指自然界，同时也指向了人类社会，也就是人类所生存的现状和环境。罗丹认为，人要无限地、无条件地、充分地信仰自然，奉自然为艺术创作的第一准则。一件作品的成功与否，不在于自然的美丑，而在于艺术家对自然的把握程度以及他对自然的反映是否深刻。罗丹在自己的艺术创作中一直坚持着"自然"的原则，尽管摆放在他工作室里的许多雕塑作品，在常人看来是丑的、不好看的，但罗丹却不以为然，他认为："自然中公认为丑的事物在艺术中可以成为美的"，因为这一切都取决于艺术家的眼睛。他认为，艺术不是以悦目为目的，所以他痛恨雕饰烦琐的古墓，反对刻意装饰自然，反对消减神情的痛苦，反对隐藏老年的衰颓。事实上，罗丹一生都在用艺术创作来证明艺术要服从自然这一原则。

（三）遵从艺术家心灵的内在真实的原则

罗丹认为，艺术体现出了人类的灵魂，有形的物质传达着无形的精神。艺术家是在用心灵与万物进行交流，将万物的美丽通过各种形式保留了下来，同时也留下了人类特有的印记——思想、精神与幻梦。伟大的艺术作品之所以有着经久不衰的感染力，原因就在于作者仿佛给作品施了魔法，每一笔画、每一个镜头、每一个音符都饱含着作者的思想。一个人如果称得上是艺术家，那

他不仅接受一切外部的真实，也能够毫不困难地懂得其中内在的真实。在这里，罗丹提到了两种在艺术创作中的真实：一种是外在真实，另一种是内在真实。

外在真实是指不加人为干预的自然界所表现出的样子。

内在真实是指艺术家通过一双眼睛所能看到的东西。

外在真实遵从的是外部的自然原则，内在真实遵从的是内在的自然原则。比如说，艺术家只要注意一个人的脸，就能了解这个人的灵魂，因为他头额的倾斜，眉毛的微皱，眼光的一闪，都能表现出这个人内心的秘密。

在罗丹看来，艺术的美兼具外表的真和内在的真。艺术中所认为的丑是绝无品格的事物，也就是既无外表的真，也无内心的真。那些造作的、虚假的东西，即便再悦目也是丑陋的，因为那不是人类灵魂的物质体现。罗丹认为，如果艺术家只图再现外表的形象，像照相一样只把脸上的线条准确临摹起来，而绝无性格之表现，那么他绝对不配观众的赞赏。总而言之，艺术家在进行艺术创作时，要遵从内心的自然想法，当一个艺术家总是能从外部真实的自然界中看到内在的心灵活动时，他的生命就是在享受着、在创作着。

18

《论艺术里的精神》：
现代抽象艺术的启示录

现代抽象艺术的奠基人
——瓦西里·康定斯基

　　俄国艺术家瓦西里·康定斯基（ВасилийКандинский Wassily Kandinsky，1866—1944）是 19 世纪末 20 世纪初现代抽象艺术的奠基人，他好学慎思、博闻强识，在他的学术版图中，既有对哲学冷静的思考，也有对绘画、音乐等感性的挚爱。康定斯基一生创作了近 1500 幅画作，还撰写了多篇艺术理论的文章。在此之余，康定斯基还开办了美术学校、创立了艺术家协会，在俄国、德国等高校任职，对当时的艺术领域产生了很大影响。《论艺术里的精神》写于 1910 年，1911 年在慕尼黑用德文出版。中译本于 1987 年由中国社会科学出版社出版。

一、为什么要写这本书

《论艺术里的精神》是康定斯基最早最具代表性的艺术理论著作。在《论艺术里的精神》中，康定斯基系统地提出了内在需要、内在因素、精神革命、绘画的形式与色彩等方面的观点，非常引人注目，因此这本书也被誉为"现代艺术的纲领性文件"。之后，康定斯基又陆续写出了《论形式问题》《论具体艺术》《点·线·面》等著作，对自己的理论见解进行了完善和补充。

二、康定斯基的艺术生平

1866 年，康定斯基出生于莫斯科。他的家境殷实，有记载说，他的祖父曾被沙皇授予爵位，他的祖母是一位蒙古的公主。他的父亲出生于西伯利亚，他的母亲来自波罗的海的沿岸地区。从这个角度来说，康定斯基是一个典型的混血儿，他的身上夹杂着东西方的双重气质。

康定斯基并没有接受过正规的艺术教育。1886 年，康定斯基进入莫斯科大学学习，专业方向是政治经济学和法律，毕业后留校任教，成为一名法学讲师。

1897 年康定斯基放弃了前程似锦的大学教师这一职业，离开了莫斯科，前往德国慕尼黑去学习绘画，拜入了艺术家安东·阿兹贝的门下，开始了他作为艺术家的正式训练。他曾在回忆录中

写过有关这段求学的心路历程，"我喜爱所有这些学科（法学、经济学、人种学等），至今，我仍怀着感激的心情回想起它们曾经给我的那些具有热情，也许是灵感的时刻。但是，在我第一次接触艺术时，这些时刻就变得黯然失色了，只有艺术才能使我超越时空。学者的工作从未给予我这样的体验、内在的张力以及创造性的时刻。"康定斯基的意思是说，他并不讨厌政治学和法律，只是在艺术中，他可以获得更大的成就感。

1901 年，康定斯基精心组织了一个新的艺术家团体，即"方阵社"，也称为"法郎吉"（Phalanx）。随后，康定斯基以"法郎吉"为基础，又创办了一所新的美术学校，并亲任校长。尽管一年后，这所美术学校就因为各种原因被关闭了，再一年后，"法郎吉"也被解散了。不过，正是这两件事让康定斯基有了独立工作的基础，也获得了良好的口碑。

1903 年，康定斯基开始游历四方。他先后到达荷兰、突尼斯、意大利、法国等欧洲各国，还去了非洲。在行万里路的过程中，他极大地开阔了眼界，对当时的绘画界有了更全面深入的了解。尤其是 1906—1907 年，康定斯基在巴黎待了很长一段时间，其间他参加了多次野兽派画家的展览，野兽派的画风对康定斯基产生了很大的影响，促成了他后来的抽象主义风格。

1908 年，康定斯基又回到了德国慕尼黑。1909 年，康定斯基与俄国画家阿列克谢·冯·亚夫伦斯基、奥地利作家阿尔弗雷德·库宾等人创立了"新艺术家协会"，并担任协会主席。新艺术家协会的主要工作，是给青年艺术家提供展览作品的机会。协会创立当年所举行的展览，就邀请了崭露头角的毕加索，将风格定位在突出艺术的表现性上。不过，1911 年，康定斯基因为与其他成员在艺术观点上的摩擦，退出了新艺术家协会。但他举办艺

术展览、推动艺术进步的热情并没有被磨灭。1911 年底，他又同德国画家弗朗兹·马尔克共同建立了"青骑士小组"，组织了法国画家布拉克、德国画家克利等人的作品展览且出版了刊物《青骑士年鉴》。

从"青骑士小组"来看，康定斯基极力宣扬艺术要有所突破的观点。在康定斯基看来，画家画画，应该尽情地表现自己的内心世界，而不必强求风格的统一。康定斯基最佩服这样的艺术家，"他们有意无意地用完全富于创造性的形式将他们的内心感受表现出来，他们仅仅为此而工作，别无他求"。正是康定斯基这种对艺术内在精神的追求，才让绘画有了更广泛的意义。

1914 年，第一次世界大战爆发，康定斯基被迫返回了俄国。之后，他因为亲人和朋友战死沙场，加上家庭变故，导致心情消沉，便赋闲了几年。直到 1918 年，康定斯基受聘于莫斯科美术学院，才又接续了他的教师生涯。同时，他还参加了协助组建俄罗斯博物馆的工作，并协助成立了国家绘画馆。1920 年，康定斯基任莫斯科大学教授。1921 年，康定斯基创办了俄罗斯艺术科学院，计划推进艺术改革运动，不过因为没有得到苏维埃政权的重视，康定斯基有些心灰意冷，于是，他再度离开了莫斯科，回到了柏林。

1922 年，康定斯基前往德国的包豪斯学院任教。包豪斯学院是 1919 年由德国现代派建筑大师瓦尔特·格罗皮乌斯创立的一所艺术设计学院。当时请来执教的教师们，大都是已经成名的艺术家，他们在教学中，非常鼓励学生自由地创作。康定斯基在包豪斯学院待了十几年，他在《论艺术里的精神》中提出的观点，被贯彻到了他的日常教学中。1933 年，包豪斯学院遭到了纳粹查封，全体教师和学生都被驱逐出境了。已将德国看作自己第二故乡的康定斯基，甚至遭到了死亡的威胁。无奈之下，康定斯基流

亡到了巴黎，并加入了法国国籍。从此，他的生活变得安逸平静，他把大量的时间，都投入了绘画的创作中。

三、理论基础：内在需要、内在因素与抽象
艺术的精神

《论艺术里的精神》是一部正式论述抽象艺术的专著，分上、下两个部分，前一部分通论一般美学，后一部分专论绘画艺术。前一部分的一般美学内容奠定了康定斯基论绘画艺术的理论基础。他明确提出了"内在需要""内在因素"是形成抽象绘画的基本原则，就像他在书中说的那样，"如果说艺术家捍卫了美，那么，美就只能以内在的伟大的需要来衡量"，"凡是由内在需要产生并来源于灵魂的东西，就是美的"，而"内在需要决定艺术作品的形式"。

"内在需要"最初是由德国画家库格尔根在他的《艺术三讲》一书中提出来的，后来，德国美学家威廉·沃林格在《抽象与移情》一书中，又通过"内在需要"来理解艺术的抽象与情感的关系。康定斯基在《论艺术里的精神》一书中，详细解释了什么是"内在需要"，以及"内在需要"对抽象艺术的意义是什么。

在康定斯基看来，"内在需要"的概念可以分为以下三点。

第一，每位艺术家，作为艺术的创造者，都有需要表现的内容。

第二，每位艺术家，在他的作品中都会自觉或不自觉地去表现时代精神。

第三，每位艺术家，都有义务去促进艺术的向前发展。

在康定斯基的美学理论中，他特别强调了抽象艺术的重要性。他认为，只有抽象艺术才能抓住艺术的本质，让艺术超越时代的

限制，实现永恒的魅力。这是因为抽象艺术不依赖于特定的历史、文化或社会背景，它更加关注艺术自身的规律和内在逻辑。因此，抽象艺术具有更强的生命力和更广泛的影响力，能够跨越时空，与不同时代的观众产生共鸣。比如，埃及古老的抽象雕塑，我们现在也许不能分析出这些雕塑所蕴含的具体意思，但"现在我们仍能听到埃及雕塑中呈现出的一种永恒艺术的声音"，艺术的魅力随着时间的流逝，不但没有被消灭，反而更加浓烈了。

康定斯基认为内在因素，即情感。它必须存在，否则艺术作品就变成了赝品。如果用一幅画来解释的话，一幅画有外在因素，即形式，也就是画是怎么画出来的，又画了些什么内容；有内在因素，即情感，也就是画要体现出画家的什么，折射出时代的什么，我们又能感悟到什么。真正的画家，会在画中蕴含着自己对人生的感悟、对世界的理解，将自己最普通的情感，升华到艺术的境界。在康定斯基看来，内在因素决定着外在因素，也就是说，画家所要表达的情感，决定了一幅画应该怎么来表现。

康定斯基所讨论的内在需要、内在因素，其实质就是艺术的精神。"内在需要"肯定了抽象艺术更有意义，"内在因素"强调了艺术作品要以情感为重。将这两个问题合起来，通过抽象艺术作品中只可意会不可言传的情感，才能抵达艺术的精神世界，才能触摸到艺术的灵魂。

康定斯基又通过精神的三角形、精神革命、精神的金字塔三个方面，更深入地阐释了艺术的本质。

（一）精神的三角形

精神的三角形，康定斯基也称之为"三角形的运动"。康定斯基用一个巨大的锐角三角形，来形容人类的精神。三角形从顶

部到底部，可以分出不同的层次，其中顶部的精神最高尚。在这个三角形中，每一层次都有艺术家，越接近顶部的艺术家，越能表现精神，而艺术家所追求的，应该是努力超越自己所在层次的局限，无限地接近精神三角形的顶部。但可惜的是，底部的精神更容易被普通人所理解，所以，反而是底部艺术家下里巴人的作品，会有更多人去欣赏，而顶部艺术家阳春白雪的作品，往往曲高和寡。

（二）精神革命

在康定斯基看来，最糟糕的，还不是三角形顶部的艺术家难得一见，更糟糕的是，普通人日复一日地欣赏底部艺术家的作品，这将导致他们的精神会变得更加庸俗，他们的灵魂也会日日昏睡。就像康定斯基打的比方那样，"灵魂不停顿地从三角形的高处向低处跌落，整个三角形显得死气沉沉，甚至往下滑落和倒退"。康定斯基自视甚高，他认为，只有用他所提倡的、能表达内在因素、蕴含内在需要的抽象艺术，才能激发出人的精神，唤醒人的灵魂。

（三）精神的金字塔

"精神的金字塔"与"精神的三角形"有着异曲同工之妙。巨大的锐角三角形顶部，就相当于精神金字塔的顶尖。任何艺术都要向金字塔的顶尖攀登，最终能登临绝顶的，一定是摆脱了具体事物束缚，且能抽象认识世界的艺术。康定斯基列举了一些艺术家，如比利时诗人、剧作家梅特林克，俄国作曲家穆索尔斯基，西班牙画家毕加索等。梅特林克的诗多用象征手法，能够引起人们内心的反响；穆索尔斯基的音乐，强调要用心灵来体会；毕加索的画，更是在抽象中追求着精神的和谐。

四、核心内容：抽象绘画的色彩与形式

从字面来看，"抽象"与"具象"是相对的。具象是指具体的形象，抽象是指舍弃了具体形象的个别性，并抽出了具体形象的共同性，用以说明形象的本质。如果从绘画的视角来看，那么具象绘画，画的就是具体的人、事、物，尽管其中也有虚构与夸张的成分，但欣赏者并不难从中看出画了些什么；而抽象绘画，画的则是符号、形状等，欣赏者要通过联想、想象，才能理解画家的暗示。康定斯基在《论艺术里的精神》中讨论的内容，都是基于抽象绘画。

在康定斯基看来，抽象绘画必须掌握两件武器：一是色彩；二是形式。

色彩就是颜色，形式就是诸多色彩平面之间的分割线，或是说为平面的各种图形或形状。形式可以独立地在画中表现出来，如画一个三角形，画一个方形；但是色彩不能，就好像我们不能说画出了红色、画出了黄色一样。但更多时候，两者是结合在一起的，如画出一个红色的三角形、一个黄色的方形等。

康定斯基所追求的抽象绘画，就是通过色彩与形式相结合的方式，来表达"内在因素"，以达到"内在需要"。在康定斯基看来，只有在画布上呈现出不同的色彩与形式，作为画家情感的特殊外泄形式，以此来冲击到欣赏者，只有这样才能引起他们的共鸣。

（一）康定斯基的色彩理论

在色彩的感官效果上，康定斯基认为，我们看到不同的颜色，会形成不同的感受。比如，我们容易被明亮的色彩所吸引。再如，你喜欢紫色，当你看到紫色的时候，心情会变好，就像你品尝到

了喜欢的美食那样，会获得愉悦感。但色彩的感官效果是简单的、表面的、转瞬即逝的，而色彩在心理方面的作用，却能够对人产生深层次的影响。

康定斯基认为，色彩的心理作用有以下两种。

第一种是色彩通感。所谓通感，简而言之，就是人的视觉、听觉、触觉、嗅觉、味觉等感觉是相通的。比如"淡黄色看起来具有酸味，因为它令人想到了一个柠檬的味道"，这就是通感；"有香气的色彩""通过大自然的色彩来描述声音"等，这也是通感。在抽象绘画中，适当运用颜色的通感，能表达出画家所要传达的意思。

第二种是色彩对心灵的振动作用。康定斯基有个很著名的说法："色彩有一种直接影响心灵的力量。色彩宛如琴键，眼睛好比音锤，心灵犹如绷着许多根弦的钢琴。艺术家是弹琴的手，只要接触一个琴键，就会引起心灵的振动。"这种心灵的振动不是一个人的心灵振动，而是我们所有人共有的心灵振动。康定斯基举了例子：白色会让我们感到静谧，象征着纯洁；黑色会让我们感到沉寂，象征着死亡。因此，任何一种色彩，浓度越深，就趋向于黑色；浓度越浅，就越趋向于白色。比如，"蓝色是典型的天堂色彩，他所唤起的最基本的感觉是宁静"。如果蓝色越画越浓，就会让人越发感到悲哀；如果蓝色越画越浅，宁静的感觉则会慢慢消失。画家所追求的，就是以色彩的变化来表达情感的变化，并让欣赏者能体会到这种变化。康定斯基的画作《蔷薇色的重音》，就是如此。在这幅画中，康定斯基将红、黄、黑、白等色块重叠组合起来，亮中有暗，暗中有亮，在色彩的强烈对比间，让我们体会到了花朵在绽放般的动感。

（二）康定斯基的形式理论

康定斯基认为，"形式越抽象，它的感染力就越清晰和直接"，而抽象绘画中的形式，才是对艺术精神的最好表达。康定斯基在这里所讨论的"形式"，一般特指点、线、面等形状。具体说来，康定斯基的形式理论有以下三个关键内涵。

第一，点是最高度的简洁，且点是不能向外的，而是向内的。在抽象绘画中，点可以形成紧张感，我们常说的密集综合征，就是因为点的密集排列，才让我们形成了极度的不舒服感。

第二，线是点在运动中留下的轨迹，点运动方向的变化形成了不同的线，如直线与曲线、水平线与垂直线等。在抽象绘画中，线的组合与交叉可以表达不同的内容，如水平线表达平稳的发展，给人温暖的感觉；垂直线表达向上的力量，给人冷静的感觉。

第三，面是由封闭线条组成的不同图形。不同图形的边线有着不同的方向，具有不同的意义。比如边线向上，给人感觉轻松；边线向下，给人感觉沉重。当然，边线也可以形成平衡，如正方形、圆形，给人一种既安定、又不安定的感觉。

康定斯基还认为，形式与色彩的相配，也是可以相对应的。比如，锐角突出的三角形，容易形成紧张感，与黄色相对应；直角突出的方形，给人直观的冲击感，与红色相对应；而没有典型角的圆形，可以缓和人的情绪，与蓝色相对应。不过，这些都是康定斯基的一家之言，不同的人对不同的颜色、不同的形式，会有着不同的看法。也有人认为，康定斯基的说法太过主观了，康定斯基在自己的画中，如《风景中的俄罗斯美女》《白色的线》《黑格子》等，纷繁复杂地画了许多颜色的点、线、面，其他人也未必能理解康定斯基到底想要表达的意思。

康定斯基提出的色彩理论、形式理论，其本身就是抽象的。

康定斯基讨论的目的，不是在于说明绘画时应该选择哪些色彩、哪些形式，而是在于说明绘画时如何适当地运用色彩和形式来构图，以体现出画家的"内在因素"，进而达到艺术的"内在需要"。

五、康定斯基的哲学思考：抽象艺术的终极超越性

康定斯基自身有着一套独特的艺术哲学，这主要源于他对抽象艺术终极意义的思考。

在康定斯基的心中，他所在的年代，是一个物欲横流、缺乏信仰的年代。当时流行的艺术作品，大多是庸俗不堪的，它们蒙蔽着人们的心灵，完全无益于人类精神的进步。而当时的所谓艺术家，追求的是艺术作品要切合时代的需要，让时代可以接受，完全罔顾艺术作品的根本，即艺术应该是超越时代的。康定斯基极力反对具象的艺术作品，就是因为在他看来，任何具体的形象都是被束缚住而不自由的，只有抽象的形式，才能将艺术从束缚中挣脱出来；只有抽象的艺术作品，才能解放人们的精神，通向人们的心灵。

从另一个角度说，康定斯基认为，艺术应该是对人类内在精神的表达，而不应该是对外在物质世界的表达。因为既然人的精神是超越物质的，那么同理，艺术也应该是超越物质的。康定斯基指出，在所有的艺术中，只有抽象艺术，才具有抽象精神。所谓抽象精神，就是指人们对现实本质的认识，但抽象不是不现实，而是现实的精髓。所以，想要表达现实的精神，就要通过抽象艺术。可以说，最伟大的抽象艺术，实质就是对现实最高浓度的提炼，这种提炼甚至可以超越时间和空间，是人类永恒的真理。

19

《当代艺术之争》：
对传统艺术的消解与颠覆

法国著名的哲学家、美学家和艺术批评家
——马克·吉梅内斯

《当代艺术之争》的作者是马克·吉梅内斯（Marc Jimenez）。吉梅内斯是法国著名的哲学家、美学家和艺术批评家。同时，他也是法国名牌学府巴黎第一大学的教授和法兰西美学学会的成员、法国《美术杂志》的编委。吉梅内斯教授的主要学术成就是对阿多诺美学思想的研究和对欧美当代艺术的批评。他笔耕不辍、著作等身，代表作包括《什么是美学？》《当代艺术之争》《阿多诺与现代性》《阿多诺的美学思想》，译著《阿多诺美学理论集》，主编《虚构与现实之间的艺术》等。《当代艺术之争》首次出版于 2005 年，中译本于 2015 年在北京大学出版社出版。

一、为什么要写这本书

马克·吉梅内斯出生于 1943 年，在他早年的学术生涯中，他重点研究的是德国哲学家阿多诺的美学思想。不过进入 21 世纪以后，吉梅内斯的学术兴趣逐渐转移到了当代艺术批评与当代艺术史的写作与研究。吉梅内斯对于当代艺术的思考，集中体现在《当代艺术之争》一书中。在这本书中，吉梅内斯不仅举出了众多具有代表性的当代艺术作品，还从正反两方面，全面地探讨和分析了当代艺术的价值与意义。

二、当代艺术的起源

根据吉梅内斯的解释，所谓"现代"，指的是后革命时代，或者说是启蒙时代，它的特征是封建旧制度的废除、资产阶级力量的上升、工业化的发展、公共空间的确立以及对批判精神的认可。

关于现代艺术发端的时间点，目前法国学术界有三个不同的观点，分别是 1789 年、1863 年和 1874 年。1789 年的标志性事件是法国大革命的爆发，1863 年的标志性事件是法国画家马奈创造《奥林匹亚》并在"落选者沙龙"上展出《草地上的午餐》；1874 年的标志性事件是法国画家莫奈在第一次印象派画展上展出《日出·印象》。现代艺术的代表流派包括印象主义、野兽主义、立体主义、表现主义等，代表性艺术家有马奈、莫奈、马蒂斯、

凡·高和毕加索等。

当代艺术发源于 20 世纪 60 年代的前卫派艺术运动（指的是 20 世纪 60 年代的先锋派艺术运动，代表人物有玛丽娜·阿布拉莫维奇，当代艺术的代表流派包括观念艺术、波普艺术、大地艺术和身体艺术等，代表艺术家有杜尚、约瑟夫·博伊斯、皮耶罗·曼佐尼等人。

现代艺术和它之前的古典艺术，共同组成了当今西方艺术史上的经典艺术或传统艺术。但是当代艺术和现代艺术、古典艺术完全不是一码事。"当代艺术"这一概念，源于 19 世纪德国著名哲学家和美学家黑格尔的预测。黑格尔曾经预言：艺术将在未来，以前所未有的崭新形式继续存在。这种"前所未有的崭新形式"指的就是当代艺术，是对先前出现的所有艺术流派、艺术形式的彻底叛逆与颠覆。

当代艺术最显著的特点，就是艺术家们不再将创造的方式局限于绘画。绘画是当代艺术的表现形式之一，但却是其中最不重要的一种形式。当代艺术的主要表现形式是用艺术家的身体、行为以及大自然中的景观进行创作。20 世纪 60 年代，当时法国四位有影响力的艺术家布伦、莫塞、帕尔芒提耶和陀罗尼，以四个人的姓氏首字母为名，组成了著名的 BMPT 组合。BMPT 组合在 1967 年组织过四次"宣扬活动"，他们在各大场合和媒体上，宣告"我们不是画家"。他们强调绘画已经无法满足他们的表达欲望和思想感情了，主张艺术家的作用应该是激发观赏者对于艺术与现实生活关系的思考，无论是过去还是当下。也就是说，艺术家的职责，不再是再现现实，而是传达一种观念。

那些致力于当代艺术的艺术家们，将他们的艺术技巧和想象力从画布转移到了大自然。1968 年开始，大地艺术（大地艺术，

就是将土地、山谷、江海、公共建筑作为画布，创造出来的当代
艺术作品）的横空出世，则进一步标志着艺术家不再局限于画家
的职责与身份了。大地艺术促使自然景观也成为艺术家们进行创
作的画布。艺术家们的意图不再是生产那些用于在画廊和美术馆
中展出的油画作品，而是以直接的、瞬间的方式介入自然景观之
中。不过，尤其值得强调的是，当代艺术家们的"大地艺术"并
不是要改变自然的样貌，也不是要征服自然和开发自然。他们要
做的，是将大地当成画布，用自然的元素去表达某种观念，比如
环境保护、性别平等、世界和平等等。例如，美国当代艺术家罗
伯特•史密森于 1970 年利用黑色岩石和白色结晶盐，在犹他州
的大盐湖上"画"出了雄伟的《螺旋形的防波堤》。《螺旋形的
防波堤》的长度约为 460 米，即使在飞机上也能清晰地看到，它
被认为是史密森毕生最重要的一个作品。根据艺术家本人的说法，
《螺旋形的防波堤》象征的是犹他州悠久的历史和多元的文化。
这个作品既有对犹他州印第安文化图腾崇拜的致敬之情，又表达
了人类对于广袤无私的大地母亲的感谢之情。

三、核心观点：当代艺术的本质是对传统审美的消解

吉梅内斯认为审美是主观的，不存在所谓统一标准。自从法国
艺术家杜尚将工业流水线上生产的现成物，引入艺术的大堂以后，
艺术以及艺术品的概念就发生了颠覆性的拓展与变化。当代艺术
是反传统的，当代艺术的兴起是对传统艺术审美的消解与攻击。

正如吉梅内斯在《当代艺术之争》中所论述的那样：当代艺
术深刻地改变了越界的意义，它寻求对学院主义藩篱或者资产阶

级陈规的超越，努力使艺术接近生活。以德国著名当代艺术家约瑟夫·博伊斯为例，博伊斯被誉为 20 世纪欧洲美术世界中最有影响的人物之一，他的代表作是《如何向死兔子解释绘画》。在这个闻名世界的艺术品中，艺术家本人的头部和脸部都涂满了蜂蜜和金箔。在三小时的表演中，艺术家坐在博物馆的展览厅里，怀抱着一只死去的野兔。他絮絮低语、嘴唇一直说个不停，可是观众却无法听清楚他口中的话。表演的过程中，他还用手指无规律地指着博物馆墙上的绘画，以一种疯癫的状态向怀中的死兔子讲解那些油画的历史与美学。

《如何向死兔子解释绘画》这个著名的当代艺术作品，有一种浓郁的原始巫术的气息。死兔子可以理解为正在死去的传统艺术，博伊斯怀中所抱着的兔子尸体与博物馆挂在墙壁上那些无人问津的传统绘画作品，形成了某种互动式的对照；也就是说，兔子尸体象征的是墙上的绘画，墙上的绘画映射的是兔子的尸体。博伊斯认真地向死兔子解释着绘画，也就是博伊斯向他心中死去的绘画讲述它自身的故事。博伊斯脸上的金箔和蜂蜜，象征着拜金主义和追求金钱的资本游戏。《如何向死兔子解释绘画》之所以能成为艺术史上的经典之作，是因为艺术家博伊斯在创作的过程中，模糊了艺术与非艺术的边界，消解了艺术世界与日常现实的边界，这也就是吉梅内斯所说的"改变了越界的意义"。

对于缺乏当代艺术审美素养的观众来说，博伊斯的《如何向死兔子解释绘画》看上去简直是莫名其妙，甚至是毛骨悚然。但正是这样一个作品，却让博伊斯成为德国著名的艺术家，让他获得了欧美各国艺术评论家们的一致好评。很多人无法理解和欣赏博伊斯的《如何向死兔子解释绘画》，是因为人们从小接受的审美教育都是以传统艺术为基础的，特别是以西方文艺复兴以来的

现实主义绘画为基础的。所以，当在评判一幅艺术作品的时候，潜意识里的标准是艺术作品"真不真"。也就是说，在评判过程中过分强调艺术对于现实的模拟和反射作用，对于一幅肖像画来说，如果它越是像现实生活中的本尊，那么这幅画越好，画家的水平也就越高。这样的一种审美心理是建立在传统美学理论基础之上的。可是，这样的一种审美套路和理论，在飞速发展的当代艺术领域中，是有时间上的滞后性的。

总而言之，当代艺术的本质，就是反传统的。它的美学目标，并不止于追求所谓逼真与相像，而是对于既有艺术套路和审美语言的颠覆与消解。因此，在欣赏当代艺术作品的时候，不能按照以前接受的审美方式，不能追求所谓逼真与相像，而是应该试图通过作品去体会艺术家所传达的观念。

四、研究思路：艺术的去定义化

在《当代艺术之争》一书中，吉梅内斯引用了美国艺术理论家和批评家哈罗德·罗森伯格提出的"艺术的去定义化"理论。这个理论认为，在当下的语境中，无论艺术还是艺术品，其概念本身都失去了意义，有过时的危险。过去十年间丰沛的艺术写作，显现出在一个无所适从的环境下，人们希望找到可靠的参照。吉梅内斯在书中指出：传统美学理论是18世纪的遗产，强调审美判断的必要性，坚信艺术与艺术品担负着社会、政治与意识形态的批判功能，不过它看起来的确过时了。与此同时，吉梅内斯还强调，传统美学理论与当下文化环境产生了错位。在当下环境中，一切皆被允许。

因为诞生于18世纪的传统美学理论在现在已经过时了，所

以我们必须对依托于传统美学理论的传统艺术"去定义化"，即要破除或者取消之前对于艺术的既有定义和观念。在约定俗成的定义中，艺术是人类的一种创造性的活动。比如说油画，是人类利用色彩和画笔，在画布上进行创作的一种艺术形式。可是自从杜尚将"男用小便池"命名为艺术品《泉》以来，当代艺术就出现了一种将既有的现成物"重新定义"为艺术品的能力和"特权"。比如说，法国著名艺术家克里斯蒂安·波尔坦斯基于 2010 年在巴黎创造的作品《无人》。这个享誉全球的作品其实就是成吨的废旧衣物堆在地上，然后用一个巨大的起重机钩爪，不断地将地上那些旧衣服抓起来、又抛下去。堆积如山的旧衣服让在场的观众触目惊心，让他们认识到，其实自己根本不需要买这么多的衣服，很多旧衣服明明还可以穿，但却为了所谓新款式或者流行时尚而去买多余的新衣服。当衣服的主人死去以后，衣服就成为我们留在这个世界上的垃圾，它们需要成百上千年才能在大自然中降解和消散。因此，无人需要的衣服也就成为人类对于大自然的一种污染。

《无人》这个作品想要表达的是，在物欲横流的当代社会，人类为了一己私欲，大量购买生活中 "非必需"的物品。这些废弃的旧衣服，就是消费主义侵蚀人类心灵的证据。作为一个艺术家，波尔坦斯基的工作既不是设计服装，也不是制作起重机。他所做的事情，就是将几万件没人要的二手衣服堆放在博物馆里，然后再搬运过来一台起重机。

如果按照传统的定义来看，这样的作品无论如何都无法被称为艺术。但是吉梅内斯却认为，当代艺术的魅力，就在于去定义化。也就是说，波尔坦斯基之所以能称《无人》为艺术品，正是因为它挑战和颠覆了社会主流对于艺术的传统定义。因此，它是先锋的，它是前沿的，它是一种"反艺术"的艺术。

20

《机械复制时代的艺术作品》：
本雅明是机械复制时代艺术作品的忠实拥趸吗

法兰克福学派第一代学者——瓦尔特·本迪克斯·舍恩弗利斯·本雅明

法兰克福学派第一代学者瓦尔特·本迪克斯·舍恩弗利斯·本雅明（德文：Walter Bendix Schoenflies Benjamin，1892—1940）被誉为"欧洲最后一位知识分子"，为本雅明编写文集的阿伦特曾这样评价说："他博学多闻，但不是学者；他所涉题目包括文本和诠释，但不是语文学家；他甚至不倾心宗教却热衷于神学以及文本至上的神学诠释方式，但他不是神学家，对《圣经》也无偏好；他天生是作家，但他最大的雄心是写一部完全由引语组成的著作；他写书评、论述在世和过世作家的文章，但他绝不是文学批评家；他诗意地思考，但他既不是诗人也不是哲学家。"

《机械复制时代的艺术作品》首次发表于 1936 年，中译本 1993 年问世。在这本书中，本雅明站在时代发展的高度，对机械复制时代的艺术变革做了前瞻性的思考，分析了机械复制技术对艺术的生产方式、接受方式、时空存在等方面的影响，引出了很多现代艺术和文化产业论域中非常重要的议题，比如艺术品的原真性、膜拜价值、展示价值、大众文化等，使得本雅明以及他的这部

作品在艺术与文化领域都占据着重要的位置，同时也引发了各国学者的研究热情。20 世纪 60 年代末，欧洲与北美就曾经掀起过"本雅明热"，而中国在20 世纪 80 年代末"文化热"兴起之际，本雅明与他的这部名作也被国内学者纳入了重点研究的范围，研究的热度一直持续至今。

一、为什么要写这本书

本雅明出生在德国的一个富有的犹太家庭，衣食无忧的生活环境让他对资产阶级充满了精神分析层面的反思，而一战给欧洲社会带来的整体精神危机，也让他坚定地选择了马克思主义和共产主义。同时，他游学时所接触的新康德主义哲学、犹太宗教哲学、神秘主义、现代主义艺术等思想，都统统显现在他的代表作《机械复制时代的艺术作品》之中。

本雅明始终坚持马克思主义的立场和唯物辩证法的方法论，他认为"在漫长的历史阶段当中，人类的感知方式随着整个人类生存方式的变化而变化"，也就是说，人类的感知手段不仅由自然决定，也由历史环境来决定。因此，他敏锐地觉察到，"在古老的美的宫殿之中，一场深刻的变化正在日益迫近"，这场变化将会是一场伟大的创新，它将带来艺术技巧、艺术创作以及艺术概念等方面的惊人转变。在此基础上，本雅明提出，"上层建筑的转变要比经济基础的转变慢得多"，但"上层建筑的辩证法同经济基础的辩证法同样是可以被观察到的"。以人们对电影的态度为例，本雅明认为，一方面电影失去了古代艺术的光晕，另一方面又使新的艺术重生，体现了现代历史的新精神。正是在这样一个基本的世界观和方法论的指导下，本雅明将全书分为了五大部分、15 节来论述他的观点。

第一部分序言交代了文章写作的时代背景和写作目的，一方面是为了研究资本主义条件下艺术的新变化，另一方面是为了寻找现代复制技术条件下艺术服务无产阶级革命的理由和方式，作者试图用这种方式来反抗法西斯主义利用艺术制造新神话的行为。

第二部分，即第 1 节简要地回顾了人类复制技术的发展历程，从古希腊人的熔铸和压模，到中世纪的木刻、铜版画、石版画，都是手工复制，直到近现代照相术的出现才真正第一次把手从图像复制的工艺流程中解脱了出来，取而代之的是往镜头里看的眼睛。

第三部分是第 2 ～ 6 节，在这一部分中，本雅明论述了机械复制技术不仅驱散了艺术作品的光晕，同时也改变了艺术创作的方式，使艺术作品的功能发生了根本性的改变。

第四部分，也就是第 7 ～ 15 节，则主要围绕电影来考察机械复制时代的艺术与传统艺术的差别，并论述了电影对当代艺术及社会的影响；最后一部分是后记，本雅明针对法西斯主义将美学引入政治生活的观点，提出共产主义的回应应该是让艺术政治化。

二、核心概念：什么是"光晕"

光晕在德语里是"Aura"，指的是（教堂）圣像画中环绕在圣人头部的那一抹"灵光"，与神圣之物相对应，有光晕、灵韵（韵味的韵）、灵氛、灵光、光环等多种翻译，这本书中本雅明用"光晕"来形容艺术品的神秘韵味。

"光晕"一词最早出现在本雅明所著的《评陀思妥耶夫斯基的〈白痴〉》中，仅代表的是物体散发出的光亮，而在1930年的《毒品尝试记录》中则有了较为详细的解释，认为光晕能够显现在一

切事物上，并且始终处在变化之中，事物的每一个变动都可能引起光晕的变化。他还首次指出，光晕有着不同寻常的本体特征，那就是"真正的光晕，绝不会像庸俗的神秘书籍所呈现和描绘的那样，清爽地散射出神灵的魔幻之光，它更多地见之于笼罩物体的映衬意象"。

在《机械复制时代的艺术作品》之中，本雅明对光晕的理解发生了变化，包括三个层面。

（一）不可接近性

从空间感知维度出发，他认为"光晕是一种源于时间和空间的独特雾霭，它可以离得很近，却是一定距离之外无与伦比的意境。在一个夏日的下午，休憩者望着天边的山峦，或者一根在休憩者身上洒下绿荫的树枝——这便是在呼吸这些山和这根树枝的光晕"。这种距离不是能够用远近度量的空间距离，而是一种永远无法触及的心理距离。他写道："一部真正的艺术作品，只有当它不可避免地表现为秘密时，才可能被把握……美的神性存在基础就在于秘密。"本雅明这里所说的"可能被把握"完全是辩证的，它可以离得很近，却又永远与观众保持距离，正是这种无与伦比的美妙意境赋予了传统艺术原作最大的意义和魅力。

（二）历史见证性

从时间感知维度出发，本雅明认为"光晕"具有"历史见证性"，也就是传统艺术作品的光晕并不是在作品问世之后直接形成的，它需要在一代代历史流转的过程中不断丰富。本雅明将这些所有在历史流转中产生的东西比喻为"由仰慕者们用几个世纪

的热爱与敬仰为传统艺术织成的薄纱"。因此，见证过越多历史、受过越多人崇拜的艺术品，将会拥有更加隐秘而伟大的光晕。

（三）物我感应性

本雅明还在 1936 年所著的《讲故事的人》中表达了"光晕"可以体现在传统文学讲故事的艺术之中，他把讲故事看作人类经验的传递，而经验会在光晕的笼罩下化为听众不由自主的回忆，最终深藏于人类的集体文化心理结构之中。在 1940 年所著的《论波德莱尔的几个母题》中，本雅明继续对"光晕"的概念进行了修订。他将光晕建立在人与客观对象或自然的感知关系上，认为光晕是一种存在于潜意识里的、对感知对象自然而然的联想。这样运作的心理机制跳出了历史线性的逻辑，让我们更能直观地感受到了光晕的存在。由此引出了光晕所具有的第三个特点"物我感应性"，就是对光晕的体验在于主体的精神状态和感受能力，或者说是主体和客体、观察者和被观察者之间的一种引力，也就是说，我们与艺术作品之间并非一片寂静的空白，而是心身交汇、物我合一的场域。

那么机械复制时代的到来是如何影响艺术品的光晕的呢？

从时间上来看，本雅明认为，我们直接观看艺术作品，和用被摄像机武装过的眼睛看复制品是完全不同的，前者具有历史积淀下来的永恒性，而后者因为可以复制而变得转瞬即逝。

在空间上，机械复制技术将艺术品从原地解放了出来，以至于在任何场景中都可能出现一个艺术品的复制版，比如用一张底片可以冲印出无数张照片并被贴在书房、卧室、办公室等地方。那么此时问哪张是"真品"就变得毫无意义了，而光晕也会因为这种不在场性而逐渐凋零。

除此之外，机械复制技术还会使我们和作品的距离被拉近，让我们不必再费心走到艺术面前对艺术品顶礼膜拜，而是让艺术品在照相机、录影机的帮助下走入我们的日常生活之中，成为平淡生活的点缀和消遣。我们在令人震惊的电影画面中不断分散着自己的注意力，艺术不再是供我们沉心凝思的净土，而是成为一个比现实更加喧嚣的世界。

三、后世影响：引出大众文化

本雅明出身于精英知识分子阶层，这和他的马克思主义信仰存在一定的矛盾性，但也导致他能够更加辩证地看待事物。这既体现了他对传统艺术"光晕"的消逝而痛心，又能看到他对机械复制技术产生民主进步力量而加以赞扬。正是这种模糊观点之间的张力，给了后人继续探讨艺术大众化问题的话语空间。他所发现的"文艺作品的批量复制将改变人们看待艺术的方式"这一现象也正式开启了人们关于大众文化和文化工业之间的论争。

大众文化作为 20 世纪西方学者关注的重要问题，指的是通过大众传媒传播、由文化产业按照资本主义现代化生产方式进行生产、满足大众私人文化空间需求的文化，法兰克福学派、伯明翰学派等都从不同角度进行了充分的讨论。尽管本雅明从未明确使用过"大众文化"这一概念，但是他的艺术生产力论、机械复制理论对研究大众文化都具有重要的理论价值。

本雅明对大众文化研究的主要影响集中在以下三个方面。

第一，在态度上对大众文化给予肯定。大众文化作为一种重要的文化现象，在产生之初并没有得到相应的重视，直到现在，仍有很多精英主义者对此不屑一顾。所以，关于大众文化的理论

研究严重滞后于当时艺术实践的发展。

一方面是因为大众文化源于资本与科技相结合，采用了工业化的生产流程，具有明显的消费特征，而这却有悖于传统的艺术观念。

另一方面是因为掌握文化话语权的精英学者们，早已习惯于富有深层审美想象空间的高雅艺术，对人人都能欣赏的通俗文化有着天然的排斥。

而本雅明精辟地指出，机械复制技术将改变艺术与大众的关系，这也正是大众文化前所未有的价值所在。对此，华中师范大学文学院教授孙文宪在《艺术世俗化的意义——论本雅明的大众文化批评》中给出了由衷的赞美："就以现在的眼光来看，本雅明对大众文化的认识也有相当的超前性，他不仅超越了同时代众多知识分子坚守的精英主义的审美观念和文化立场，而且还敏锐地发现了大众文化造成的艺术世俗化所蕴含的革命意义。"

第二，确定了艺术和技术之间的关系。他在艺术生产理论中主张，艺术的生产力决定着艺术的生产关系，采取何种艺术技巧、艺术手段进行创作直接决定着作品的先进与否，并且肯定了技术在艺术创作中的作用，认为技术构成了艺术创作的内在因素，从而肯定了由机械复制技术所产生的大众文化。

第三，指出了大众文化导致艺术功能由膜拜价值向展示价值的转变。由于艺术的光晕是和它的膜拜价值联系在一起的，传统艺术疏远了人们的日常生活，失去了对世俗人生的关怀，所以总是与大众有着遥远的心理距离。随着机械复制技术让艺术走向大众，艺术也在和大众的互动中获得了自身的解放，开始切实地改变着社会、影响着社会。所以，大众拥有传统艺术所无法企及的实践性，这正是大众艺术的革命力量所在，也是本雅明对机械复

制技术持肯定态度的原因所在。

尽管本雅明从大众文化中看到了艺术的革命潜力，并希望借此来达到拯救社会的目的，但这种乐观的态度却遭到了法兰克福学派同仁的强烈反对，其中尤以德国哲学家阿多诺提出的"文化工业"批判最为尖锐，与本雅明对机械复制艺术的态度形成了鲜明的反差，这也是现代美学史上非常著名的"阿本之争"。

就技术是使艺术发展还是使艺术堕落来说，本雅明对技术介入艺术有着较高的赞赏。他认为，机械复制技术改变了艺术的存在方式和生产方式，并且能够丰富艺术的形式，给艺术带来新的功能。比如，照相机可以用特写、放大或慢镜头的方式拍出肉眼看不到的地方的照片，摄影机可以呈现出大众平时不会注意或者根本无法想象的场景。而阿多诺则认为，在现代社会，生产大众文化产品的方式方法，完全类似于现代发达工业的生产流程，这种文化工业产品不能被称为艺术品，仅仅是通过标准化、机械化、单一化的程序而大规模生产出来的复制品。在这种情况下，低俗代替了高雅、平庸代替了个性、雷同代替了迥异，艺术缺少独创的内容、缺少独特的风格、缺少独立的自己而变成了经济的附庸，正是这种生产方式极大地破坏了艺术的独创性，从而也损害了艺术本身。

在大众文化是更民主还是更专制的问题上，本雅明和阿多诺也有不同的观点。

本雅明认为，在审美教育方面，复制技术的运用、文化产品的普及让更多人能够接触艺术；在社会功能方面，机械复制技术打破了艺术的光晕，这有助于把人们从艺术的幻想世界拉回到现实的日常生活中，从而发挥出艺术改造现实的活力，这些都是机械复制技术所带来的艺术民主化的可能。

　　而在阿多诺看来，文化工业从一开始就是为占统治地位的资产阶级服务的，无法反映出劳动人民的真实愿望。真正的艺术应真实地表现现实世界中的苦难，而文化工业却恰恰是力图通过营造出一幅幅欢乐的景象来掩盖现实的苦难，以避免人们真的反抗社会。也就是说，文化工业通过提供大量"糖衣炮弹"式的娱乐作品，不断向消费者许下生活更美好的愿望，让他们从精神上放弃抵抗，以便达到专制于无形的目的。

　　总之，本雅明对机械复制技术所带来的"艺术大众化"时代持乐观态度，他始终相信并期待着一个更加民主、更有新意的艺术世界的到来。

不同艺术表
现形式的风
格和特征

21

《诗学》：
来自爱琴海的文艺指南

古希腊著名的哲学家和科学家——亚里士多德

《诗学》的作者是古希腊著名的哲学家和科学家亚里士多德（Aristotle，公元前384—前322），他被马克思称赞为"最伟大的思想家"，被黑格尔称赞为"一个在历史上无与伦比的人"。在2000多年以前的古希腊，哲学与科学并没有明显的区别。因此，一个杰出哲学家往往也是优秀的科学家。在那个生机勃发的古典时代里，亚里士多德是将科学技术的理性思维与形而上学的辩证思考进行区分的第一人，他提出的理论和留下来的著作，影响极其广泛且深远。其内容涵盖逻辑学、物理学、天文学、生物学、伦理学、心理学、政治学、神学和教育学等多个学科，是后世西方文明不断发展的动力源泉。

其中，流传至今的《诗学》是亚里士多德于公元前335年在雅典的吕克昂学院上课时的讲稿，被认为是他文艺理论观点的集中体现。第一个《诗学》中译本发表于1926年。

一、为什么要写这本书

亚里士多德于公元前 384 年出生在色雷斯的斯塔吉拉，小时候父母双亡，由亲戚抚养教育。17 岁那年，亚里士多德远赴雅典，机缘巧合之下成为柏拉图的学生并在著名的柏拉图学园里待了 20 年。这一时期刚好是古希腊奴隶制城邦的鼎盛时期，文化昌盛、政治清明，爱琴海沿岸的大小城镇都呈现出一片欣欣向荣的盛世景象，被誉为希腊的古典时代。

跟随导师柏拉图学习的时候，亚里士多德系统地掌握了演讲辩论的口才技巧，还有自荷马时代流传下来的关于诗的艺术。他在柏拉图学园刻苦求学期间，涉猎广泛，看了很多关于天文学、生物学、心理学、伦理学、物理学和政治学等众多学科的著作。这些看似杂乱无章的技能和知识，就好像一扇扇通往智慧和真理的门，让亚里士多德可以多角度、多方向地去看待和理解他所生活的世界，为他日后成为一位博览群书、学富五车的思想大家奠定了坚实的基础。

公元前 347 年，柏拉图逝世。亚里士多德离开了柏拉图学园，开始自立门户"单干"，成立了属于他自己的吕克昂学院。公元前 335 年，亚里士多德在吕克昂学院向众多的学生传授关于诗的艺术，后来这些作为授课讲稿和笔记而存在的零星文字，由亚里士多德本人和他的弟子整理成为《诗学》一书。

亚里士多德死后，据说《诗学》的手稿随同其他著作传给了

他的一位得意门徒。门徒临死前，又把它们传给了一位读书人。这位读书人拿到亚里士多德的手稿后如获珍宝，毕竟在一个印刷术尚未出现的时代，印有文字的书籍是相当于宝石一样的奢侈品。于是，这位读书人把这些珍贵的书籍左藏右藏，还叮嘱自己的后人一定要保护好，将它们代代传承。百余年后，约在公元前100年，一位名叫阿伯利孔的非洲富商来到雅典，在一个地窖里偶然发现了这一批书稿。他支付给读书人的后代一笔丰厚的报酬，将这批手稿买下来并请人抄录，并凭猜测补回了一些水污虫蛀的章节。阿伯利孔的藏书又于公元前84年被运到了罗马。学者忒兰尼奥从罗马的某个图书室中发现了亚里士多德的著作，他抄写了其中几本，赠送给了罗马将军安德洛尼克斯。安德洛尼克斯如获至宝，下令将这些亚里士多德的手稿加以整理并校订原文。这些文字在随后的"黑暗的中世纪"里又几经波折，一度失传。幸好在文艺复兴时期，学者们在中世纪阿拉伯文的资料中再一次发现了《诗学》的踪影，这也是目前世界上现存最早的《诗学》抄本，是拜占庭人在11世纪时所抄。

《诗学》最早的拉丁文译本成书于1498年，因此它对欧洲文化的真正影响开始于15世纪末。16、17世纪的一些英国剧作家深受《诗学》的影响，比如乔治·查普曼、托马斯·纳什和克里斯托弗·马洛等。后来，随着美学被"重新发现"，尤其是黑格尔和恩格斯等人的推崇，亚里士多德的《诗学》在西方名声大振，影响愈加深远和广泛。2000多年前，内心热爱思想与学术自由的亚里士多德或许不会想到，他曾经脱口而出的讲课内容，在后世会变成一字千金的名著，变成"西方文明第一部美学和艺术理论作品"，成为古希腊文化的象征和欧洲文化的基石。

二、历史贡献：学术争鸣的理想样本

柏拉图在古希腊的历史上拥有着非常崇高的地位，其哲学体系博大精深，对后世千年的西方哲学（尤其是唯心主义）产生了极其重要的影响。在古典时代的希腊，柏拉图的思想被认为是标杆和旗帜，被学者和知识分子们竞相讨论和学习。然而作为柏拉图学生的亚里士多德，却破除了一切唯老师马首是瞻的学术迷思，喊出来那句著名的宣言："吾爱吾师，吾更爱真理。"

《诗学》针对柏拉图的哲学思想和美学思想，在文艺与现实的关系方面，做出了深刻且大胆的论述。柏拉图以无法感知的理念世界为唯一的真实，以可以感知的现实世界为理念世界的模仿。他将诗所描述和表达的艺术世界，定义为"对模仿的模仿"。柏拉图认为，我们所生活的现实世界就好像是一个神秘的山洞，人类生活在山洞里，头颈和四肢都被铁链捆绑着，无法走动也无法回头。真理的火光亮起，将洞外的世界投影到山洞的内壁，人类望着洞穴内壁的阴影，还以为自己所看到的影像就是真实。柏拉图进一步指出，人类无法转身看到的洞外世界，才是所谓真实。人类可以感知和看到的现实世界，不过是洞内的阴影。洞内阴影是洞外世界的反射和折射，因此人类所处的现实世界，不过是理念世界的反映和摹本，而表现和记录人类现实生活的艺术作品，则是反映的反映，摹本的摹本。

理念世界和现实世界的关系，本质上是普遍和个体的关系。虚无缥缈的理念是普遍的，现实中可看、可感知的实物却是个体的。当心中有了普遍的理念，就能认识和了解所有实物的个体，但却不能基于某一个实物，把握和推断出理念的普遍性。举例来说，有人在超市买了一张黑色的书桌，看到实物，可以在心里产

生"这是黑色的书桌"的认识，可是他却不能从这一张书桌，推断出所有书桌都是黑色的。按照柏拉图的理论，作为实物个体的书桌，不能被称为真正的书桌，因为它只是"书桌"那个理念的摹本。木匠不过是把那个所谓理念，通过自己的手工和技巧制作出来，这张书桌只模仿到理念世界的某些方面，没有普遍性，而且转瞬即逝，所以是不真实的。如果一个画家给这张书桌画了一幅画，那么画中的书桌，则只是那个木匠制作的书桌的视觉外形，连具体的实质都没有，摸都摸不到，它和理念世界的那个无法感知的"书桌"隔了两层，所以显得更加不真实，只能算是"摹本的摹本"。

亚里士多德不理解也不同意柏拉图所说的，这个看不见、摸不着的理念世界。他以一种看似叛逆的姿态，抛弃了他老师的唯心主义。在亚里士多德看来，脱离特殊并先于特殊而独立存在的普遍，是不存在的。亚里士多德不认同柏拉图以理念世界是唯一真实的观点，他在《诗学》中主张人们所能够感知的现实世界就是真实的，我们生活在一个真实的世界里，都是有血有肉的、活生生的人，而不是对所谓虚无缥缈的理念世界的模仿。艺术模仿的是我们的现实世界，既然对象是真实的，那么艺术便称不上是对所谓"模仿的模仿"。例如，现实世界的书桌就是木匠发明和制造出来的家具，画家可以按照他所看到的书桌进行艺术创作，他画笔下的桌子虽然不是真实的桌子，但却可以反映真实。

柏拉图认为艺术的模仿是虚构的，不真实的，就好像拿一面镜子到处照出事物的样子。亚里士多德的观念却恰好相反，他不仅认为艺术的模仿未必不真实，而且认为艺术的虚构和抽象可以反映事物的本质。比如说，现实世界中不同的木匠因为手艺不同，制作出来的桌子也五颜六色、形状各异，甚至有的创意性桌子，

第一眼看过去，都认不出是桌子。但作为艺术的诗歌，在表达的时候却能用"桌子"这个词，涵盖和指代所有这类家具。观众们在听诗歌朗诵的时候，只要听到"桌子"这个词，脑海里也自然能浮现出他们所理解的桌子的样子。因此，带有虚构性和抽象性的艺术，反而能更好地指代"普遍的事物"和展示所谓"真实"。也就是说，亚里士多德在《诗学》中肯定了现实世界的真实存在，他认为现实世界是文艺的蓝本，文艺是模仿现实世界的，艺术家给材料赋予形式，因此模仿现实世界的文艺作品也是真实的。

柏拉图认为哲学是比艺术更高级的存在，贬低艺术的价值。柏拉图还认为，人的色欲、愤怒和痛苦等感情阻碍了人的理性发展，而诗和其他艺术则在激发和浇灌这类情感，所以他排斥诗人进入古希腊的城邦，提议要把诗人和艺术家驱逐出他的理想国。然而亚里士多德却称赞诗的教化作用和美化作用，他认为艺术比普通的现实更高超，这种"高超"体现在艺术可以使事物比原来更美，这就是所谓"艺术源于现实，却高于现实"。

三、核心内容：悲剧的品格与气质

《诗学》中所论述的"诗"，包括史诗和戏剧（也就是古希腊时期以诗歌形式创作的悲剧与喜剧）。论戏剧是《诗学》全书事实上的核心与重点，以罗念生先生为代表的部分学者认为：亚里士多德《诗学》的原稿分为两部分，即现存的、论悲剧的前一部分以及失传的、论喜剧的后一部分。由于年代久远，现存《诗学》的 26 章，只是亚里士多德论述悲剧的那一部分内容。

亚里士多德对悲剧的第一个定义为：对于一个严肃、完整、有一定长度的行动的模仿。

悲剧所模仿的行动，不但要完整，而且要能引起恐惧与怜悯之情。如果一桩桩事件是意外发生而彼此间又有因果联系，那就更能产生这样的效果。也就是说，古希腊悲剧的"悲"，不是悲伤的"悲"。在亚里士多德的观念中，悲剧的核心是一种严肃的情感，而非悲伤。比如说，悲剧《伊菲革涅亚在陶洛人里》的主人公俄瑞斯忒斯最后得救并逃走，但整出戏的气氛是严肃的，因此依然被定义为悲剧。

亚里士多德对于悲剧的第二个定义为：悲剧是对比一般人更好的人的模仿。喜剧是对比较坏的人的模仿。

模仿方式是借人物的动作来表达，而不是采用叙述法。这里所说的"好"，指的是品德的高尚和才能的优秀。这里的"坏"，指的是丑陋和滑稽。滑稽的事物是某种错误或者丑陋，不至于引起痛苦或者伤害。比如滑稽的面具是"坏"的，因为它又丑又怪，但它并不会使人感到痛苦，也不会给人造成伤害。

在谈论悲剧的起源时，亚里士多德认为：悲剧是从酒神颂的临时口占中发展出来的，这种带有仪式意味的占卜词句，演变为公开展演的诗歌。舞台上诗歌的扩展与排列，构成了古希腊戏剧中的对话。后来逐渐发展演变，每出现一种新的成分，诗人们就加以促进。最终史诗诗人变成悲剧诗人，讽刺诗人变成喜剧诗人。此后，古希腊诗人、戏剧家埃斯库罗斯首先把演员的数目由一个增加到两个并削减了合唱歌曲，使得对话成为戏剧最主要的部分。另一位古希腊诗人和戏剧家索福克勒斯则把演员增加至三个并将舞美画景引入戏剧。

亚里士多德在《诗学》中指出，悲剧由六个要素组成，它们分别是形象、性格、情节、言词、歌曲、思想，且情节是最重要的要素。他在《诗学》的第六章强调："情节乃悲剧的基础，是

悲剧的灵魂。"

亚里士多德认为好的情节必须要有"突转"和"发现"。

"突转"指的是人物的行动突然转向相反的方面。比如悲剧《俄狄浦斯王》中，报信人道破了俄狄浦斯的身世之谜，企图安慰他并解除他"害怕弑父娶母的恐惧心理"的时候，恰恰造成了相反的结果。

"发现"指的是人物从不知道到知道的转变。在古希腊悲剧的常用套路中，情节的"发现"，使得那些处于顺境或者逆境的人物发现他们和对方有亲属关系或者仇敌关系。简而言之，突转和发现，让情节变得曲折而复杂，从而让悲剧更好看。

关于悲剧人物的性格，亚里士多德在《诗学》中提出了以下三点要求。

第一，**性格必须善良**。既然悲剧是对于比一般人更好的人的模仿，诗人和戏剧家们就应该向优秀的肖像画家学习，他们画出一个人的面貌，求其相似而又比原来的人美。也就是说，悲剧中的人物应该比现实生活的人更美，这里的"美"是心灵美。在古希腊悲剧里，角色的本性应该是善良的，即使他们做了坏事，也是被环境所逼或被生活所迫。

第二，**性格必须适合角色的身份**。比如说男人要英武勇敢，能言善辩；女人则温柔慈爱，美丽贤惠。上层贵族要有贵族的气质，底层奴隶则要体现奴隶的卑微。这一点也体现了亚里士多德对于性格气质和等级特征的刻板印象及其时代局限性，但考虑到他所生活的社会环境的局限性，对此我们也无可厚非。因为一个人无法走出自己的时代，就好像他"走不出自己的皮肤"一样。

第三，**性格必须和真实相似，要合乎角色心理的内在逻辑**。这里的"相似"，既可以指角色与现实生活的人物相似，也可以

指角色和传说中的人物相似。也就是说，角色的性格必须是对某个人或者某类人的模仿，必须有迹可循，不能无中生有，空穴来风。

亚里士多德是一位资深的悲剧爱好者，他虽然本人没有创作过悲剧，但是他在阅读剧本和观看表演的过程中积累了大量的感性经验。这些经验和感受又通过他的思想加工，上升到了文艺理论的高度。在他的心目中，一部合格的悲剧应该是严肃和真实的，充满了跌宕起伏的情节，且具备强大的感召力。

四、比较文学：悲剧优于史诗

《诗学》还开创了比较文学的先河。亚里士多德在《诗学》中零零散散地对史诗和悲剧这两种不同的文学形式进行了比较。在亚里士多德生活的时代，当时的希腊人，尤其是具备较高艺术修养的知识分子，普遍认为史诗是比悲剧更高级的文学形式，而亚里士多德却充分地论证了悲剧并不比史诗逊色。

诚然，亚里士多德在《诗学》中也批评了舞台演员在演绎悲剧作品时的忸怩作态，他提倡优秀的表演应该以台词表达为主，排斥过多的动作。在当时的舞台上，有的演员以为不增加一些动作，观众就看不懂。比如演员在模仿运动员的时候就扭来扭去，用双臂做出掷铁饼的动作。亚里士多德认为，这种外向化的肢体动作，是画蛇添足且完全没有必要的，因为有教养的观众，不需要演员姿势的帮助，也能从诗歌一样押韵深邃的台词里，看明白戏剧的情节和人物的用意。但是，针对这一流行的论点，亚里士多德特意指出：演员们画蛇添足的肢体动作并不是悲剧的缺陷和不足，并不能表明悲剧不如史诗有格调，这不是对悲剧的指责，而是对表演者的指责。

　　亚里士多德在《诗学》中也承认：史诗同悲剧相比，更适合叙事和记录历史。它的历史价值高于悲剧，虚构成分更少，从而更接近真实。从叙述方式来看，悲剧里需要有大量用于交代关系的人物对话、描述性和抒情性的背景描写，而史诗因为全部采用叙述体，能同时描述许多事情，这些事只要联系得上，就能以一种叠加积木的方式增加史诗的分量，所以在同样的文字体量内，史诗显得更宏伟和厚重。阅读一部史诗有时相当于一次性听完一连串的悲剧。但悲剧的长处在于它逐渐演化成了一门综合性的艺术，视听结合的感官刺激能够带给观众更好的观剧体验。比如音乐的运用和舞台表演的引入让悲剧有了更好的艺术效果。这些视听结合的传达手段，不仅能给观众留下很深的印象，还能提升观众在观看过程中的审美快感。

　　从艺术的角度来看，悲剧具备史诗所有的成分，甚至能采用史诗的格律。悲剧还具备史诗没有的功能，那就是悲剧可以引起观众的怜悯与恐惧，从而使得观众获得情感和灵魂的"陶冶"。

　　陶冶，在希腊语的原文中有两个意思：作为宗教术语的本意是"净化"；作为医学术语的本意是"宣泄"。《诗学》是亚里士多德的课堂讲稿，随堂的口语表达难免有阐述不清的地方，许多词句只有亚里士多德本人和他的学生们能够懂得。但是后世的古典学家根据相关的研究资料，针对"陶冶"这一概念提出了两个假说，即净化说和宣泄说。

　　"净化说"指的是悲剧可以洗涤干净人们内心诸如恐惧和痛苦之类的"坏因素"，从而获得心理上的平和宁静；"宣泄说"指的是人们有满足内心怜悯和恐惧之情的需要。人们在观看悲剧时，这些欲望便得到满足，得以发泄。人们在发泄情感的过程中得到快感。

不管是"净化说"还是"宣泄说",亚里士多德都认为悲剧能陶冶人的情感,使之合乎适当的强度,借此获得心理的健康。此外,悲剧的演出在大剧场,剧场可以替城邦的观众提供一个社交互动和思想讨论的公共平台,从而产生比史诗更大的社会效益。因此,综合各方面因素考虑,悲剧优于史诗。

22

《文学理论》：
什么是真正的文学

当代有影响的美国文学理论家与批评史家
——勒内·韦勒克和奥斯汀·沃伦

　　《文学理论》的作者是勒内·韦勒克（René Wellek，1903—1995）和奥斯汀·沃伦（Austin Warren，1899—1986）。韦勒克生前曾任耶鲁大学比较文学教授，是 20 世纪西方非常有影响力的文学理论家与批评家。沃伦曾任密歇根大学英语教授，他与沃伦合著的《文学理论》自 20 世纪 40 年代出版以来就一直盛行不衰，先后被翻译成 20 多种文字，在世界各国范围内都成为殿堂级别的书目，甚至还被列入世界经典作品之列。

　　《文学理论》首次出版于 1942 年，中译本于 1984 年由三联书店出版。它不仅明确了文学与非文学的界限，更提出了文学的"外部研究"与"内部研究"的差别，把文学与其他学科的关系研究归于"外部研究"，把对文学自身因素的研究归于"内部研究"，超越了传统文论从外部切入文学个体的研究思路，把研究的重点放置于文学本身，因而产生了巨大的社会反响。

　　在我国，韦勒克、沃伦的《文学理论》不仅是教育部高等教育司推荐中文大学生必读的 100 本著作之一，同时也是众多高校指定中文专业研究生入学考试的必读参考书目。

一、为什么要写这本书

追溯到20世纪西方兴起的后现代主义思潮中种种反文化、反文学的论调，在这种"反文化"的时代背景下，"文学死亡论"与"艺术终结论"充斥着人们的耳朵，甚至有学者说："文学是一个堆积着美好感情的垃圾场，一个充满'美文'的博物馆，已经寿终正寝了。"这本书的作者把这些言论视作对文学的攻击，为了捍卫文学地位的正统性，他们对这些言论进行了深刻的剖析并给予了严厉的驳斥。

作者在《文学理论》中对种种敌视文学的言论进行了回击，但若要真正确立文学的正统地位，还需要对文学的定义、区别和功用进行严格的界定。对此，作者进行了长期的探索，他们借鉴了俄国形式主义、布拉格学派以及英美"新批评"主义的相关概念，对文学的特性进行了详细的描述。

第一，文学是具有独特审美性质与价值体验的艺术品。

文学的本质在于它的"想象性""虚构性"与"创造性"，也就是必须要这三者兼备，才是真正意义上的文学。

从文学的"想象性""虚构性"与"创造性"出发，文学创造的那个想象世界建立在真实的世界基础上，但却不是真实世界的摹本，而是创造和想象的产物，这就是我们常说的文学源于生活但高于生活，这个高出的部分，也就是创造、想象的那一部分，就是文学的特质。这样一来就区分了纯粹的虚构和艺术之间的界

限，而沿着这个角度向上追溯，作者自然就把历史、哲学、心理学等种种教科书逐出了"文学"的王国，因为历史和哲学的书写必须严格按照人类社会的发展规律来进行，容不得半点虚构和想象。而各种记录性文字、说理性文字、政治性小册子、布道文等则可归于亚文学地位，因为它们虽然具有了一定的想象与创造，但不具有文本的鉴赏性与趣味性，自然也不能算是纯文学作品。也就是说，作者眼中的文学，必须强调它作为艺术品独有的美学价值，强调作品在读者心目中引发的美感经验，以及它特有的作品艺术性与审美特性。

第二，文学是一个复杂的、多层次的艺术整体。

作者接受了克罗齐的"每一件真正的艺术品都具有独特个性"的观点，同时指出，俄国文学史家维谢洛夫斯基认为文学作品的形式和内容可以截然分开的观点是错误的。对此，作者提出了一种从不同角度分析和判断作品的"透视主义"观点，这种理论的核心是要从结构、符号和价值三个不同维度审视作品，这样文学作品就可以被看作是为某种特别审美目的服务的完整的符号体系或符号结构。

第三，文学作品的结构不是静止的，而是动态的。

文学作品要经过一代又一代读者和批评家的审阅与解读，在这样一个历史过程中，文学作品都将不断发生变化，因此文学既是过往的，也是永久的。这就关乎文学作品的另一个问题，就是文学的功用问题。

作者指出，文学的价值必然与文学的本质息息相关；换句话说，文学的价值是由它的本质决定的。文学在本质上是一种具有想象性、虚构性和创造性的艺术品，是一种具有某种审美目的的审美符号。既然如此，它就必将激发阅读者的审美体验，从而给

人一种"寓教于乐"的阅读感受。根据这一标准，在判断一部作品究竟是不是文学作品时，进而可以判断它是不是一部好的文学作品。优秀的文学作品必然具有丰富广泛的审美价值，也必然在自己的审美结构中包含一种或多种给当代和后世一种高度满足的东西。因此，优秀的文学作品必须具有深邃的内涵，能让人在持续的阅读中获得人生新意和审美快感，而那些主要以政治、哲学和普及科学为目的的，仅仅去说教、宣传和论说的作品则很难给人较高的审美体验，很难说是优秀的艺术品。

好的文学作品不仅要有高度的思想性和审美性，还得让读者乐于去接受这种思想传递，使他们在阅读过程中不知不觉完成思想教化的接受，而不是被动地去接受其中的某些观点，这是文学区别于其他学科门类最重要的特点。

二、文学的外部研究：该如何看待与文学本质无关的内容

韦勒克、沃伦的《文学理论》与传统的"文学理论""文学概论"一类书的区别在于它的两位作者，都深信"文学研究应该是绝对'文学'的"，文学是不依附任何学科的一门独立的学问，因而他们区分了文学的"外部研究"与"内部研究"，并且把重心放在了内部研究上，这是对文学研究最大的一个贡献。

文学的"外部研究"侧重的是文学与时代、社会、历史的关系研究，这种理论预设是从柏拉图、亚里士多德以来发展了几千年的"模仿说"和"再现说"延续下来的，也就是文学是对现实生活的模仿和再现。在外部研究中，作者用五章的篇幅，从文学与传记、心理学、社会学、哲学思想以及其他艺术等不同的角度

来阐释"外部研究",并以文学本体的标准来评判"外部研究"的得失。

第一,文学与作家个人传记之间的关系。孟子曾说:"颂其诗,读其书,不知其人,可乎?是以论其世也。"这也就衍生出一个成语,叫"知人论世",也就是说,如果想了解一个人的作品,就必须了解这个人的生活经历和时代背景,但作者却认为只有当这种研究有助于揭示作品的实际创作过程时才是有意义的。在作者看来,一个作家的传记无非是他个人的人生写照,里面涉及文学创作的部分极少,大部分是平平无奇的生活缩影,你阅读他吃饭、睡觉和打棒球的日常生活,对于揭示他巅峰时期的文学创作并没有什么帮助。他们认为作家的生活与作品并不是一种"简单的逻辑关系",即便作家的传记材料是真实可信的,作家的思想、感情、观点、美德和罪恶也不能和他笔下的主人公混为一谈。文学作品是一个虚构的世界,作家不能,也不会为这个世界中人物的生活态度负责;换句话说,在文学世界里,是不存在限制因素的,作家可以想怎么写就怎么写。因此,他的观点、信仰和价值判断也就不可能等同于这个世界中人物的观点、信仰和价值判断。

第二,文学与心理学之间的关系,并详细讲述了文学心理学的研究方法。作者认为从心理学角度出发的研究,无论是把作家当作一个典型的个体来研究,还是研究他的创作过程,严格来说,都不能算是文学研究。因为,虽然是作家创作了作品,但你要研究的是作品,而不是作家。这就好比我们用文具写作了诗歌,研究诗歌的好坏只能从诗歌入手,而不能去研究笔墨纸砚。譬如传统理论中关于文学天才、作家天赋的"补偿作用","补偿作用"就是技术不行,天赋来凑,比如作家的类型,以及创作过程中的"灵感"问题等,尽管可以在教学中起作用,但依然是文艺心理

学的一些次级课题。在这一领域中，只有那些探索文学作品中心理学类型和法则的研究才是真正的文学研究。也就是说，研究作家本人是没有什么用的，研究作家在创作时微妙的心理变化才是有用的。

第三，文学与社会之间的关系。作者从文学社会学的角度对作家的社会学、文学作品的社会内容以及文学对社会的影响三个方面做了详尽的探讨，并用具体的例证说明了文学与社会之间存在着广泛的联系。但是他们不赞成对这类联系做绝对的、机械的理解。作者认为，只有当我们了解了所要研究的作家的艺术手法，并且能够具体地而不是空洞地说明作品中的生活画面和反映的社会现实是什么关系时，这样的研究才是有意义的。换言之，不是社会是什么样，文学就是什么样，而是我们要根据文学自身的特性，去看它和社会有哪些潜在的联系，并发掘它们之间的相似和不同之处。

第四，文学与哲学之间的关系。作者反对那种把文学作品看作是哲学观念的图解或者哲理教条的表述方法，主张对思想观念进入文学作品的实际情况做深入细致的考察。这种考察的要点是，文学作品本身具有哲学作用，也就是教化作用，但它跟哲学的教化存在本质的不同。按照作者的理解，思想观念之类的哲学素材只有经过艺术的创造，再转化为作品审美结构中的有机成分，才具有研究的价值。通俗来讲，就是各种认识论、方法论和人文道德理念要经过作家的文学加工才可以称为文学作品，否则就是单纯的哲学作品。比如柏拉图的《理想国》既是哲学作品，又是文学作品，因为里面的哲学思想在经由柏拉图艺术化的加工改造后，已经镀上了一层浪漫主义的外衣，其中的神话故事和想象手法更是将读者引入了一个由上帝创造的世外桃源，因此《理想国》算

是真正意义上的文学作品。而反观康德的"三大批评"和黑格尔的《逻辑学》等作品，就是纯粹的哲学著作，因为他们没有对里面的思想观念进行艺术加工，所以不能将其归入文学范畴。

第五，文学与其他艺术的关系。作者还论述了文学与美术、音乐等艺术形式的联系。他们指出，尽管受众者在听一首莫扎特的小步舞曲、看一幅华托的风景画或读一首席勒的诗歌时，都会感到心情舒畅，但从精神分析的角度来看，这是一种毫无价值的平行对照，这几种艺术形式之间并没有什么必然的因果关系。比如，伟大的音乐与伟大的诗歌作品之间的关系极为淡薄，它们二者更像是水火不容的存在，优秀的诗歌和优秀的音乐，往往只能二选其一，而不能共存。例如海涅和缪勒早期的诗歌极为平庸，所以它们为舒伯特和舒曼最好的歌曲提供了歌词；而反观歌德的诗歌就写得优美多了，但作曲家为他量身定做的曲子就显得极为普通。因此，好的诗歌难以进入音乐，而最好的音乐也不需要诗歌来充当歌词。

三、文学内部的创作研究：如何理解文学的内核

《文学理论》提出"外部研究"与"内部研究"的区别，是对文学理论的一个贡献。之前的学者，只是单纯地研究与文学有关的各个因素和概念，但对这些概念的重要性判断以及和文学之间的亲疏关系他们并没有说清楚。而韦勒克和沃伦却将作家研究、文学社会学、文学心理学，以及文学与其他学科关系之类的概念，也就是不属于文学本身的研究对象统统归于"外部研究"，这些外在的内容就好比是文学的衣服，只是用来装点文学的，它本身

不是文学。就如同你要研究人体构造，那么核心对象一定是人的肉体，而不是人的衣服。因此，对于文学系统的内部研究，就进入了韦勒克和沃伦的视线。

关于内部研究，它的研究对象是文学作品本身。在这一问题上，作者驳斥了文学艺术品是"人工制品""声音序列""读者的体验""作者的经验"等观点，他们主张把文学作品看作是一个"多层面的"复杂"结构"。在此，作者借鉴了波兰哲学家英伽登的一种现象学的阐释模式，把文学作品分成了以下三个层面：声音层面，也就是谐音、节奏和格律；意义的层面，也就语言结构、语言风格和语体规则；表现事物层面，也就是通过意象、隐喻、象征、神话等，从不同角度综合地审视文学艺术品。

（一）声音层面

关于声音层面，也就是谐音、节奏和格律方面的内容。作者提出了两个概念：一个是固有因素，另一个是关系因素。

固有因素，指的是声音特殊的个性。这种个性与数量无关，简言之就是每一个字母都有特殊的发音，这种发音彼此之间是完全不重复的，而这种音质的固有差别正是声音产生效果的基础，作者便将这种现象称为"音乐性"或者"谐音"。

关系因素，指的是音高、音长和重音等概念。关系因素其实都与音的数量有关，也正是因为音的数量不同，才划分出音高和音长等概念。比如音高可高可低，音长可短可长，重音可重可轻，可以理解为是朗诵者投入"音"的数量不同所造成的发声状况的不同，这样就可以把一组相同的语言通过"声音"量的不同来变换出多样的情感，俄国人将这种方法称为"配器法"，这是成为节奏与格律的基础。

作者认为，节奏是一个一般的语言现象，爱德华·西弗斯的研究表明，个人说话有节奏，许多音乐有节奏，甚至包括单旋律的圣歌和没有周期性的外来音乐都是有节奏的。按照这种观点，对节奏的研究就应该包括个人说的话和所有的散文在内，因为散文最接近我们日常所说的话。一般来说，节奏性较为突出的散文作品是与口语节奏相一致的作品，它与普通散文的差别是它的重音分布有较大的规律性，而这种规律性，往往可以形成节奏。

比如在普希金《黑桃皇后》的某些段落中我们可以发现，在句子的开头和结尾部分有形成节奏规律性的倾向，而这种倾向的主要特征是重音的分布比文中的其他部分更为密集，这也就诞生了一种特殊的散文形式，叫"节奏性散文"或"韵律散文"。这种节奏如果使用得好，就能够使我们更完好、更准确地理解文本。它不仅有强调的作用，还能使文章更加紧凑，并且把普通的大白话组织了起来，而组织就是艺术。

格律又叫韵律，是若干世纪以来吸引大量学者苦心钻研的一个题目，而至今格律学的基础和主要批评标准都没有确立。格律主要有三个理论类型。

一是"图解式"理论。最古老的是"图解式"格律法，它以图解符号的形式来描述长音和短音，在英文中一般指重读音节与非重读音节。"图解式"的格律家往往喜欢总结出格律模式，并要求诗人严格遵循。这和我们中国的"仄仄平仄仄""仄平仄平平"的概念完全一样，都是教条式的创作格式。作者还指出，因为这一理论没有注意到实际的语音问题，因此它的教条是完全错误的，但至少其指出了在诗歌中蕴含着一种对诗歌起支撑作用的格律模式，所以也还是有一定贡献的。

二是"音乐性"理论。"音乐性"理论建立在假定的基础上，

也就是诗中的格律与音乐中的节奏相似，因此，最好以音乐上的符号来表示诗歌节奏。这种假设就目前来看是正确的。根据这一理论，诗中的每一个音节都可以配一个音符，这样就可以把任何英文诗句都用乐谱记载下来。这一理论的优点是加强了韵文趋向个体主观感受的倾向，同时还可以通过加入休止符来形成诗歌小节，以便让读者在观看诗歌乐谱时知道该在何处停顿，在何处放缓。

三是"格律学"理论。第三种类型的格律学理论现在已受到广泛重视。它是建立在客观研究基础上的一种独特方法，通常使用一种叫作示波仪的科学仪器来进行分析，这样就可以把阅读中实际发音的情形记录并拍摄下来，从而对实际朗读中的每一项细节都加以研究。但是，实验室中的格律学显然忽视了韵文的意义，单纯通过冰冷的科学研究必然无法发现隐匿在文章角落里的细腻美感，而这类内容往往是作家苦心孤诣布局的结果，因此科学实验也还是有一定弊端存在的。

（二）意义的层面

意义的层面是文学分析的核心部分，涉及语言结构、语言风格和语体规则等多个方面。

从语言结构来说，文体学研究一切能够获得某种表达力的语言手段，比如各种修辞手段、各种句法模式结构等。文体学将通过相关概念，证明在何种情况下该用何种修辞或句法结构才能起到最好的表达效果，这样可以间接指导作家进行文学创作，这是文体学的一大贡献。

语言风格指的是通过作家作品中的语言文字表达来总结其个人风格与创作特色，这种判断标准往往以时代来进行划分。但需

要注意的是，作家会根据不同时期的社会背景与个人经历进行不同的文学创作，风格也会发生很大变化。比如歌德早期会进行古典主义那种"狂飙突进"式的刚猛写作，而后期《亲和力》的创作则显示出华美、浮艳的文风。所以在作者看来，语言风格如果通过时期来划分会存在很大弊端，还不如以人来划分，把歌德的所有作品统称为"歌德式文体"，这样就可以使各个诗人和作家拥有独属于自己的标签，而不是用毫无特点的，按照时代来划分的浪漫主义文风或者现实主义文风来称颂他们。

从语体规则来说，作者认为，语言能够在文学作品中建立普遍存在的统一原则和审美目的。比如在讨论巴洛克文体风格时，许多德国学者必然会将密集的、晦涩的、扭曲的语言与作家混乱的、分裂的、痛苦的灵魂相对应，这就形成了潜在的语体规则；也就是在事物的特性列举和创作者之间形成一种张力，或者说是某种暗示性，使人们在未曾阅读时，就已经对作家及其作品有了一定的预判，这就是语体规则带来的魅力。

在表现的事物层面上，也就是通过意象、隐喻、象征、神话这四个关键词，从不同角度综合地审视文学艺术品。作者把这四个关键词进行了分类，也就是意象、隐喻、象征、神话分成了两条线，这两条线对于诗歌理论或者说文学作品而言都是重要的。

第一条线是从具体到抽象的过渡，即从意象到隐喻的演进。意象是文学作品中最基本的表达单位，它通过对具体事物的描绘来传达作者的情感和意图。而隐喻则是对意象的进一步深化和抽象化，它通过将一个事物的特征或属性转移到另一个事物上，来表达某种抽象的概念或情感。这一条线是诉诸感官的个别性的方式，或者说诉诸感官的和审美的是连续统一体，它把诗歌与音乐、绘画联系起来，再把诗歌与哲学、科学分开。

第二条线是从个别到普遍的升华，即从象征到神话的发展。象征是通过具体事物或形象来代表某种抽象概念或情感的手法，它强调的是个别事物与普遍意义之间的联系。而神话则是将这种联系进一步升华和神圣化，它通常涉及神、英雄等超自然元素，通过讲述一段神秘而庄严的故事来表达某种深层的意义或主题。很明显，这一条线是"比喻"或"转义"这类间接的表达方式，它一般使用换喻或隐喻，把作者的一般表达转换成其他说法，从而赋予诗歌更精确的主题。

通过这四个关键词，我们可以判断出哪些作品具有审美特性，这样就可以把文学与非文学的作品区分开来。同时，赏析作品中这四个关键词出现的地方，可以帮助我们更好地理解作品的精神主旨和思想感情，这是文学作品情感层面，也是表现层面最值得注意的地方。

四、文学内部的观念研究：如何看待文学系统的相关概念

作者在《文学理论》的最后三章讨论了文学观念的相关问题。在这一部分，作者对于文学研究中的文学理论、文学批评与文学史三个分支做了辩证的界定，既指出了它们的区别，又指出了它们的联系。

为了对文学做总体的、系统的研究，区分文学理论、文学批评与文学史三者的关系是必要的。

文学理论通常是对"文学的原理、文学的范畴和判断标准"问题的研究，它包含文学批评的理论和文学史的理论；也就是说，文学理论涵盖了包括后两者在内的一切跟文学有关的学术问题，

是最宏观的文艺范畴。

文学批评通常是对具体的文学作品做研究，并指出其中的优点与缺失之处。

文学史则是将文学看成一个与时代同时出现的序列而对之做历史的阐述，所谓一代有一代之文学，文学史就是把历朝历代的文学作品进行汇编，最终形成一个全集性质的书目。

在实际的文学研究中，这三者又往往是相互包容、相互渗透的。文学理论如果不以具体的文学作品的批判和研究为基础，那么文学的准则、范畴乃至创作技巧都会成为空中楼阁；反之，如果没有理论的观照，没有一系列准则、范畴和形象的概括，文学批评和文学史的编写也就无方法可以遵循，进而导致无法撰写。

因为在文学史编写过程中对任何材料的取舍都离不开价值判断，另外，文学史的编撰也离不开一定的理论指导，因此撰写文学史的专家必须懂得文学理论和文学批评，每个文学史家同时也是文学批评家，他需要知道每部作品的优劣之处，每位作家的写作风格，还需要知道作品与作品之间的递接顺序和时代与时代之间的传承关系，这样才能写出一部完美的学术史著作。反过来也是如此，文学史对于文学批评也是极端重要的，因为文学批评必须超越单凭个人好恶所产生的主观判断，批评家不能无视文学史上的关系，也就是说，批评家必须要有历史的观点，对于某些在历史上产生过重大影响的作家，他们不能忽视，对于在文学史上影响过于渺小的作家，他们也不能拔高。所以，文学理论、文学批评与文学史三者是相辅相成的，优秀的文艺工作者需要在这三个方面都有所建树才能进行文学研究。

作者还对"比较文学""总体文学""民族文学"这几个既有区别又有联系的概念做了辩证分析。

虽然通行的比较文学研究口传文学、不同民族文学之间的关系，但实际上，它的研究对象应该是文学的总体或者简单来说就是文学，而不应该有所区别。因为我们必须把文学看作是一个整体，就实际情况而言，"至少西方文学是一个统一的整体"，因此对于包括整个欧洲、拉丁美洲，以及俄国、美国在内的文学进行研究时，比较文学就需要突破民族的界限和语言的界限。

至于"总体文学"，如果我们把它看作史学或者文学理论与原则的研究，则同样需要突破民族和语言的界限。在这种情况下，比较文学与总体文学就不可避免地要合二为一。不仅文学理论是这样，就文学的主题和形式、手法和类型而言也是一样的，都是具有"国际性质的"，如果仅仅用某一种语言来探讨文学问题，并且仅仅把这种探讨局限在用某种语言写成的作品和资料中，就会引起荒唐的后果。

因此，比较文学的宏伟目标是写"一部综合的文学史，一部超越民族界限的文学史"，而比较文学这种超越民族与语言的特性，对比较文学研究者"掌握多种语言的能力提出了很高的要求"。比较文学强调超越民族与语言的界限并不意味着忽视民族文学，事实上，恰恰就是"文学的民族性"以及各民族对这个总的文学进程做出的独特贡献，应当是比较文学的核心问题。

23

《音乐中的伟大性》：
能够孕育伟大的，不止平凡

20 世纪最有影响的音乐史学家之一
——阿尔弗雷德·爱因斯坦

　　《音乐中的伟大性》的作者是美籍德裔音乐学家阿尔弗雷德·爱因斯坦（Alfred Einstein，1880—1952）。阿尔弗雷德是著名科学家阿尔伯特·爱因斯坦的远房堂弟，他早年学习法律，后来进入慕尼黑大学修习音乐，钻研文艺复兴末期至巴洛克初期的器乐历史，曾任德国《音乐学杂志》首任主编，《里曼音乐辞典》第 9—11 版修订者等。

　　《音乐中的伟大性》首次出版于 1941 年，作为阿尔弗雷德的代表作之一，充分体现了他渊博的学识、开阔的视野、考证的深入、文思的畅达，全面展示了他那"令人敬畏的文学、哲学及治学天赋，并由此呈现了一系列聚焦于音乐本质的令人欣喜且富于洞见的评论"，以诸多详尽深入的事例，为我们展开了有关"伟大"这一广受关注却又鲜有研究的概念。

一、为什么要写这本书

在《现代汉语词典》中，关于伟大的解释是"品格崇高、才识卓越"。如此来看，以一己之力推动现代物理革命的阿尔伯特·爱因斯坦，自然能够凭借卓越的才识被人们奉为伟大的人，而一位为了自己的孩子不辞辛劳、无私奉献的普通母亲，也当然能够以她崇高的品格被冠以"伟大"一词。

在历史中，除了阿尔伯特·爱因斯坦还有许许多多的物理学家，他们研究的领域各不相同，为人类科学进程做出的贡献也有大有小。对于这些物理学家而言，他们之间是否存在着一个标准，只要满足了就可以被冠以伟大之名？同样地，对于世上的母亲而言，是否也存在着一个标准，只要她们达到了，就能够被称为伟大的母亲？

在世界音乐史中，每一个民族都有着属于他们自己的伟大作曲家，像在注重作曲的欧洲，长期以来就一直遵循着"以重要作曲家为中心"的历史书写方式。维瓦尔第、巴赫、海顿、莫扎特、贝多芬、舒伯特……这些耳熟能详的名字，无不是凭借他们杰出的作曲才能被人们所熟知。那么对于这些名垂青史的作曲家来说，他们足够伟大吗？如果足够伟大的话，又是什么造就了他们的伟大呢？如果还不够伟大，那又是什么原因导致他们不够伟大呢？如果我们了解了造就伟大的原因，那是不是就意味着我们能随意地缔造伟大的作曲家呢？

面对这一系列的问题，相信大部分人都会认为此问无解，毕竟"伟大"是一个相对模糊且宽泛的概念，我们很难以一个固定的标准来判断一个人是否伟大。尤其在艺术领域，人们不可避免地会在评判作品时带有主观感受，哪怕是一个在专业学者看来近乎完美的作品，也总会在某些人的眼中一文不值。

面对同样的问题，阿尔弗雷德却给出了不同的解法。1941年，阿尔弗雷德发表了《音乐中的伟大性》一书，在书中，他将目光聚焦到了音乐领域中的伟大人物这一主题之上，并且通过深入地分析和详尽地考证，总结出了造就伟大的一系列条件，从而为"伟大的作曲家因何伟大"这一问题提供了思考的方向，而这一问题也正是这本书所探讨的核心问题。

二、理论基础：衡量伟大的维度

在《音乐中的伟大性》中，阿尔弗雷德为了明确"伟大"这一概念，就事先设定了"历史"和"艺术"这两个衡量维度。所谓历史维度下的伟大，指的是在某个历史阶段中，当时人们心中的伟大人物。比如，明朝后期的名将李成梁将军，他凭借自己卓越的戍边功绩，当时的名声要比戚继光大得多，只是因为他在晚年开始贪污腐败，才渐渐被人们所遗忘。这位李成梁，就可以看作是一位历史维度下的伟大人物。

而艺术维度下的伟大，指的则是即使放眼整个历史长河，依然显得十分伟大的人物和作品。比如创作了《星空》《向日葵》的著名艺术家凡·高，虽然他在自己生活的年代并没有受到人们的重视，但随着时间的推移，人们逐渐从他的作品中发现了无与伦比的艺术价值，他也因此成为超越时代的伟大艺术家。

从李成梁和凡·高的例子中，可得出历史和艺术维度下伟大的区别。历史维度下的伟大是带有"时效性"的，某个年代下的伟大人物，放到整个历史长河中就有可能变得十分渺小了，这就好像吉尼斯世界纪录会不断翻新，其中被人们记住的，大多数都是最新的纪录创造者；而艺术维度下的伟大则是"永恒的"，对于这个维度下的伟大人物来说，尽管在当时他可能寂寂无闻，但随着时间的推移，人们会渐渐地发现他身上的伟大之处。

在《音乐中的伟大性》中，阿尔弗雷德通过巴赫的例子，充分地展现了不同的衡量维度对"伟大性"产生的影响。巴赫在西方音乐史中拥有极高的地位，其超前的音乐创作思想对后世，包括贝多芬、舒曼在内的许多作曲家，都产生了深远的影响，以至于后世的人们为他冠以了"西方音乐之父"的名号。然而，就是这位被后人捧上神坛的巴赫，在他所生活的年代，却很少得到创作方面的认可。其中的原因在于，在当时的社会，音乐只是作为宗教礼拜的仪式性工具。从后世的角度来看，巴赫赋予了音乐浓厚的艺术性，从而让当时的音乐成为富有美学价值的艺术品。巴赫的这一成就绝对配得上"伟大"这一称号，但当时社会的艺术水平还没有达到一定的高度，自然也就无法给予巴赫公正且准确的评价了。

艺术维度下的伟大相比于历史维度下的伟大，似乎更适合作为衡量伟大的标准，或者至少可以说，历史维度下的伟大在更多情况下只能作为衡量伟大的一种参考，而不是决定性因素。阿尔弗雷德在书中也一直秉持着类似的观点，他认为"艺术上的伟大比历史性的伟大更持久"。

三、核心内容：成就伟大的要素

在《音乐中的伟大性》中，阿尔弗雷德列举了一系列成就伟大的要素，主要包括以下六点。

（一）高产

阿尔弗雷德认为，成就伟大的第一要素是高产。一直以来，高产都是人们衡量艺术家创作水平的标准之一。在《音乐中的伟大性》中，阿尔弗雷德也列举出了许多著作等身的作曲家，比如被誉为文艺复兴最后一位宗教音乐大师的帕莱斯特里纳，又如擅长复调音乐的荷兰作曲家奥兰多·德·拉絮斯，以及"西方音乐之父"巴赫等，都是十分高产的作曲家。

在阿尔弗雷德看来，单纯的作品数量并不能衡量一位作曲家是否高产，更不能衡量一位作曲家是否伟大。比如"钢琴诗人"肖邦的作品数量与很多作曲家相比并不算多，但因为他在30多岁就离开了这个世界，与他短暂的寿命相比，他的作品数量的确能够称得上是高产；又如与巴赫同时代的作曲家格奥尔格·菲利普·泰勒曼，虽然他的作品数量超过了巴赫，但他的作品却缺乏新意，其中有很多作品只是对曾经作品的简单复制，这样只是单纯在数量上的高产，自然也就与伟大无缘了。

由此可见，阿尔弗雷德所说的"高产"其实是有前置条件的，如果只是单纯的作品多，其实还远达不到成就伟大的要素范畴。

在阿尔弗雷德看来，高产还必须要有创作冲动和勤勉的支撑，才可以真的算作是成就伟大的要素。比如德国的歌剧作曲家克里斯托弗·威利巴尔德·格鲁克，忙碌了一生的他，原本拥有一个富裕且幸福的晚年，但是对艺术创作的冲动却让他放弃了养尊处

优的生活，来到了巴黎继续他的歌剧改革事业。"乐圣"贝多芬也是如此，在他听力严重下降乃至听力完全丧失的岁月里，他也依然没有放弃创作，这背后支撑他的，自然也是对艺术创作难以消磨的冲动。

（二）天才

阿尔弗雷德认为，成就伟大的第二个要素，是天才。在书中，阿尔弗雷德专门提出了"能人"的概念，用以凸显天才的可贵。所谓"能人"，指的就是有天分的人，而天才则是指万里挑一、在某个领域有着极高天赋的人才。在生活中，有天分的人比比皆是，而能被称为"天才"的人则凤毛麟角。在阿尔弗雷德看来，万里挑一的天才都不一定能被冠以伟大之名，而有天分的"能人"自然就差得更远了。

阿尔弗雷德认为，将天才和能人区别开来的，是提炼浓缩的过程。所谓提炼浓缩，指的就是个性化运用规则，并最终超越规则的能力。例如作曲家泰勒曼，虽然他的作品数量远超巴赫，对于不同风格的作品也都能驾驭，但是他在创作的时候，总是会残留一些模仿的迹象，比如他在创作一部意大利风格的协奏曲时，作品中便会残留一些模仿意大利风格音乐的迹象。然而，如果是巴赫在创作一部意大利风格的协奏曲，他的作品就会在包含意大利风格的同时，还带有强烈的个人风格，并且丝毫不会让听众感觉突兀。

（三）广泛性

阿尔弗雷德笔下成就伟大的第三个要素，是广泛性。阿尔弗

雷德对于广泛性有两种解释：第一种是创作者拥有自如驾驭不同音乐风格和音乐体裁的能力；第二种则是创作者在某个专门的领域中能够自成一派，并不断产出优秀的作品。

对于第一种能够自如驾驭不同音乐风格的情况，莫扎特就是个鲜明的例子。当提及莫扎特的时候，我们很难判断什么才是他最为擅长的艺术领域，因为莫扎特在歌剧、钢琴协奏曲、交响曲、弦乐四重奏等多种体裁的创作中，都有着非常杰出的作品，如此丰富的体裁涉猎，就是对莫扎特具有广泛性的最好体现。

对于第二种在专门的领域中自成一派的情况，肖邦则是其中的典型代表。不同于莫扎特的广泛涉猎，肖邦只创作钢琴音乐，但这却丝毫不影响他身上的伟大特质。尽管肖邦英年早逝，作品并不算多，但他的钢琴音乐可谓是自成一脉，并且部部是精品。就钢琴音乐作品来说，肖邦身上的广泛性也绝对是无可置疑的。

阿尔弗雷德列举了许多"反面教材"，比如意大利作曲家多梅尼科·斯卡拉蒂，虽然是 18 世纪音乐史中十分耀眼的一位作曲家，但因为他的作品创意有限、种类不多，所以无缘广泛性；又如近代"印象主义"音乐的代表德彪西，他虽然在自己的领域中占有一席之地，但因为过分雕琢和声的形态，所以他只能算是刚刚站在伟大的边缘上。

（四）创作生涯的完美

成就伟大的第四个要素，则是创作生涯的完美。所谓创作生涯的完美，指的是创作者的生理生命与艺术生命巧妙地重合，使他的艺术生命得以完整。简单来说，就是艺术家在他有限的生命里，恰好完成了他的艺术使命，从而在他生理生命和艺术生命的

最后，都画上了一个完美的句号。巧合的是，这个颇具神秘感的概念，在西方音乐史中的确存在着不少的印证，以至于阿尔弗雷德不禁在书中感叹："似乎一个有创造力的艺术家，具有超人的洞察力，能感知他的精神时钟在走向终结。"

在书中，阿尔弗雷德列举了许多在他看来拥有完美创作生涯的作曲家。比如莫扎特、舒伯特、肖邦三人，他们虽然去世较早，但他们仿佛对自己余下的生命时长早有预期，以至于他们都以极快的创作步伐，为世人留下了一部部传世佳作。与他们相比，享年 77 岁的海顿，他的创作节奏就要平缓一些，他直到 27 岁，才写出了他最初的几部弦乐四重奏，而莫扎特在 27 岁时，已经完成了他的歌剧杰作《后宫诱逃》；又如享年 57 岁的贝多芬，他虽然有着极高的音乐天赋，但他也是在自己 25 岁时，才完成了自己的第一钢琴协奏曲。

通过这些作曲家的例子我们能够看出，创作生涯的完美与创作者生理生命的长短并无直接关系。有的人虽然英年早逝，但少年得志的他们，早早地就已经攀爬到了自己艺术生涯的顶点；有的人虽然早年平凡，但步履稳健的他们，随着自身艺术水平和心智的不断发展，最终在中年达到了巅峰；而有的人则是大器晚成，虽然成名较晚，但他的作品却经久不衰、至今仍有回响。我们很难说这些人生轨迹哪种更为理想，但他们都以各自的方式，实现了属于他们的伟大。

（五）恰当的时机

阿尔弗雷德认为，伟大作曲家的诞生是需要历史条件的，虽然在艺术发展的各个阶段都有可能诞生伟大的作曲家，但是只有

在最恰当的时机，伟大的作曲家出现的可能性才会最高。而阿尔弗雷德所说的恰当的时机，指的则是音乐发展的成熟阶段，而相对不那么恰当的时机，则是指音乐发展的试验、萌芽、变革等探索性的阶段。

比如，在漫长的中世纪，音乐还没能成为独立的艺术体裁，最多只能算是萌芽后的成长阶段。而生活在这一时期的作曲家纪尧姆·迪费，虽然凭借热情的和声和感情丰富的旋律走在了时代的前沿，但受制于大环境，只能成为不幸年代的"牺牲品"，与伟大无缘；而在这之后的 16 世纪，随着文艺复兴思潮的涌动，音乐也开始进入相对成熟的发展阶段。文艺复兴的最后一位宗教音乐大师帕莱斯特里纳，也就借着时代的东风，成为一名伟大的作曲家。然而，尽管时代的东风如此重要，阿尔弗雷德却不认为恰当的历史时机就一定能造就伟大的作曲家。相反，在他看来，如果没有天资卓越的作曲家，以超凡的力量去把握这个时机的话，那么不管多么合适恰当的时机都会失去意义。

（六）丰富的内心世界

丰富的内心世界也是阿尔弗雷德笔下成就伟大的要素之一。凡是伟大的作曲家，必定会有一个丰富且敏感的内心，这样他才能在音乐创作中表现出最为强烈的情感和最为生动的想象，从而创作出能够牵动听众心弦的杰作。而想要构建出丰富的内心世界，作曲家就需要让自己的心灵与现实不断磨合，比如在工作中学习本领、在苦难中锤炼意志、在生活中寻找灵感等。通过与现实的对抗，作曲家们会不断地积蓄力量，直到内心充盈、成就伟大。

因为丰富的内心世界需要通过与现实的磨合来塑造，所以历

史上的艺术家们往往会比普通人经历更多的失意、挣扎和挫败。阿尔弗雷德甚至认为，历史上几乎所有伟大的艺术家都远离贵族血脉，他们大都来自社会底层或中产之家。仔细一想似乎也的确如此，巴赫是面包师的孙子、贝多芬的父亲是一个嗜酒如命的穷困歌手、肖邦的父亲则是一名普普通通的法语老师……

总的来说，坎坷的人生为这些作曲家们提供了更多塑造内心世界的机会，并且在卓越的天资、恰当的历史条件、蓬勃的创作冲动等关键因素的助力下，最终从平凡中孕育了伟大，这就是伟大诞生的过程。

24

《古典风格》：
古典音乐，原来并不枯燥

美国钢琴家、音乐著述家和批评家
——查尔斯·罗森

音乐学著作《古典风格》的作者是美国钢琴家、音乐著述家和批评家查尔斯·罗森（Charles Rosen，1927—2012）。罗森出生于纽约的一个建筑师之家，自幼习琴，少年时拜著名钢琴家、李斯特的弟子莫里茨·罗森塔尔为师，师承李斯特谱系。在音乐家、钢琴家的身份之外，罗森出版有《古典风格》《自由与艺术》《音乐与情感》《钢琴笔记》《浪漫一代》等诸多作品。

《古典风格》被誉为西方近50年来影响力最大、引用率最高的音乐论著，于1971年出版，翌年即获得美国国家图书奖，是至今为止唯一一部获此殊荣的音乐论著，由此可见这本书在学术界以及读者心中的独特地位。

一、为什么要写这本书

古典音乐与流行音乐相对，这类作品常常由专业的作曲家创作，并且带有极强的艺术性和思想性，因此想要欣赏这些作品，就必须具有一定的文化素养和音乐素养。但事实上，这是将古典音乐和严肃音乐（专业作曲家为了表达个人思想，或者为了达到某些学术目的而创作的音乐）的概念混淆了。

严格意义上的古典主义音乐，指的是 18 世纪下半叶至 19 世纪初，由形成于维也纳的"维也纳古典乐派"所创作的音乐作品，该乐派有三位代表人物，分别是"交响乐之父"海顿、"音乐神童"莫扎特和"乐圣"贝多芬。

海顿、莫扎特、贝多芬这三位赫赫有名的音乐大师，在世界音乐发展史上有着举足轻重的地位，对于想要研究古典音乐的学者来说，他们是绝对绕不开的人物。在数百年的时间里，围绕这三位大师的作品来研究古典音乐的著作数不胜数，而罗森创作的《古典风格》，便是其中的佼佼者。

在被誉为"音乐百科全书"的《新格罗夫音乐与音乐家辞典》中，总主编斯坦利·萨迪对罗森创作的《古典风格》给出了这样的评价："罗森为古典大师的音乐建构了语境文脉；他以各位大师最擅长的体裁为依托，通过作曲的视角——尤其是形式、语言和风格的关系——来考察他们各自的音乐。"美国音乐学先驱约瑟夫·科尔曼也对《古典风格》给出了类似的评价，他认为："在

20世纪七八十年代，美国音乐学向批评的学科范式转换的过程中，正是罗森提供了最具影响力的样板。"从这两条评价中我们就能看出，学术界对《古典风格》最为推崇的地方，在于它的行文论述上。

当我们翻开《古典风格》时，会发现这本书既不是严格意义上的音乐史著作，也不是随处可见的作品分析，更不是音乐技术理论的"说明书"，而是一本以海顿、莫扎特、贝多芬三位音乐大师的作品为核心，与历史、作品分析、技术理论等内容相结合，向读者论述古典音乐风格的著作。罗森想要通过这部著作向读者说明，这些音乐大师的杰作能够形成风格的前提和机制，以及它们的卓越性和审美价值。简单来说，罗森想做的，就是用具体的、客观的音乐语言和文字描述，来把握住那些常人认为只可意会不可言传的音乐感觉。

在《古典风格》中，罗森列举了400多个谱例（用作示范的节选乐谱），他通过研究这些谱例在旋律、节奏、主题、动机、和声、调性等多个方面的技术特点，做到了对音乐的理性分析；同时，罗森又用清晰的文笔以及简洁的语言，以感性描述的方式，向读者阐述了这些作品的风格和核心艺术命题。在理性分析和感性描述的有机结合下，《古典风格》成功地避免了"乐迷式"的形容词堆砌和"学究式"的非人性解剖，从而使读者既能从文字中"听到"难以捉摸的音乐感觉，又能看到那些"听不到"的音乐技法和创作手段。

因此，罗森在《古典风格》中解决的正是普通听众对于古典音乐最为关心的问题，即这些杰作究竟好在什么地方，以及它们在创作之初被赋予了怎样的主旨和立意，这也正是《古典风格》这部著作可贵的地方。

二、关键概念："风格"的定义以及古典风格的音乐特征

《古典风格》主要阐述的是古典时期的音乐风格。那么如何理解"风格"这一概念呢？在艺术领域的日常语境中，"风格"一词一般是指创作者使用率较高的艺术表现方式或特色。比如罗森在《古典风格》中指出：在18世纪流行的奏鸣曲式（奏鸣曲、交响曲、协奏曲、室内乐第一乐章常用的一种结构形式，又称第一乐章曲式）里，呈示部（奏鸣曲式的组成部分，会用两个调来陈述主题）的调性几乎都会走向属调（主音为属关系的调，即向上纯五度的调）。

罗森对于"风格"的概念有着不同的想法。他认为，如果从统计学的范畴来理解风格，那么最多只能呈现出某个时期的艺术家们常用的表达方式，也就是类似于前面所说的"18世纪音乐调性走向属调"的现象。而这样的理解方式在罗森看来是舍本逐末的。他认为在艺术史中，真正能引发我们兴趣的是在当时最为特殊的事物，而不是经常出现的一般现象。

简单来说，罗森最看重的不是风格中一般性的、通用性的因素，而是风格中最能代表艺术高度和独特追求的要素。比如"18世纪音乐调性走向属调"尽管是当时音乐运行的惯常方式，但仅仅认识到这一点，还远不足以把握此时的音乐风格。罗森认为就古典风格而言，"音乐调性走向属调"的行为主要是为了营造戏剧性的听感，以此来达到更强的音乐张力和紧张度，从而充分地引起听众的注意。从这里我们就能感受到，罗森对于风格的理解，不在于某种音乐手法的使用频率有多高，而在于这种手法所要达到的艺术目的和审美效果是什么。除此之外，罗森还反对将音乐

的表现特征和风格联系起来。在他看来，这是一个"极其严重的常见错误"。比如人们常常会认为"富有诗意"和"抒情"是肖邦的作品风格，但肖邦其实也曾创作过类似《一分钟圆舞曲》这样诙谐、有趣的作品。

在《古典风格》中，罗森对"风格"给出了较为明确的定义："一种风格可以被比喻性地描述为一种探索语言、凝练语言的方式，在这个过程中，它本身变成了一种方言，也正是这种凝练焦点，使所谓的个人风格或艺术家的独特性成为可能。"简单来说，罗森眼中的风格，就是艺术家在使用艺术语言以及探索该艺术语言潜能的过程中，所体现出来的独特角度和创作方式。

在《古典风格》中罗森并没有明确地指出古典风格的音乐特征是什么，但根据他在书中所表述的观点，可以大致将这种特点总结为"清晰表述"和"戏剧性"两点。

"清晰表述"这个词用得其实也并不十分准确，在原版的《古典风格》中，"清晰表述"对应的是"articulate"一词，指的是"为了把想要表达的事情表述清楚，将引中的各部分组合成了系统的整体，同时这些部分又相互独立"。译者在翻译时并没有在中文中找到适合的词汇，因此只能用"清晰表述"来代替。在书中，罗森用了很多例子来表明古典音乐具有这一特征。例如海顿的《G小调钢琴三重奏》的第一乐章，就是基于一个 20 小节的小乐段扩展而成的。总的来说，在古典音乐作品中，常常会出现部分与整体之间彼此呼应、小细节与大轮廓之间相互映照的情况。

"戏剧性"就是通过营造较强的音乐张力和音乐紧张度，来充分引起听众的注意。古典音乐实现"戏剧性"的方式有两种。第一种是周期性的、清晰的乐句划分。在古典音乐之前，音乐前行的驱动主要依靠的是和声模进，也就是以某几个音为一组，在

不同的音高上做出相同或相似的走向，而古典音乐则是依靠周期性的乐句来推动乐思前行的。比如莫扎特的《降 E 大调第九号钢琴协奏曲 K.271》的开头，钢琴以独奏的形式参与了前六小节的音乐，但在乐队呈示部的其余部分却保持缄默，从而使这部乐曲的开头极富戏剧性。第二种是调性。在《古典风格》的导论部分中，罗森就曾断言："使古典风格成为可能的音乐语言是调性语言。"比如前面我们所举的"18 世纪音乐调性走向属调"的例子就是如此，作曲家通过调性转换的方式，来制造不协和的感觉，从而使音乐富有戏剧性。

三、核心内容：海顿、莫扎特、贝多芬的创作分析

罗森在《古典风格》中列举了 400 多个谱例，对海顿、莫扎特、贝多芬三位音乐大师的创作进行了分析。根据作品体裁进行了划分，分别考察了三位大师在不同体裁下的创作，进而对他们的艺术风格进行了分析。

（一）海顿

在《古典风格》中，罗森对有关海顿的四个方面内容分别进行了论述，即弦乐四重奏、中期交响曲、晚期器乐创作以及钢琴三重奏。

1. 弦乐四重奏

罗森主要以海顿 18 世纪 80 年代的作品为论述对象，而论述的关键则在于音乐中细节材料对整体结构的决定性影响。罗森认

为，海顿的基本乐思大都较为短小，而这些短小的乐思一经出场就能够表达冲突，并且能够在冲突的全面运行和解决过程中形成作品。这种细节材料对整体结构产生决定性影响的特点，在海顿的作品中比比皆是。比如在海顿的《弦乐四重奏 Op.33 No.1》中，开头处还原 A 和升 A 之间的碰撞就产生了不协和的冲突，而接下来的乐曲就是在解决这一冲突的过程中进行的。罗森认为，海顿这些弦乐四重奏作品中的乐思运作原则基本上都是一样的，只是由于乐思不同，所以才会在后续的进行中产生区别，从而形成了不同的作品。总体来看，海顿的这些弦乐四重奏作品均是细节与整体相互衬映、结构上浑然一体的杰作。

2. 中期交响曲

在 18 世纪 60 年代，海顿创作了一系列富有激情的小调性交响曲，罗森的观察重心转移到了"艺术中的进步"上，海顿的这些作品在罗森看来虽然有其不可替代的审美价值和特殊美感，但其中依然存在着技术性的问题，比如音乐的连续感不够、缺乏古典风格所具有的统一性等。或许海顿在当时也意识到了这些问题，于是他很快便放弃了这种风格，继而转向更为稳健和大气的创作方式。为了体现出海顿的这种进步，罗森选取了海顿在 18 世纪 70 年代创作的一系列交响曲作为例证，并考察了海顿近十年间的创作变化，以此来展现海顿在创作上已经渐入佳境。

3. 晚期器乐创作

在罗森看来，海顿的晚期器乐创作呈现出了通俗化的倾向，而先前的文艺复兴或巴洛克时期的音乐，虽然也有艺术音乐吸收民间曲调的例子，但那时的创作更倾向于掩盖作品中的民间曲调的特征，而不是凸显这种特征。海顿则不同，他晚期器乐创作中，

不仅在作品中融入了通俗的民间曲调，而且还将这种通俗与艺术音乐的高雅深邃十分融洽地结合了起来。罗森认为，海顿的作品，随着通俗性的加强，其中的艺术性和思想性不仅没有被削弱，反而得到了加强。

4. 钢琴三重奏

罗森认为，在海顿的钢琴三重奏作品中非常少有地出现了即兴的感觉，这一感觉在海顿其他体裁的作品中是非常少见的。在罗森看来，海顿的钢琴三重奏作品乐思大多会给人放松的感觉，其形式也较为松弛，这很符合即兴的感觉。众所周知，即兴的感觉是很难通过文字表现出来的，但在《古典风格》中，罗森却用了一些简单的形容就将这种感觉描述了出来，比如《C 小调钢琴三重奏 H.13》在质朴中带有的心醉神迷之感、《降 E 大调钢琴三重奏 H.22》第一乐章宽阔放松的扩展等。虽然文字十分简略，但却能将这些乐曲的听感直观地传递给读者。

（二）莫扎特

对于莫扎特的创作，罗森主要论述了歌剧、协奏曲和弦乐五重奏三个方面。

1. 歌剧

歌剧之所以能够区别于戏剧，关键就在于它是以歌唱和音乐的形式来表达剧情的。如果一部歌剧中的音乐在精准传达剧情的同时，还能够保证高水准的音乐水平，那么这部歌剧就是成功的，而这也是每一位歌剧创作者的理想。

在罗森看来，莫扎特就是第一位实现这个理想的音乐家。罗森认为，莫扎特的歌剧之所以成功，关键在于他让戏剧动作的展

开和音乐形式的构建始终保持着同步和平行，而使这种同步与平行成为可能的，正是古典风格的核心思维方式——奏鸣曲式的原则。通常意义上的奏鸣曲式主要由三部分组成：第一部分是呈示部，作用是将本乐章的主题以对比的方式展现出来；第二部分则是展开部，作用是在呈示部两个主题的基础上添写新的旋律和材料，从而推动乐曲发展；第三部分则是再现部，是指将呈示部中的主题经过一些细小的改变后再现出来，并且最后常常会加上一个尾奏。

由呈示部、展开部、再现部这三大段落组成的奏鸣曲式，就像一篇逻辑清晰的文章一样，会让音乐产生起承转合的节奏感，从而带给听众充实又富有变化的听感。比如在莫扎特的歌剧代表作《费加罗的婚礼》中，奏鸣曲式的原则就发挥着指导性的作用，歌剧内容的进展与奏鸣曲式的结构彼此契合、丝丝入扣，从而彰显了莫扎特对歌剧根本问题的完美解决。除了技术方面，罗森还对莫扎特歌剧作品的社会寓意给予了高度肯定。比如罗森认为歌剧《魔笛》中的赞美歌情调庄严、织体质朴，象征着当时中产阶级的道德追求；歌剧《唐璜》中颠覆道德的剧情，与 18 世纪末的政治状况结合后，也暗含着对当时社会秩序的讽刺。由此来看，无论在技术层面还是在文化层面，罗森眼中的莫扎特都是十分出色的。

2. 协奏曲

在协奏曲的论述中，罗森同样将重点放在了戏剧性的体现和奏鸣曲式原则的运用上。比如，在分析莫扎特的《E 大调钢琴协奏曲 K.271》第一乐章时，罗森表示，莫扎特处理独奏呈示部时并没有选择简单的装饰性重复，而是将它处理成了乐队呈示部的戏剧化转型，而展开部则继续强化了乐曲的戏剧性，并且在冲突

延续到再现部后，又以十分恰当的表达将冲突的张力解决了。罗森对于莫扎特的创作方式十分赞赏。在他看来，莫扎特不仅将传统协奏曲与奏鸣曲快板乐章（即第一乐章）巧妙地结合了起来，并且将听众对独奏与乐队之间的对比期待，以奏鸣曲风格的戏剧张力调动了起来，这一创作方式是十分具有创造性的。

3. 弦乐五重奏

对于莫扎特的《G 小调弦乐五重奏 K.516》，罗森将关注重心放在了音响的丰满性和体量的扩展性上。罗森认为，莫扎特的终曲处理经验十分丰富，在这部作品中，莫扎特实际上是在探索乐曲体量的扩展，他想要突破乐章的界限，将全部四个乐章联系起来。在罗森看来，这部弦乐五重奏的四个乐章就像是一个奏鸣曲快板乐章，第一乐章呈示，第二乐章过渡，第三乐章发展，第四乐章则是作为再现部发挥着解决（指回到主音）的作用，因此莫扎特在最后一个乐章的探索其实是十分必要的。

（三）贝多芬

按照传统的看法，贝多芬一直是以古典主义风格继承者的身份而存在的，罗森对于这一看法也十分认同。但在贝多芬"继承于谁""如何继承"等问题上，罗森却提出了不一样的看法。

按照传统观念，早年的贝多芬在创作上深受海顿和莫扎特的影响，但罗森认为，贝多芬早年对这两位前辈的模仿只是浮于表面的，那时的他其实更像是浪漫主义音乐家（维也纳古典乐派后出现的一个新的流派，这一流派的艺术家在创作上崇尚主观感情，并且作品中包含着对自然的热爱和对未来的幻想），他的音乐风格与同一时期的胡梅尔、韦伯以及克莱门蒂等人更为接近。

　　在这种认识的基础上，罗森构建了一个与传统观念截然不同的贝多芬创作路线。在他看来，早期的贝多芬其实是一位具有早期浪漫主义倾向的"仿古典"作曲家，直到 1803 年前后贝多芬创作了《"黎明"奏鸣曲》《"英雄"交响曲》《"热情"奏鸣曲》等作品时，才彻底摆脱了浪漫主义倾向，投入古典主义音乐的怀抱中。而在十多年后，贝多芬又开始尝试浪漫主义音乐的风格，并以此创作了声乐套曲《致远方的爱人》，随后贝多芬又创作了《降 B 大调第二十九号钢琴奏鸣曲 Op.106》，从而再次回归到了古典主义音乐的怀抱中，直至去世。

　　根据这样的创作线路，罗森进一步总结了贝多芬在古典主义音乐领域做出的伟大贡献，即将奏鸣曲的精神成功地灌注到了变奏曲（主题在统一的艺术构思下不断变化的乐曲）与赋格（盛行于巴洛克时期的一种复调音乐体裁）之中，使它们彻底转变为了古典风格。比如《"热情"奏鸣曲》的慢板乐章（指以舒适、缓慢的速度来演奏的乐章，常见于交响曲或奏鸣曲的第二乐章），虽然从表面上看仍是装饰性的变奏，但其音区的逐渐升高和节奏的逐渐加快却营造出了动态的张力，并且随后的主题回归也具有再现和解决的意味，这都是古典风格的特点。

25

《摄影哲学的思考》：
光影与色彩的魔法世界

20世纪80年代最重要的媒体理论家之一
——威廉·弗卢塞尔

　　《摄影哲学的思考》的作者是巴西籍哲学家和文艺理论家威廉·弗卢塞尔（Vilém Flusser，1920—1991）。弗卢塞尔被誉为20世纪80年代最重要的媒体理论家之一。弗卢塞尔在长达数十年的科研生涯中，矢志不渝地在视觉艺术的领域里深入钻研，致力于研究书写文化的衰亡与技术图像文化的兴起，研究嬗变的世界中人和社会的关系。

　　弗卢塞尔的思想近年来才被引入我国，因此大部分人对这个名字还比较陌生。但是在西方，弗卢塞尔的地位和成就是有目共睹、有口皆碑的，他的《摄影哲学的思考》《技术性影像的宇宙》和《写作还有未来吗？》等众多经典著作，引起了西方各国学者的广泛关注。尤其是《摄影哲学的思考》一书，自从1983年问世以来，已经被翻译出版了21种语言的27个译本，可见其影响之深远。

一、为什么要写这本书

弗卢塞尔是一个犹太人，拥有着纯正的犹太血统。弗卢塞尔在世期间，创作的最重要的作品全部都是用德语写的，德语也是他日常使用最多的语言。但是弗卢塞尔出生于捷克的首都布拉格，他的父亲是布拉格大学数学系的著名学者和教授。弗卢塞尔内心深处所认同的国族是捷克人。从法律的角度来看，弗卢塞尔是巴西人，因为他大学毕业后就移民巴西，取得了巴西的国籍。弗卢塞尔还是一个无家可归的政治难民。"二战"期间，他的父母、祖父母乃至兄弟姐妹都在德国纳粹那臭名昭著又惨绝人寰的"犹太人大屠杀"中失去了宝贵的生命。

弗卢塞尔一生去过很多地方，拥有过很多身份，但他心中的祖国始终都是捷克。可以说，捷克以及它背后的整个欧洲，既是弗卢塞尔的故乡，又是他的伤心地。当"二战"结束后，弗卢塞尔以国际知名学者的身份回到布拉格发表完生平最后一篇论文之后，在一场车祸中不幸丧生。漂泊一生的他，最终魂归故里，葬入了布拉格的犹太人公墓。

如此多元的文化背景、如此复杂又曲折的人生经历，让弗卢塞尔年纪轻轻就饱受生活的磨砺与辛酸，也让他养成了少年老成的性格。这样的背景、经历和性格体现在他的学术写作中，就是一种挥之不去的忧愁与悲观。

二、研究思路：文本与影像的分野

《摄影哲学的思考》这本书的论述全部都是基于以下这个假设性前提展开的。弗卢塞尔认为，人类文明从远古开始历经几千年的发展，到现在为止有两次最为重要的转折点。

第一个转折发生于公元前 2000 年左右，它的标志性事件是线性书写的发明，也就是文字和语言的发明。通过文字和语言，人类可以记载大自然的四季变迁、狩猎采集等生产活动以及结婚生子等家庭生活。这是人类在认识世界和记录历史的过程中，所发生的具有开创性意义的转折性事件。

第二个转折是目前正在发生的、技术性的影像发明，也就是包括摄影、录像、全息投影和其他未来可能出现的高科技影像技术。这一系列技术的发明，让人类对于自然与社会的记录，不再局限于抽象的、间接的文字，而是具象的、直观的技术性影像，这是一种观念和方法论上的变革。

弗卢塞尔将人类文明史上的两次重要转折进行了归纳性的梳理。

第一次转折概括为书写。书写的诞生，塑造了人类的概念思维，也就是生成文本并破解文本的能力。文本，比较好理解，它指的是语言文字所创造的作品，但它是抽象的。文本并不意味着真实世界，它意味的是语言文字所形容与描述的真实世界。因此，破解文本就意味着揭示它的能指与所指。什么是能指和所指呢？文本的指代作用中表示具体事物或抽象概念的语言符号称为能指，而把语言符号所表示的具体事物或抽象概念称为所指。

第二次转折概括为影像。影像的诞生，塑造了人类的影像思维，也就是将表象转化为概念的能力。弗卢塞尔认为，所谓影像，

就是具有意义的平面。简单地说就是图画、摄影和未来有可能出现的其他视觉再现技术。在大多数的情况下，影像就是将四维空间里的现实世界通过技术的手段复刻到二维或者三维的平面中。在目前已经诞生的诸多影像类别中，弗卢塞尔将人类的绘画称为"传统影像"，将摄影和其他借助装置的视觉再现形式称为"技术性影像"。比如说，摄影需要借助照相机或者手机，这里的相机或者手机就是弗卢塞尔所说的装置。装置本身是实用科学的产物，因此附着于装置的技术性影像，就是实用科学的间接产物。早在远古的新石器时期，人类就已经掌握了绘画的艺术，会在山洞里运用绘画的形式去描绘和记录狩猎的场景。因此，传统影像是史前的，技术性影像是现代的，这是两者的不同点。

传统影像和技术性影像的另一个不同点在于，技术性影像是不需要被编码和解码的。比如说，就算是一个完全不懂摄影的门外汉，也能用手机或者照相机拍摄出栩栩如生的自然图景。他如果拍的是家门口的一棵树，那他手机镜头里的那棵树和现实中的那棵树，至少从外观上看是一模一样、十分逼真的，不用像很多油画特别是表现主义画作那样需要观众去发挥想象力，绞尽脑汁地去把画中的树联想成一棵真实的树。

传统影像具有象征符号的特征。画家在进行创作的时候，在脑海中要想象出一个影像符号，然后通过色彩和线条等方式将其转化到平面的纸张上。人们如果想要欣赏和看懂这一幅影像，就必须根据画家头脑中发生的编码过程进行解码。同传统影像相比，技术性影像的意义就在于它不需要欣赏者发挥主观能动性去联想现实。用弗卢塞尔的话来说，影像是表面的，人们稍加审视就可以把握影像的意义。

从两种不同影像的发展现状来看，以绘画为代表的传统影

像正逐渐以一种艺术的姿态进入美术馆、博物馆和画廊之类的高档场所，变得神秘莫测和阳春白雪，从而丧失了它对普通百姓的日常生活的影响。技术性影像则随着数位化信息技术的发展，以一种复制品的姿态取代了传统影像的位置。数码相机和手机拍摄的电子照片，通过网络可以瞬间传遍世界各地。一张照片可以短时间内在电脑中复制粘贴出无数个副本。弗卢塞尔将技术性影像的远距离传播、无限复制和循环流转称为我们这个时代的"新的魔法"。

弗卢塞尔认为在当下这个生活节奏日益紧张和加快的时代，没有任何人可以抵挡得住技术性影像的吸引力。没有一种日常活动不渴望被拍摄成照片、电影或者录像。因为所有人都渴望被观看、被关注和被记录，因为一切都渴望进入这样一种永久的记忆之中，永远可以被复制。现代人已经不太愿意抽出大量精力去阅读书籍、报刊和其他文字资料了，人们渴望在最短的时间内获得最多的、对自己有用的信息。

三、核心思想：技术性影像的魔法世界

弗卢塞尔将影像所塑造的时空称为"魔法的世界"。在这个魔法世界里，一切都在重复，而且一切都参与到了赋予意义的语境当中。比如说很多人都看过的那张希望工程大眼睛女孩的著名照片。照片里的色彩、阴影、线条以及人物的神态与表情等所有的细节，都具有赋予意义的作用，它们组合在一起，共同构成了照片所塑造的时空。这样一个时空在结构上有别于历史的线性特征，因为在真实的世界里，所有的历史都是线性发展的。

在我们所生活的现实世界中，一切都是有因必有果，有果必

有因。比如说，在我国很多农村地区，老百姓家里养的公鸡都会在日出破晓时分打鸣。公鸡打鸣，是一个自然的生物本能现象。公鸡的大脑里有一个分泌褪黑素的松果体，日出时分，光线的刺激让松果体内的褪黑素水平下降，促使公鸡通过强烈的鸣叫来确定生物钟。所以，日出时所产生的光线，就是公鸡打鸣的原因。也就是说，先有日出，然后才有公鸡打鸣，日出和公鸡打鸣是一个先后发展的线性关系。

但是在影像的世界里，这样一种先后发展的线性关系变得不再重要或者模糊不清。日出就是公鸡打鸣，公鸡打鸣就是日出，它是一个圆形回环的关系。也就是说，如果用文字表达的话，一定有一个先后顺序，但是照片上的信息却无法标注明确的线性关系。看到一张日出时分公鸡打鸣的照片，我们也可以创造性地理解为先有打鸣，再有日出。

现实世界就好比我们人类所使用的文字和语言。而弗卢塞尔所说的影像创造的魔法世界，就好像美国科幻电影《降临》中外星人所使用的图像语言，这种图像语言是一种重复性的、圆形回环的语言。在影片的设定中，外星人看到了一个图像语言的开头，就知道了它的结果。

弗卢塞尔还认为影像是世界与人类的中介。因为人类无法直接理解世界，而影像世界却使得真实的世界变得可以想象。技术性影像在我们周围无所不在，它们魔法般地重新建构了我们所看到的现实，进而把现实转化成一个全局的影像。所以，人类不再试图去破解影像，不再试图去打破自我与世界之间的隔膜，而是把影像投射成没有进行破解的外在世界。这就导致真实的世界也具有了影像性，成为一个场景和情景的语境。

弗卢塞尔认为影像是处在真实世界和人类自身之间的某种存

在。用比喻的手法来形容，那就是影像好比隔在真实世界与人类自身之间的一个巨大的银幕。银幕在展示真实世界的同时，也遮蔽和掩盖了真实世界。也就是说，影像诞生之初的本意是如实地把真实世界呈现出来，但是实际上它却把真实世界伪装了起来。一个人，如果从出生开始，眼睛所看到的就是影像的银幕，那么他会一厢情愿地以为影像所创造的世界，就是真实的世界。这就好比在电影《楚门的世界》中，生活在大型真人秀中的楚门成为看客的观察对象而不自知。当人们盯着影像的世界看久了，他们自己也就成为影像的一部分。他们生活在影像的功能中，想象力都成为幻觉。

四、理论创新：摄影者的职责是寻找信息

弗卢塞尔认为科学技术的进步深刻地改变了人类的生活。工业革命以后，人类发明和创造了很多不同种类的工具。这些工具在某种意义上说，都是人体器官的延伸。照相机和摄像机在内的摄影装置，是人类眼睛的延伸。因为人的肉眼只能看清楚十几米范围之内的事物，可是专业且高清的摄影装置，却能通过镜头的调整和焦点的改变，让我们看清楚远处风景的细节。

弗卢塞尔论述了摄影装置是如何进行意义和符号生产的。包括摄像机和照相机在内的摄影装置，充分说明了劳动的自动化和人类为了游戏而获得的解放。它是一个智能工具，因为它能自动生成影像。摄影装置是程序化的，现代的光学技术能够在一瞬间将外部的真实事件记录并复制到照相机里，并最终成为一种具有象征性的平面，也就是我们日常口语中所说的相片。所以摄影者不需要像画家那样花费大量的时间去调色或者研磨，也不需费尽

心血地去钻研如何更加逼真地画出现实世界里的物品或者人。摄影者只需要将镜头对准被拍摄的对象，然后按下快门，一幅摄影作品就自动完成了。相对于绘画这种传统意义上的影像来说，摄影不管从哪一方面看，都毫无疑问是一个更加省时省力的替代性选择。

从胶片相机到数码相机，从单反相机到智能手机，摄影装置总是随着时代的潮流和技术的革新而不断地发生着进化与演变。虽然"傻瓜相机"和修图软件的出现，让很多没有任何摄影基础的人都能拍出很多好看的照片，但是弗卢塞尔在《摄影哲学的思考》一书中还是认可了摄影者的作用与价值。摄影者和摄影装置融合成为一个不可分割的有机整体，因为摄影装置本质上就是摄影者本人功能器官的技术化延伸。弗卢塞尔不认为最新、最贵的相机就是最好的摄影装置，因为柔软的象征符号才是有价值的，而非硬件，这是对一切价值的重新评价。通俗地说就是，摄影作品的价值不在于它是用哪台照相机哪个镜头拍出来的，而在于它是谁拍的。很多优秀的摄影者，他们虽然没有专业的设备和装置，但是他们有一双在大自然中发现美的眼睛。所以，他们拍出来的作品是包含信息的，是带有某种意义和符号价值的。

优秀的摄影者才能拍得出优秀的照片。弗卢塞尔认为，最优秀的照片就是人的意图战胜了装置的程序，也就是装置服从于人的意图的那些照片。弗卢塞尔认为，摄影如果要上升到艺术的高度，那么摄影作品就应该体现出人的意志。纯粹地再现世界是摄影装置的光学程序就能办到的，摄影者的作用在于通过操控和使用摄影装置的方式，去发现美、传达美甚至创造美。

从根本上讲，摄影者想要生产的是之前从未存在过的信息，而且他所寻找的并不是真实世界中的情景。在生活中有的人比较

追求所谓"完美主义"，在景点拍照的时候，他们每次拍完，左看右看都觉得不满意。于是他们又站在相同的地点、用相同的方式、面对相同的对象，一而再再而三地连续拍很多张照片。这些照片不是复刻，却胜似复刻，因为没有承载新的信息。摄影的本质，是新信息的图像生产与创作。因此这种为了"从很多张照片中挑选一张"而重复拍摄的照片，是非常多余的。弗卢塞尔认为，只有那些富含信息的影像生产，才能被称为摄影。那种重复拍摄的照片，是毫无意义的。所以，摄影者应该做的，就是通过摄影装置去找到世界上尚未被发现的可能性。摄影者的职责并不是去改变世界，而是寻找信息。

总之，摄影装置很重要，但是摄影者本身更重要。摄影装置是技术性影像诞生的前提，可是摄影者却决定了技术性影像的高度和深度。摄影者借助于摄影装置去生产、处理和储存符号，透过摄影装置的眼睛去看待外面的这个世界。摄影装置由此也成为摄影者身体的延伸。

五、哲学思辨：黑和白本该存在

弗卢塞尔在《摄影哲学的思考》一书中还从光学的角度论述了摄影的美学。摄影技术从诞生伊始，由于技术限制无法展现出真实世界的五彩缤纷，所以我们看到的那些老照片都是黑白的。弗卢塞尔认为黑白照片中的"黑"代表着自然光当中所包含的一切震荡的彻底缺失，而"白"则代表着一切振荡元素的彻底呈现。在黑白的世界里，一切非黑即白。黑和白，在这里指的都是概念，不仅仅是指单纯的色彩，黑白的事物状态是局限在理论上的，因为真实的世界里不存在绝对黑白的东西或者人。

　　弗卢塞尔所论述的，不仅仅是光学中的黑与白，还是我们看待这个世界的世界观与方法论，说的是人性之复杂和社会之混沌。从形而上学的层次去思考，那就是黑和白其实并不存在，但是它们又本该存在。这句话的意思是世界上不存在绝对的坏，也不存在绝对的好；不存在绝对的恶，也不存在绝对的善；不存在绝对的假，也不存在绝对的真。但是在理念的世界里，弗卢塞尔认为，世界是好坏分明、善恶分明以及真假分明的。

　　黑白照片诞生之后的很多年，科学技术的进步又催生出了彩色照片。表面上看，彩色照片是将色彩从真实世界中提取和抽离出来，然后又将其固定在二维的平面之上，以便将色彩重新引入世界。但弗卢塞尔却认为，彩色照片中所拍摄的色彩，不是真正的色彩。以森林的照片为例，森林的植物大部分都是绿色的，如果我们给森林拍照，不考虑光线的影响，照片里的森林也应该是绿色的。但是照片里的绿色只是"绿色"这个概念的一个影像。这两种绿色之间，本质上是不一样的。存在于大自然中的绿色是生物和化学原因造成的，如森林的绿色是因为植物为了进行光合作用，叶细胞中的叶绿体会产生大量的叶绿素，而存在于照片中的绿色却是光学原因造成的，是摄像装置对于眼前图像所进行的一系列复杂的编码。

26

《视阈与绘画：凝视的逻辑》：
从绘画出发的新艺术史

西方新艺术史的主要代言人之一
——诺曼·布列逊

　　诺曼·布列逊（William Norman Bryson，1949—　）出生在苏格兰的第一大城市格拉斯哥，是当代英国著名的艺术史家、艺术理论家、艺术批评家。作为西方新艺术史的主要代言人之一，布列逊全面系统地运用了符号学理论与话语体系来介入新艺术史的研究，令人耳目一新。他的观点不仅在欧美新艺术史界有着很高的地位，还在当代视觉文化研究中产生了巨大的影响。

　　《视阈与绘画：凝视的逻辑》是布列逊"新艺术史三部曲"中的一部，另两部分别是《语词与图像：旧王朝时期的法国绘画》《传统与欲望：从大卫到德拉克罗瓦》。"新艺术史三部曲"陆续出版后，因其中的观点新颖，又获得了很多国际类的学术奖，并被翻译成了多种语言版本，堪称西方新艺术史研究中最富声誉的成果。此外，布列逊还写有《注视被忽视的事物：静物画四论》，这也是他学术版图的有机组成部分。

　　《视阈与绘画：凝视的逻辑》，英文书名是 *Vision and Painting: The Logic of the Gaze*，首次出版于 1983 年，有英国麦克米伦出版公司和美国

耶鲁大学出版社两个版本。2004年，浙江摄影出版社出版了最早的中文译本，书的译名为《视觉与绘画：注视的逻辑》，译者是北京大学艺术学系首届的六名硕士研究生。现在以《视阈与绘画：凝视的逻辑》为书名的，是重庆大学出版社于2019年出版的新译本。

一、为什么要写这本书

　　布列逊在英国剑桥大学攻读了文学批评和语言学的研究生课程，博士论文的方向是艺术理论。他曾任教于英国剑桥大学国王学院、美国罗切斯特大学，后任美国哈佛大学美术系教授，现为英国伦敦大学斯莱德美术学院教授、艺术史和艺术理论研究中心主任。

　　布列逊除了四本专著外，他还撰有数篇学术论文。从总量上看，布列逊不算一位高产的学者，但他却是西方20世纪80年代崛起的新艺术史研究中，最有实绩和影响力的学者之一。尤其是在运用符号学理论所展开的跨界研究中，布列逊以其尖锐的问题意识，批判了旧有的研究弊端，为新艺术史的研究打开了崭新的一页。

　　艺术史就是艺术的历史。复杂点说，艺术史就是艺术史家或其他人文学者，对人类一定时期内的艺术作品、艺术家、艺术遗存、艺术事件及艺术现象等，进行记录、整理、考察和研究的成果。但是，真正的艺术史绝不限于此。因为艺术史的目的，不是整理出一个和艺术相关却又了无生气的史实档案，而是试着描述和解释艺术，期望从纷繁复杂的艺术现象中，发现并总结出支配艺术发展的本质性规律和多样性动因。所以说，真正的艺术史，是在

对有关艺术的材料的考证、鉴别、梳理、整合的基础上，得出的对社会的一种认知。

目前公认的第一部真正的艺术史著作，是德国艺术史家、美学家温克尔曼于 1764 年出版的《古代艺术史》。在这本书中，温克尔曼分析了古代埃及、波斯、罗马等地区艺术的文化背景，试图寻找出不同艺术风格的演变规律。在温克尔曼之后，奠定艺术史研究格局的，是同样来自德国的美学家、哲学家黑格尔。在 1835 年出版的黑格尔的《美学》中，从哲学的角度审视和阐释了艺术的发展问题，被后人誉为是"一部艺术史大纲"。

从 19 世纪中期至 20 世纪初，比较有代表性的艺术史家及他们观点如下。

（1）**奥地利的李格尔**。李格尔相信推动艺术发展的，不是黑格尔所说的处于最高地位且永恒不变的"绝对精神"，而是来自艺术内部的"艺术意志"。黑格尔所说的"绝对精神"，指的是人通过不断的学习和思考，可以拥有认识外在世界的能力。在完美的情况下，这种能力是完全的、绝对的。李格尔所说的"艺术意志"，指的是艺术是人内心意志的展现，人的内心意志是感性的、多样的，是随时随地都可能变化的，而不是黑格尔所说的绝对的。

（2）**瑞士的沃尔夫林**。沃尔夫林认为，要能从客观的角度，去区分艺术风格的不同。例如，区分艺术作品的线描和图绘、平面和纵深、绝对的清晰和相对的清晰等，都要采用客观的标准，而不能用主观的判断。

（3）**美国的艾尔文·潘诺夫斯基**。艾尔文·潘诺夫斯基认为，在分析艺术作品时，必须要考虑到艺术家的主观能动性，而且，最重要的就是艺术家在其中所表达的哲学内涵。

在 200 年间，艺术史的研究展开得轰轰烈烈，在取得了相当成绩的同时，也不免走向僵化。比如，在布列逊看来，艺术史家"穷于应付行政事务，又是准备展览又是编纂目录"，以至于不能长远地去思考绘画到底是什么，使得艺术史的研究宛如一潭死水。与其他人文学科如文学、历史、人类学等学科令人瞩目的研究成果相比，艺术史的研究因为成果寥寥，逐渐从西方人文学科的高峰跌落，开始被边缘化了，这是非常令人惋惜和伤感的。为了扭转这种不良的局面，新艺术史的研究应运而生。

那什么是新艺术史？新艺术史并不反对艺术史，而是在艺术史研究的基础上，提出了一个新的研究范畴。大致在 20 世纪 70 年代，艺术史家开始使用"新艺术史"这个名称，但其实早在 20 世纪 50 年代，新艺术史的研究就已经初见端倪，这主要体现在以下两个方面。

一方面，新艺术史突破了艺术史的研究边界。新艺术史的研究内容，要比艺术史更加广泛，艺术史没有关注到的很多问题，新艺术史都试图给出答案。

另一方面，新艺术史对艺术史的研究方法进行了评估和反思。新艺术史认为，艺术史的研究方法过于单一。新艺术史有意识地开始吸收其他学科的研究方法，如后现代主义的新马克思主义、女性主义、结构主义、符号学、心理分析等。因此，新艺术史也被称为"激进的艺术史"，或者"批判的艺术史"。

有学者曾经总结了新艺术史研究的四大特点。

第一，运用马克思主义政治、社会和历史理论解释艺术史，将很多艺术上的问题，解释为社会问题。例如，新艺术史经常从"经济基础决定上层建筑"的角度，解释艺术的发展，强调阶级斗争的重要性，将艺术现象和艺术风格归结为阶级斗争的结果。

第二，研究女性主义艺术史，就是对男权进行批判，重新肯定女性在历史和当代社会中的地位。以美国艺术史家诺克林提出的"为什么没有伟大的女性艺术家"这个问题为代表，女性主义艺术史的研究，主要集中于女性艺术的标准及其在艺术中的展现，肯定女性艺术家的成就与风格。

第三，对视觉再现及视觉再现对社会的影响进行心理学阐释。这是新艺术史提出的新问题。所谓视觉再现，也就是我们常说的看图、读图，在电子技术蓬勃发展的现在，我们已经习惯于"有图有真相"，新闻要有照片，故事要有插图，这样才能吸引我们看下去。那么，我们读图的时候，心理是怎样的？海量的图又是怎样发挥它的社会作用的？新艺术史的关注点正在于此。

第四，出现了分析符号及其意义的符号学和结构主义艺术史，即用结构主义的方法分析艺术作品与艺术现象。结构主义起源于语言学，后来在文化人类学中获得了发展。结构主义者认为，语言是有结构的，文化现象也是有结构的，甚至一切事物都是有结构的。从"结构"的角度分析事物，才能认识到事物的本质。如新艺术史家会将绘画作品中的线条、色彩等拆开来分析，认为它们都是符号，符号结合后形成结构，由此才表达出了绘画的意义。

在"新艺术史三部曲"中，布列逊兼用了艺术学、语言学、哲学、社会学、心理学等学科的研究方法，尤其是将瑞士语言学家索绪尔的符号学理论引入新艺术史的研究中，将绘画作品视为图像符号，就像他自己所说的那样，"一旦我们将绘画作为符号的艺术而非知觉的艺术来看待，我们就进入了现今艺术史学科尚未探索过的地带"。在布列逊看来，符号具有叙事的可能，所以，可以从叙事的角度去审视绘画艺术。更重要的是，布列逊所分析的"叙事角度"，并不是绘画作品内容的叙事，而是绘画作品背后社会

发展的叙事。

布列逊专门研究过静物画。在他看来，静物画是西方艺术中最离奇、最极端的一类作品，也是艺术史研究中最薄弱的环节。在艺术史中，很多静物画都被用基督教的象征意义来统一解释了。但在布列逊的新艺术史研究中，只简单地用宗教学来解释，难免太主观、太肤浅了。布列逊要挖掘的是，静物画如何透露出了更深广的社会意义。其中，最具有代表性的是，布列逊通过静物画中所画的许多物品，如波斯的地毯、中国的瓷器等，去分析当时的奢侈品消费观念，进而讨论了中西商品贸易的存在、中西文化交流的影响等。

因此，布列逊表面上研究的是绘画艺术史，实质上研究的是社会思想史。当然，布列逊的研究也遭遇过不小的争议和质疑。反对者认为，布列逊东拉西扯，都是想当然地研究，主观臆断性实在是太强了。如果我们从这个角度来评价布列逊的新艺术史研究，无须掩盖布列逊过于自我的特点。布列逊对很多绘画作品的解读，从优点来看，是极具创意、天马行空的；从缺点来看，是想什么是什么，是什么就强硬地说是什么。可以说，这是一把双刃剑。关于众多绘画作品的意义，布列逊的新艺术史的研究，只能说是一家之言。但布列逊的厉害之处就在于，他能够自圆其说，自如地运用跨学科的研究方法，触及旧有的艺术史研究盲区，冲破旧有的艺术史研究束缚，开创新艺术史的研究时代。

二、核心内容：绘画是一门符号的艺术

《视阈与绘画：凝视的逻辑》这本书很薄，中译本 200 余页，共 15 万字左右。按章节划分，除了前后的序言、后记外，全书有

六章，每一章的内容既相对独立，又逐级递进。

在第一章，尽管布列逊以"自然的态度"为小标题，但正如他在这一章的结尾所说的那样，"在本书中，我的目的却在于从与自然的态度截然对立的观点来分析绘画，是一种完全的或试图是完全的唯物主义观念"。可见，布列逊是反对"自然的态度"的，可以从以下两点看出：一是布列逊在论述中，采用的是马克思主义的社会分析法。二是布列逊认为，艺术史家借用了德国哲学家胡塞尔的现象学理论框架，以"自然的态度"来分析绘画，看似分析得头头是道，实际上却是有偏颇的。

胡塞尔使用"自然的态度"一词，说明了绝大多数人在具体的生活中，并没有哲学思辨的能力。对于绝大多数人来说，一切现实世界的存在，是毋庸置疑的，并且是不言自明的，这样的态度是自然而然的，即为"自然的态度"。如果从这个角度来看绘画，那么，绘画也是"自然的态度"的产物，是作家对外在世界的感知的一种呈现。然而，在布列逊看来，这样的解释难免太肤浅、太简单了。

布列逊从五个角度分析了不妥当的地方，进而提出了自己的观点。

第一个角度：历史维度的缺席。解释绘画的意义有很多角度，在布列逊看来，既要从"自然"的角度来解释绘画的意义，更要从"历史"的角度来解释绘画的意义。"自然"与"历史"在一定程度上是处于对立状态的，假如忽视了绘画的"历史"，那么对绘画的认识将是不完整的。其实，这也是布列逊采用马克思主义的社会分析法来分析绘画的一个侧面。

第二个角度：二元论。这里的二元论，指的是精神世界与外部世界的对立。"自然的态度"的提倡者只重视人的精神世界，

不谈外部世界的影响，走向了唯心主义的极端化。而布列逊认为，两者共生共存、相互影响，不能只看精神世界的一面，而忽略外部世界的另一面。

第三个角度：**知觉中心论**。就是承认绘画是一种知觉，或者说，绘画是一种感知的记录。这就是刚刚提到的唯心主义的极端化。布列逊明确提出异议的，就是这一点。

第四个角度：**风格的局限**。布列逊接着说，如果认为绘画是感知的，那么，风格就是"某种密闭的、不能燃烧的、无活力的东西"，长此以往，绘画岂不是要走入僵化？艺术史的研究，岂不是要走入死胡同？而布列逊新艺术史的研究，就是要从这个地方找到突破口。

第五个角度：**传递的模式**。这个角度还是站在布列逊采用马克思主义分析法来分析绘画的基础上，布列逊认为，绘画不仅是画家心灵的主观表达，更是社会现象的客观外化。

在书中的第二章中，布列逊又提出，即使在艺术史的研究中，已经有学者注意到了绘画的历史维度，那也不过是将绘画视为了一种简单的、机械的"本质的复制"，如写实主义、现实主义等，看似承认了绘画的历史意义，将绘画套入了社会的经济基础和上层建筑的模型中，但在布列逊看来，这是远远不够的。

布列逊并不反对绘画是"本质的复制"，他只是觉得之前的艺术史研究，解释得太表面了。因此，布列逊引入了科学的方法，用科学公式来分析绘画。举个具体的例子，他借用了卡尔·波普尔《科学发现的逻辑》中的理论，从客观的角度去分析绘画作品；也就是说，在布列逊看来，所有的绘画都是可以量化分析的，都是可以归纳总结的。

在第三章中，布列逊明确提出了他关于新艺术史的根本观点，

即反对知觉主义，提倡符号主义。

观点一：反对知觉主义。 知觉主义是英国美学家、艺术史家贡布里希在他的名著《艺术与错觉》中提出的代表性观点。知觉主义认为，绘画是一种知觉的记录，再复杂点说，绘画是知觉在记录的过程中不断修正自己，以达到预期的图像目的。贡布里希在讨论时，更多地运用了心理学的研究方法。

观点二：提倡符号主义。 符号主义最初是语言学的概念，是一种关于辨别符号、观看符号、运用符号的理论研究方法。符号主义的代表学者，是鼎鼎有名的瑞士语言学家索绪尔。布列逊受索绪尔的影响很大，他曾在书的序言中说，"我们关于符号是什么、它们是如何产生作用的诸多观点，就当属于符号学奠基人索绪尔的遗产了。"此外，布列逊还受到了美国学者皮尔斯的影响，认同了皮尔斯提出的符号学是一门规范的科学的观点。可以说，正是在引入了索绪尔、皮尔斯符号学理论的基础上，布列逊才会认为，绘画是一门符号的艺术，只有以符号来分析绘画，才能触摸到绘画的本质，进而建构起新艺术史。

布列逊又是怎样以符号来分析绘画的呢？大致可以归纳出以下三点。

第一，在布列逊看来，所有的绘画都可以用符号来分析。

布列逊综合运用了索绪尔和皮尔斯的符号学。索绪尔认为，符号有两种：一种是符号呈现的形式，如画了一棵树，这是"能指"；另一种是符号再现的观念，如在纸上写出一个"树"字，这是"所指"。

皮尔斯又将"能指"分为三个层面：第一层面是可认识的，或事实上可代表某种事物的符号；第二层面是特定的精神图像，称为解释符，就是该符号可接受的形式；第三层面是该符号所代

表的事物，就是客体。

在索绪尔和皮尔斯的符号学理论的基础上，布列逊提出，一切绘画作品都可以被拆分为若干个"能指"符号，只有深入、系统地分析这些符号，才能更接近绘画的本质，而不会被困在表面。举个具体的例子，在分析意大利画家乔托的人物画《犹大之吻》的时候，布列逊就试图把这幅画中的一些特定特征，如背景和构图、耶稣身上的光环、人物拿着的树木和长矛等，都作为符号来分析，以解读出这幅画中蕴含的宗教意味。

第二，在绘画作品中，有些符号所传达的是意义明确的显义，有些符号所传达的是意义不明确的隐义。

在布列逊看来，应该区分显义的符号和隐义的符号。显义符号常被用来分析相似的绘画作品，如果相同的显义符号越多，那么绘画作品的意义就越接近。隐义符号则常被用来分析独立的绘画作品，而且，在分析隐义符号的多样性时，不仅要分析画家的意图，还要分析读者的意图。有这样的例子：美国艺术家埃尔斯沃斯·凯利在一幅画作中画了一块红色，这块红色区域就是符号。对于这个符号，不仅要分析画家画了"特定色彩的红色"，同时也要分析对于读者来说，"红色对你来说产生了什么作用，或具有什么意义"。

第三，布列逊以符号来分析绘画作品，并不是为了分析绘画作品中画了什么，而是为了分析画的什么，传达了什么样的社会的意义。

在分析一幅名为《巴黎竞赛》的杂志封面图时，可以看到，这张封面图上，画着一位穿着法国军服的年轻黑人，他双眼上扬，正在敬礼。因为法国在非洲有不少殖民地，有许多黑人被征兵入伍。这位黑人士兵与其他法国人一样，都效忠于法兰西帝国。以

布列逊的符号学来分析，"一个黑人士兵的法国式敬礼"是能指符号，具有深刻的意义，表达了"法国是一个伟大的帝国，她的所有子民，没有肤色歧视，忠实地在她的旗帜下服务，对所谓殖民主义的诽谤者，没什么比这个黑人效忠所谓的压迫者所展示的狂热有更好的答案"。

三、研究方法：例证法与对比法

在这本书中，布列逊的讨论非常理论化、抽象化，因为他试图分析的是绘画的本质，而展开讨论的根本目的，是如何以新艺术史的视角来理解绘画作品。所以，在这本书中，布列逊除了理论的表述外，还分析了近百篇绘画作品。

布列逊主要采用了两种研究方法：例证法与对比法。

（一）例证法

布列逊对绘画作品的举例，都是精心选择的。而且，为了有效补充他的符号学分析，布列逊还选择了39幅绘画作品作为插图。从题材上看，插图的绘画作品选材很广，既有静物画，也有人物绘画，还有风景画等。关于每一幅插图的分析，都是布列逊以符号来分析绘画的例证。尤其是在第五章《注视与扫视》中，布列逊先是举了意大利画家提香·韦切利奥的《巴克斯和阿里阿德涅》，认为这幅画"标榜了一种发轫于全然不同的符号体制和身体体制发展的终结"。随后，布列逊又举了意大利巴尔贝里家族藏画系列中的主画《天使报喜》，认为"在信息的层面，《天使报喜》不仅涉及了福音书图式的普遍语言，还涉及'天使报喜'这一传统主题中的一系列特殊的细节内容"。

（二）对比法

对比法是建立在例证法的基础之上的，主要是对相似题材画作的对比。比如，在第一章《自然的态度》中，将意大利画家契马布埃的《圣三一的圣母像》与乔托的《圣三一的圣母像》并列，目的是说明绘画知觉主义中"历史维度的缺席"；在第二章《本质的复制》中，将丢勒的《犀牛》与威廉·希思的《犀牛》进行对比；在第三章《感知论》中，将杜乔的《背叛》与乔托的《背叛》进行对比，目的在于辩驳简单地以"图式"来分析绘画作品，是不可能深入进行下去的；在第五章中，又将几乎一模一样的巴尔多维内蒂的《女子侧面像》与波拉约洛的《女子侧面像》对比，解释了人物画的逼真性。此外，布列逊进行对比的画作还有霍西亚斯·卢卡斯教堂的《耶稣诞生》壁画和米斯特拉圣洁玛利亚教堂的《耶稣诞生》壁画、《男子遗像》和《女子遗像》，罗伯特·康宾的《男子肖像》和《女子肖像》等。

无论是例证法还是对比法，在艺术研究中都是常见的方法。布列逊的独特之处，并不在于方法的运用，而在于理论的建构。同样都是画作，布列逊用来说明符号学理论，反反复复地强调绘画是一门符号的艺术，这也是这本书的根本之处。

作为第七艺
术的电影

27

《电影的本性》：
什么是"真正的电影"

西方电影理论的代表人物
——齐格弗里德·克拉考尔

　　《电影的本性》的作者齐格弗里德·克拉考尔（Siegfried Kracauer，1889—1966）是西方电影理论的代表人物，他出生于德国，20世纪30年代以后定居美国，任哥伦比亚大学电影美学教授。

　　《电影的本性：物质现实的复原》（全名）是邵牧君根据1961年的英译本翻译的，在1981年出版于中国电影出版社。本书对电影艺术与物质现实之间的关系进行了哲学化思考，提出了"只有当电影记录和揭示物质现实的时候，它才是真正的电影"这一重要理念，深刻影响了20世纪80年代以后中国电影创作实践和电影艺术理论。而且，这本书和另一位电影大师安德烈·巴赞的代表作《电影是什么？》共同建构了"写实主义"电影理论的核心知识体系，也被并列为电影学领域的入门必读书。

一、为什么要写这本书

每当一种新的媒介技术横空出世的时候，人们都会追问：它是什么？它可以做什么？它和其他媒介相比有什么不同？1895年，在巴黎一家咖啡屋的地下室内，卢米埃尔兄弟向观众展示了他们拍摄的第一部电影——《火车进站》，宣告了电影时代的到来。电影作为人类历史上伟大的发明之一，不仅是一种媒介技术，更成为一种艺术形式，深深地影响、塑造了人类文化，如今已成为人类生活的重要组成部分。因此，电影的研究者也必须回答"电影是什么""电影可以做什么""电影和其他媒介相比有什么不同"这三个基本的问题。

1911年意大利人乔托·卡努杜发表了名为《第七艺术宣言》的著名论著，第一次在世界电影史上宣称电影是一种艺术，是一种综合建筑、音乐、绘画、雕塑、诗和舞蹈这六种艺术的"第七艺术"。从此，"第七艺术"就成为电影的代名词。

至于"电影是什么"，这位电影理论的先驱者认为，电影只是"形式不同的照片游戏"，是"以影像创作的视觉戏剧"，电影"既不是情节戏，也不是喜剧"。在这种观念的影响下，电影创作就成为一种"心灵表现"的艺术，一种光影的动感游戏。因此，这个时候的电影具有"实验艺术"的特点。根据这个理念创作的实验影像作品，突出的是光影变幻、物体变化或者人物运动所产生的视觉效果，通常不重视故事性。

第一次世界大战后，苏联电影工作者库里肖夫、普多夫金和爱森斯坦在分析了格里菲斯、梅里爱等人的创作经验之后，根据新生苏维埃政权对电影艺术的要求，并在一系列实验的基础上提出了一套完整的电影理论体系：蒙太奇理论。

蒙太奇理论的核心观点是：导演可以通过镜头之间的对立冲突，从而产生新的意义，以引导观众的理性思考。比如以石狮子的跃起形象暗示人民群众的觉醒。爱森斯坦认为电影应当像历史科学那样，用蒙太奇手段来解释现实，可以避开人物塑造直接表达思想，甚至打算将《资本论》搬上银幕。蒙太奇理论是电影史上最重要的理论之一，极大地丰富了电影创作的方法，对后来的电影创作实践产生了深刻影响。但蒙太奇理论过于追求思想性的表达，也让电影陷入了"导演用力过度、观众却一头雾水"的困境。

电影在经过半个世纪的快速发展之后，各种实践方法精彩纷呈，各种理论也众说纷纭。克拉考尔正是在电影理论多元化的背景下，开始深度思考"什么是真正的电影"这个最核心的问题。

二、研究思路：回归电影的本源

克拉考尔认为，要探讨电影的本性，首先得回归电影的本源，也就是电影是如何产生的。被公认为世界上最早的电影《火车进站》就是卢米埃尔兄弟用一个镜头记录下火车进站的情景，当火车朝着镜头冲过来的时候，观众吓得跑开了；他们另外一个很受观众欢迎的短片《水浇园丁》则记录了一个生活中的逗趣小故事，喷水的龙头和躲避的园丁之间的冲突情节，富有"搞笑"的喜剧色彩。电影就起源于对生活动态的捕捉和记录，是"当场抓住的自然"。

"记录性"是电影的最本质属性。电影和照相术一样，是人类发明的"记录性媒介"，电影艺术是在记录性媒介技术发展基础之上诞生的记录性艺术，与舞蹈、演唱、文学等艺术形式有着根本的区别。

根据信息传播的介质，结合传播学者麦克卢汉的媒介理论，可以将人类社会的艺术传播媒介划分为三种形式。

第一，身体媒介。以人的生理器官为媒介材料，表现为面对面的交流，如口头语言和各种身体动作。在人类社会早期，人们以自己的身体器官去感知世界，并进而产生了各种以人的身体器官作为介质的艺术传播媒介，如舞蹈、口技、表演等。

第二，再现性媒介。运用间接性的符号（如文字、线条、色彩等）表达意义，依靠既定的编码和成规，将信息传达给受众，如文字、美术、音乐等。再现性媒介的使用需要信息的编码者和解读者都具有一定的符号知识或技能，需要经过后天的学习才能使用这种媒介。

第三，记录性媒介。通过机器和技术能将现实复制下来，如摄影、广播、电视、电影等。

电影正是通过记录现实的影像来完成叙事，让观众在瞬间就能获得鲜明生动的印象，并能够在感官和情绪上受到刺激，从而形成视听上的奇观。观众看电影并不需要后天学习特定的符号或者技能，他们对电影的感知能力源于他们的生活经验。创作者充分展示想象力，通过呈现出具体的形象和场景，让观众在第一时间形成印象，并产生强烈情感，留下深刻记忆。这就是电影艺术的发明者卢米埃尔兄弟所指出的，电影艺术是"风吹树叶，自成波浪"。也就是克拉考尔所说的"电影具有天然的现实性"。

因此，在电影观众看来，所见即所得，不需要经过复杂的符

号解码，就能瞬间明白电影中所传递的内容。比如，当观众在电影中看到火车面朝镜头冲过来的时候，会感觉十分紧张，甚至逃离座位；而如果换作是文学语言表达"火车迎面冲撞过来"，产生的生理上的紧张感则要差很多。这就是因为，电影是记录性媒介，电影语言是最接近现实的"短路"语言（也就是，能指即所指，所见即所得），电影记录的正是扑面而来的现实感。从这个角度来讲，电影语言是极其逼真的语言，电影的欣赏门槛是非常低的。所以说，电影作为记录性媒介，相对文学等再现性媒介而言，第一次让人们从抽象的语言世界中解放出来，为人们呈现了高度仿真的"电影世界"，高度重视和关怀了人们的现实生活经验。

电影作为一种记录性媒介，不是刻板地对生活经验的还原，而是需要在观众的生活经验以及观影经验之上，通过演员的表现、场景的布置、情节的设计等方式，创造出最逼真的电影"幻境"，从而实现艺术创造的目的，即电影艺术能够通过影像之间的组接或者形象的展示，来间接性地实现创作者的意图。例如影片《阿凡达》就创造了一个并不存在的"潘多拉星球"，通过展示潘多拉星球如诗如画的美丽景观，地球人与潘多拉星人之间不对等的武器装备、饱受战争之苦但坚持不屈服的潘多拉星人等一系列形象，激起了观众对弱者的强烈同情，对掠夺者的强烈不满，从而暗示了创作者追求"和平""环保"的观念。但优秀影片中的情绪和观点往往不是直接强行施加给观众的，而是让观众在故事和场景的体验中去感同身受，并结合自己的人生经验，最终沉淀下来的。

在电影艺术中，由场景、道具、演员、故事情节等构成的逼真的、有"现实感"的影像是"意象"，是创作者表达意见、传

递情感的"工具"。为了深入论证"什么是真正的电影",克拉考尔分别从"电影的表现元素"以及"电影的类型"两个领域展开了详细分析,其中具有代表性的观点如下。

论演员:最好的表演是生活。关于怎么选择电影演员,克拉考尔赞同著名导演希区柯克的看法:提倡"消极的表演",电影演员必须表演得仿佛他根本没有表演,只是一个真实生活中的人被摄影机抓拍了而已。也就是说,好演员没有表演的痕迹,他(她)的行为举止透露着一种"随意性",仿佛他就是角色本身,天生就生活在故事中一样自然。高明的表演,不是扮演,只是还原了现实生活中的人物。

论观众:在电影院里,人们是生活的主人。克拉考尔认为,电影倾向于削弱观众的自觉意识。观众来看电影,真正渴求的是暂时摆脱一下自觉意识的管束,在黑暗中忘掉自己的身份,短暂地沉浸在电影之中。观众是被电影催眠的人;电影是"梦的替代品"。在现代社会里,孤独的个人渴望接触自己无法企及的生活,而电影正好满足了人们的这种需求。电影是"亮闪闪的生活之轮",主角如同船长,带领观众去冒险、去感受、被虐待、被压迫、体验惊涛骇浪、经历爱恨情仇……在电影院里,观众处于孩子般的全能状态,仿佛掌控着人生、创造着万物。然而,随着电影的结束,人们就会黄粱梦醒。本质上说,电影产业是真正的"梦工场"。

论纪录片:不是所有的纪录片都是电影。纪录片是指记录现实发生的事物的各种影像作品,区别于"虚构"的故事片。纪录片有着各种类型,并不是所有的纪录片都能成为"真正的电影"。例如,艺术作品纪录片具有实验的倾向,它们远离生活,只是借助于电影工具实现创作者的艺术目的而已,属于"实验艺术",

不是真正的电影。在纪录片中，克拉考尔盛赞了罗伯特·弗拉哈迪创作的《北方的纳努克》，认为这种纪录片如实记录了爱斯基摩人的文化及生活，体现了导演对自然界和人类生活的热爱。这种纪录片既关心物质现实，又有富于想象力的表现形式，是真正的电影。而相反，有些纪录片则偏重精神世界，强调用画面组合等方式去表达抽象的理念，例如迷恋蒙太奇的爱森斯坦，曾将马克思的《资本论》拍成纪录片，就是用画面来表达观念的代表例子。有声电影发明之后，很多纪录片导演就通过大量的解说词来表达观念，画面沦为解释观念的陪衬。这些纪录片在克拉考尔看来，只是宣传的工具，不是"真正的电影"。

论插曲式影片：真正的生活流电影。所谓插曲式影片，是指影片往往并不是讲述一个完整的故事，而是展现生活中的一个片段，一个插曲。例如法国短片《红气球》，用 34 分钟的时间去展现一个奇异的气球飘过巴黎街道、与儿童交朋友的童话片段。很多插曲单元集合在一起，就可以构成一个电影长片。这些影片没有结尾，只是片段的集合，就像"意识流"小说（如普鲁斯特的《追忆似水年华》）一样，是各种"生活流"的汇聚，可以称其为"生活流"电影。例如意大利新浪潮电影，代表作有《偷自行车的人》。当代中国比较有代表性的生活流电影有许鞍华导演的《天水围的日与夜》《桃姐》等等。克拉考尔认为，真正的电影艺术家在创作时，也许只是想讲述一个故事，但在拍摄过程中，逐渐痴迷于通过电影化的语言来表现物质现实，就往往迷失在物质现象的丛林之中。例如意大利导演费里尼痴迷于拍摄空荡荡的街道、华人导演王家卫痴迷于拍摄闪烁不定的霓虹街灯……这种迷失，正是电影艺术家的境界。

三、核心观点：电影的社会价值在于对抗抽象、回归日常

电影摄影机就像是人类为自己发明的一个大玩具，让无数"贪玩"的电影艺术家如醉如痴。克拉考尔正是这样的电影痴迷者，他对电影的热爱在这本著作里溢于言表，是一个认真思考电影社会价值的学者。他热情地讴歌了电影的社会价值，认为电影绝不仅仅是一种单纯的娱乐，更是通往新世界的一扇大门。

克拉考尔认为，20 世纪以来，西方社会发生了深刻的变化，其中最重要的是两个方面。

第一，共同的信仰渐失人心。在克拉考尔看来，当时社会的共同信仰，比如宗教，逐渐丧失了大规模的忠实信徒，人们缺乏共同信仰，在心理上彼此疏离。因此，作为人们心灵反映的艺术也就变得支离破碎。

第二，科学的威信稳定上升。科学的普遍化让抽象的理性占据了思想的高地，技术化思维统治了原本属于感性的心灵世界。用哲学家怀特海一句富有诗意的语言来打比方就是："即使你对太阳、对大气、对地球的自转有全盘的了解，你仍然可能错过落日的余晖。"了解事物抽象的原理不能满足人类的心灵需要，人们还需要知道具体的事实，人们需要用指尖触摸"落日的余晖"，抓住它，并细细地品味。

电影正是这样的媒介，它帮助我们去发现这个物质的世界。通过摄像机，我们能自由地体验这个世界，沉醉于各种由物质现实组成的生活流之中。在真正的电影里，我们能感受生活的各种瞬间，例如，出生或死亡、一丝微笑、一声哭泣、风吹树叶、自成波浪……电影孜孜不倦地探索各种日常生活，并将这些生活瞬

间放大，任由我们去体验。电影实际上把整个世界变成了我们的家园。电影成了一种作用于人类心灵的强有力的激素，提高了我们感官直觉的数量和质量。

电影的社会价值就在于呈现了人类的日常生活，丰富了人类的感官功能，重视了人类的感性力量。可以预测，科学技术越是高歌猛进的时代，人们越是需要电影来"造梦"。在科技让人们上天入地的时代里，人们似乎更需要对自身生活的关注。在统一的信仰不再可能的时代里，人们通过电影这扇大门，重启了一个共享的、梦幻的感性世界。

28

《电影是什么？》：
巴赞对电影本质的探索

法国电影批评家、理论家——安德烈·巴赞

被西方电影学界誉为"电影的圣经"的著作——《电影是什么？》的作者是有着"电影界亚里士多德"之称的法国电影批评家、理论家安德烈·巴赞。

安德烈·巴赞被称为"二战"后法国"电影新浪潮之父"，他的电影理论堪称电影理论史的里程碑，其现实主义电影美学对世界电影产生了深远影响。巴赞发表了众多著述，有《奥逊·威尔斯》《查理·卓别林》《残酷电影》《沦陷与抵抗时期的电影》等，这些作品在巴赞逝世后被编成了四卷本文集。

《电影是什么？》是四卷本文集中的 27 篇文章合集，囊括了电影本体论、电影社会学、电影心理学和电影美学等诸多话题，是当代电影美学研究者的必读经典。中译本于 1987 年出版。

一、为什么要写这本书

在电影史上，卢米埃尔兄弟被称为"现代电影之父"，他们在 1895 年 12 月 28 日进行了首次电影公映，这一天也被定为电影诞生之日。自电影诞生之日起，许多电影理论家们对"电影是什么"这个问题发表了自己的看法。早期的电影理论家将电影笼统地称作"一种艺术"，法国学者马尔丹认为电影是"一项企业，也是一门艺术"，哲学家福柯直接称电影为"一种档案"，《电影手册》的主编杜比亚纳总结："电影是思想的运动。"总之，不同时代、不同学科背景下的人对"电影是什么"这个问题给出的解答各不相同。

在《电影是什么？》这本著作中，安德烈·巴赞并没有开宗明义地将"电影是什么"的现成答案呈现给读者，也没有形成宏大严谨的辩证体系来阐述电影的深刻内涵。相反地，巴赞之所以用"电影是什么"来命名这本由多篇小论文和评论构成的文集，一方面是对自己所谈论的内容的设问，另一方面也希望引起读者的思考，使读者带着疑问对文集中所谈到的一个个具体问题进行探究，逐步形成自己对电影的独特思维，把握电影发展的脉络和规律。

《摄影影像的本体论》一文中提到了电影的心理起源是一种"木乃伊情结"，这说的是通过挖掘木乃伊产生的心理原因，来解释人类发明电影的根源。古埃及的人们为了实现与时间抗衡的心理诉求，利用特殊材料创造了不朽不腐的木乃伊。在巴赞看来，

电影产生的原因就源于人类想要保存时间的"木乃伊情结"。从历史发展角度看，远古时代的人们采取木乃伊、泥塑、雕刻和绘画等手段来记录时间和事件。近代以来，照相术的发明和摄影技术的发展则能更真实地还原人物、事件和场景，使人类以一种更加直观的方式实现了保存时间的愿望。由此可见，电影的出现与古埃及时代的"木乃伊"，以及雕刻、绘画等的存在有心理学意义上的相通之处，那就是旨在实现人们与时间对抗、保存时间、还原世界的心愿。

巴赞认为，电影能够通过摄影技术实现"重现世界原貌"的愿望，这被电影史上许多学者称为"写实主义"思想。还有的学者认为，巴赞的电影精神包含着一种"现实主义"思想，这是因为巴赞十分推崇意大利新现实主义电影。在巴赞看来，意大利电影中的"人道主义"精神体现了电影的教化和感召功能，能使人们关注现实、改变生活，同时也使得电影成为动荡社会中"高尚"的最后避难所。意大利电影的"新现实主义"有其深刻的审美性，它使电影的表现手段、语言风格和语言的应用不断进步和突破，再结合叙事结构和视觉策略实现了对世界原貌的重现。

意大利新现实主义电影中的"人道主义"精神和"重现世界原貌"的愿望，是巴赞电影精神的重要组成部分，而这样的电影精神，也为他招来了众多批评。批评家们从"唯心主义"的角度对巴赞进行抨击，扭曲巴赞的电影美学思想（通过电影再现事物的原貌，注重对象的真实性、空间的统一性和时间的延续性，强调叙事、声音、色彩、立体感等外部世界环境的全面性），将巴赞的"再现"曲解为"照搬现实"。事实上，巴赞注重的是通过电影对事件本身进行描述，不加修饰地如实叙事，使电影成为"现实的渐近线"。"现实的渐近线"这一说法也说明巴赞注意到了

摄影技术下的电影与现实之间的差异性，他追求的也并不是使电影成为"现实的复刻"。所以，那些批评家对巴赞的"现实主义"和"写实主义"思想不加辨别地批判也就站不住脚了。

在"重现世界原貌"的愿望和"人道主义"电影精神的驱使下，巴赞致力于表现真实的世界，将电影化作"现实的渐近线"，因此被后人称为"现实主义"和"写实主义"电影评论家。

二、摄影影像本体论：巴赞电影理论的基石

"本体论"指的是哲学中研究世界本原或本性问题的理论。巴赞的"摄影影像本体论"是他电影理论的基石和电影美学的基础，其核心命题是：再现事物的原貌，使影像与客观现实中的被摄物具有同一性。

在《摄影影像本体论》的开篇，巴赞谈到了绘画、雕塑、篆刻等造型艺术，并且从心理学精神分析的角度对古埃及"木乃伊"的保存、泥塑雕刻、路易十四的肖像画及照相术的发明做出了阐释，认为其根源还是人们"与时间对抗"的心理需求。摄影技术的出现化解了造型艺术在逼真性方面的缺憾，也解放了画家对追求形似的情结。摄影机以其独特的客观性和"不可取代的逼真性"，实现了客体的重现，也满足了人们对于原物再现的愿望。

不仅如此，摄影还具备一种"不让人介入的特权"。艺术总以人的参与为主。就拿绘画来说，画家的个性总在他的画作中表现得淋漓尽致，但是摄影师只能对拍摄对象和角度进行选择，即使他极力展现自己的个性，也无法与绘画中占有的个性成分相比。因为在摄影中，外界现实和它的再现形式之间只有摄影机在起作用，这体现出一定程度的客观性。即使摄影师的个性也起了一定

的作用，但是就人的知觉系统而言，人们的直观感受是相信镜头呈现的真实存在，也就是摄影所谓"不让人介入的特权"，这是摄影术作为一种造型艺术的独一无二之处。摄影机摆脱了人为偏见，除去了客体加工留下的痕迹，以一种冷眼旁观的姿态还原着世界，巴赞由此提出电影艺术的"纪实性"特征和"摄影揭示真实"的美学特征。

巴赞的电影理论强调了对影像本质客观性的追求，人的介入被排除在影像之外，影像成为物本身。但是同时，巴赞又十分注重影片导演"风格"和导演意识，他主办的杂志《电影手册》中有大量关于导演的讨论，甚至成为"作者论"（欧洲电影理论，从文艺评论移植过来的一种电影批评理论。根据这一理论，一个导演如果说在其一系列作品中表现出题材和风格上的某种一贯的特征，就可算其为自己作品的作者）的形成地。在影片《最后的假期》的评论中，巴赞大篇幅地介绍了导演罗杰·莱昂阿特，并表达了了解导演比了解一部电影更重要的观点。在后续的许多评论文章中，巴赞还探讨了奥逊·威尔斯和卓别林等多位导演的风格和意识。可以看出，巴赞既有对"摄影影像本体论"下影片的真实性的重视，又表现出对"作者论"下导演风格的重要性的关注，这种模糊和不确定让他的内在理论产生了一定的分裂，也让他受到了来自各界的质疑。不过，这种不确定性必然会随着电影理论的发展不可避免地产生。

三、蒙太奇与景深镜头的二元关系：巴赞的长镜头理论

在《被禁用的蒙太奇》和《电影语言的演进》两篇文章里，

巴赞对蒙太奇和景深镜头之间的关系进行了详细的讨论。

蒙太奇盛行于 20 世纪 20 年代，它利用人们的认知规律，结合象征、隐喻等手段在取景、构图、拍摄和剪辑等电影制作的各个环节实现创立新的时空关系的作用。比如在一部影片中，将窗外四季风景的变换和主角生活片段的镜头进行了一系列剪切和编辑，这时候展示的可能不仅是时间的流逝，还有人物心境的改变和命运走向的暗示。这种镜头的剪切和连接方式就被称为蒙太奇，属于电影语言的一种，也是苏联蒙太奇学派极力宣传的电影表现形式。

景深镜头现在更普遍的叫法是"长镜头"，指的是镜头的前景、中景和后景没有经过人为虚化，镜头的时长较长、段落完整，全部都清晰地展现在观众面前。比如中国台湾地区导演侯孝贤就喜欢运用长镜头和固定镜头，通过镜头中完整事物的呈现来使观众感受生活的真实性，从而营造一种"冷眼观世事"的纪实电影的效果，让人产生更切实的体会。

在蒙太奇和景深镜头的二元关系讨论中，巴赞对蒙太奇的看法是消极的。在他看来，蒙太奇掺杂了过多的人为因素，导演按照其自有逻辑对场景进行拍摄和拼接，通过再加工表达了导演的观念，镜头的指向性极强。而景深镜头不会为了突出前景而虚化后景，世界和事物的展示不掺杂导演的个人意图，场景的重点和焦点也不经过人为设置，完全是自我呈现的状态，可以说是一种除去了人的意识的非中心化视角。巴赞将让·图兰诺的电影《异鸟》和拉摩里斯的电影《红气球》放在一起进行说明，《异鸟》作为全部由动物演出的影片，导演在动物身上投射了人类意识，这种动物拟人化的手法就是由蒙太奇创造的非真实性、抽象场景，完全受到人的意识和理智的支配；而在《红气球》中，导演拉摩

里斯让真实存在的、运动的红气球把观众引向电影中的现实世界，在观众看来，镜头中的内容是连续的，时空的统一性也使观众更能相信镜头和电影的真实性。值得关注的是，巴赞并不是完全否定蒙太奇，而是强调在一定情况下，比如在"一个事件的主要内容要求两个或多个动作元素同时存在"时，蒙太奇应当被禁用。

巴赞认为，蒙太奇的方式虽然有时候并不会使观众轻易觉察到，但却是导演在"预定逻辑"下，以有组织、有主体意识参与的方式进行的。这种手法将影片的意识直接强加给观众，是"灌溉式"的观念输出，观众只能没有选择性地接受。巴赞研究了著名导演弗拉哈迪、茂瑙和斯特劳亨等的镜头运用，发现他们在展现客观真实世界时有一个共同点，那就是大量地使用景深镜头。

景深镜头在心理学和美学方面的意义在于以下几点。

第一，从接受美学的范畴来说，景深镜头"赋权"给观众，让观众有自我思考的空间，这体现了人的意识过程，而非蒙太奇手法下观众被导演"牵着鼻子走"。

第二，景深镜头使观众参与场面调度，也就是在非中心化的画面中，观众需要自己寻找焦点和重点，思考舞台空间的设置与变化以及演员的站位与走位关系并得出自己的意义，这也是景深镜头的意义之一。

第三，景深镜头使观众成为"重写"故事的人，俗话说"一千个观众心中有一千个哈姆雷特"，无论是什么内容的作品，当不同的观众关注的镜头重点有所区别时，产生的意义也就自然不同。

与蒙太奇手法使用中观众没有思考空间，被单方面灌输意义的情况不同，景深镜头使影片与观众之间进行了意义层面的交流，让观众有了参与影片和重塑人物的机会。此外，巴赞还提到一个与景深镜头紧密联系的观点——"作者必须死去"。当然了，这

并不是要在真正意义上将作者完全抹去，而是使作者的主体性从作品意识中退出去，将作品尽可能贴近真实，将意义的追寻和阐释权力交到观众手中，这正好也是景深镜头希望达到的效果。

景深镜头探索的是如何更好地表达艺术内容并呈现"真实"带来的美学体验，因此"写实主义"和"现实主义"也就成为巴赞美学中的重要内容。但是巴赞的现实主义电影观念与传统的现实主义大不相同。传统现实主义注重模仿和再现，或者更进一步来说，是以提炼典型作为影片核心的；而巴赞的景深镜头理论强调物的世界的展示，他相信现实的自然表达。

巴赞的现实主义包括本性现实主义、戏剧现实主义和心理现实主义。本性现实主义强调客体存在的重要性；戏剧现实主义则要求将演员、布景和前后景合为一个整体；心理现实主义致力于将观众带入真实的知觉环境中。这三者包含了一个共同点，那就是空间一致性。这种空间一致性无法通过蒙太奇实现，只能选择景深镜头将空间进行统一。巴赞的现实主义就是在视觉一致性条件下成立的。意大利的新现实主义电影作为巴赞电影理论的灵感来源，与景深镜头理论恰好契合。

从现实角度而言，巴赞对景深镜头的重视和推崇在电影史上具有深远的影响。然而随着电影技术的不断发展，巴赞所追求的"视觉空间一致性"，其实现方式也不再拘泥于景深镜头。比如电影《战栗空间》中的长镜头，是利用了数字技术使镜头通过锁眼和天花板在空间中进行自由穿梭，这在传统镜头运用中绝对不可能实现，但是现代计算机技术能让不可能的场景发生，还能使观众看不出丝毫剪辑的痕迹。现代技术已经轻易达到了"视觉空间一致性"，但其表现内容却不一定是真实存在的。比如电影《侏罗纪公园》中，人物和恐龙存在于同一时空，虽然人与恐龙同在

一个景深镜头之中，但是很明显这是不可能存在于真实世界的。不得不说，现代技术在极大程度上挑战了巴赞的镜头理论。虚拟摄像机和数字合成技术的运用模糊了蒙太奇和景深镜头的界限，传统的剪辑观念已经受到了冲击，电影的表现力远远超出传统摄影技术下的状态。但不可否认的是，在 20 世纪中期的社会环境下，巴赞对景深镜头的推崇对电影发展影响深远。

四、电影语言的演进：巴赞的"完整电影"神话

电影语言指的是电影艺术在传达和交流信息时使用的各种特殊媒介、方式和手段。

巴赞对"完整电影"的追求常常被错误地解读为"完整无缺地再现现实"。实际上，他本人从未有过这样的表述。将电影的概念与"完美无缺地再现现实"画上等号的其实并不是巴赞，而是那些想象受到时代限制的 19 世纪电影发明家们，他们希望再现声音、色彩与立体感都具备的外在世界，希望通过电影实现对现实世界的完整模拟。然而，巴赞心中"完整电影"的神话在于展现当代世界的特征，而非简单地复刻现实世界。由于其所处时代的限制，巴赞清楚地认识到，实现对现实世界的再现，是实现他心中表现当代世界特征的机械艺术神话的必经之路。因此，巴赞对电影语言的演进持支持态度。只有技术发展推动电影语言不断进步，才能实现"完整世界"的神话。但他虽然承认技术为电影的产生提供了可能性，却不认为技术就是电影产生的原因。

从《电影语言的演进》一文中巴赞对无声电影和有声电影的探讨，可以看出他对电影语言发展的积极态度。

有声片发明初期受到了卓别林、普多夫金和爱森斯坦等一众无声艺术大师的贬低和排斥，他们拥护默片美学，认为声音的出现不仅多余，还"没有艺术上的理由"。但巴赞对有声电影给出了充分的肯定和赞扬，他认为有声电影表现出对影像视听和身体感觉的重视。为了不断接近现实本身，电影开发了许多技术来提升真实感。后来彩色影片、立体感和宽荧幕技术等不断得到发展。当人们还停留在对无声与有声电影、彩色与黑色电影的争执时，巴赞就已经对这些新技术表现出了接纳和拥抱的姿态。19世纪时期的人们心中"完美电影"的神话也在技术进步中不断实现。到了20世纪，电影再现外在世界的声音、色彩和立体感的目标早已完成，巴赞心中能展现当代世界特征的"完美电影"的神话也在一代又一代人的努力下不断实现着。

在电影语言的发展历程中，不断有质疑的声音出现："技术的发展是否会影响电影艺术的表现手法，并使其走向单一？"巴赞认为，在电影创作中不同风格的导演被分为"相信影像"和"相信真实"两派。"相信影像"的导演更偏重蒙太奇的手法来展示影片内容，而"相信事实"的导演则偏重景深镜头的手法，将现实世界展现出来。在电影发展的历史长河里，无论电影技术发展到何种程度，无论导演采用的是虚拟现实技术、增强现实技术，还是特效和数字技术等先进手段，不同的导演还是会在不同的时期使用不同的电影技术手段展现自己独特的风格取向。电影艺术的表现手法并不会因为技术的发展而走向单一；相反地，电影技术的发展只会使电影的表现形式更加灵活多样。可以说，巴赞对电影语言演进的拥护具有跨时代的进步性。

巴赞的电影精神和理论在电影发展的百年历史中对后来者产生了莫大的激励作用。巴赞敢于质疑和挑战权威的电影精神，

使电影走出了技术和心理的双重限制，他为电影走向自由的可能之路指明了方向。电影具有穿越时空、打破界限的特殊能力，巴赞的电影理论推动电影与时俱进，使电影事业的发展朝着更自由、更广阔的方向前进，巴赞心中"完整电影"的神话也将得到延续。

29

《电影美学与心理学》：
"第七艺术"的魅力

《电影美学与心理学》是让·米特里（Jean Mitry，1907—1988）的代表作之一，让·米特里因此获得了"电影界黑格尔"的赞誉。让·米特里1907年出生，1988年去世，他一生都将电影研究视如拱璧。在电影领域，让·米特里拥有好几种不同的社会角色。首先，他是电影导演，拍摄了视觉节奏的实验性影片如《太平洋231号》《机械交响乐》，剧情片如《女神游乐厅之谜》等；其次，他是大学教师，长期在法国高等电影学院、巴黎第一大学等高校任教；再次，他是电影理论家，主要研究方向是电影美学和电影史学。除《电影美学与心理学》之外，让·米特里还著有《电影历史》，编有《世界影片录》，这些奠定了他"当代最伟大的电影史学家"的地位。

从1963年出版第一卷开始，陆续出版的《电影美学与心理学》是让·米特里理论研究和创作实践的结晶。在这本煌煌巨作中，充满了让·米特里的辩证精神。让·米特里汇集了经典电影时期的众多理论，既有认同，亦有反对，既有立论，亦有驳论，对许多对立的观点，让·米特里持折中态度，评析各家短长，化解各家差异，并引用相应的电影以证明之。让·米特里充分借鉴心理学、语言学、逻辑学、哲学乃至物理学的专有名词、理论框架来阐释电影，说明电

影不同于戏剧、文学、绘画的本质属性。

让·米特里以"百科全书式"的视野，讨论了电影的作者、电影的题材、电影的影像与镜头、电影的结构与节奏、"蒙太奇"与"非蒙太奇"、现实主义与形式主义、电影与戏剧、文学、绘画、音乐的内在关联等命题，其学识之渊博，认知之敏锐，令人惊叹。《电影美学与心理学》中体现了电影理论的综合性，也让我们意识到，必须是全面、深入、细致的研究，才能推动电影的向前发展。

一、"电影式的电影"的形成和发展

电影是一门艺术。尽管电影与以往的各门艺术如戏剧、文学、绘画等都有相通之处，但电影具有自身的美学属性，有与其自主性相适应的美学问题。影片由活动影像构成，在无声电影时代，影像是视觉形象；在有声电影时代，影像是视听结构。唯有通过视觉形象和视听结构来表意，且把表意放在首位，电影才是"电影式的电影"。

"谁是一部影片的作者？"让·米特里通过这个问题的自问自答，先分析了电影的作者归属。

其一，谁能把表意灌注到电影中，谁才是电影真正的作者。

拍摄出一部电影是复杂的过程，参与者有制片人、编剧、导演、摄像师、布景师、道具师、演员等。任何电影都是集体劳动的产物，但这并不意味着电影的作者是这个集体。让·米特里认为，在大多数情况下，电影的作者是导演，因为导演主导了影像的内容与形式，赋予了影像以独特的风格。导演以影像为载体，把人物放入情境中，通过故事演绎生活，营造世界。影像中的生活和世界不是对现实生活和世界的复制，而是创造出新的生活和世界，以此来表意。导演拍摄出了影像，表意内容既由导演植入影像中，亦由观众从影像中

感知。让·米特里还说明了特殊情况，有些编剧要求导演按照自己创作的人物、故事和情境来拍摄，影像呈现何种内容、内容如何呈现，这些都由编剧确定，导演只管照章实施，承担的是技术拍摄和组织演员的工作，那么，这部电影的作者是编剧。

其二，电影的主体是活动影像，但并非所有的活动影像都是电影。

在一部电影中，导演通常比编剧重要，原因就在于，编剧可以在一定程度上决定影像的表意内容，但影像不是对编剧所写人物、所编故事的机械传达，不等于给人物拍摄照片，或者给故事进行图解，这样的影像只具有工具性，而没有艺术性。就像"印刷文字未必都属于文学"，那些只是通过摄像机把编剧写出的文字转换为影像，这样的影像根本不是电影。导演能够让影像成为电影，不仅是影像中有表意内容，而且影像本身也是表意形式，即通过视听形式来表意。

电影特有的美学属性不是在电影出现之初即被确立的，而是在发展过程中逐步明确的。让·米特里通过梳理百年电影史，从历时性的角度，说明了电影如何既受到戏剧、小说、绘画的启发，同时也摆脱戏剧、小说、绘画的束缚，成为独具特色的"第七艺术"。

第一阶段，通过模仿戏剧，电影试图成为一门艺术，由此有了"艺术影片"的尝试。电影在借鉴戏剧内容和形式的基础上，试图摸索出适用于所有影片的场景调度原则。电影的场景调度指的是先按照影片内容来分段，再把不同分段中的人物、故事、情境转换为活动影像。

第二阶段，影片既不能与戏剧相混，也不能与戏剧相争。维塔格拉夫公司提出"真实生活场景"，认为电影要从日常生活中汲取灵感，拍摄有细微含义和以真实细节作点缀的故事。由此，

场景调度成为"对生活的模仿"。随后，用于表现人物情感的特写镜头开始被使用。这一时期形成的美国学派，在摄影手法、表演风格、内容结构三方面都有了新突破。特别是影片以镜头和段落为结构单位，取代了戏剧的以幕为结构单位。

以"真实生活场景"为原则，美国电影导演托马斯·哈伯·英斯强调，电影既要远离戏剧的场景调度，也要远离剧情的戏剧化结构。由此，英斯堪称电影艺术的真正开创者。后来的很多导演认可英斯的观点，认为电影的出彩之处，在于有众多能产生共鸣的细节，而且通过细节来推动情节。例如，在威廉·哈特主演的美国西部剧情电影《雅利安人》中，用水的细节表现江洋大盗里奥·吉姆对白种女人的态度转变。不过，这些细节的表现方式与中短篇小说相似，细节的表意没有超出细节所在的事件，更没有从具体的表意上升为抽象的表意。

第三阶段，影片可以借鉴中短篇小说的结构，但要保证影片场景调度的基本原则。关于这一点，英斯和同为美国电影导演的大卫·格里菲斯各有所长。英斯通过预设拍摄方式，给电影引入了"技术性分镜"的方法；格里菲斯通过剪辑，将独立镜头组合在一起，给电影增添了"蒙太奇"的概念。

第四阶段，受到绘画的启发，影片的布景开始艺术化。绘画是把一个空间安排在一个画框中，由此构成一个形象，这个形象通过和谐的构图结构而具有表现力。绘画有画框，镜头有镜框，影片通过镜头中的空间安排，特别是当镜头中的空间是现实空间时，一下子便挣脱了戏剧舞台背景的束缚，让影片镜头中的影像本身便能够表意，引起共鸣。例如，瑞典导演维克多·斯约斯特洛姆的两部影片，《生死恋》中的无人山岭、荒僻雪地，表明了女农场主和情人的爱情悲剧；《风》中的荒芜干旱的平原、令人

目眩的沙尘暴，传达了孤女内心的空虚和恐惧。在无声电影时代，影像的艺术表现力通过这种方式得以显著上升。

让·米特里还比较了电影与戏剧、小说的差异。

首先，戏剧是演员和台词的统一，电影是人物和情境的统一。 让·米特里认为，在场景调度中，戏剧和电影都有演员与布景，但两者的作用不同。如果是戏剧，布景是次要的，演员是主要的，但演员和布景不在同一空间。演员是"真人的在场"，所以，演员和观众在同一空间。通过台词、动作等，观众的注意力集中于演员。如果是电影，演员则是布景的有机组成部分，或者说，布景是影像中的真实情境，演员是影像中的人。电影就是为观众展现真实情境中的人。

其次，戏剧是被观众理解的，电影是被观众感知的。 戏剧通过演员的台词、动作来表意，观众观看戏剧是集体的观看，尽管观众理解得有多有少，但戏剧的表意是闭合的，所有观众的理解都不会溢出戏剧表意的边界。电影通过活动影像来表意，观众观看电影是个体的观看，个体通过感知，把自己投射到影像中去。电影的表意是开放的，每位观众既是电影的观看者，同时也进入到电影中，成为自己观看的对象。

再次，戏剧是重演的艺术，电影是一次演出的艺术。 同一部戏剧的每次重演都是一次艺术完成的过程。尽管每次重演的主要内容相同，但局部存在着差异。正是有差异的存在，才使得戏剧常演常新。而电影一旦拍摄完成，电影艺术即时形成。之后的每次重映，电影中呈现的都是过去的现在时。观众在现在感知过去的现在，感知会随着过去和现在的变化而变化。

再来看电影与小说的差异，小说是安排成世界的故事，电影是安排成故事的世界。 这是从时间、空间角度来分析的。小说着

力于空间的描写，通过文字表意，小说中的所有变化都取决于时间。通过时间线的安排，小说叙述了一个故事，观众通过阅读，理解故事背后的世界。电影着力于时间的处理，因为通过影像表意，空间就在其中。或者说，电影借助空间的变化来表达时间的变化，通过影像呈现出现实世界的空间、时间的变化，观众通过观看，直接面对并感知电影中的世界。

总而言之，唯有意识到影片表意的本体是活动影像，而非戏剧借助于台词来表意、小说借助于文字来表意，电影才能从"戏剧式的电影""小说式的电影"中蜕变出来。

二、"影像"的表意

电影是描写、展现、叙述一个事件或一系列事件的影像系统。影像可以表意是电影表意的基础。让·米特首先明确了一系列的相关概念来说明影像的表意。

一般影像。一般影像指事物的客观影像，是尽可能非个性化的再现形式，具有任何普遍意义上的影像都具有的共同特性，即影像能够再现事物的外形，但不能再现事物在空间的延伸。比如，一把椅子和一把椅子的影像，我们可以坐在一把椅子上，但是我们不能坐在一把椅子的影像上。

心象。让·米特里认同现象学、感知心理学、格塔式心理学等理论，认为心象是一种精神活动，通过心象，我们才可以意识到影像。在心象意识到影像时，影像的原事物可以缺席。进一步说，心象无须凭借现实中的事物，心象凭借的是对记忆中事物的判断与选择。在心象形成的过程中，心象具有明确的主观意向性。

电影影像。电影影像兼具以上两种影像的特性。当我们在银

幕上看到一把椅子时，这不是我们心象中的一把椅子，而是客观的一把椅子在电影影像中。电影影像形成后，电影影像与所拍摄的事物分离，电影影像是相对独立的。相比于一般影像，电影影像又必然带有主观性。这种主观性源于电影影像的形成，从何种距离拍，用何种角度拍，以何种照明形成光影，即使是同一把椅子，也会形成众多不同的电影影像。电影影像是一道目光的体现，无论这道目光是谁的，目光中都具有主观意象性。

让·米特里的观点是，因为电影影像符合心象的作用机制，所以，电影影像既是再现事物，又是再现形式，也就是既是表意内容，又是表意形式。这是借用了心理学的分析。随后，让·米特里又借用了语言学的分析，说明了电影影像不同层次的表意功能。

第一层表意，是被再现事物的表意。

任何事物只要有自身的存在，即具有一定的意义。影像通过再现事物，即表达了事物的一定意义。在影像中，表意和被表现事物是合二为一的。

第二层表意，是语意。

如果只看到了影像中再现事物的表意，那么，影像的表意过于简单机械。或依照语言学的框架分析，或依照心理学的框架分析，影像具有潜在的符号属性、逻辑性、象征性。潜在的符号属性指影像可以作为象征符来表意。逻辑性指影像之间的组合要具有关系。象征性指通过影像之间的关系，影像具有象征意义。影像表意不取决于单幅影像，而取决于影像之间的关系。

影像之间的关系增强了影像表意的能力，让影像的表意深化出了不同的语意。尽管影像中依然是被再现物，但影像的表意不等同于被再现物的表意。被再现物获得了一个新的表意，由此也可以说，被再现物成了新的意义表达的中介。所以，当不同影片

的影像中出现同一事物时，表意并不是一致的。例如，烟灰缸的影像仅仅表示烟灰缸。但是，积满烟头的烟灰缸有时候表示时间的流逝，有时候表示精神的无聊。

第三层表意，是艺术。

能够达到艺术表意的影像，靠的是导演的想象力和创造力，导演通过取景、拍摄角度和特殊造型因素等，在影像中建构了一个超越影像之外的抽象意义，进而让影片呈现出了美学效果。例如，在苏联电影《战舰波将金号》中，军医斯米尔诺夫的夹鼻眼镜挂在了钢缆绳上。这个影像的第一层表意，是再现了这副夹鼻眼镜，也就是说明船舷的钢缆上出现了一副夹鼻眼镜。第二层的语意，是表达了军医斯米尔诺夫的死亡。因为军医斯米尔诺夫在被扔出船舷时奋力挣扎，夹鼻眼镜没有随他掉入海中，而是挂在了钢缆绳上。同时，导演谢尔盖·爱森斯坦通过精巧的画面构图和内容结构，达到了第三层的抽象意义，夹鼻眼镜是军医所代表的社会阶层脆弱的象征，用以表现这个腐朽的社会阶层已然垮塌。

综上所述，让·米特里说明了再现、语意、艺术是影像表意的三个依次进阶的层面，这也是他电影美学观的三个层次。再现是表意的起点，艺术是表意的终极。当影片中有了艺术表意，电影就是从现实中走出来的，也能再回归到现实中去。所以说，电影既根基于现实，同时又高于现实。

三、"镜头"的类型

让·米特里明确了镜头的概念。在同一场景中，以同一视角拍摄同一事物或同一动作的一组瞬间影像，称为镜头。镜头可以被视为影片的单位。

以人物在摄影机中轴线上的不同位置为基本标准，让·米特里将镜头分为十类。

一是远景镜头，指的是远离摄影机的大全景。在谢尔盖·爱森斯坦导演的《亚历山大·涅夫斯基》中，条顿骑士团从远方的场景中奔驰而出，就运用了远景镜头。

二是大全景镜头。相比于远景镜头，大全景镜头近一些，但大全景镜头中的场景仍然延伸至后景处。《亚历山大·涅夫斯基》中，苏联军队与利沃尼亚骑士团在楚德湖战役前的场景，运用的是大全景镜头。

三是全景镜头。远景镜头、大全景镜头通常用于拍摄外景，拍摄内景时多用全景镜头，如火车站候车厅、体育馆等。

四是近全景镜头。近全景镜头与全景镜头类似，区别在于，近全景镜头中的场景更狭窄。在苏联导演伍瑟沃罗德·普多夫金的《母亲》中，喝得醉醺醺的父亲回到家里，走近挂钟，母亲在旁边注视着父亲，这就是近全景镜头。

五是中景镜头。在第五类后的镜头类型，都以镜头中的人物来衡量。中景镜头可以容纳一个或数个人物的全身。在英国喜剧大师查理·卓别林自导自演的《城市之光》中，流浪汉在拳击比赛中的场景就运用了中景镜头。

六是半中景镜头，镜头中的人物不是全身，而是在膝盖上的大半身。

七是半身镜头，人物拍至腰部以上，突出人物上半身的动作。在美国电影艺术家奥逊·威尔斯自导自演的《公民凯恩》中，当凯恩与苏珊对话时，多运用的是半身镜头。

八是近景镜头，人物拍至胸部以上，突出人物头部、肩部、上肢的动作。

　　九是**特写镜头**，镜头聚焦于人物的头部，主要捕捉人物的微表情。例如，在法庭的场景中，用特写镜头拍摄被告人的低眉垂首。

　　十是**大特写镜头**，镜头聚焦于人物的一个小部分，用以表示人物的心理活动。如在法庭的场景中，原告人在桌子下面绞手指，表示原告人的忐忑不安。法官用手中笔敲桌子，表示法官的不耐烦。

　　若以事物在中轴线上的不同位置为参照，镜头也这样分为十类。在这些镜头中，让·米特里认为特写镜头、大特写镜头更容易引起观众的注意；全景镜头、大全景镜头更容易让观众感知影片中呈现的世界。

　　让·米特里结合心理学分析主观镜头，把主观镜头分为五类。值得注意的是，让·米特里没有论述客观镜头，在让·米特里的分析中，主观镜头与客观镜头并不是对举的。主观镜头用来表示影片中某个人物的视角，通常表现的是主人公的视角，而不是表现影片中的整体情境。

　　第一类，**纯心理活动镜头**，即把纯粹的心象具体化为物象的主观镜头。镜头中呈现了主人公在担忧、恐惧、憧憬时隐约感觉到的什么，但不是主人公亲眼看到事物。例如，在法国导演路易斯·达更的《登山小组领头人》中，攀登者紧贴悬崖攀爬，在慌乱中有眩晕感，他感觉到悬崖在移动，但真实的悬崖并没有在移动。

　　第二类，**纯主观镜头**。在纯主观镜头中，主人公不露面，但镜头中呈现的是主人公目睹到的事物。例如，在美国导演罗伯特·蒙哥马利的《湖上艳尸》中，镜头即是主人公的眼睛，观众跟随主人公的视线看到一切，故事顺着主人公的视角加以描述。

　　让·米特里反对纯心理活动镜头和纯主观镜头，认为这两种镜头会形成随心所欲的生搬硬套，也未能在实际上表意。从纯心

理活动镜头来看，纯内心活动几乎是不能表现的，因为这需要镜头中出现任何人物都没有看到的事物，这是一条死胡同。所以，在《登山小组领头人》中，即便使用了移动镜头，也拍不出移动的悬崖，观众更无法感知到攀登者在慌乱中的眩晕感。从纯主观镜头来看，如果对主人公交代得不明确，那么，观众很难把自己投射进去，形成感知。从这个角度讲，让•米特里认为《湖上艳尸》是有缺陷的。

第三类，**半主观镜头**，即通过客体主观化的方式获得的主观镜头。这是让•米特里支持的。半主观镜头中呈现的是主人公看到的，且与主人公心境相吻合的客观事物。观众既能看到主人公，也能看到主人公看到的事物。主人公和事物都在现在进行时，是实实在在的此时此地，即在真实情境中表意。美国导演威廉•惠勒《吉萨蓓尔》中的一段镜头，女主人公朱莉在客厅里走来走去。朱莉先看到玩具，摆弄一下，再看到花束，又整理一会。观众随着朱莉的视线和动作，事物从静态变成动态。观众和女主人公仿佛一起在真实情境中，让观众感知到了女主人公焦急难耐的心绪。

除了这三类镜头之外，让•米特里还列出了两类特殊的主观镜头。

第四类，**闪回镜头**。闪回镜头是主人公回忆内容的逼真再现，可以让主人公的回忆活动具体化，在现在进行时中插入了过去进行时。这样，观众可以通过主人公的记忆，感知到主人公的深层自我。

第五类，**纯想象性事物整体的客体化镜头**。这类镜头把观众引入到完全虚幻的世界，虚幻世界和现实世界是同质化的。从广义上讲，所有表现纯粹非现实内容的影片，如神话故事影片、寓言体影片等，都由此类镜头构成。

尽管让·米特里对不同类型的镜头或持肯定态度，或持否定态度，但让·米特里认为，所有类型的镜头都应该在影片中合适、合理、酌量地运用。镜头没有绝对的一定之规，镜头的表意内容、表意形式有无尽可能，这便造就了电影的美学魅力。

四、"蒙太奇"与"非蒙太奇"

让·米特里辩证地整合了蒙太奇派与非蒙太奇派的观点，消弭了两者之间的分歧，更系统地建构了蒙太奇理论。

关于蒙太奇派。蒙太奇派以苏联导演谢尔盖·爱森斯坦的理论为主干，把蒙太奇看作是电影至高无上的艺术法则。通过蒙太奇，可以连缀起数个镜头中的不同时间和不同空间。蒙太奇派的不足在于，蒙太奇派不承认单镜头的表意，一定要把镜头组接，有时将没有连续关系的镜头随机生硬地组接在一起，组接后镜头的表意出现了歪曲，导致电影失去了真实性。

关于非蒙太奇派。非蒙太奇派也称长镜头派，以法国电影理论家安德烈·巴赞的理论为主干。巴赞反对蒙太奇，认为蒙太奇是一种霸权，被迫让观众接受组接的镜头。巴赞提出了电影的"真实时空观"，强调要利用长镜头，让电影在整体上保持时间统一和空间真实，避免蒙太奇将时空切碎。在巴赞看来，长镜头本身即表意，观众可以跟随长镜头中的真实情境，自由地去感知表意。

让·米特里认为，蒙太奇派与非蒙太奇派的理论并非水火不容，更不是一方彻底否定另一方，两者不过是影片表意的不同方式。让·米特里结合心理学、语言学，把两者贯通起来。以心理学分析，人的感知既是连续的，也是非连续的。感知连续源于真实世界的时空连续，人的大脑可以根据连续映入的内容，补充其

中非连续的部分，所以在整体上，感知都是连续的。通过连续的长镜头，观众的感知是连续、真实的。通过蒙太奇的组接镜头，如果符合感知连续，那么，数个镜头的转换可以不为观众察觉，观众在观看时，感知到的世界也是连续、真实的。同时借助于蒙太奇，在影片营造的世界中，人物、故事、情境是多角度的呈现。以语言学分析，长镜头相当于一个完整的句子，有较明确的语意，蒙太奇中的单镜头相当于词汇，词汇要按照一定的语法相互关联起来，才可以表意。

由此说，让·米特里认同的蒙太奇是广义的。蒙太奇的作用不仅是根据情节的逻辑联系性把镜头组接起来，更是通过节奏准确、长短适切的组接，一方面让镜头获得了它们在组接之外不可能具有的表现力，另一方面也赋予了影像以新的表意。

让·米特里把蒙太奇分为四种：

其一，**叙事蒙太奇**。叙事蒙太奇在剧情片中被广泛应用。叙事蒙太奇"重在将事物寓于运动影像之中"，进而保证动作的连续性。事物按照一定的逻辑被分切，叙事蒙太奇不破坏事物的逻辑顺序，只是将事物组接起来，在组接后，影片中交待事物会更简洁，事物发展会更快速。在整体上，叙事蒙太奇扩大了影片的信息量，加强了影片的叙事节奏。

其二，**抒情蒙太奇**。叙事蒙太奇重在加速剧情，抒情蒙太奇重在表现超越于剧情之上的情感。抒情蒙太奇类似于文学写作中的细节描写，"以细节的张力，引导观众注意力转移到有特点的内容上"。抒情蒙太奇与特写镜头关系密切，在抒情蒙太奇中，常以数个特写镜头，从不同的侧面描述事物，事物的各个侧面叠加成为巨细靡遗的整体，由此深入挖掘了其中蕴含的情感。

其三，**思想蒙太奇**，也称"构成蒙太奇"，以吉加·维尔托

夫的"电影眼睛派"为代表。思想蒙太奇类似于新闻剪辑片。在所有的蒙太奇中，思想蒙太奇是最抽象的。思想蒙太奇多选择全景镜头，焦点在于镜头内事物与事物的联系，再把镜头汇集起来，加以编排，试图从许多客观且相互独立的事物中，提炼出新思想。而且，这些思想仅存在于这些事物的关系之中。

其四，**理性蒙太奇**。理性蒙太奇是让·米特里根据爱森斯坦运用的蒙太奇总结而来。理性蒙太奇还可以分出杂耍蒙太奇、反射蒙太奇。

杂耍蒙太奇是绝对理性蒙太奇。通过对不同时间、不同空间中事物的拼接，杂耍蒙太奇追求象征性的表达。杂耍蒙太奇不拘泥于剧情的束缚，也不限制于事物的逻辑。在爱森斯坦导演的《十月》中，孟什维克党人发言后，插入了一双弹竖琴的手，由此表达了对发言者老调重弹的讽刺。而一旦镜头拼接得太随意，极容易产生"违反本意的某个第三种东西"，这是杂耍蒙太奇的缺点。

反射蒙太奇在某种程度上，是对杂耍蒙太奇的反拨。杂耍蒙太奇中常插入与剧情毫无关系的镜头，显得异常突兀。反射蒙太奇也强调象征，但通过彼此之间有关系的事物来象征，这些事物处于同一空间，构成同一世界。在《十月》中，当独裁者克伦斯基走到冬宫二楼的楼梯口，随后，镜头拍摄了克伦斯基头顶上方柱子上的花环雕饰，由此象征了克伦斯基在临时政府中的尊荣地位。

综合看来，在让·米特里的讨论中，不同的蒙太奇没有好坏之分，重要是如何在影片中运用。无论是何种蒙太奇，若运用得当，即会给观众一种镜头有尽而表意无穷的美感。反之，若是没有原则，将镜头随意组接，即使在形式上是蒙太奇的，但失去了真实情境，蒙太奇也就失去了价值。

30

《电影语言的语法》：
影视行业入门的第一本书

乌拉圭电影剪辑师、编剧、导演
——丹尼艾尔·阿里洪

　　《电影语言的语法》是一本电影叙事技巧教程，作者是乌拉圭电影剪辑师、编剧、导演丹尼艾尔·阿里洪（Daniel Arijon）。自1959年投身电影行业以来，阿里洪先后在乌拉圭、阿根廷、巴西和智利等地拍摄过多部新闻片、广告片、纪录片和故事片，同时他还教授过电影课程，并在杂志上发表过若干专业文章。这些经历使阿里洪萌生了撰写电影专著的想法，为此，他结合自己多年的实践经验，创作了《电影语言的语法》。

　　《电影语言的语法》首次出版于1979年，中译本出版于2013年，这本书一经问世，便凭借专业性和实用性被全球各地的影视院校认可，不仅被翻译成数十种语言在全球畅销，而且还被业内奉为在影像画面组织技巧方面最详尽、最实用的经典之作。在我国，《电影语言的语法》也同样被奉为经典，北京电影学院将这本书列为教学必读书目，就连著名导演张艺谋都曾公开表示，这本书对青年时期的自己起到了很大的帮助和启发。

一、为什么要写这本书

自 19 世纪末电影艺术出现开始，各种电影叙事技巧在电影制作者的努力下，被层出不穷地创造出来。电影制作者发现，把各种不同状态的画面随意拼接在一起，有时居然会表达出新的含义和情感，甚至有的时候还会出现"一加一大于二"的情况。

于是，电影制作者开始不断地进行各种试验，来努力地拓宽电影这门语言的"语法"。当然，这个过程是无比艰难的，电影制作者在试验的过程中产生了许多不切实际的想法，也犯了很多错误，但经过不断试错，他们依然从中发现了许多有价值的技巧。更难能可贵的是，在试验中出现了一些具有普遍性的规律，以至于这些规律能适用于几乎所有同类型的场景和情绪中。

由此，电影制作者开始逐渐分化为两类：一类被阿里洪称为"创作者"，他们勇于创新、敢于试验，他们不害怕错误，因此他们总是行进于探索的道路上；另一类人被阿里洪称为"匠艺师"，他们善于使用创作者的试验成果，但只有在这些试验成果被大众接受后，他们才会将这些技巧纳入自己的常用手法中。

在阿里洪看来，无论是"创作者"还是"匠艺师"，都是电影行业需要的，前者使行业不断进步，而后者则使行业能够平稳发展。

在这基础上，阿里洪萌生了写书的打算，他想要通过一部著作，将当时具有普遍性的电影技巧规律总结出来，以供准备进入

影视行业的人们学习借鉴，从而使他们都能成为类似"创作者"或"匠艺师"这样对行业有益的人。阿里洪认为，经过近百年的发展，电影语言的"语法"已经形成了许多普遍的规律，并且已经逐渐被世界各地的电影制作者使用。比如日本的黑泽明、瑞典的伯格曼、意大利的费里尼等著名导演，他们所处的地区和各自的风格虽然各不相同，但在他们的作品中，却依然存在着共通的技巧和规律。对于一些胸怀大志的电影制作者来说，如果他们能通过一部著作系统地学习这些具有普遍性的技巧规律，那么对于他们后续的工作是有很多益处的。这便是阿里洪创作《电影语言的语法》的初心。

阿里洪认识到《电影语言的语法》中讲述的只是影视创作中最基础的部分，他在书中也提醒读者，不能仅通过范例，或是分析别人的作品来学习电影语言，只有通过亲手摆弄过影片之后，我们才能完成学业，成为一名合格的电影制作者。

总之，《电影语言的语法》的创作初心是系统地记录当时具有普遍性的电影技巧规律，从而让准备进入影视行业的人学习借鉴。在这样的初心下，《电影语言的语法》的内容可谓是详尽至极，全书共有28章，几乎涉及了影视创作的方方面面。

二、剪辑：电影平行剪辑

电影平行剪辑是电影语言中最为常用的形式之一，主要是通过两条或多条故事线同时进行的方式，来表现这些故事线中人物行为的冲突和联系。这些故事线相互独立发展，但观众在观看时，心中却会不自觉地将反复交替出现的故事线进行对比，并对它们加以思考和联想。这样一来，观众便会随着导演的思路被带入电

影中，从而增强影片对观众的吸引力。

阿里洪将电影平行剪辑分为两种类型：第一种类型，相互作用的线索是紧密联系在一起的，并且线索还会处在同一空间内；第二种类型，相互作用的线索是远离的，它们在不同的地点各自发生，仅有一种共同的动机使它们联系在一起。

对于这两种类型，阿里洪以意大利导演埃里奥·贝多利 1965年的电影《第十个牺牲者》进行了举例。影片中，人类创立了一项叫作"大追捕"的活动，活动将会随机选取两名人类，其中一人作为追击者，另一人则作为被追击者。追击者掌握着被追击者的信息，并对被追击者展开追捕，而被追击者则要在规定时间里不断逃亡。影片开始时，一名警察拦下了追击者，对他手中由政府颁发的"枪杀许可证"进行检查。这时镜头一转，一名旁白出现在了画面中，他开始向观众解释"大追捕"的含义和规则。警察检查追击者和旁白解读"大追捕"两条线索的剪辑，就是阿里洪所说的第二种电影平行剪辑的类型，追击者和旁白虽然不在一个空间内，但他们却因为"大追捕"而联系了起来。

在影片的追击过程中，追击者与被追击者的镜头则是交替出现的。被追击者在前方不断奔跑和闪躲，而追击者则在后面一边穷追不舍一边开枪射击。这便是阿里洪说的第一种电影平行剪辑的类型，处于同一空间的追击者和被追击者，因为"大追捕"被紧密联系在一起，这时电影平行剪辑就能将两者之间的紧张气氛充分调动起来。

想要通过电影平行剪辑将电影叙事意图表达清楚，动作和反动作则是两个必不可少的基本元素。所谓动作与反动作，指的就是在当前的故事中，什么动作正在进行，以及有关的人对这一动作有何反应。举例来说，一个猎人手持来复枪左右瞄准然后射击，

其中瞄准就是动作，而射击就是反动作。在电影平行剪辑中，往往会将动作与反动作分别剪辑在一起，这样会使观众更容易理解故事情节。比如，在刚刚猎人的镜头之外，还有一个鸟在天上飞，然后被击中坠落的镜头，如果运用电影平行剪辑，顺序通常会是：猎人举起来复枪左右瞄准，下一个镜头鸟在天上飞翔，再下一个镜头猎人射击，最后鸟从天上掉了下来。通过这样的剪辑，故事的前因后果变得更加清晰，观众就更容易理解剧情。一个故事中肯定会有高潮和平淡的内容存在，剪辑师在使用电影平行剪辑的时候，也需要着重体现出故事的高峰瞬间，而对于拖沓的、没有新意的内容，就需要有选择地舍弃掉。

电影平行剪辑的手法主要有两种：一种是用若干短的单一镜头；另一种是用若干长的主镜头。

若干短的单一镜头主要是由几个不同角度的拍摄机位拍摄下来的，剪辑者剪辑时通过不停地改变拍摄角度，从而将整个事件和场面用紧凑的方式剪辑在一起。这样的剪辑多用于动作片，例如由马特·达蒙主演的《谍影重重》系列，就是通过若干短的单一镜头来表现动作场面的。

主镜头则是从一个拍摄方位上将事件完整地拍摄下来，现实中往往会同时使用两三个拍摄方位以提供几个主镜头。剪辑者从这些主镜头中选取最好、最有表现力的部分重新加以编排，最终获得成片。

电影平行剪辑在描绘两条叙述线索时，因故事主人公或观众对故事了解程度的不同，可能会出现四种不同的情况。

情况一：两条故事线索交替提供信息从而构成一个故事，这种情况最为常见，基本上所有电影都会存在这种情况。

情况二：一条故事线中动作保持不变，另一条故事线中动作

的反动作不断变化。比如镜头中一个没关的水龙头在不断地出水，下一个镜头则是水槽中的水在不断上涨，再下一个镜头又重新回到没关的水龙头，最后一个镜头则是水从水槽中溢了出来。这个例子中，水龙头出水的动作一直不变，而水位的反动作却在不停地变化。

情况三：两条故事线中的人物互相不知道对方在做什么，只有荧幕前的观众知道全部事实，这种情况常常会出现在警匪片中，警方将劫匪所处的建筑团团包围，镜头不断地在警方和劫匪之间切换，他们并不知道对方的动作，知道的只有全程都在以上帝视角观看的观众。

情况四：两条故事线表现的情况是不完整的，就是说剧中人物了解所有事实，但观众却不知道，从而引起观众的兴趣。这是悬疑片的惯用手法，比如导演比利·怀德的代表作《控方证人》，就是直到影片的最后一刻，观众才能从女主的表现中知道故事的全部真相。

三、机位：三角形原理

当两个演员谈话的时候，他们可以采取四种姿势，分别是面对面、并排、一个演员面向另一个演员背部、背靠背，而单个演员则可以是卧姿、坐姿、跪姿、倚姿、立姿等。两相组合下，我们便得到了非常丰富的形体关系，从而就能更富戏剧性地突出两个角色之间的对话。

这时，我们可以根据两个演员的头部画出一条关系线，并在这条关系线的某一侧，画出一个底边与关系线平行的三角形，三角形的三个顶点就可以作为我们摆放摄影机的位置，这便是摄影

机位置布局的三角形原理。

尽管在关系线的两侧，我们都可以按照三角形原理去布置摄影机，但实际拍摄时，我们最好选择其中一侧去布置机位，就是尽量不去越轴。之所以这样，是因为越轴很容易影响观众的观感，比如一男一女两位演员正在对话，当我们从关系线左侧进行拍摄时，男演员会在画面的左边，而女演员在画面的右边。此时如果我们越轴去关系线右侧拍摄，男演员就跑到了画面的右侧，而女演员则跑到了画面的左侧，男女演员没有理由地互换位置，就很容易让观众感到混乱。当然，这并不意味着拍摄不能越轴，只是说在没有必要理由的前提下，越轴行为是应该避免的。

在根据三角形原理布置机位的时候，存在着五种变化方式。

第一种变化方式是外反拍角度。外反拍角度是指两名演员面对面站立且位置较近时，在三角形底边的两台摄影机分别处于两名演员的背后且离关系线较近的位置，从而由外向里将两人都拍入画面。比如姜文导演的电影《邪不压正》中，蓝青峰和朱潜龙吃饺子的片段，就基本是通过外反拍角度拍摄的。

第二种变化方式是内反拍角度。内反拍角度应对的同样是两名演员面对面站立的情形，只不过此时在三角形底边的两台摄影机是处于两名演员之间且离关系线较近的位置，由内向外将两人拍入画面。这一拍摄方式常常出现于两人餐厅对话的场景中，对话的两人坐在餐桌的两侧，而镜头则是由内向外拍摄对话双方的侧脸或正脸。尽管此时画面中只有一个人，但其实对话双方的距离并不远。

第三种变化方式是平行设置。平行设置指的是位于三角形底边的两台摄影机相互平行，各拍一名演员。这一拍摄方式也常常出现于两人桌前对话的场景中，只不过因为镜头与演员肩膀平齐，

所以只能拍到演员的侧脸，因为这样的拍摄方式缺乏面部细节，所以常常会应用于一些冷战或争吵的对话中。

第四种变化方式是直角位置。当两个演员肩并肩呈 L 形时，放置于三角形底边的两台摄影机可以各拍一名演员，从而呈现直角的关系，这就是直角位置。比如导演理查德·林克莱特的电影《爱在日落黄昏时》中，被制作成电影海报的经典对话场景就是以这种方式拍摄的。

第五种变化方式是共同的视轴。在拍摄对话场面时，如果想要突出其中一名演员，就可以让放置于三角形底边的一台摄影机沿着视轴向前推进，这样我们就能得到演员更近的镜头，从而使他比对手更突出，这就是共同的视轴。如今，随着变焦距镜头的普遍使用，实际拍摄时我们也可以通过移动摄影机和变焦相结合的方式，完成共同的视轴上的镜头调度。例如著名的"希区柯克变焦"就是如此。希区柯克变焦是一种滑动变焦拍摄手法，即在拍摄过程中前进或后退的同时并反之改变焦距，这种变化将会改变视觉透视关系，压缩或放大背景空间，从而营造出一种科幻、炫酷的镜头感。

在上述拍摄方式中，阿里洪认为，外反拍角度是处理两人面对面谈话最为有力的拍摄机位，原因有两点：第一点是因为两名演员位置交错，画面会更有纵深感；第二点是因为这样拍摄演员一正一背，观众可以很自然地区分出主次。

为了突出外反拍角度的特点，摄影师在拍摄的时候，还会在镜头构图中利用画面空间的分配来进一步强化效果，比如将大于三分之二的画面空间留给面向镜头的演员，其余的画面空间则留给背向镜头的演员。

除了画面空间的分配，我们还可以通过结合拍摄机位来调整

构图。比如，有些电影创作者会结合使用内、外反拍摄影机位，这样，其中一名演员就会毫无遮挡地呈现在镜头中，而另一名演员则会被这名演员的身体挡住一部分，双方的主次就能更加明显地区分出来。有的导演则会把演员摆在离开画面中心靠近侧面的位置上，专门空出三分之二的画面用色彩填补。加拿大导演西德尼·J.弗里尔的影片中，就经常运用这类构图，他的代表作《伊普克雷斯档案》就是个鲜明的例子。

除了两人对话，三角形原理也可以运用于一个人的拍摄中。从演员的头部，到他注视的事物之间，我们可以引出一条关系线，根据这条关系线，我们就能根据三角形原理布置机位。此时我们同样需要避免越轴，就是在演员左侧布置机位时，尽量不要越过关系线去演员右侧拍摄，这同样是为了避免引发观众的混乱。而当演员在拍摄过程中扭头的时候，根据三角形原理布置的摄影机也需要进行相应的调整，比如演员头部扭动90°时，摄影机的摆放也要沿着三角形的外接圆移动90°。

四、场面调度：四人或更多人的对话场面

"场面调度"一词源于法国剧场，意为"舞台上的布置"，泛指舞台上一切视觉元素的安排。而电影艺术作为一种混合了三维设计和平面设计的艺术形式，其中的场面调度更为复杂，涉及的内容和方法也更多。尤其在处理多人对话的场面时，场面调度就变得格外重要。如果调度不力，就很容易使镜头中的画面变得非常混乱，分不清主次。

场面调度采用的布局方式如下。

方式一：多人对话场面中，如果主要人物较少，那只需要将

他们与大部分人区别出来即可。比如讲话的人站着，其他人坐着；或者讲话的人坐着，其他人站着；又或者主要人物光照充足，其他人站在阴影中。可如果主要人物较多，就需要通过机位或布局，来进行整体的协调。比如，当我们要拍摄几个人对话的场面时，可以安排他们围桌而坐，这样需要表现关键人物的发言时，就可以给予关键人物特写，而需要展现全体人物的表现时，就可以拍摄全景。通过特写和全景的不断切换，就能将多人对话完整地表现出来。在电影《十二怒汉》《这个男人来自地球》等电影中，都采用了类似的布局方式。

方式二：通过人物数量对比的布局调整，使人物主次鲜明起来。 比如让一名演员与其他所有演员相对，那么这名演员自然就会被凸显出来。例如张艺谋导演的电影《英雄》中，与秦王对话结束的剑客无名走出大殿，这时成千上万的秦兵与他相对，主次自然就显现出来了。在布局的过程中，演员也可以聚集成各种几何图形，如圆形、三角形、长方形等，这样位于图形顶点的演员，也会很自然地被凸显出来。

方式三：当我们面对电影中相对分散的人群时，可以选择将电影中的一个人或一群人作为"聆听者"，以此为线索将观众的注意力在人群中不断转换。 比如美国电影《拯救大兵瑞恩》中，汤姆·汉克斯饰演的米勒上尉为了找到瑞恩，穿越战区来到了敌人后方，当他在士兵之间不断穿梭找寻瑞恩时，他便成了士兵们的"聆听者"，观众的注意力也随着他的身影在众多士兵之间变换。

方式四：将位于人群中央的演员作为"枢轴"，通过这名演员将周围的群众联系起来。 所谓"枢轴"，指的是多个物体围绕着一个中心旋转的中心轴，就像太阳系中被八大行星围绕的太阳

一样。在拍摄中，我们可以选择一名演员作为"枢轴"，摄影机将以他为中心对周围的群众进行拍摄，从而实现多人场面的布局。"枢轴"的适用场景较为广泛，作为枢轴的演员既可以是主要人物，也可以是次要人物，我们可以根据具体情节做出安排。比如拍摄两拨人在争吵的画面时，站在中间劝架的演员就可以作为"枢轴"，他的视线和肢体朝向哪一方时，摄影机就可以相应地做出调整，这时作为"枢轴"的演员就可以是一个次要人物；同样是两拨人在争执，其中一方的领导人站在己方人群的最前面，此时他也是处于人群中央的位置，我们也可以以他为中心，对两拨人的表现进行拍摄。